KB125840

중국문화산업이
미래다

■ 한 손에 잡히는 중국, 차이나하우스

중국문화산업이 미래다

박신희 지음

차이나하우스

들어가는 글

중국에서 문화산업은 흔한 말로 뜨는 산업이다. 그러나 외국인이 중국 문화사업에 뛰어들어 성공하는 것은 쉽지 않다. 규제 장벽이 너무 높고 절차도 복잡하며 문화와 언어적 차이 또한 크기 때문이다. 중국에서 문화사업을 추진해 온 지난 10년을 돌아보면, 외국인으로써 중국 문화사업에서 자리를 잡는 것은 진정으로 쉽지 않았다. 가끔 근황을 물어보는 지인들에게 아직까지도 맨 땅에 헤딩하고 있다고 대답하곤 한다. 실제로 그런 느낌이다.

최근 한 · 중간에 관계가 밀접해지면서 조금씩 중국 문화사업에 뛰어드는 한국 문화인들이 늘고 있다. 이런 사람들을 만나면 기쁘기 그지 없다. 마치 마음이 맞는 친구를 만난 것처럼 말이다. 중국 문화사업의 희망을 바라보는 그들이기에 앞으로 맞이할 수 있는 어려움 보다는 가능성 있는 비전을 먼저 이야기해 준다. 쉽게 포기하지 말고 굳건히 버티어주기를 당부하기

도 한다. 그러면 언젠가는 중국 문화시장 개척자로서의 기쁨을 느낄 수 있을 것이라 믿기 때문이다. 이 책 또한 중국 문화시장에 진출하고자 하는 이들이 조금이나마 중국시장에 소프트랜딩 하는데 도움이 될 수 있기를 희망하는 마음에서 시작되었다.

한국에서 방영하고 있는 개그콘서트에 '유단자인가?'라는 물음이 등장하는 코너가 있었다. 강산이 한 번은 변한다는 기간을 중국에서 생활한 지금, 많은 이들이 필자에게 '중국전문가'라고 부르며 조언을 구하곤 한다. 그럴 때면 가끔 필자는 사무실 창 밖을 바라보며 자문하곤 한다. '정말로 나는 중국전문가인가?' 그러나 우물쭈물 쉽게 답변하지 못할 때가 많다. '나는 유단자인가?', '나는 중국전문가인가?'라는 물음에 쓰디 쓴 커피 한 잔으로는 풀리지 않는 답변이 계속 머리 속을 맴돌 때가 많다.

한번은 퇴근 후 아내와 사업과 관련한 대화를 나눈 적이 있다. 아내가 "왜 남자들은 회사에서 자기가 빠지면 꼭 회사가 망할 것 같이 얘기하는 지 몰라"라고 묻기에 필자가 "대부분 기업에 몸 담고 있는 사람들은 그런 생각을 하는 것 같아"라고 답변하자 아내가 "SK는 최태원 회장이 빠져도 잘 돌아가던데"라고 이야기를 했다. 더 이상 할 말이 없었다. 회장과 사원의 높고 낮음의 문제가 아니다. 필자 또한 한 때는 필자가 직장에서 퇴사하면 회사가 멈출 것이라고 생각한 적이 있었다. 중국 문화사업을 추진하는 필자에게 중국 문화사업 또한 필자가 없으면 안될 것이라는 착각이나 자만심에 빠지지 말라는 아내의 조언이었던 것 같다. 한 번 더 필자를 겸손하게 만드는 아내의

한마디가 밤 늦은 칵테일 속 얼음처럼 가슴으로 녹아 들었다.

딸, 딸, 딸

필자에게는 보물 같은 세 명의 딸이 있다. 한국이 아닌 타지에서 가방을 들고 씩씩하게 등교하는 딸들의 모습을 볼 때마다 어느 아빠들처럼 무거운 책임감이 밀려온다. 한 번은 막내 딸이 책을 읽어달라고 한 적이 있다. 침대에 떡 하니 누워서 책을 열 권 정도 쌓아놓고 읽어달라고 했다. 피곤하지만 아이 옆에 같이 누워 책을 집어 들었다. 두 권만 읽자는 필자의 제안에 막내 딸은 일언지하에 거절하며 열 권을 모두 읽어야 한다고 생떼를 부렸다. 협상에서 진 필자는 책을 읽어주기 시작했다. 한 권을 채 다 읽지도 못했는데 새근새근 숨소리가 들린다. 어느새 막내 딸은 잠이 들어버렸다. 어쩌면 막내딸은 책 보다 아빠와 같이 있고 싶어 했는지 모른다는 생각에 미안한 마음이 들었다. 나머지 아홉 권은 꿈 속에서 만날 수 있기를 바라며, 조금 더 욕심을 갖는다면 아빠가 함께 놀아주는 꿈을 꾸길 바랬다. 그리고 책상 위에 가지런히 놓인 36색깔 크레파스보다 훨씬 더 많은 색깔로 연수, 정민, 연진이를 사랑한다고 말해 주었다.

집 문 손잡이에 꽂혀져 있던 팸플릿을 보고 한 참을 웃었다. '해물파전'이 '해산물 쓰레기'라고 적혀 있었기 때문이었다. 그러다 문득 한국에도 중국어로 된 이런 실수들이 많겠다는 생각이 들었다.

필자의 글속에도 이와 같은 실수가 있을 것이라는 생각이 든다. 그러나 실수 속에 담긴 진심만은 충분히 독자에게 전해질 수 있을 것이라고 생각하고 싶다. 필자의 한·중 문화교류 활성화에 기여하고자 하는 필자의 진심을 이해하고 책을 출판해 준 차이나하우스 이건웅 대표에게 감사드린다. 그리고 든든한 동료이자 아내인 연미자님과 언제나 묵묵히 지켜봐 준 아들을 믿어 주시는 박양동님과 윤여임님, 하나뿐인 사위라며 늘 힘을 실어서 응원해 주시는 연용흠님과 김선안님 그리고 항상 따뜻한 시선으로 지켜봐 주는 가족들에게 감사드린다.

중국 베이징에서
박신희

중국
문화
산업

중국 문화산업 정의

국제적으로 문화산업에 대한 정의 및 분류 표준에 대하여 아직 통일된 의견은 형성되지 않았다. 문화산업에 대한 호칭은 한국에서는 문화산업 또는 문화콘텐츠산업, 미국에서는 엔터테인먼트산업, 영국에서는 창조산업, 호주에서는 문화레저산업 등으로 나라마다 제각각 다르다. 문화산업의 정의도 어떤 나라는 정신적 의미를, 어떤 나라는 창의성을, 그리고 어떤 나라는 타 산업과의 관계를 더욱 중시하는 등 차이가 있다. 이는 각 나라의 경제적 위치에서 문화적 위상의 상이함과 문화라는 개념 자체의 모호함에 기인한다. 문화산업에 대한 명칭이 다르고 개념적 정의도 다양하지만 대체로 문화산업은 '문화와 예술을

국가별 문화산업 정의 및 분류 특징

구분	내 용
중국	– 국민에게 문화, 오락상품 및 서비스를 제공하는 활동 또는 이와 관련된 기타 활동을 의미 – 명칭: 문화산업, 문화창의산업
한국	– 문화상품의 기획, 제작, 생산, 유통, 소비 및 이의 서비스와 관련한 산업을 의미 – 명칭: 문화산업, 문화콘텐츠, 콘텐츠산업 – 최근 콘텐츠의 중요성이 부각되면서 문화콘텐츠가 각광 받음
영국	– 창의성이 내포된 의미를 강조 – 명칭: 창의산업(Creative Industry) – 도서관, 놀이동산, 박물관 등은 제외됨
일본	– 관광, 교육 능을 포함하며 인간의 정신적 수요에 대한 만족 강조 – 명칭: 문화산업
호주	– 스포츠, 레저 활동을 문화산업 개념에 포함시킴으로써 문화와 레저 활동의 관계 강조 – 명칭: 문화레저산업
미국	– 저작권 산업과 유사하게 방목(放牧)을 강조 – 명칭: 엔터테인먼트산업

출처: 중국기업컨설팅보고서 및 언론자료 재구성

상품화하여 대량생산과 대량소비를 할 수 있는 산업'으로 보는 것이 보편적인 시각이다.

중국 문화산업의 정의 또한 문화산업을 바라보는 보편적인 시각과 크게 다르지 않다. 중국은 사회 공공적으로 제공되는 문화, 오락산업과 서비스 등의 활동 등 이러한 활동과 관련된 일련의 활동을 문화산업으로 정의하고 있다.

▌중국 문화산업 분류

중국이 처음부터 문화산업이라는 용어를 사용하고 문화산업을 분류한 것은 아니다. 중국에서 문화산업이라는 용어를 사용하기 시작한 것은 1994년이다. 이후 본격적으로 문화산업이라는 개념이 확산되었다. 국가발전전략의 중요한 부분으로 중국에 문화산업이라는 개념을 도입한 것은 2000년도이다. 당시 15회 5중앙위원회전체회의에서 〈중공중앙 국민경제 및 사회발전 10차 5개년 계획 건의 中共中央关于制定国民经济和社会发展第十个五年计划的建议〉가 통과되면서 처음 문화산업 발전에 대한 개념이 정식으로 등장하였다. 또한 중국의 문화산업이 경영성 营利性의 문화사업으로 인식되기 시작한 시점은 중국 공산당 16차 전당대회 당시 문화사업과 문화산업을 구분한 2002년부터이다.

문화산업 분류와 관련해서 중국국가통계국 中国国家统计局은 2004년 〈문화 및 관련산업 분류 文化及相关产业分类〉를 제정해 발표했는데 이 분류에 따르면 문화산업은 문화산업 핵심층 文化产业核心

會, 문화산업 외곽층文化产业外围会, 문화산업 관련층文化产业关联会으로 분류된다. 문화산업 핵심층에는 '신문도서물, 음반제품, 전자 출판물' 등이 포함되고 문화산업 외곽층에는 '인터넷, 여행사서 비스, 실내오락, 유원지' 등이 속하며 문화산업관련층에는 '문 구, 악기, TV방송설비' 등이 포함된다.

문화산업 분류체계는 2012년에 일부 변화가 있었는데, 중 국 문화산업 분류는 크게 '문화 관련 직접적 제품 및 서비스'와 '이와 관련된 제품 및 서비스' 등 두 개의 카테고리로 구성되

중국 문화산업 분류

문화산업 관련층

문구, 악기, 완구, 카세트테이프, CD, 인쇄설 비, TV방송설비, 가정용시청설비, 공예품의 생산과 판매 등

문화산업 외곽층

인터넷, 여행사서비스, 경치유람 서비스, 실내오락, 유원지, PC 방, 문화중개대리, 문화상품대여 와 경매, 광고 등

문화산업 핵심층

신문도서물, 음반제품, 전자 출판물, 라디오, TV, 영화, 예술공연, 문화공연관, 문 물 및 문화보호, 박물관, 도 서관, 군중문화서비스, 문화 연구, 기타 문화 등

출처: 중투고문산업연구중심(中投顾问产业研究中心)

었다. 2003년 총 9개의 대분류와 24개의 중분류에서 2012년에 총 10개의 대분류와 51개의 중분류로 좀 더 세분화 되었다.

매년 6~10월 사이에 문화산업 통계를 정리하여 발간하는 『중국문화산업청서中国文化产业蓝皮书』에서는 문화오락업·신문출판·방송영상·영상 음반·네트워크 및 컴퓨터 서비스·여행·교육 등을 문화산업의 주체 혹은 핵심 업무로 보고 있으며, 전통문학·연극·음악·미술·촬영·춤·영화·텔레비전 프로그램 창작에서 심지어 공업과 건축 설계 및 예술 박람회장과 도서관은 물론 광고업과 컨설턴트업까지도 문화산업 영역에 포함시켜 문화산업 통계에 반영하고 있다.

광범위한 문화산업 영역 중에서 중국정부는 〈국가 '11·5' 시기 문화발전 규획요강国家 '十一五' 时期文化发展规划纲要〉을 통해 영시제작업影视制作业, 출판업出版业, 발행업发行业, 인쇄복사업印刷复制业, 광고업广告业, 연예업演艺业, 엔터테인먼트업娱乐业, 문화전시업文化会展业, 디지털콘텐츠와 애니메이션산업数字内容和动漫产业 등 9가지 중점 발전 문화업 종류를 강조한 바 있다.

중국 문화산업 주관부서

중국 문화산업은 국가신문출판광전총국国家新闻出版广电总局과 문화부文化部가 주관하고 있다. 중국 문화산업이 발전하면서 중국정부도 문화산업 주관부서의 합병과 업무조정을 통해 문화산업 관리의 효율성을 높이고 있다. 중국정부는 분리되어 운영되던

중국 문화산업 주관부서

기관		주관콘텐츠	내용
국가신문출판광전총국	광전총국	영화 TV 라디오 애니메이션	방송 및 영화전반에 걸친 발전계획을 수립, 관리하고 방송관련 기구 및 방송 프로그램의 관리감독을 담당
	신문출판총서	신문 도서 출판 만화	신문출판 및 저작권에 관한 관리 규정을 제정하고 출판, 인쇄, 복제 등의 내용에 대한 관리감독을 담당
문화부		애니메이션 공연 예술 게임	문화예술과 관련한 정책을 제정하고 인터넷 서비스 및 공연행사에 종사하는 기구의 관리감독을 담당

출처: 중국기업컨설팅보고서 재구성

신문출판총서와 국가광전총국을 2013년 합병하였다. 국가신문출판광전총국과 문화부 간에 중복되는 업무 개선을 위해 조직개편 등 구조개혁도 추진하고 있다. 국가신문출판광전총국과 문화부가 주관하는 콘텐츠를 살펴보면, '신문, 도서, 출판, 만화, 애니메이션, 라디오, TV, 영화' 부문은 국가신문출판광전총국이 주관하고 있으며, 문화부는 '공연, 게임, 애니메이션, 예술부문'을 주관하고 있다.

중국 문화산업진흥계획

중국정부의 〈문화산업진흥계획 文化产业振兴规划〉 실시는 문화산업을 국가 전략산업으로 육성하겠다는 정부의 강력한 의지를

표명한 것이다. 세계적 금융위기 하에서도 중국 문화산업은 역으로 발전을 거듭함으로써 정부 및 사회 각계의 높은 주목을 받았다. 공산당 중앙위원회 및 국무원 고위 관계자들은 문화산업이 금융위기를 극복할 하나의 새로운 성장점이 될 것이며, 중국의 세계화 진출을 위해서 중국문화를 세계로 향하게 만들어야 함을 강조하며 2009년 7월에 〈문화산업진흥계획〉을 통과시켰다. 중국정부가 문화산업을 국가적 전략 산업의 지위로 상승시킨 것이다.

〈문화산업진흥계획〉은 공익성 문화사업의 발전을 중시하는 동시에 문화산업 진흥을 가속화함으로써 문화산업의 구조조정, 막대한 내수시장 형성 및 취업 증가, 그리고 중국 산업발전 촉진에 중요한 역할을 해야 한다는 내용을 담고 있다. 아울러 경제성장 유지 · 내수 확대 · 구조 조정 · 개혁 촉진 · 민생혜택의 지침에 따라 〈문화산업진흥계획〉은 문화산업 발전의

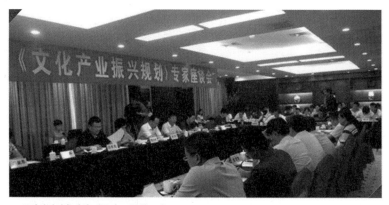

▲ 문화산업진흥계획 전문가 토론회 모습

사상 지향점 및 기본원칙과 목표의 명확화, 중점 문화산업 발전과 전략을 이끌고 나가는 중대 사항 시행, 중요 문화기업 배양, 문화산업 구역과 기지 건설, 문화소비 확대, 현대 문화시장 시스템 구축, 선진 문화 경영방식으로의 발전, 대외 문화 무역 등의 8가지 중점 임무를 명확히 하였다. 그리고 이를 위해 문화산업 진입 장벽 완화, 정부 투자 확대, 세수 정책 구체화 및 금융지원 확대, 조직 인적자원 강화, 문화체제 개혁 심화, 문화산업 인재 배양, 입법 업무 강화 등의 정책 실시와 문화산업에 대한 구체적 보장 조건을 제시하였다.

문화산업에 대한 정부의 의지를 담은 〈문화산업진흥계획〉의

문화산업 〈12 · 5규획〉 주요 내용

〈12 · 5규획〉	
주요 목표	– 2015년 문화산업 규모 2010년 대비 두 배 이상 성장 목표 – 문화원천 창작능력 제고 – 다양한 문화적 수요 충족 – 문화산업 육성을 통한 고용창출 확대
정책 방향	– 중소기업 등 산업주체 육성 – 브랜드력 제고 및 산업융합 확대 – 분야별 문화산업단지 육성 강화 – 문화산업 관련 과학기술체계 구축
분야별	– 연예업: 중국 내 10대 주요 도시 공연장 건설, 공정한 시장 진출입 및 감시강화, '연예산업 발전자금' 운영을 통한 창작역량 강화 – 애니메이션업: 부가가치액 300억 위안 달성, 5~10개의 애니메이션기업 육성, 재정 및 세무 관련 우대정책 추진, 애니메이션 전문 기술 플랫폼 구축 – 게임업: 세계10대 게임기업 육성, 해외시장에서의 국제 경쟁력 강화, 게임산업의 중국 내 자생력 확대, 산학연계 인재육성 – 네트워크문화업: 네트워크기반 문화상품 창작능력 및 경쟁력 제고, 지적재산권 및 온라인 문화상품 보호 강화

출처: 십이오시기문화산업배증통계(十二五时期文化产业倍增计的统计)

실시 이후 중국정부는 2011년 10월 18일 베이징_{北京}에서 폐막한
제17회 중앙위원회 제6차 전체회의에서 〈중공중앙 문화체제 개
혁심화 및 사회주의 문화 대발전 대번영 촉진에 관한 몇 가지 중
대 문제 결정_{中共中央关于深化文化体制改革，推动社会主义文化大发展大繁荣若干重大问题的决}
_定〉을 통과시킴으로써 중국 문화산업의 발전촉진과 문화산업을
국민경제 지주성 산업으로 성장시키겠다는 의지를 표명하였다.
이는 2010년 10월 18일 제17회 중앙위원회 제5차 전체회의에서
발표된 〈중공중앙 국민경제 및 사회발전 제12차 5개년 규획 제정
에 관한 건의_{中共中央关于制定国民经济和社会发展第十二个五年规划的建议}〉와 2011년
3월 14일 제11회 전국인민대회 4차 회의에서 통과된 〈국민경제
및 사회발전 제12차 5개년 규획 강요_{国民经济和社会发展第十二个五年规划纲要}〉
에 이어 문화산업을 국민경제 지주성 산업으로 육성하겠다는 정
부의 강력한 의지를 표명한 것이다. 〈문화산업진흥계획〉을 비롯
해 중앙위원회 전체회의에서 통과된 각종 문화관련 결정사항은
중국 문화산업 발전의 큰 기틀로 작용하고 있다.

중국 문화산업 규모 및 전망

한국콘텐츠진흥원_{KOCCA} 보고서에 따르면 중국 문화산업 규
모는 2012년부터 2017년까지 연평균 12.0%의 성장률을 보이
며 2017년에는 2,116억 2,900만 달러에 이를 전망이다. 출판,
만화, 음악, 게임, 영화, 애니메이션, 방송, 광고, 캐릭터 · 라
이선스, 지식정보 등으로 분류된 통계에 따르면 CAGR_{Compound}

중국 문화산업 규모 및 전망

(단위: 백만 달러)

구분	2008	2009	2010	2011	2012	2013	2014	2015	2016	2017	2012 ~2017 (CAGR)
출판	22,818	23,995	23,698	26,189	27,167	28,307	29,429	30,559	31,790	33,169	4.1%
만화	213	223	211	246	291	303	315	327	340	355	4.1%
음악	559	586	607	627	653	716	772	832	897	960	8.0%
게임	4,445	5,233	6,014	6,900	7,804	8,674	9,465	10,118	10,749	11,379	7.8%
영화	1,106	1,428	2,074	2,626	3,264	3,835	4,448	5,117	5,812	6,487	14.7%
애니메이션	184	240	378	380	540	639	748	867	981	1,094	15.2%
방송	10,413	11,498	13,183	15,273	17,354	19,980	22,914	25,940	27,961	29,888	11.5%
광고	16,639	17,825	21,903	27,549	31,081	35,626	40,524	45,857	50,842	55,681	12.4%
캐릭터 라이선스	2,870	3,120	3,452	4,616	,5,036	5,785	6,572	7,389	8,126	8,858	12.0%
지식정보	20,407	24,191	30,366	37,055	45,313	53,944	63,047	72,252	81,045	89,716	14.6%
산술합계	79,654	88,339	101,886	121,461	138,503	157,808	178,234	199,258	218,543	237,587	11.4%
합계	69,711	75,440	87,763	104,673	120,313	138,207	157,006	176,519	194,147	211,629	12.0%

출처: PWC(2013), EPM(2012&2013), KOCCA

Annual Growth Rate, 연평균성장률은 애니메이션, 영화, 지식정보, 방송의 순으로 높게 상승하고 출판과 만화의 CAGR 상승률이 가장 낮을 전망이다. 출판 분야는 아동도서 판매량 급증에 따른 경쟁이 심화되고 디지털 출판이 활성화 될 전망이다. 만화 분야는 온라인 플랫폼으로 유통의 전환이 빠르게 이루어지면서 모바일 만화시장이 중국 만화 분야의 성장을 이끌어갈 전망이다. 음악 분야는 오디션을 통한 인재발굴이 더욱 활성화되고 음원 다운로드 서비스 유료화가 확대될 것이다. 게임 분야는 캐주얼 게임이 지속적으로 인기 상위를 차지할 것이며 모바일 게임

의 가파른 성장이 전망된다. 영화 분야는 영화관 및 스크린 수의 증가와 더불어 고급화가 확대되고 자국 시장 보호로 인해 해외 영화사와 중국 영화사간의 공동제작 방식이 활성화 될 전망이다. 애니메이션은 캐릭터를 활용한 테마파크 등 수익모델 다양화와 질적 수준 제고를 위한 노력이 강화될 전망이다. 방송 분야는 방송 산업 다각화와 모바일TV와 IPTV의 영향력 확대가 전망된다. 광고 분야는 SNS와 연계한 새로운 마케팅 채널이 등장하고 온라인 플랫폼을 통한 새로운 광고 모델 등장이 전망된다. 캐릭터 · 라이선스 분야는 캐릭터 수요가 증가할 것이고 명품 시장은 오프라인에서 온라인으로의 확장이 더욱 빨라질 것이다. 지식정보 분야는 정부의 온라인 정보보호 정책 강화와 인터넷 대기업들의 인수합병을 통한 사업 확장이 더욱 가속화될 전망이다.

중국 문화산업 SWOT 분석

중국 문화산업 성장은 중국정부의 강력한 지원정책과 경쟁 성장에 따른 거대자본을 배경으로 하고 있다. 매년 15% 이상의 성장률을 보이고 있는 중국 문화산업의 매력과 경쟁력은 무엇인지 SWOT 분석을 통해 살펴보자. 중국 문화산업의 강점Strengths은 거대한 문화시장 규모 · 유구한 역사와 문화자원의 다양성, 약점Weaknesses은 문화상품 개발 능력 한계 · 강력한 문화브랜드 부족 · 고급인재 부족, 기회Opportunities는 강력한 정부의 지

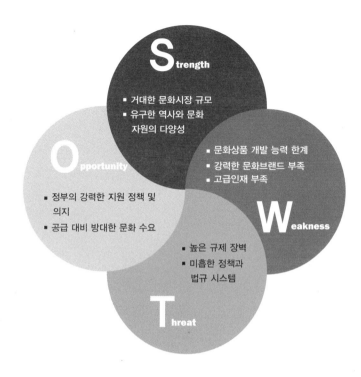

원 정책 · 공급 대비 방대한 문화 수요, 그리고 위협_{Threats}은 높
은 규제 정책 · 미흡한 정책과 법규 시스템을 들 수 있다.

강점 1 거대한 문화시장 규모

중국 문화산업은 발전의 급커브 시대로 이미 진입하였다.
통계에 따르면, 2004년 이래로 중국 문화산업은 연평균 15%
이상의 빠른 성장을 보이고 있다. 같은 시기에 중국 내 총 가
치 생산 증가는 6%를 넘으며 역시 고속 성장을 유지하고 있다.
2008년에서 2009년까지 금융위기의 충격에도 문화산업은 오
히려 발전을 이어갔고, 글로벌 경제위기였던 2012년에도 전년

대비 14.9% 증가해 1,203억 1,300만 달러 규모로 성장하였다. 이에 중국 문화시장 규모는 미국과 일본을 바짝 추격하며 세계 3위 수준의 문화시장으로 성장하였다. KOCCA가 발표한 보고서에 의하면 중국 문화시장 규모는 2012년 이후에도 연평균 12%를 기록해 2017년에는 2,116억 2,900만 달러까지 성장할 전망이다.

강점 2 유구한 역사와 문화자원의 다양성

중국은 유구한 역사를 지니고 있다. 그리고 광대한 영토에서 다양한 민족이 함께 살고 있다. 유구한 역사 기간 동안 광대한 영토에서 다양한 민족이 살면서 만들어낸 삶과 상상의 이야기들은 중국 문화산업의 밑거름이 되었다. 중국이 보유한 광대한 지하자원이 중국 경제성장의 기반이 되고 있는 것처럼 중국의 유구한 역사와 다양한 문화자원은 중국 문화산업의 주춧돌 역할을 하고 있다.

문화자원의 다양성은 다양한 문화 이야기를 만들어낸다. 삼국지三国志, 초한지楚汉志, 서유기西游记 등 과거의 다양한 소재들은 현대 사회에서도 훌륭한 문화작품으로 재탄생해 문화산업의 부가가치를 높이고 있다. 또한 56개 민족이 만들어내는 문화의 다양성은 중국 드라마와 영화, 그리고 각종 출판물을 통해 차별화된 작품들로 만들어지고 있다.

문화적 다양성을 확보하지 못한 나라들에게 중국의 문화적 다양성은 부러움의 대상일 수 있다. 실제로 최근 서양 강대국

이 중국 문화시장의 다양성에 주목하고 있다. 거대한 중국 문화시장을 겨냥하고 문화 창작 소재 개척의 일환으로 아시아, 특히 중국 문화에 관심을 기울이고 있는 것이다. 서양은 물론 아시아 국가들도 중국의 문화다양성을 문화 창작 소재로 활용하려는 움직임이 지속되고 있다.

약점 1 문화상품 개발 능력 한계

중국의 문화산업 발전은 진행형이다. 급격한 정부주도의 문화산업 발전 정책으로 생산량은 크게 증가한 반면, 여전히 질적으로 수준 높은 문화상품 개발 능력은 한계를 보이고 있다. 중국경제의 급속한 발전에 따라 국민의 정신문화 요구는 높아졌고 국민의 문화상품과 서비스에 대한 요구 또한 날로 다양해지고 있다. 반면 현재 중국의 문화상품은 질적인 측면에서 빠르게 성장하는 국민의 정신문화 향유 욕구를 만족시키지 못하고 있다. 때문에 중국 문화시장은 해외 콘텐츠 수입과 해외 판권을 활용한 리메이크 콘텐츠를 통해 질 높은 콘텐츠 부족 현상을 메우고 있는 실정이다.

약점 2 강력한 문화브랜드 부족

중국의 문화산업은 경쟁력 있는 문화기업과 문화브랜드가 아직까지 부족하다. 중국의 늦은 문화산업 출발시점과 높은 세계시장 진입장벽 등에 기인한 것으로 볼 수 있다. 중국의 문화산업은 아직까지 규모가 작으며 대형, 고수준, 효과적 가치사슬을 갖춘 선두 기업이 부족하다. 특히 미국의 디즈니와 같은 문화영

▲ 러시아에 세워진 공자학원에서 한자를 배우고 있는 러시아인들

역 분야에 대한 전략적 투자를 추진하는 기업이 아직까지 많지 않아서 참신한 형식과 선진 기술을 갖춘 인지도 있는 문화브랜드가 적다. 최근 중국정부도 문화브랜드에 관심을 갖고 접근하고 있다. 공자학원과 공자학당을 전 세계 100여 개가 넘는 국가에 설립하며 문화브랜드의 하나로 키워가고 있다. 중국 공자학원은 중국경제의 국제적 지위가 높아지면서 중국문화교류의 교두보로써 중요한 역할을 하고 있다. 또한 2014년 8월에는 시진핑习近平 주석이 '제4차 중앙전면심화개혁영도소조회의第四次全面深化改革领导小组会议'에서 "전파력, 공신력, 영향력을 고루 갖춘 강력한 미디어 그룹을 만들겠다"고 밝히는 등 경쟁력을 갖춘 미디어 브랜드를 육성하기 위해 노력하고 있다.

약점 3 고급인재 부족

인재확보 측면에서도 인재배양과 보상제도의 미비로 문화

와 경영을 이해하는 고급 인재가 여전히 부족한 형편이다. 최근 들어 대형 기업들이 문화산업시장에 진출하고 기업 상장을 통해 성공 모델을 보여주면서 문화산업에 종사하고자 하는 인재들도 증가하고 있다. 전문적으로 문화산업을 전공하고 문화산업에 뛰어들고 있는 고급인재들이 늘고 있는 것이다. 그러나 아직까지도 고급인재는 중국 문화시장 보다는 부동산이나 IT, 무역 등의 사업에 종사하고 싶어 한다. 중국 문화시장의 성장 가능성이 높음에도 불구하고 아직까지 문화산업의 기반이 부족한데다 종사하려는 인재들에 대한 보상제도 또한 높지 않기 때문이다. 문화산업 전문 인력을 배양하는 시스템이 미흡한 것도 고급인재가 부족한 이유 중 하나다. 한국에서는 이미 대학에 많이 개설되어 있는 대중문화 관련 전문학과가 중국 대학에는 거의 없는 것이 중국 대중문화산업의 현실이다.

기회 1 정부의 강력한 지원 정책 및 의지

중국정부는 문화산업 발전을 위한 다양한 지침들을 내놓고 있으며 중국 지도부 또한 문화산업의 중요성을 공식적으로 역설하고 있다. 16대 전당대회에서 중국정부는 중국이 세계 경제의 중심으로 나아가기 위해서는 문화산업의 발전을 반드시 이루어야 함을 강조하였다. 2010년 2월, 후진타오 胡錦濤 전총서기는 성省부서급 주요 책임간부들과 가진 연구토론반 개강식에서 문화산업 발전가속을 경제발전방식 변화가속을 가능케 하는 8가지 항목 중 중점 업무의 하나로 여기고, 문화산업 발전에 온 힘을 기울이는 한편 공익성 문화사업 발전을 무엇보다

중요시해야 한다고 강조하였다. 2013년 11월 12일 중국 공산당 제19대 중앙위원회 제3차 전체회의에서는 〈중공중앙 중대 문제의 전면개혁심화에 관한 결정中共中央关于全面深化改革若干重大问题的决定〉을 통과시키며 '문화시스템창신'을 제창하였다. 중국정부와 지도자들이 제시하는 문화산업 발전을 위한 의지와 지침들은 중국 문화발전의 방향, 목적, 사고, 전략 등의 다방면에서 새로운 개념을 형성하며 중국의 문화산업 발전의 확실한 방향타 역할을 하고 있다.

기회 2 공급 대비 방대한 문화 수요

GDP 상승으로 중국 국민의 문화수요가 커졌다. 필요로 하는 문화상품 분야도 단순 영화나 드라마 시청에서 벗어나 다양한 형식과 지식정보 요구로 확대되었다. 인터넷 및 모바일의 발달로 문화상품에 대한 접근성이 향상됨으로써 문화수요의 폭도 넓어졌다. 고품질 문화에 대한 요구도 높아졌다. 격조 높은 공연, 잘 만들어진 음악과 영상물, 그리고 출판물 등에 대한 요구가 커졌다. 공장에서 주물로 찍어내듯 만들어 내는 작품이 아닌 수요자를 만족시킬 수 있는 질 높은 콘텐츠를 찾는 수요자들이 늘고 있는 것이다. IT의 발전에 따라 3D 및 가상현실 등 신기술과 접목한 새로운 문화 수요도 증가하고 있으며 개인적 성향을 만족시키는 개인 문화콘텐츠 수요 또한 증가하고 있다.

중국 문화시장이 기회의 시장으로 주목 받는 이유는 중국의 문화소비 잠재시장 규모 때문이다. 2013년 중국 문화산업의 GDP 비중은 3.77%이다. 중국 문화부 예측에 따르면 2015

년 중국 문화산업의 GDP 비중은 5%를 차지할 것이며 2020년
에는 약 8%대로 증가할 전망이다. 선진국의 경우 문화산업의
GDP 비중은 10% 이상이다. 만약 중국 문화산업의 GDP 비중
이 선진국 수준으로 상승된다면 중국 문화산업시장 규모는 세
계 최고 수준이 될 것이다.

위협 1 높은 규제 장벽

중국은 문화산업진흥을 위한 적극적인 정책을 펴면서도 규
제 또한 엄격히 시행하고 있다. 진입제한이나 활동제한, 사전
비준 등을 통해 해외 콘텐츠에 대한 규제를 진행하고 있다. 특
히 사전비준 때문에 중국 문화시장은 외형적으로는 시장이 개
방되었다고 해도 내부적으로는 규제에 갇혀 있는 시장이라고
할 수 있다.

중국정부의 문화산업 규제 정책은 문화산업 전반을 아우르는
규제 정책과 영화, 방송, 애니메이션, 게임 등 업종별로 세부적인
규제 정책이 병행되고 있다. 예를 들어 영상물 사전심사제를 통
해 해외 콘텐츠들이 중국 문화시장에 바로 진입하는 것을 통제하
는 것을 비롯해 애니메이션 분야의 경우, 사실상 해외 애니메이
션이 허가를 받으면 중국에서 상영 가능하지만 거의 허가를 내주
지 않고 있어 중국 진출을 차단하고 있는 상황이나 마찬가지다.
문화산업에 대한 중국정부의 광범위한 규제로 실제로 해외 콘텐
츠나 해외 문화기업들이 중국시장에 진출하여 규모 있는 사업을
전개하는 데는 어려움이 많다.

문화산업에 대한 규제는 내부 기업들에게도 적용되는데 특

히 소재에 관한 규제는 매우 엄격하다. 중국정부는 사회주의 체제 유지를 위해서 체제 유지에 문제시 될 만한 소재는 엄격히 제한하고 있다. 창작에 대한 소재 제한이 엄격하다 보니 중국 콘텐츠 제작자들로부터 도대체 무슨 소재로 작품을 만들라는 것이냐는 푸념도 흘러나온다. 그러나 중국정부의 창작물 소재 규제는 쉽게 빗장이 열리지 않을 전망이다. 상황이 이렇다 보니 제작자들의 창작의욕 저하로 인한 질 낮은 작품들의 양산이 지속되고 해외 경쟁자들과의 경쟁에서도 경쟁력을 떨어뜨리는 결과가 초래되고 있다.

위협 2 미흡한 정책과 법규 시스템

아직까지 중국 문화시장의 정책과 법규 시스템은 문화시장의 외형적 성장을 제대로 받쳐주지 못하고 있다. 중국정부는 2009년 〈문화산업진흥계획〉 발표 이후 다양한 문화산업 발전정책 조치를 내놓았으나 전체적으로 봤을 때 미흡하다는 평가다. 문화입법은 미약하고 문화산업 발전을 뒷받침할만한 강력한 법적 보장도 부족하다. 문화산업의 정책 관리에 있어 여전히 일부 제도적이고 정책적 장애가 존재하며 산업계획도 명확하지 못한 부분이 많다. 업종관리가 여전히 비규범적이며 특히 인터넷 문화산업 등 새롭게 등장하고 있는 뉴미디어 업종에 대한 제도적 장치마련과 관리는 아직까지도 뉴미디어의 발전 속도를 못 따라가고 있다. 중국정부의 노력에도 불구하고 불법 판권침해 문제도 여전히 중요한 외교 문제로 남아 있다.

중국 문화산업 주요 이슈

한류 확대, 온라인 미디어 영향력 강화, 문화기업 인수합병 증가, BAT_{Baidu, Alibaba, Tencent}의 등장, 다양한 신규정책 시행, 활발한 문화산업 투자 등이 중국 문화시장의 주요 이슈로 등장하였다.

ISSUE 1 한류 확대

한일 간의 역사 및 영토 문제로 일본에서 한류가 주춤하면서 대안 시장으로 중국이 떠올랐다. '<별에서 온 그대_{来自星星的你}>'가 큰 인기를 끌면서 중국에서 한류는 가파른 성장세를 보였다. 2014년 한 해 동안 30회 이상의 한류 콘서트가 개최되었고 '<상속자들_{继承者们}>', '<괜찮아, 사랑이야_{没关系,是爱情啊}>', '<피노키오_{匹诺曹}>' 등 한국 드라마들이 중국 동영상 사이트를 통해 중국 시청자들로부터 큰 인기를 얻었다. 중국에서 한류 시장이 커지면서 SM엔터테인먼트가 바이두_{百度}와, YG엔터테인먼트가 요우쿠_{优酷}와 MOU를 체결하는 등 한국 대형 엔터테인먼트 기업의 중국 진출도 활발해졌다. 한류의 영향력이 커지자 중국 지도자들이 연이어 자국 문화산업에 대한 성찰과 반성을 강조하기도 하였다. 이에 따른 자국 문화산업 경쟁력 강화를 위한 정책들도 연이어 추진되었다. 그 하나로 2015년 1월부터 중국정부는 온라인 동영상 콘텐츠에 대한 사전심의를 시행하였다. 이 조치로 한류 콘텐츠를 비롯해 해외 콘텐츠의 중국 시장 진입은 상당히 위축될 수밖에 없게 되었다. 당분간 한류가 중국에서 지속

될 것에 대해 의심하는 사람은 별로 없다. 그러나 일본에서의 한류가 한일 간의 정치 문제로 급격히 침체된 것처럼 중국 문화 시장에서의 한류도 한중 간의 정치 문제나 중국정부의 정책결정으로 언제든 타격을 받을 수 있다.

ISSUE 2 온라인 미디어 영향력 강화

온라인 미디어의 영향력 강화는 중국 미디어 시장을 뒤흔들고 있다. 대형 포털기업이 미디어 사업에 적극 뛰어들면서 기존 TV 위주 영상산업의 축이 온라인 미디어 영역으로 옮겨지는 현상을 보이고 있다. 온라인 미디어의 영향력 강화의 주된 이유는 이용자 수의 증가, 손쉬운 문화상품 접근성, TV에 비해 다양한 콘텐츠 소재 및 형식이 가능한 제작환경 등을 들 수 있다.

중국 전통 TV 시장의 경우 소재와 형식의 제한이 크다. 또한 TV 시장에 진출하기 위해서는 허가 등 다양한 걸림돌이 존재한다. 반면 온라인 미디어 시장은 기존 TV보다는 훨씬 자유로운 제작 환경이 주어져 있다. 때문에 수많은 제작자들이 온라인 미디어를 통한 문화상품 시장에 진출하고 있다. 중국 네티즌의 증가와 막강한 자금력을 기반으로 한 중국 온라인 미디어기업의 등장은 중국 미디어 시장에 큰 변화의 핵이다.

ISSUE 3 문화기업 인수합병 증가

중국 문화시장에서 인수합병이 증가하고 있다. 2014년 한 해 동안만 문화산업계 인수합병은 160여 건에 달하고 규모 또한 약 1,000억 위안元에 이르렀다. 인수합병은 영상분야, 모바

일 인터넷, 게임 · 애니메이션 분야, 여행 관련분야, 교육연수 분야에서 주로 이루어졌다. 문화산업계의 인수합병에서 중국 문화기업의 해외투자를 통한 인수합병도 늘고 있다. 중국 대련완다_{大连万达} 그룹이 26억 위안으로 미국 AMC를 합병한 것을 비롯해 중국 화처미디어_{华策影视}가 한국 영화배급사인 NEW에 535억을 투자하는 등 중국 문화기업의 해외 문화기업 투자가 지속적으로 진행되었다. 특징적인 것은 주로 제작보다는 유통 회사에 집중되는 현상을 보이고 있다는 점이다. 중국 문화기업의 해외 문화기업에 대한 투자는 미국이나 한국처럼 문화선진국에 집중되어 있지만 최근 베트남, 캄보디아, 미얀마 등 문화시장 성장 가능성이 높은 지역으로 확대되고 있는 추세다.

ISSUE 4 BAT의 등장

BAT는 바이두_{Baidu}, 알리바바_{Alibaba}, 텐센트_{Tencent}를 줄여서 지칭하는 단어다. 이들 3개 기업은 중국 IT 시장의 80%를 차지하는 거대 공룡 기업으로 IT 분야 인수합병을 비롯해 다양한 사업 분야에서 사사건건 경쟁하며 몸집을 불리고 있다. 특히 BAT가 중국 문화산업에서 이슈가 되고 있는 이유는 BAT가 문화산업 투자 및 인수합병에 적극 나서고 있기 때문이다.

바이두는 중국 인터넷 동영상 서비스 플랫폼인 PPS에 3.7억 달러를 투입해 인수하였으며 PPS와 아이치이_{爱奇艺} 합병을 통해 대형 동영상 플랫폼을 구축하였다. 이러한 동영상 플랫폼을 기반으로 단순 동영상 콘텐츠 배급권 소싱 뿐만 아니라 자체적으로 콘텐츠 제작에도 힘을 쏟고 있다. 알리바바는 인터넷

쇼핑몰을 주로 하는 기업으로 2014년 6월, 문화중국전파그룹文
化中国传播集团의 최대주주가 되면서 영상사업에 진출하였다. 알리
바바는 주로 자사 보유 인터넷 쇼핑몰과 문화상품 투자를 연계
시킴으로써 문화산업 영역에 진입을 추진하고 있으며, 이를 통
해 자사 사이트와 대중과의 거리를 좁히고 있다. 텐센트는 온
라인 플랫폼 구축을 바탕으로 게임사업 유통을 추진하고 있으
며 2011년에는 5억 위안 규모의 영상투자펀드를 조성하여 영
상 콘텐츠 제작사나 작품에 투자를 진행하고 있다. 텐센트가
구축한 텅쉰원쉬에腾讯文学는 영화나 드라마 제작의 기반이 되는
우수 시나리오 작가를 발굴하는 플랫폼으로 성장하였다. BAT
의 문화산업 진출과 성공적 정착은 문화산업의 성장 잠재력이
높고 문화산업 참여 기업의 다양화가 이루어지고 있음을 보여
주는 것이다.

ISSUE 5 다양한 신규 정책 시행

중국정부는 문화시장 발전과 성숙한 성장환경 조성을 위
해서 지속적으로 다양한 지침 및 정책들을 발표하고 있다. 최
근 들어 영화, 드라마뿐만 아니라 중국 문화상품에 위법 행위
를 저지른 연예인의 활동을 금지하였다. 온라인 동영상 사이
트 내 해외 영상 콘텐츠 규제를 위해서 해외 영상 콘텐츠 방
영 및 배급 허가증을 취득하도록 하였다. 이로 인해 해외 콘
텐츠의 경우 자국 방영 후 중국 온라인 동영상 사이트에 영상
을 방송할 수 있게 되었다. 다큐멘터리 방영시간도 증가시켰
다. 2014년 35개 위성TV에서 매일 30분 이상 중국 다큐멘터

리를 방영하도록 하였다. 라디오와 TV 등에 방영되는 프로그램에서는 방언, 외국어, 인터넷 용어를 금지하고 표준어를 사용하도록 하였다. 드라마 시장 정상화를 위해서 2015년부터 기존 드라마의 동시방영 채널을 4개 위성 채널에서 2개 위성 채널로 제한하였다. 인터넷 TV의 경영 허가증 발급을 중단하였으며 미디어 기업들의 자체 콘텐츠 플랫폼 구축도 금지하였다. 다양하게 시행되는 신규 정책은 중국 문화시장뿐만 아니라 중국 문화시장에 진출하고 있는 해외 문화기업들에게도 영향을 미치고 있다.

ISSUE 6 활발한 문화산업 투자

중국정부의 문화산업 육성정책에 따라 중국정부기관은 물론 중국 정부기업에서 민간기업에 이르기까지 문화산업에 대한 투자가 활발하게 진행되고 있다. 투자가 활발해지면서 2008년 이후 중국 문화시장에 대한 평균투자성장률은 20% 이상을 기록하였다.

은행의 문화상품에 대한 대출이 증가하고 있고 100여 개가 넘는 상장 문화기업들의 안정된 투자도 이어지고 있다. 중국정부 또한 문화상품의 기본 플랫폼 투자 및 공공 문화상품 투자를 이어가고 있으며 문화상품 개발과 관련한 과학기술 투자도 적극적으로 시행하고 있다.

활발한 투자는 중국 문화산업을 성장시키고 있다. 그러나 무분별한 투자로 인한 위험 또한 커지고 있다. 아직까지는 중국 문화산업의 기복이 심해 투자의 기복도 크고, 문화투자의 효율

성에 대한 고려가 부족하며 성장 위주의 투자만 이루어지는 경우가 많기 때문이다. 문화금융을 지원할 수 있는 상품도 아직까지 다양화 되어 있지 않아서 일부 문화상품에 투자가 집중되는 현상 등 위험성이 존재한다. 중국정부는 문화산업진흥정책으로 지역정부의 무분별한 문화산업 개발 및 투자를 이미 경험한 바 있기 때문에, 최근 들어 문화산업 투자 및 관리를 전문적으로 추진하는 기구의 설립을 검토하는 등 효율적인 문화산업 투자를 위한 방안을 추진 중이다.

중국 문화산업 추진 방향

중국정부의 문화산업 발전 중요 지침은 전면적으로 공산당의 17대 정신과 〈문화산업진흥계획〉을 관철하는 것이다. 즉 문화산업 발전에 있어 사회효익을 우선시 함과 동시에 경제효익과 사회효익을 맞추는 것이다. 또한 문화체제 개혁을 심화함으로써 발전방식을 전환 개혁하고, 산업기구를 우수한 조직으로 탈바꿈 시켜야한다. 시장주체를 배양함으로써는 산업개발을 촉진하고, 문화소비를 확대시킴으로써는 문화산업의 양호한 문서도 신속한 발전을 실현시킨다는 것이다. 그리고 중국정부의 문화산업발전 주요 목표는 문화상품과 서비스를 한층 더 풍부하게 하고 사회주의 핵심 가치관을 한층 더 강화하면서 국민의 정신문화 요구를 한층 더 만족시키는 것이다.

문화산업 발전의 중요 지침 및 발전 목표를 달성하기 위해

서 중국정부는 전면적으로 〈문화산업진흥계획〉을 실현하고, '12·5' 시기 문화산업 발전계획의 연구 제정을 통해 문화산업 발전의 일관성을 유지하려고 노력하고 있다. 〈문화산업진흥계획〉에 따라 문화산업을 경제 사회발전 계획에 포함시키고 관련된 심사 및 평가, 그리고 책임 제도를 강화하고 있다. 〈국가 '11·5' 시기 문화발전 계획요강〉 집행 상황에 대하여 지속적인 진단을 진행하여 중대한 계획, 중점 공정, 중대 콘텐츠를 예정대로 완성할 수 있도록 추진력을 높이고 있다. 이 과정에서 문화산업 발전의 성공적 경험을 재정리하고, 국가 '12·5' 시기 경제사회 발전계획의 업무를 재조정하였다. 그리고 2012년에는 국무원에서 〈'12·5' 시기 문화산업 배증계획 "十二五" 时期文化产业倍增计划〉을 발표하는 등 문화산업 계획의 일관성을 향상시키는 노력을 이어가고 있다.

　중국정부의 문화체제 개혁 추진도 지속되고 있다. 중국정부는 기업전환 제도개혁, 시장주체 리모델링을 중심으로 신문출판 단체의 기업 전환 제도개혁과 M&A 촉진을 가속화하며 영화제작 및 배급, 그리고 상영단체와 문예단체의 기업전환 제도개혁 속도 또한 높여가고 있다. 방송프로그램 제작과 방송 분리 개혁도 단행하였다. 다양한 문화기업 주체를 확보하고 이 가운데 주요 문화기업 배양에 착수함으로써 중국 문화산업의 국제 경쟁력을 높이고 있다. 또한 중점 문화산업 중 일부 성장성이 양호하고 경쟁력이 강한 문화기업 혹은 기업집단을 선별하여 정책 지원을 강화하고 일부 주요 문화기업과 전략적 투자자를 배양하고 있다. 그리고 업종 독점과 지역 폐쇄를 타파하

고 지역, 업종, 매체, 모든 제도를 뛰어넘는 연합 혹은 M&A를 추진하며 기업의 규모를 키우고 경영 수준을 향상함으로써 문화산업 영역의 구조 조정을 이끌어 가고 있다. 아울러 국가 차원에서 비국유자본, 문화산업의 외자 진입에 관한 관련 규정을 현실화하고 적극적으로 사회자본의 영시제작, 연예 엔터테인먼트, 애니메이션, 인쇄, 출판물 소매 등 영역에 진입 확대를 추진 중이다.

문화산업 발전의 중복을 방지하고 중점 문화산업을 발전시키며 선도적인 주요 콘텐츠 개발에도 주력할 전망이다. 이를 위해 중국정부는 문화산업 구역과 기지 건설에 대한 표준을 유지하며 자원의 합리적 분배와 산업 분업을 촉진하고 부실시공과 맹목적 건설 방지를 추진하고 있다. 문화산업 발전을 위한 시범 구역을 선택하여 기초 시설 건설, 토지 사용, 세수 정책 등의 측면에서 지지를 제공함으로써 성공적인 문화기지 구역을 구축하고 있다. 또한 중국정부는 연예 엔터테인먼트, 영시 제작, 출판 배급, 문화 전시회, 인터넷 문화, 디지털 콘텐츠와 애니메이션 등 중점 사업을 선정하여 지원을 강화하는 한편 '중국 애니메이션 오락 센터', '국가 중영 디지털 영화제작 기지 건설 공정 2기', '국가 지식자원 데이터베이스 출판 공정' 등 중대 문화산업 콘텐츠를 종합적으로 지원 관리함으로써 문화발전을 도모하고 있다.

문화산업의 발전을 위한 정부의 금융지원도 더욱 강화될 전망이다. 중앙과 지방정부는 문화산업에 대한 투자를 강화할 계획에 있으며 대출 보조, 콘텐츠 보조, 자본금 보충 등의 방식을

통하여 국가급 문화산업기지 건설을 지지하고 문화산업 중점 콘텐츠 및 문화산업 관련 신기술 연구개발을 촉진할 계획이다. 이에 따라 중앙정부가 재정측면에서 '문화산업 발전 특항 자금' 규모를 증가시키고 국민은행 등 9개 부서의 〈문화산업 진흥과 발전 번영 금융 지지에 관한 지침 의견 关于金融支持文化产业振兴和发展繁荣的指导意见〉을 실행하여 문화산업 특징과 부합된 신용 대출 상품을 개발하고 유효한 신용 대출 투자를 강화하며 문화기업의 직접적 융자규모를 확대하는 등 금융자본과 사회자본, 그리고 문화자원의 연결을 촉진하고 있다. 2014년 중국 재정부에서 배정한 중국 문화산업 발전지원자금은 50억 위안으로, 관련부서에서는 이 지원금으로 2014년 한 해 동안 800여 개의 문화 프로젝트를 지원하였다.

　　문화산업 발전에 필수적인 정부의 업무능력 향상도 동시에 추진될 전망이다. 중국정부는 문화산업 발전을 위하여 법제 보장을 제공, 문화산업 발전의 재정, 금융 · 세수 · 토지 등 각 방면의 정책 개선을 통한 체계적 지원을 강화하고 있다. 아울러 문화산업 통계 업무를 강화하고 산업 투자 지침 목록 제정과 문화산업 표준화 시스템 건설도 추진하고 있다. 이러한 일련의 일들을 효율적으로 추진하기 위해서 중국정부는 정부의 업무 능력을 전환 개혁하고 문화산업 발전 요구에 부합한 거시적 관리 체제를 건설하기 위해 힘을 쏟고 있다. 또한 IT 발전 등으로 인한 신흥 문화 업종의 관리 체제에 대하여 합리적 처리 및 문화 발전을 위한 행정과 법 자원을 정리하고, 통일되고 고효율적인 문화시장 지원 법규 제정을 추진하고 있다.

문화산업 발전을 위한 현대적 시스템 구축 추진도 강화될 전망이다. 중국정부는 문화상품과 생산요소의 합리적 유통을 촉진하기 위해 힘쓰고 있다. 연예·영시·도서 등 각 문화산업 영역에서 통일된 배송과 프랜차이즈 경영이 가능하도록 힘쓰고, 영향력 강한 전국적·지역적 문화상품 유통 기업을 배양하며 전국적으로 영향력을 갖춘 지역 문화상품 물류 중심을 건설함으로써 유통 및 교역에 따르는 불필요한 시간과 자금을 감소시키려 하고 있다. 또한 문예 공연 프랜차이즈를 발전시켜 주요 도시의 공연 장소를 포괄하며 전국 문화 티켓 서비스망을 추진하고 유선TV 네트워크 통합을 촉진하고 있다. 영화관 프랜차이즈는 지역을 넘는 통합 및 디지털 영화관의 건설과 개조가 추진되고 있으며, 국유 출판 배급기업의 지역을 넘는 M&A를 지원하고 농촌 출판물 시장과 프랜차이즈 판매망 건설을 확대하여 도시와 농촌을 아우르는 신문출판산업 유통망을 건설하고 있다.

문화소비 정책도 확대 시행될 전망이다. 문화발전이 이루어지려면 무엇보다도 문화소비가 확대되어야 한다. 중국정부는 문화의 내수 소비 확대를 위해서 국민의 새로운 요구에 적합한 문화상품과 서비스 창작을 유도하고 소비자의 관심을 확대시킬 수 있는 핵심 경쟁력을 구비한 인지도 있는 문화 브랜드를 만들기 위해 노력하고 있다. 또한 유통망을 개선하고 영화관, 극장 등 문화 소비의 기초 시설의 건설과 개조를 확대함으로써 국민의 개성화, 트랜드·브랜드화 소비 확대를 추진하고 있다. 특히 중국정부는 문화산업과 여행의 융합 발전을 촉진하여 문

화산업으로써의 여행 산업을 향상시키고, 여행으로써 문화를 전파하는 방향은 물론 문화와 상업·통신·전시회·교육·헬스·여가 등 다양한 업종과 결합한 파생상품을 활성화하여 내수소비 확대를 추진할 계획이다.

과학기술의 발전이 문화산업에 미치는 영향이 점점 커져가고 있는 만큼 중국정부도 고급 신기술을 활용한 문화창의, 애니메이션, 디지털 입체 영화, 디지털 출판 등 신흥 문화 업종 발전을 촉진할 전망이다. 중국정부는 인터넷 문화, 디지털 엔터테인먼트 상품 등 업무를 개발하여 각종 휴대 단말기를 통하여 콘텐츠 서비스를 제공하는 것을 확대하며 TV방송 디지털화와 영화 상영 디지털화 진행을 가속화 하는 등 고급 신기술을 통해 연예, 엔터테인먼트, 영화 등 시설과 기술을 개조 향상시킴으로써 문화산업의 새로운 발전을 추진할 계획이다.

문화산업에 있어 수출역조가 심한 중국정부로써는 대외 문화 무역을 확대하고 중국문화의 세계진출 추진도 강화하려고 하고 있다. 이를 위해서 중국정부는 문화상품과 서비스 수출의 혜택 정책의 장려와 지원을 강화하고 시장개척, 기술창신, 세관통관 등 방면에서 각종 지원을 더욱 확대할 전망이다. 특히 중국의 민족 특색을 구비한 음악, 무용, 잡기, 전시, 영시 방송, 출판물, 애니메이션 오락 등 상품과 서비스의 수출을 강력하게 지원하며 문화기업이 독자, 합자, 주주 등 다양한 형식을 통하여 해외에 실제로 회사를 설립하거나 분점을 설립하는 것을 지원하고 있다. 아울러 '중국선전深圳 국제문화산업박람회', '중국국제영시방송박람회', '베이징北京 국제도서박람회' 등 중점 문

화 박람회를 비롯해 각종 박람회의 자국 개최는 물론 문화기업의 해외 예술제, 영시전람회, 도서전람회 등 국제 문화전람회와 활동에 참가하는 것을 적극적으로 지지하고 있다. 또한 국가 신문출판광전총국과 중국 해외수출입은행이 〈방송 영상수출입 중점기업과 중점 프로젝트 육성에 관한 합작협의 关于扶持培育广播影视出口重点企业·重点项目的合作协议〉를 체결하여 2015년까지 중국 방송영상 기업에 한해 200억 위안 수준의 융자를 지원하기로 하는 등 중국정부의 구체적인 지원 움직임도 가시화되었다.

당분간 해외시장 콘텐츠와 기업의 중국 문화시장 진출이나 확장에 대한 규제는 지속될 것으로 보인다. FTA 체결과 자국 문화 콘텐츠의 해외시장 진출을 위해 자국 문화시장 또한 개방해야 하는 상황이지만, 중국정부는 자국 문화시장의 보호를 우선적으로 추진하기 위해서 직간접적인 규제를 통해 해외 콘텐츠 및 문화기업의 중국 문화시장 진출 및 확대를 제한할 것으로 보인다. 이미 2014년 한류를 통해 해외 콘텐츠가 중국에서 영향력이 커지자, 영향력이 확산되는 주요 무대인 인터넷 동영상 방영의 사전 허가제를 도입하기도 하였다. 향후에도 중국정부는 중국 문화산업이 질적인 성장을 통해 경쟁력이 확보되기 전까지는 해외 콘텐츠와 문화기업에 대한 규제를 강화할 것으로 전망된다.

향후 문화산업과 관련해서는 어떠한 시도를 막론하고 사회주의 선진 문화의 방향을 유지하며 사회효익을 우선시하는 측면이라면 중국정부의 지원은 확고하게 지속될 전망이다. 따라서 중국 문화시장 진출을 희망하거나 또는 이미 중국시장에서

문화사업을 준비하고 있다면, 중국정부의 정책이나 자금 지원을 받을 수 있는 방법을 적극적으로 찾거나 중국정부의 문화산업 지원정책의 효익을 가장 많이 이끌어낼 수 있는 중국기업과의 전략적 협력을 강화할 필요가 있다.

중국
대중
문화
시장

중국 영상산업 개괄

　중국에서는 2,500여 개의 라디오·TV방송국에서 다양한 프로그램을 쏟아내고 있다. 매년 약 15,000부의 드라마와 600여 편의 영화가 생산된다. 현재 중국의 영상산업은 제작 편수로만 볼 때 가히 세계적인 수준이다. 그러나 아직 질적인 측면에 있어서는 양적인 측면을 따라가지 못하고 있다는 평가다. 이러한 평가는 중국정부가 추진하고 있는 영상산업 정책과 무관하지 않다.

　중국정부의 영상산업 정책은 규제와 진흥의 병행으로 요약할 수 있다. 뉴스나 시사프로그램에 대한 엄격한 소재 제한 및 영상물에 대한 사전검열을 강화하고 있고 외국자본의 참여에 대한 규제를 지속하고 있는 반면 자국 문화산업의 선진화 및 산업화를 가속화하기 위한 다양한 진흥정책을 추진하고 있다.

　영화나 드라마와 같은 핵심 문화산업 영역을 살펴보면 자국 산업 보호 측면에서 외국 영화 수입 수량 규제_{Screen Quota: 연 20편 내외}, 원선 외자참여 불허, 7대 도시 극장의 경우 외자한도 49% 제한, 영상 수출 장려 등의 정책을 시행하고 있다. 중국정부의 자국 산업 진흥정책에 힘입어 2013년 중국 영화시장은 중국산 영화점유율이 39%를 넘었고 박스오피스 점유율도 58.6%를 달성하는 등 중국산 작품의 성장세가 뚜렷하게 나타났다. 그러나 이러한 성장세에도 불구하고 중국정부의 강력한 콘텐츠 내용

검열과 규제는 여전히 프로그램의 질적 향상을 가로막는 장벽으로 존재한다. 중국정부의 영상산업 규제 강화 및 완화 정책은 중국의 WTO가입 후에도 지속되고 있으며 영상산업 관련 규제 조절 기능은 중국신문출판광전총국이 총괄하고 있다.

중국 영상산업의 가치 사슬Value Chain

중국 영상사업의 Value Chain은 Creation 영역, Distribution 영역, POC 영역으로 나누어 볼 수 있다. 우선 중국 영상산업의 Creation 영역을 살펴보면 영화 제작사는 2개사가 과점하고 있으며 외자 투자는 불허하고 있는 상황이다. 그러나 홍콩법인을 통한 우회 투자는 일부 가능하다. 주요 영화관련 기업으로는 국영기업인 차이나필름그룹CFG, China Film Group과 민영기업인 화이형제미디어그룹华谊兄弟传媒集团, 광셴잉예光线影业, 웨이슈야저우威秀亚洲 등이 있으며 약 300개 제작사가 연간 600여 편의 제작물을 생산하고 있다. 그러나 이 중에서 절반에도 못 미치는 영화만이 극장에서 개봉되고 있다.

TV프로그램 제작은 신고제이지만 제작된 프로그램의 배급은 라이선스 보유 제작사만이 가능하다. 현재 영화와 드라마 제작 프로젝트 투자는 외자 참여 제한 없이 펀드 또는 프로젝트 투자 참여가 가능하다. 2014년 기준 7천여 개의 제작사가 드라마 라이선스를 보유하고 있으며, 이 중 손익 측면에서 수지균형을 달성하고 있는 제작사는 그리 많지 않다.

중국 영상물 Distribution 시장을 살펴보면 유통시장은 중국

정부의 규제와 중국 기업들의 과점으로 인해, 시장 성장성이나 매력도에 비해 외자기업의 진입 및 성공 가능성이 높지 않은 분야이다. 2014년 기준으로 영화의 경우 46개 원선을 중심으로 배급부터 상영이 수직 계열화 되어 있으며 영화제작, 배급, 원선에 대한 외자 금지, 영화관 건설 및 경영참여 등이 엄격히 제한되어 있다. 드라마, 애니메이션, 다큐멘터리 등 기타 영상물 유통의 경우에는 중국 방송국이 절대적인 힘을 보유하고 있다.

중국에서 영화의 국내 배급은 4대 배급사가 50% 이상을 차지하고 있으며 외자의 신규 진입이 극히 어렵다. TV드라마는 전국 단위 채널인 CCTV의 구매 파워가 가장 강하며 주로 오프라인에서 판매된다. 극장용 외국영화 수입은 2개 기업CFG, Huaxia 만 가능하고 외자 투자는 불허하고 있다. DVD용 영화수입은 민영기업 및 외자 합작법인도 가능하나 시장규모가 작아서 기업들의 진출이 활발하지 않다. TV프로그램 수입은 방송국 및 PP 기업이 직접 제작사나 대리상을 통해 구매하는 형태로, 오프라인 방송 프로그램 거래시장에서 주로 거래가 된다. 반면 중국정부는 중국의 영상물 수출은 규제 없이 장려하고 있다. 현재 전 세계적으로 약 4천만 명의 화교가 살고 있으며, 이들은 위성 TV, 직영 채널, IPTV, 온라인 Video 사이트 등을 통해 중국 영상물에 손쉽게 접근할 수 있다. 중국정부는 외국에서 동포들이 보다 중국문화를 쉽게 접할 수 있도록 관련 채널들의 해외 진출에 노력하고 있으며 콘텐츠 측면에서도 다양한 혜택을 통해 해외 수출을 늘려가고 있다.

POC 영역은 크게 영화관 사업과 방송국 및 채널운영 사업, 그리고 온라인 VOD Portal 사업으로 나누어 볼 수 있다. 영화관 사업은 외자기업으로 독자 신축 및 개축이 불가하며 단 49%

의 지분참여만이 가능하다. 외자기업은 자체 영화관 체인브랜드 사용이 불가능한 반면 브랜드 공유는 가능하다. 그러나 홍콩, 마카오 기업은 100% 외자기업 설립이 가능하다. 구체적으로 홍콩기업 설립 또는 인수를 통한 진출이나홍콩 내 관련 산업 3년 이상 조건 중국기업과 JV설립을 통한 진출이 가능하다.

방송국 및 채널의 운영은 현재 외자 진입이 엄격히 제한되고 있다. 즉 방송사업과 관련해서는 현재 TV 채널 및 주파수 임대, JV 사업 등에 외자 투자를 100% 불허한 상태이다. 향후 이 부분의 규제가 어떻게 될지는 누구도 장담하지 못한다. 그러나 현 상황을 감안하면 당분간은 TV 채널이나 주파수 임대 등에 있어서는 외국 자본의 참여는 어려울 전망이다.

Online VOD Portal 사업은 라이선스가 필요하고 규제가 강하나 고성장 중으로 합작회사 형태로 진출 가능하다. 바이두, 요우쿠, 알리바바, 텐센트 등 몇 개 회사가 시장을 과점하고 있고 저작권 분쟁이 빈발하는 등 성장기적 시장형태를 보이고 있다. Online VOD Portal 분야에는 현재 250여 개 중국 미디어 기업들이 허가권을 취득하고 있는데 외국 자본들은 이러한 허가권 취득 기업들과의 지분 협력을 통해 온라인 시장 진출을 꾀하고 있다.

중국 영상 제작산업 환경

중국방송국은 중앙방송, 성급위성방송, 성급비위성방송, 시급방송 등 4개 단계로 나누어져 광고를 확보하기 위한 치열한

시청률 경쟁을 벌이고 있다. 중앙방송이나 위성방송에 비해 열악한 재정 환경을 가지고 있는 성급비위성방송이나 시급방송은 큰돈이 들어가는 드라마 제작보다는 시 지역에 좀 더 친숙한 뉴스와 오락 아이템 제작을 통해 시청률 경쟁에 뛰어들고 있다. 반면 시청률을 빼앗기지 않으려는 중앙방송과 성급위성방송은 드라마 제작과 대형 오락프로그램 제작과 같은 과감한 투자로 경쟁에서 우위를 지키기 위해 힘쓰고 있다. GDP 성장에 따라 광고 산업도 커지고 있지만 약 4,000개의 방송 채널들을 모두 만족시키기에는 부족한 만큼 광고를 확보하기 위한 방송국 간의 경쟁은 갈수록 심화되고 있다.

프로그램 다양화도 가속도를 붙이고 있다. 2009년 12월 14일 중국신문출판광전총국은 〈위성채널의 드라마 편성관리에 대한 통지广电总局电视剧司关于进一步规范卫视综合频道电视剧编播管理的通知〉를 발표하였으며 이는 2010년 5월 1일부터 본격 시행되었다. 이 규정으로 성급위성방송의 경우 당일 드라마 편성시간은 전체 편성의 45%를 넘지 못하며, 한 편의 드라마는 하루 최대 8편휴무일, 평일에는 6편 이상 편성하지 못한다.

또한 저녁 황금시간대19:00~22:00에는 재방송을 포함, 같은 드라마를 3편 이상 편성하지 못하도록 하였다. 이 때문에 성급위성방송채널은 드라마 이외에 다른 프로그램들을 보다 많이 편성해야 하는 상황에 직면하였다. 자연스럽게 외국 프로그램의 수입과 함께 장쑤江苏 지역 채널에서 방송된 '〈페이청우라오非诚勿扰〉'와 같은 새로운 형식의 프로그램 제작과 '〈나는 가수다我是歌手〉'와 같은 해외 프로그램의 판권을 구입하여 작품을 리메이크 하

는 사례가 증가하였다.

소재도 현대화가 많이 진행되었다. 드라마의 경우 그 동안 역사극 위주의 중국 드라마의 소재가 바뀌고 있는 것이다. 단순 군사 및 혁명, 그리고 무협 위주의 소재에서 도시·농촌·청소년·사건·SF·전기·혁명·전설 등 점점 다양하게 제작되고 있다. 특히 주목할 점은 현대인의 생활상을 다루는 소재들이 증가하고 있다는 것이다. 현대 생활의 모습을 다루는 소재들이 늘어나는 이유는 크게 두 가지로 볼 수 있는데, 하나는 중국정부가 최근 몇 년간 끊임없이 현대물 제작을 장려하고 지원하였기 때문이고, 또 하나는 방송국들 간의 경쟁이 치열해지고 시청률에 대한 압박이 높아지면서 소비자들이 선호하는 현대극에 대한 제작자들의 선호가 높아지고 있기 때문이다. 전문가들 중에는 혁명이나 군사 소재의 단순한 영상들이 주류를 이루던 중국의 영상작품들이 생활의 주변 모습을 담은 영상작품들로 바뀌고 있는 이유에 대해서 드라마가 정부의 홍보물에서 대중의 기호물로 바뀌고 있기 때문이라고 평가하기도 한다.

영상물 제작에 있어 송출과 제작의 분리는 큰 사건으로 평가

▲ 〈페이청우라오〉, 〈나는 가수다〉 중국 버전

받는다. 중국신문출판광전총국은 2009년, 각 지역 중국신문출판광전총국 지국에 〈방송사 제작-송출 분리 개혁추진에 관한 개혁 수정방안 广电总局关于推进广播电视制播分离改革(修改稿)〉이란 문건을 하달하였다. 주요 하달 내용을 보면 방송사는 영화와 드라마를 제외하고 외부 시장에서 매년 방송량의 30% 이상의 프로그램을 구입하도록 하였다. 정책 시행에 따라 외주 제작사들이 점차 늘어났다. 그러나 아직까지 독립 외주제작사의 역할은 미흡한데, 그 이유는 대부분의 방송사들이 각각 방송사가 지분을 보유하는 자회사로 제작사를 설립하고 있기 때문이다. 예를 들면 '상하이방송국 上海广播电视台'이 '상하이동방미디어그룹유한공사 上海东方传媒集团有限公司'를 설립하고 프로그램을 제작하는 형태이다. 제작과 송출의 분리는 콘텐츠의 질적 향상과 영상 제작산업의 산업화를 위해 필요하다는 인식 때문에 중국신문출판광전총국의 제작과 송출 분리 추진은 더욱 가속화될 전망이다.

영상물 제작비도 급격히 상승하고 있다. 주된 이유는 중국 배우들의 몸값 상승에 있다. 이제 중국 배우를 싸게 쓸 수 있다는 말은 옛말이다. 최근 중국에서도 드라마 및 영화에 출연하는 스타들의 출연료가 가파르게 상승하였다. 중국 톱스타의 드라마 출연료의 경우 50만 위안을 훌쩍 넘어 섰으며, 영화 출연료의 경우 3,000만 위안을 넘는 경우도 있다. 때문에 예전 드라마 제작 시 40% 수준이던 배우의 출연료 비중이 최근에는 80%에 이르기도 한다. 중국 GDP 상승에 따른 자연적 증가도 있겠지만 중국 영상작품에 몇 명의 유명 배우들만이 주로 캐스팅되는 문제에 기인한다고 볼 수 있다. 일부 전문가들은 일부 해외

진출 연예인들의 몸값이 중국 본토 배우들의 몸값 상승을 부추기고 있다고 지적하기도 한다. 시장원리로 보면 찾는 곳은 많고 출연할 수 있는 시간은 한정되어 있으니 일부 배우들의 출연료가 높아지는 것은 자연스러운 현상이다. 중국정부는 연예인들의 출연료 향상을 좋게 보지 않고 있다. 그러나 현실적으로 드러내놓고 막을 수 있는 상황도 아니다. 결과적으로 출연료 상승으로 빚어지는 어려움은 제작자들에게 돌아오고 피해는 질적으로 저하된 영상작품으로 소비자들에게 돌아오고 있다.

제작비가 높아지다 보니 제작사 입장에서는 보다 많은 PPL을 받아서 제작비를 충당하려 하고 있다. 중국에서 PPL은 한국이나 일본 등 다른 나라에 비해 규제가 적다. 때문에 과도한 PPL이 등장하기도 한다. 중국 청춘 배우인 왕리훙王力宏 이 출연한 영화 '롄아이통가오恋爱通告, 애정통고'를 보면 그가 광고하고 있는 화장품이 화면 전체에 자주 등장한다. 이처럼 중국 드라마와 영화에는 전자제품, 술, 인터넷 사이트, 화장품, 자동차 등 수 많은 브랜드들이 등장한다. 현재 중국 광고 산업은 황금성장기에 진입하고 있다고 한다. 매년 성장을 지속하고 있는 중국의 광고 매출액은 2013년 5,020억 위안으로 집계되었다. 이러한 자금 중 일부가 광고의 표현형식 중 하나인 PPL 형식으로 노출되고 있는 것이다. 그러나 과도한 PPL이 드라마와 영화를 망치고 있다는 비판도 끊이지 않자 2011년 말 국가신문출판광전총국은 드라마의 중간광고 삽입을 전격 중단하는 조치를 각 방송국에 하달하기도 하였다.

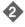

중국 방송산업 현황과 전망

　　중국 문화산업의 핵심 산업 중 하나인 중국 방송산업은 2014년 229억 9,140만 달러 규모로 2017년까지는 연평균 11.5%의 성장을 기록하여 2017년에는 298억 8,800만 달러를 기록할 전망이다. 또한 2013년 세계 5위의 시장규모인 중국 방송산업은 2018년에는 일본과 독일을 추월하여 세계 2위의 시장규모가 될 전망이다.

중국 방송시장 규모 및 전망

(단위: 백만 달러)

구분	2010	2011	2012	2013	2014	2015	2016	2017
시장규모	13,183	15,273	17,354	19,980	22,914	25,940	27,961	29,888

출처: KOCCA

　　중국방송국은 4급 미디어체계로 구분된다. 중앙방송국, 성급비위성방송국, 시급방송국, 현급방송국이 그것이다. 중국에는 2013년 기준으로 라디오 169개, TV 방송은 183개, 교육방송은 42개, 라디오·TV 방송은 2,185개_{현급 라디오·TV방송 1,992개 포함} 등 총 2,579개의 라디오·TV 방송이 있으며 전국 TV 방송 커버리지는 98.20%이다. 단일 중앙 지상파 방송사인 CCTV가 25개의 채널을 보유하고 있으며 전국구로 방송되는 성급 위성방송이 35개 채널, 180여 개의 성급 지상파 방송사가 4천 개 이상의 채널을 보유하고 있다.

중국 CCTV 채널 및 성격

구분	내용	채널 목적
CCTV 채널	CCTV-1	종합뉴스
	CCTV-2	경제
	CCTV-3	예술
	CCTV-4 Asia	아시아
	CCTV-4 Europe	유럽
	CCTV-4 America	미주
	CCTV-5	스포츠
	CCTV-6	영화
	CCTV-7	군사/농업
	CCTV-8	드라마
	CCTV-9 Chinese	중국어 다큐
	CCTV-9 English	영어 다큐
	CCTV-10	과학
	CCTV-11	경극
	CCTV-12	사회법률
	CCTV-13	중국어 뉴스
	CCTV-14	아동
	CCTV-15	음악
	CCTV-News	영어 뉴스
	CCTV-French	불어 뉴스
	CCTV-Spanish	스페인어 뉴스
	CCTV-Arabic	아랍어 뉴스
	CCTV-Russian	러시아어 뉴스
	CCTV-22	HD 채널
	CCTV-3DTV test	3D 채널

출처: CNTV

중국의 방송산업 규제는 강력하다. 중국 방송서비스 제공을 위해서는 중국신문출판광전총국의 허가가 필요하다. 경영 측면에서 방송국 및 프로그램 제작사는 외자경영은 물론이고 외국기업과의 합자 및 합작도 금지되어 있다. 방송사 설립 및 방송서비스 자체가 외국기업에게는 현실적으로 거의 막혀 있다고 볼 수 있다. 방송 프로그램 제작 참여는 방송사 설립 보다는 그나마 유연하다. 중국 프로그램 제작에 외국기업은 49%의 지분을 확보할 수 있다. 그러나 제작 지분 참여 시 중국 제작기업이 중국신문출판광전총국으로부터 허가증을 받은 기업이어야 하고 허가증은 2년마다 갱신해야 한다.

방송국의 편성과 관련해서도 정부의 규제는 강력한 힘을 발휘한다. 방송에 방영되는 프로그램은 모두 사전 심의를 통과해야 하기 때문이다. 방송광고는 드라마와 4분 미만의 프로그램에 대한 중간광고는 금지되어 있고 황금시간대$_{19:00\sim22:00}$의 총 광고방송시간은 18분을 초과할 수 없다. 광고 내에 공익 광고를 4편 이상 의무적으로 편성해야 한다. 방송프로그램의 경우 해외 프로그램 방송시간 규정을 통해 중국신문출판광전총국의 허가를 받지 못한 수입 영상물은 황금시간대 방영이 제한된다. 성급 위성 TV 드라마의 방영시간 및 횟수도 규제하고 있다. 매일 19:30~22:00 사이 위성 TV 종합채널에서 방송할 수 있는 예능프로그램 총수량을 9개로 제한하고 프로그램 방송시간도 90분 이내로 제한하고 있다. 또한 매일 06:00~24:00 사이에는 뉴스 프로그램을 2시간 이상 편성해야 하며, 해외영화 및 드라마는 해당 채널의 일일 영화/드라마 총 편성시간의 25%를 초과해서는 안 된다. 해외드라마의 경우 편당 50회가 초과

되는 것은 수입할 수 없으며 황금시간대에 편성하는 것은 금지다. 위성TV의 해외 프로그램 포맷 수입을 연 1개로 제한하고, 19:30~22:00 시간대에는 편성이 불가하다. 2014년 1월 1일부터 한 편의 드라마를 방송할 수 있는 방송사를 두 개의 위성TV로 제한하고 황금시간대에 방송할 수 있는 에피소드 역시 2회분으로 제한하였다. 해외 시사보도물 콘텐츠 도입은 금지되었으며 해외언론사 및 통신사와 교환형식으로 획득한 콘텐츠도 중국신문출판광전총국 사전 허가를 받아야 한다.

중국방송은 방송 기술발전과 새로운 성장 동력을 맞이하고 있다. 3D방송 기술을 습득하여 방송산업을 다각화하려는 시도가 진행되고 있으며, 인터넷 기업과 통신 기업들이 온라인 및 모바일 동영상 시장에 진입하여 빠르게 성장하고 있고, 전통 TV 매체들도 온라인 및 모바일로 채널 다각화를 강화하고 있다.

중국 온라인 시장 현황

CNNIC_{中国互联网络信息中心}의 자료에 의하면 2005년 1억 1,100만 명이던 중국 인터넷 사용자는 2013년 말 기준 6억 1,758만

중국 인터넷 사용자

(단위: 만 명)

구분	2008	2009	2010	2011	2012	2013	2014
인터넷 사용자	29,800	38,400	45,730	51,310	56,400	61,758	64,875

출처: CNNIC

일주일 평균 인터넷 접속 시간

(단위: 시간)

구분	2010	2011	2012	2013	2014
인터넷 접속시간	18.3	18.7	20.5	25.0	26.1

출처: CNNIC, www.cnnic.net.cn

명으로 늘어났다. 인터넷 보급률도 2005년 8.5%에서 45.8%
로 높아졌다. 인터넷 사용 장비는 노트북, 데스크톱, 모바일 순
으로 나타났으며 이 중 모바일을 이용한 인터넷 사용자 비율이
가장 높은 것으로 나타났다. 모바일 인터넷 이용자는 스마트폰

도시별 인터넷 가입자 및 보급률

지역	인터넷 사용자 (만 명)	보급률	인터넷 사용자 증가 속도	보급률 순위
베이징(北京, 북경)	1,556	75.2%	6.7%	1
상하이(上海, 상해)	1,683	70.7%	4.8%	2
광둥(广东, 광동)	6,992	66.0%	5.5%	3
푸젠(福建, 복건)	2,402	64.1%	5.4%	4
톈진(天津, 천진)	866	61.3%	9.2%	5
저장(浙江, 절강)	3,330	60.8%	3.4%	6
랴오닝(辽宁, 요녕)	2,453	55.9%	11.6%	7
장쑤(江苏, 강소)	4,095	51.7%	3.6%	8
신장(新疆, 신강)	1,094	49.0%	13.7%	9
산시(山西, 산서)	1,755	48.6%	10.4%	10
칭하이(青海, 청해)	274	47.8%	15.1%	11
허베이(河北, 하북)	3,389	46.5%	12.7%	12
하이난(海南, 해남)	411	46.4	7.0%	13
샨시(陕西, 섬서)	1,689	45.0%	8.9%	14
산둥(山东, 산동)	4,329	44.7%	12.0%	15

의 보급에 힘입어 2007년 5,040명에서 2013년 5억 6만 명으로 증가하였다.

중국 도시 중 인터넷 보급률이 가장 높은 도시는 베이징北京, 상하이上海, 광둥广东 순으로 나타났고 인터넷 사용자 증가속도는 광시广西, 윈난云南, 구이저우贵州, 칭하이青海, 허난河南 순으로 나타났다.

인터넷 접속장소는 가정, 피시방, 회사, 학교, 공공장소 순으로 나타났고 일주일 평균 인터넷 접속시간은 2014년 말 기준 26.1시간이었다.

2013년 중국의 모바일폰 이용자는 12억 명을 넘어섰고 2014

충칭(重庆, 중경)	1,293	43.9%	8.2%	16
네이멍구 (内蒙古, 내몽고)	1,093	43.9%	13.3%	17
닝샤(宁夏, 녕하)	283	43.7%	9.7%	18
후베이(湖北, 호북)	2,491	43.1%	7.9%	19
지린(吉林, 길림)	1,163	42.3%	9.5%	20
헤이룽장 (黑龙江, 흑룡강)	1,514	39.5%	13.9%	21
광시(广西, 광서)	1,774	37.9%	11.9%	22
시짱(西藏, 서장)	115	37.4%	13.9%	23
후난(湖南, 호남)	2,410	36.3%	9.5%	24
안후이(安徽, 안휘)	2,150	35.9%	15.0%	25
쓰촨(四川, 사천)	2,853	35.1%	10.7%	26
허난(河南, 하남)	3,293	34.9%	15.0%	27
간수(甘肃, 감숙)	894	34.7%	12.5%	28
구이저우(贵州, 귀주)	1,146	32.9%	15.6%	29
윈난(云南, 운남)	1,528	32.8%	15.7%	30
장시(江西, 강서)	1,468	32.6%	15.9%	31
전국	61,758	45.8%	9.5%	-

출처: CNNIC, www.cnnic.net.cn

중국 이동통신 가입자 및 보급률 추이

(단위: 만 명)

구분	2007	2008	2009	2010	2011	2012	2013	2014
가입자	54,731	64,123	74,738	85,900	98,625	111,215	122,911	128,609
보급률	41.6%	48.5%	46.3%	64.4%	71.1%	84.9%	90.8%	94.5%

출처: 중국공업정보화부(Ministry of Industry and Informantion Technology, MITT)

년에는 13억 7천만 명에 이를 전망이다. 전체 모바일폰 판매에서 스마트폰 판매가 차지하는 비중이 2011년 29%에서 2013년 86%로 급증하는 폭발적인 성장세를 나타내고 있다. 2013년 중국의 스마트폰 판매량은 3.24억 대에 달하고 2014년에는 4억 6백만 대가 판매됐다.

4G 서비스 제공과 더불어, 중국 모바일폰 이용자들이 모바일폰을 단순히 통신 수단뿐만 아니라 쇼핑, 동영상 스트리밍, 음악 감상 등 사용 용도를 다양화시키면서 스마트폰 수요는 더욱 확대될 전망이다. 중국 모바일 서비스 제공회사가 제공하는 모바일 디지털 방송 표준인 CMMB로 제공되는 모바일 TV이용자수는 2012년 5,500만 명 수준이다.

중국에서 영향력이 큰 인터넷 사이트로는 바이두百度, 텐센트騰訊, 시나新浪, 인민왕人民网, 신화新华, 왕이网易, 소후搜狐, 요우쿠优酷, 아이치이爱奇艺, LeTV乐视网 등이 있다. 이동통신 기업은 차이나모

중국 모바일TV 이용자수 추이

(단위: 백만 명)

구분	2007	2008	2009	2010	2011	2012	2013
이용자	2	4	9	14	37	55	247

출처: 중국정보망(中国情报网)

바일中国移动, 차이나텔레콤中国电讯, 차이나유니콤中国联通이 3대 이동통신 기업이다.

중국 온라인 동영상 시장

중국 온라인 동영상 이용자는 2012년 4억 5천만 명, 2014년 5억 천만 명 수준이다. 이 중 모바일 동영상 시청자 규모는 2013년 2억 4,700만 명이다.

동영상 플랫폼이 공중파TV에서 온라인과 모바일로 이동하면서 온라인 동영상 시장 규모도 상승하고 있다. 중국 온라인 동영상 시장 규모는 2014년 178억 위안에 이르고 오는 2017년이면 그 규모가 두 배 이상인 366억 위안으로 커질 전망이다.

중국 정부는 2000년 초반부터 자국 인터넷 콘텐츠 기업 육성을 위한 정책을 꾸준히 추진하고 있다. 2005년에는 〈문화영역의 외자기업 투자에 관한 의견关于文化领域引进外资的若干意见〉을 발표하고 외자기업의 인터넷 정보 서비스 사업 종사를 금지하였다.

문화부는 2013년 8월 〈온라인 문화경영기업 콘텐츠 자체 심사 관리방법网络文化经营单位内容自审管理办法〉을 발표하고 콘텐츠에 대

중국 온라인 동영상 이용자 규모 추이

(단위: 억 명)

구분	2006	2007	2008	2009	2010	2011	2012	2013	2014
이용자	0.8	1	1.5	2.3	3.3	3.9	4.5	4.8	5.1

출처: 중국산업정보

중국 온라인 동영상 시장 규모 추이

(단위: 억 위안)

구분	2010	2011	2012	2013	2014	2015	2016	2017
시장규모	31.4	62.7	90.3	128.1	177.8	235.3	298.4	366.0

출처: 2013년중국네티즌인터넷동영상응용연구보고(2013年中國网民网络视频应用研究报告)

한 인터넷 기업의 자율적인 경영관리를 강화하였다. 2013년 3월부터는 인터넷 실명제를, 2013년 4월부터는 무선인터넷에 대한 실명제를 실시하였다. 온라인 동영상 사이트에서 서비스하고 있는 해외 TV프로그램의 편수는 중국 프로그램의 30%를 넘지 못하도록 하였다. 2014년 4월에서 11월까지는 온라인상의 유해 정보에 대한 집중 소탕을 추진하였다. 2014년 9월에는 〈온라인 해외동영상 관리와 관련된 규정에 관한통지 关于进一步落实网上境外影视剧管理有关规定的通知〉를 통해 2015년 1월부터 인터넷상에 해외영상물을 게재할 때 사전허가를 받도록 하였다.

중국 주요 온라인 동영상 서비스 기업 월간 방문자

기업명	월간방문자(2013년 9월)
Youkutudou	309,00
Sohu	254,000
Tencent	251,000
Baidu	168,000
Beijing LeTV MM&T	162,000
PPTV	137,000

출처: 동양증권 리서치센터(2014)

중국 영화산업 현황과 전망

2013년 중국 영화 관람자는 6억 1,200백만 명으로 전년 대비 32% 증가하였다. 영화 관람자의 증가로 2013년 중국영화산업 규모도 276억 8천만 위안으로 2012년 대비 18% 증가하였다. 이 중 박스오피스는 217억 7천만 위안으로 전년대비 27.5% 성장하였으며 非박스오피스 수익은 45억 위안, 해외수입은 14억 천만 위안으로 전년대비 소폭 증가하였다.

2010~2014년 중국 영화 관람자 수 및 증가율

(단위: 억 명)

구분	2010	2011	2012	2013	2014
관람인 수	2.37	3.45	4.62	6.12	8.3
전년대비 증가율	30%	46%	34%	32%	34.52%

출처: 예은(艺恩)컨설팅

2013년 제작된 중국산 영화수량은 전년대비 107편 줄어든 638부이며 이 중 273부가 방영되었다. 2013년 중국에서 상영된 영화 중 중국산 영화의 점유율은 39%다. 반면 2013년 중국산 영화의 박스오피스는 127억 6,700만 위안으로 전년대비 54.3% 성장해서 박스오피스 점유율 58.6%를 달성하였다. 2014년에도 영화 발행 부수는 전년대비 20부가 준 618부가 생산되었다.

2009~2014년 중국 영화산업 규모 및 증가율

(단위: 억 위안)

구분	2009	2010	2011	2012	2013	2014
박스오피스 수입	62.1	102.0	131.5	170.7	217.7	288.0
非박스오피스 수입	10.7	16.4	26.4	29.0	45.0	60.0
해외수입	27.7	35.2	20.5	10.6	14.1	20.0
총수입	100.5	153.6	178.4	210.3	276.8	368
성장률	31.2%	52.8%	16.0%	17.7%	32.1%	32.9%

출처: 예은(艺恩)컨설팅, 언론보도자료

중국 영화산업은 전면적인 시장화, 전문화, 집중화, 규모화 발전 추세가 점점 뚜렷해지고 있다. 2001년 이래 중국 영화업종은 '업종진입과 산업진입 정책'을 조정하였고 업종 문턱을 낮춰 대량의 사회 자본을 영화산업에 끌어들였다. 이것은 중국산 영화의 신속한 양적 증가와 더불어 영화관 건설의 신속한 발전을 이끌었다. 중국 영화산업은 지속적으로 업종 통합, 조정과 리모델링을 진행하였고 점차 전문화, 집중화, 규모화, 상호보조 및 자본금 분담으로 운영 리스크를 감소시켰다. 이외에 마

중국 영화생산 및 발행 수량

구분	생산량(부)	발행량(부)
2007	402	74
2008	406	80
2009	456	88
2010	526	91
2011	558	154
2012	745	231
2013	638	273
2014	618	388

출처: 중국신문출판광전총국 발전보고 및 언론발표자료

케팅 통합과 Value Chain 통합은 영화 업종에서 규모의 경제 형성의 주요한 방식이 되었다. 중국 영화산업은 '중영집단_{中影集团}, 화이형제_{华谊兄弟}, 보리보나집단_{保利博纳集团}' 등과 같이 전문화, 집중화, 규모화의 대형 영화기업을 탄생시켰다.

민영영시기업이 중국 영시_{영화와 드라마} 산업 중에서 갈수록 중요한 역할을 맡는 와중에 '화이형제미디어집단'이 선전_{深圳, 심천} GEM BOARD 상장을 성공시킴으로써 다시 한 번 민영영시기업을 영시산업에서 주목할 만한 회사로 만들었다. '화이형제'와 '보리보나'는 모두 중국에서 선두에 있는 민영영시기업이다. '화이형제'를 예로 들면 '화이형제' 소속의 영화는 이미 시나리오, 감독, 제작에서부터 시장 보급, 영화관 프랜차이즈 배급까지 아우르는 생산 시스템을 실현하였다. '화이형제'가 투자에 참여한 영화 〈유룽시펑_{游龙戏凤, 유룽시풍}〉, 〈라네이르지_{拉内日记, 라네일기}〉,

2013년 영화수입액 TOP 10 제작사

제작사	영화수입액 비율
중잉(中影)	5.0%
광셴잉예(光线影业)	3.3%
화이슝디(华谊兄弟)	2.8%
웨이슈야저우(威秀亚洲)	2.7%
뎬잉핀다오(电影频道)	2.6%
원화중궈(文化中国)	2.4%
보나잉예(博纳影业)	2.0%
뎬잉잉예(电影影业)	1.9%
마이터원화(麦特文化)	1.7%
톈위촨메이(天娱传媒)	1.5%

출처: 예은(艺恩)컨설팅

〈주이잉追影, 추영〉, 〈펑성风声, 풍성〉, 〈탕산다디전唐山大地震, 탕산대지진〉,
〈페이청우라오2非诚勿扰2, 비성물요2〉 등은 양호한 티켓판매율을 달성
하였다. '화이형제'는 2013년에도 7편의 작품을 선보이며 최고
민영영시제작기업으로서의 위치를 굳건히 하고 있다. 경쟁력
있는 민영 영화기업의 등장으로 국유기업과 민영 영화기업간의
경쟁도 치열해졌다. 오랫동안 중국은 영화, 드라마 업종에 대
해 모두 엄격한 업계 진입과 감독 관리 정책을 실행하였다. 그
러나 최근 들어 영화산업에 대한 규제가 일부 완화되면서 민영
영화 기업의 시장 경쟁력이 나날이 향상되고 있다. 아직까지는
중국 영화시장에서 국유 영화기업이 시장 운영의 중심이고 우
세가 확연하다. 그러나 점진적으로 일부 민영 영화기업들이 참
신한 아이디어로 차별화를 취하면서 경쟁력을 높여가고 있다.

　중국 영화의 해외시장 진출은 아직 15여 년 밖에 되지 않았
다. 때문에 중국영화의 해외시장 진출 성과는 아직까지 그다
지 높지 않다. 그러나 최근 들어 중국 영화 기업들이 해외 영
화 기업과 합작이 많아지면서 해외시장 진출도 늘고 있다. 이
러한 중국 영화시장의 해외시장 진출에는 홍콩 영화 기관의 역
할이 크다. 예를 들어 '환야영화유한공사寰亚电影有限公司, 안러영화
유한공사按了电影有限公司, 잉황영화유한공사英皇电影有限公司' 등이 최근
중국의 중ㆍ대형 영화의 제작과 배급을 대부분 담당하고 있다.
중국 내자 자원과 홍콩 자원의 융합은 중국 영화산업의 발전에
커다란 촉진제 역할을 하고 있다.

　그러나 중국 영화산업의 국제화, 브랜드화는 아직까지 갈
길이 멀다. 현재 중국 영화산업의 참여자는 일부 국유기업 및

대형 민영기업 외에 기타 300여 곳의 영화 제작 기관이 있는
데, 이들 기관은 규모가 크지 않고 지역이 분산되어 있다. 더
욱이 중국 대표급 영화 기업의 시장에 대한 브랜드 영향력에도
제한이 있어 국제화는 아직 초창기라고 볼 수 있다. 즉 중국 영
화의 해외시장 개척은 아직 완만하며 유럽 및 미국 영화 시장
과 비교했을 때 상대적으로 경쟁력이 부족하다. 2013년 중국
산 영화 해외발행부수는 45부로 2012년 대비 40% 감소하였
다. 박스오피스 또한 15억 위안에 머물렀다.

2007~2013년 중국산 영화 해외수출 현황

구분	2007	2008	2009	2010	2011	2012	2013
수출부수	78	45	45	47	52	75	45

출처: 예은(艺恩)컨설팅

중국 영화 스크린 수 및 영화관 프랜차이즈 수는 가파른 상
승세를 유지하고 있는데 이는 영화산업 발전에 양호한 기반이
되고 있다. '중영中影, 진이金逸, 보리保利' 등 중국의 대형 영화 기
업 및 기관들이 M&A와 직접 투자 건설의 두 가지 방식으로
중국 내지 영화관 시장 확장에 속도를 냈고, 이외에도 '화이형
제'는 상장 후 본격적으로 영화관 건설에 뛰어들었다. 2009
년 12월, 중국 영화국은 새로운 정책을 반포해 디지털 방영 설
비 장착의 보조 정책을 확대하였으며, 중소도시 디지털 영화
관 건설을 격려함으로써 이선·삼선 도시의 영화관 발전에 새
로운 활력을 불어넣었다. 2013년, 중국 영화관 수는 전년대비

중국 극장/스크린상황

구분	극장 수(개)	스크린 수(개)
2005	1,243	2,668
2006	1,325	3,034
2007	1,427	3,527
2008	1,545	4,097
2009	1,687	4,723
2010	2,000	6,256
2011	2,803	9,286
2012	3,680	13,118
2013	4,650	18,195
2014	5,665	23,592

출처: 중국영화종합마케팅핵심보고 및 언론발표자료

903곳이 늘어난 4,583곳에 달하며 영화관 스크린 수는 2013년 5,077개가 새로 생겨나 총 18,195개가 되었다. 2013년에만 하루 평균 13.9개의 스크린이 신설된 것이다. 2014년에는 1,015개의 영화관이 새로 생겼으며 신규 증가한 스크린 수는 5,397개였다.

중국 박스오피스의 증가와 더불어 중국 원선_{영화관 체인 시스템}도 성장하고 있다. 2013년 원선 박스오피스 수입은 214.52억 위안을 기록하였으며 46개의 원선 중에서 29개 원선이 1억 위안의 수입을 올렸다.

2014년 매출별 원선 수

구분	1억 위안 이하	1~5억 위안	5~10억 위안	10~20억 위안	20억 위안 이상
원선 수	14	14	9	5	5

출처: 예은(艺恩)컨설팅

성장을 이어가고 있는 중국 영화기업은 주요하게 3가지 유형의 기업 형태에 속한다. 3가지 유형은 국가 투자 배경의 기업, 민영기업, 외자 합작운영 기업이다.

중국 영화기업 현황

소속 관계	운영 통합 모식	기업 명칭
국가 투자 배경을 지닌 기업	영화산업에 근거해 전체 엔터테인먼트 산업망을 건설	중영집단(中影集团)
	영화배급에 근거해 전체 영시 산업망을 개척	화샤영화발행공사(华夏电影发行公司)
	영화제작을 주업으로 영화 파생상품 및 관련 사업 개발에 종사	상하이영화집단(上海电影集团), 창춘영화집단(长春电影集团) 등
	기타	산둥영화제작소(山西电影制片厂) 등 성급 영화제작 스튜디오
민영기업	영화산업에 근거해 전체 미디어 산업망을 건설	화이형제(华谊兄弟)
	영화배급에 근거해 영시 산업망을 개척	보리보나(保利博纳)
	중국 엔터테인먼트 산업에 근거해 해외 엔터테인먼트 시장을 개척	청톈위러(橙天娱乐)
	전문적인 영화 제작회사	베이징신화 잉몐공사(北京新画面影业公司)
	영시 기반에 의탁해 전면적으로 레저 관광 산업을 개척	헝뎬잉스집단(横店影视集团)
	신 미디어 산업(오락, 문학 등)에 근거해 M&A, 합작 등의 방식을 통해 영시산업에 진출하고, 엔터테인먼트 산업망을 총괄	성다집단(盛大集团)
		완메이스궁원화(完美时空文化)
	기타	베이징광셴예유한책임공사(北京光线影业有限责任公司), 저장화처잉스주주유한공사(浙江华策影视股份有限公司) 등
외자 합작 운영 기업	일반적으로 자본 주입 혹은 연합 촬영의 형식을 채택해 중국 영시 산업에 진입	

출처: 중국기업컨설팅보고서 및 언론자료 재구성

중국 영화산업 산업체인

　중국 영화산업의 가치 사슬은 크게 콘텐츠 제공상_{제작상, 외주 콘텐}
_{츠 제공상 등}, 영화 배급상, 방송 경로로 나눌 수 있다. 우선 콘텐츠
제공상은 '제작상, 영화 융자, 촬영, post production'을 책임
지는 부분을 가리키며 제작회사, post production 회사가 여기
에 포함된다. 일반적으로 영화사는 영화의 판권을 보유하며 일
정기한 내 영화의 판권을 배급회사 혹은 기타 영화 배급상에게
판매한다. 콘텐츠 제공상과 배급상은 함께 티켓판매 총 영업수
익의 43%_{작품에 따라 차이가 있음}를 가져가는 것이 일반적이다. 두 번째
인 영화 배급상은 영화의 마케팅 실시 및 영화관 프랜차이즈와
의 합작을 책임진다. 영화 배급상은 제작회사로부터 구매 혹은
위임 받은 영화 배급권을 영화관에 보급한다. 최근 중국 영화산
업 가치 사슬에서 제작상과 배급상은 일반적으로 한 회사에 속
해 있는 경우가 많다. 마지막으로 방송경로는 영화가 관객에게
전달되는 통로로 영화관 프랜차이즈, TV, 모바일, MP4, 스마
트폰 등과 같은 다양한 미디어가 존재한다. 이 중 영화의 대표
적 방송경로인 영화관 프랜차이즈는 배급 받은 영화의 통일된
상영으로 티켓판매 수익의 57%_{작품에 따라 차이가 있음}를 가져가는 것이
일반적이다. 이외에 일부 식품, 영화 파생상품과 같은 상품 판매
역시 영화관의 중요한 영업 수익의 하나이다. 이처럼 영화관 영
업 수익이 영화 영업 수익의 절반을 차지하기 때문에 일부 실력
있는 영화 집단은 스스로 영화관을 건설 하거나 자본 투입, 또
는 M&A 등의 형식을 통해 영화관 사업 확대를 추진하고 있다.

중국 매표수익 분장 비율

(단위: 위안)

구분	제작	발행	원선	극장
국산편	38~43%	4~6%	3~7%	50~52%
수입 매장편	수십만~ 수백만	43%	3~7%	50~52%
수입 분장편	13~20%	22~28%	3~7%	50~52%
비고	수입매장편은 중국 국내회사가 중국 국내 발행권을 구입하는 것으로 제작사는 매표수익 분배에는 참여하지 못함			

출처: KOCCA

중국 영화산업 정책

중국의 문화산업 발전정책에 따라 중국 내 영화산업은 국가 산업정책의 지원을 받으며 향후에도 지속적으로 성장할 것으로 보인다. 2010년 1월, 국무원이 반포한 〈영화산업 번영 발전 촉진에 관한 지도 의견关于电影行业繁荣发展的指导意见〉과 2010년 3월 중선부중국 공산당 중앙위원회 선전부와 중국신문출판광전총국이 연합으로 반포한 〈국유 영화관 프랜차이즈 심화 개혁 발전 가속 촉진에 관한 의견关于推进国有电影院线深化改革加快发展的意见〉은 중국 영화산업 발전의 건강한 뿌리 역할을 하고 있다.

중국정부의 영화산업 지원 정책과 규제 완화로 투자 환경이 좋아지면서 중국 국내외적으로 대규모의 투자가 영화산업에 쏟아지고 있다. 중국정부의 개입에 따라 중국 영화산업 융자는 점차 성숙되고 있으며 중국 내륙 영화산업의 융자 가능성은 나날이 증가되고 있다. 예를 들어 은행 담보 대출, private

equity 융자, 특별조항 영화 기금, 합작 촬영 및 다방면적 합작 투자 등의 자금지원 등이 이뤄지고 있다. 정부도 자발적으로 특별 기금 혹은 세금 지원 등 양호한 영화산업 발전을 위한 금융정책을 지속 추진하고 있다.

중국 영화산업 전망

영화 자체적으로 본다면 중국 영화산업은 티켓 판매율을 높이기 위해서 대작 영화들이 증가될 것이 예상되지만, 중소 투자 규모의 영화 또한 중국 시장에서 빠르게 자리를 잡아갈 것으로 전망된다. 더불어 3D 영화의 도입과 자체 생산은 중국 영화를 다변화시킴으로써 영화관 매출에 효자역할을 할 것이다. 영화관 건설도 속도를 붙일 것으로 전망된다. 아직 영화관이 없는 2선, 3선 도시로 영화관이 지속 확대될 것이며, 평균적으로 매년 2천~3천여 개의 스크린이 증가할 것으로 전망된다. 삼망통합(三网融合)은 영화 콘텐츠 산업의 전파를 위한 더 많은 경로를 제공함으로써 영화의 시청자를 증가시킴과 동시에 영화 콘텐츠 자원의 시장 가치를 향상시킬 것이다.

향후 적어도 몇 년간 중국 영화산업은 지속 발전할 것이며 중국 영화산업의 발전 추세로 볼 때 중국 영화산업의 투자 기회는 많다. 그러나 이러한 성장세의 중국영화시장 투자에서 몇 가지 고려해야 할 부분이 있다. 우선 중국 단편영화 시장은 주로 중소 투자의 영화가 활성화될 것이라는 점이다. 중국 영화

산업의 고속 발전에 따라 소비자의 영화에 대한 다층적인 요구가 늘어날 것이며, 이에 따라 자연스럽게 중국 영화 또한 점차적으로 다양한 소재의 중소형 영화들이 발전할 것이다. 물론 자본 시장의 논리로 대작 영화들이 시장을 지배하기는 하겠지만 큰 리스크와 소규모 영화들의 성공사례에 힘입어 중소형 영화의 제작과 온라인 시장을 겨냥한 소규모 자본으로 제작하는 영화가 늘어날 것이다. 영화관 프랜차이즈 시장도 더욱 활성화될 것이다. 앞에서 언급했듯이 영화관 건설은 지속적으로 증가할 것이며 증가하는 영화관은 2선, 3선 도시까지 이어질 것이다. 현재 이 시장의 주요한 투자자는 중국 내륙 및 해외 대형 영화 혹은 엔터테인먼트 회사에 집중되어 있어 일반 기업들의 주목도가 제작 부문보다 상대적으로 부족한 것이 현실이다.

영화관 건설의 발전에 따라 각종 영화 기자재 사업도 활성화 될 것이다. 예를 들어, 촬영 기자재 제작상, 영화관 프랜차이즈 스크린 생산상, 영시 기자재 임대상 등의 사업이 성장할 것이다. 새롭게 성장하는 민영회사들도 많아질 것이다. 영화제작의 증가와 함께 수요 증가가 예상되는 연예인 육성회사들도 당분간 성장을 지속할 것이다.

그러나 영화산업의 리스크 또한 없는 것은 아니다. 영화산업의 리스크는 크게 정책적 리스크, 해적판 리스크, 검열 리스크, 시장과열경쟁 리스크를 들 수 있다. 우선 정책적 리스크 측면을 살펴보면, 현재 중국은 영화산업에 있어서 엄격한 해외자본 진입 억제 정책을 실행하고 있다. 때문에 새로운 진입자에게 비교적 높은 정책적 장벽을 내세워 기존 회사가 현재 가지고 있

는 업무와 업종 지위를 보호하도록 하고 있다. 그러나 다른 한 편으로 문화산업 개방이라는 또 다른 한 축을 위해 더 많은 외자 기업 혹은 국제적으로 영향력 있는 대작 영화의 진입을 끌어들일 수밖에 없어 중국에서 이미 현존하는 영화산업이 현재의 위치를 유지하는 것 또한 쉽지 않아 보인다. 둘째로 해적판 리스크를 살펴보면, 과거 중국의 영화산업이 경험한 해적판의 충격은 무척 크며 중국 영화산업의 이윤에 미치는 영향이 커서 중국 영화산업의 지속적인 발전에 큰 장애물이 되었다. 비록 국가 관련 부서가 점진적으로 지식 재산권 보호 시스템을 개선하고 해적판 퇴치 강도를 강화하고 있지만 해적판 완벽 퇴치까지는 어느 정도의 기간이 소요될 것으로 보인다. 셋째로 검열 리스크를 살펴보면, 중국 관련 법률 규정에 따르면 기업의 영화 촬영 계획이 만일 최종적으로 비준 통과를 받지 못하면 시나리오는 폐기 처분해야 한다. 이미 촬영을 마쳤다고 해도 심사, 수정, 재심사 후에 최종 통과를 획득할 때_{통과를 획득하지 못해} 작품을 폐기 처분해야 할 수도 있다. 만일 '영화 방영 허가증_{电影放映许可证}'을 취득한 후에 배급 혹은 상영이 금지된다 하더라도 이 작품은 폐기 처분을 해야 한다. 이런 점은 영화산업의 리스크를 가중시키는 요소이다. 넷째로 시장 과열경쟁 리스크를 살펴보면, 중국 영화의 수량은 계속적으로 증가하고 있지만 중국 영화 시장이 이와 같은 수량의 영화를 용납할 수 있는지 없는지는 여전히 시장 검증을 거치고 있는 단계라는 점이다. 이미 2013년과 2014년에 영화 생산량이 감소했다. 더욱이 중국 영화관 프랜차이즈가 많아지고는 있지만 유한한 것이며, 중국 영화가 많아

질수록 상영 시기 조율이 어려워지고 점점 관람객 배분의 경쟁 국면이 출현하게 될 것이다. 완다그룹이 미국에서 두 번째로 큰 글로벌 영화 유통 기업인 AMC 엔터테인먼트 홀딩스를 인수하고 세계 최대 영화 유통 기업으로 부상한 것처럼 해외시장 진출로 돌파구를 찾는 기업들이 늘어날 것이다. 중국 기업의 해외 진출처럼 해외 기업이나 영화의 중국 내 진출도 늘어나 중국 내 영화시장의 더욱 격렬한 경쟁 국면이 전망된다.

▲ 〈착요기(捉妖記)〉(2015), 라맨 허 감독 〈착요기〉가 중국 영화 흥행 기록을 다시 썼다. 2015년 9월 현재, 23억 위안(한화 약 4,254억 원)을 벌었으며, 4,300만 명이 관람했다.

④

중국 드라마산업 현황과 전망

중국에는 전국 약 1,700여 개의 드라마 방송 가능 채널이 있다. 즉 전국 1,700여 개 방송국에서 매일 드라마가 방송되고 있다고 해도 과언이 아닐 것이다. 중국 방송국간의 경쟁이 심화되면서 드라마는 방송국간 경쟁의 핵심 요소가 되었고 방송국들은 어느 방송국이다 할 것 없이 드라마를 황금시간대에 편성하였다. 방송사들의 늘어나는 드라마 수요를 채우려다 보니 드라마 생산량도 2000년 초반 이후 지속적인 증가 추세다. 중국에서는 연평균 약 15,000회의 드라마가 제작되고 있다. 중국 TV드라마 제작회사도 2013년 기준으로 7,248개에 달하였다. 2012년까지 상승하던 드라마 생산 부수는 2013년 2,000부가 줄어든 15,000부로 나타났다.

중국 드라마 생산량 추이

연도	2001	2002	2003	2004	2005	2006	2007	2008	2009	2010	2011	2012	2013	2014
생산부수	8,800	9,005	10,381	11,500	12,447	13,840	14,670	14,498	12,910	14,685	17,700	17,703	15,000	15,938

출처: 중국신문출판광전총국

드라마에 대한 중국 방송국의 애정은 남다르다. 중국 방송국을 대상으로 한 중앙 조사기구의 조사에 의하면 조사대상 가운데 약 84%의 방송국이 현재 가장 중요한 TV프로그램으로 드라마를 선정하였다. 이유야 여러 가지가 있겠지만 가장 큰 이유는 드라마가 시청률이 높고 이에 따른 방송국 광고수익이 크기 때문이다. 방송국 중에는 광고 수입의 약 70%정도를 드라마가 차지하는 경우도 있으니 당연히 드라마를 중요시 할 수밖에 없다. 2013년에 방영된 드라마의 경우 중앙방송보다는 성급방송이, 성급방송보다는 시급방송이, 시급방송보다는 성급위성방송이 드라마 방영비율이 높게 나타났다.

매년 중국 방송국에서 필요로 하는 드라마 수요량은 약 10,000회 정도이다. 그러나 약 7천여 개의 국영제작회사와 민영제작회사의 한 해 드라마 생산량은 수요량의 1.5배를 넘는다. 수치대로라면 매년 생산된 드라마의 1/3 정도는 방송이 되지 않는다는 의미다. 특히 중국 방송국의 황금시간대에 방송되는 드라마는 5,000회에 불가하니 중국에서 한 해 생산되는 드라마의 2/3는 방영이 되지 못하거나 황금시간대에 방영되지 못하고 있다.

1996년, 중국 중국신문출판광전총국에서 처음으로 TV드라마를 상품으로 인정하기 시작하면서 활성화 된 드라마 제작은 중국정부의 드라마 제작 자격 완화가 이루어지면서 가속화되었다. 일반적으로 중국에서 드라마 제작 허가증을 획득하지 않은 기구 혹은 개인은 방송프로그램 제작 업무를 진행할 수 없으며, 경외기구와 개인은 경내에서 독자 설립 혹은 경내 기구와 개인이 합작형식으로 방송프로그램 제작경영기구를 설립

할 수 없다' <small>'경내'는 홍콩·마카오·타이완을 제외한 중국전역을 의미하며 '경외'는 홍콩·마카오·타이완을 포함한 외국을 의미함.</small> 때문에 드라마를 제작하려고 해도 허가증이 없어서 제작을 못하던 제작사들이 2010년 정부의 드라마 제작 허가증 발행 완화에 따라, 드라마 제작회사가 기존 132개에서 4,057개로 급속히 늘어나고 2013년 7천여 개에 달하면서 드라마 공급량도 자연스럽게 증가하였다. 그러나 영화 생산량처럼 드라마 생산량도 2013년과 2014년에 전년대비 감소하는 모습을 보였다.

드라마가 중국 방송국에 배급되는 방식은 두 가지 형식이 있다. 첫 번째로 자체배급형식이다. 현재 중국 대부분의 드라마 제작회사에서는 드라마 투자액이 많아지면서 자체배급을 통해 이윤 확보를 추구하고 있다. 이미 방송국과의 배급 경험이 있는 중대형 회사들은 드라마 제작과 더불어 드라마를 방송국에 납품할 수 있는 배급 능력을 활용해 직접 방송국과의 협상을 통해 드라마를 납품하고 있다. 일반적으로 5~10편의 드라마를 자체 제작하는 중대형 제작회사들은 이윤 극대화를 위해서 자체배급을 통해 드라마를 유통하고 있다. 그러나 소규모 제작회사들은 방송국과 직접 협상을 진행할만한 능력이나 '관시_{关系}'를 보유하지 못하기 때문에 대부분 위탁배급방식을 활용하고 있다. 위탁배급방식은 드라마를 배급할 능력이 있는 회사에 드라마 판매를 위탁하는 방식이다. 이 방식을 선택하면 일반적으로 15~30% 전후의 대리 비용이 들어가지만 소규모 제작회사의 경우 드라마가 판매되지 않는 리스크를 줄이기 위해 대리 비용을 감수하고서라도 드라마 판매를 위해서 어쩔 수 없이 이런 대

리방식을 선택하는 경우가 많다.

이렇듯 자체배급이나 위탁배급방식 중 어떤 방식을 사용하든 드라마의 방송국 유통경로는 크게 두 가지 방식으로 이뤄진다. 첫째는 드라마를 지역방송국에 판매한 후 위성방송국에 판매하는 것이고, 둘째는 위성방송국에 먼저 판 후 지역방송국에 판매하는 방식이다. 이 중 어떤 방식을 선택하느냐는 배급사의 '관시', 작품의 질적 수준, 판매금액의 높고 낮음에 따라 배급사에서 전략적으로 선택할 수 있다.

중국 드라마는 일반적으로 시대와 소재에 따라 구분하는데 시대에 따라서는 당대$_{1949년~현재}$·현대$_{1919~1949년}$·근대$_{1840~1919}$년·고대$_{1840년 이전}$로 나뉘며, 소재에 따라서는 군사·도시·농촌·청소년·사건·SF·전기·혁명·전설·무협 등으로 나뉜다. 최근 중국 드라마의 상업성이 강화되면서 당대물 중에서 도시를 배경으로 한 당대 도시물이 늘어나고 있는 추세다. 그러나 중국정부는 심의를 통해 근현대 혁명물의 수를 일정 수준 유지하고 있다.

드라마의 일반적인 유통방법

구분	내용
위성방송 후 지역방송	성급방송국(위성방송국) 판매 후 일부 지역방송국 판매
대형방송 독점	대형 방송국(예: CCTV/호남위성TV 등) 전국판권 독점구매
성급방송 후 지역방송	1~2개 성급방송국(위성방송국) 판매 후 일부 지역방송국 판매
CCTV 첫 방송 후 지역방송	CCTV 첫 방송 후 2개 위성방송국 재방송 후 몇 개 지역방송국 재방송
전국적 분할 배급	전국적(성, 시, 현급 등)으로 분할 배급

출처: KOCCA 및 언론자료 재구성

중국정부의 드라마 심의는 매우 엄격하다. 중국 드라마의 심의는 중국신문출판광전총국에서 담당한다. 드라마나 영화와 같은 영상물 심의에 대한 규정을 살펴보면 사상이 심오하고 예술성이 깊으며 잘 만들어지고 많은 사람들이 좋아하는, 매력적이며 전파력이 강한 것을 지지한다고 밝히고 있다. 이와 함께 금하는 내용으로는 국가 통일·주권·영토의 완전성을 위협하는 내용, 국가 안전·명예·이익을 위협하는 내용, 민족분열·민족단합을 파괴하는 내용, 국가기밀발설의 내용, 부적합한 성적 묘사, 도덕 기준을 심히 위반한 내용, 음란·타락의 내용, 봉건 미신·남을 현혹시킴 등 사회공공질서를 교란하는 내용, 살인 폭력의 미화로 인해 법률의 존엄성을 무시, 범죄유발, 사회치안 질서를 교란하는 내용, 타인을 비방하거나 모욕하는 내용, 국가가 금지하는 기타 내용, 생태환경을 파괴하거나 희귀동물을 학대하는 내용 등으로 정의하고 있다. 이러한 금지 내용은 정의가 광범위하고 모호하기 때문에 심의 담당자들의 주관적인 생각이나 또는 정치적·사회적 판단에 따라 심의의 기준이 바뀔 소지가 높다.

드라마가 중국정부의 심의를 받아서 방송되기 까지는 크게 '드라마 사전심의 신청→촬영 허가획득→후반 합성편집→비준 신청→비준→배급 허가획득→방송국 방영'의 7단계를 거친다. 일반적으로 중국에서는 한 달에 한 번씩 드라마 사전심의신청이 이뤄지며 한 달에 약 100편의 드라마가 사전심의를 통과한다. 이렇게 심의를 통과한 드라마는 드라마 작업 완료 후 비준을 받고 배급허가를 획득해야 비로소 방송국에 판매가 가능하다.

심의 과정에서 드라마 사전심의를 통과할 수 있는 부수는 한 달에 100여 부로 한정되어 있는 것에 비해 매달 수백 부의 드라마의 사전심의 신청이 들어오기 때문에 심의 경쟁이 치열하고, 이 과정에서 상당부분 정부의 정책과 제작사들의 '관시'가 심의 결정에 영향을 미치기도 한다. 때문에 외국기업들이 이러한 과정에 참여해서 비준을 받고 배급허가를 받는 것은 무척이나 어려운 일이다. 외국과의 합작드라마를 진행할 때 외국기업이 제작의 실질적인 부분에 참여할 수는 있지만 비준이나 판매에 적극적으로 참여하지 못하는 이유는 이러한 중국정부의 자국 기업 위주, 정부 정책 기준의 심의에 기인하는 바가 크다.

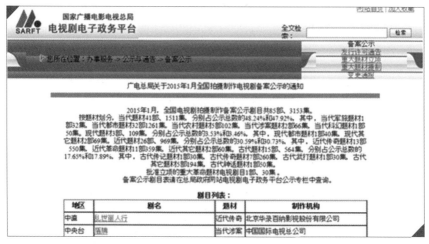

▲ 중국 중국신문출판광전총국 드라마 비준안 발표 화면

배급허가를 받고 방송국에 드라마를 판매한 제작회사는 투자금 회수와 더불어 수익을 확보할 수 있다. 드라마 제작사의 수입모델은 크게 방송국 판매, 온라인 판매, DVD 판매, 해외 판매이다. 최근 드라마 투자비가 늘어나면서 방송국 판매금액도 높아지고 있으며 온라인 매체의 경쟁으로 인해 온라인 매체에 대한 드라마 판매 금액의 상승세도 가파르다.

그러나 위에서 이미 언급했듯이 제작된 드라마가 모두 판매가 이루어지는 것은 아니다. 여러 이유가 있겠지만 만들어진 드라마가 판매가 되지 않는 것은 소규모 드라마 제작 기업에게는 재기하기 어려운 상황을 만들 수 있다. 판매가 되면 돈을 벌 수 있지만 그렇지 않은 경우 회사의 존립을 위협할 수도 있는 것이 드라마 제작 시장이다. 드라마 제작 리스크는 몇 가지로 나눠 볼 수 있다. 우선 정책적 리스크다. 드라마가 단순히 상업적 결과물이 아니라 정부의 선전 도구로도 활용되는 만큼 잘 만든 드라마라고 해서 반드시 판매가 이루어지지는 않는다. 즉 드라마의 심의기준이 정치적 환경의 영향을 받을 수 있는 것이다. 그리고 이러한 정치적 환경은 일정 시기에 이뤄지는 것이 아니라 무척이나 즉흥적으로 진행될 수 있다. 때문에 천안문 사건이나 중일 영토분쟁 같은 큰 일이 발생하면 이미 심의를 통과한 드라마도 촬영이나 판매가 금지될 수 있다. 둘째는 드라마 시장 전체 이윤의 불확실성이다. 드라마 제작사들은 드라마를 제작하기만 하면 수십에서 수백 퍼센트의 이윤을 얻을 수 있다고 이야기하며 투자자들을 설득한다. 그러나 중국 드라마 시장에서 투자 이익을 올리는 드라마는 20% 수준이라는 통

계가 있다. 이러한 수치는 아직까지 드라마 제작사들이 규제가 심한 방송국 판매에 대한 수익 의존도가 높기 때문으로 보인다. 온라인 매체 판매 금액이 높아지고 향후 해외 판매가 상승한다면 드라마 투자이익을 얻는 제작사의 비율이 지금보다는 높아질 것이다. 셋째는 드라마 투자자금 회수 시기가 길다는 점이다. 중국 드라마 투자 수익 회수 주기는 일반적으로 드라마 방송 후 6개월에서 2년 정도다. 때문에 단기간 투자회수를 가정하여 투자를 하고 현금 유동성 계획을 세우면 어려움이 따를 수 있다. 따라서 투자자 측은 비교적 장기적인 계획으로 드라마 투자에 임해야 한다.

드라마 제작에는 언급한 것처럼 다양한 리스크가 존재한다. 그럼에도 불구하고 중국 드라마 시장에는 지속적으로 수많은 기업과 개인이 새롭게 참여하고 있다. 그 이유는 드라마 시장이 향후에도 디지털 매체의 발달과 더불어 지속 발전할 것이라는 기대 때문이다. 중국 시청자들의 드라마 시청에 대한 열정은 높다. TV를 통한 드라마 가시청 커버리지가 약 97%다. 정부의 문화산업 장려 정책에 따라 드라마의 질적 수준 향상과 더불어 현재 미비한 해외시장 진출의 기회도 점점 커지고 있다. 제작기업의 전문화 또는 합병으로 인한 대형화가 이뤄지면서, 능력 있는 제작사들이 보다 많은 부분의 드라마 시장 이익을 향유할 수 있는 기회가 높아졌다. 이러한 이유로 문화산업을 통해 성공을 꿈꾸는 수많은 기업이나 개인들이 드라마 산업에 참여하고 있다.

지난 10여 년 간 그래왔던 것처럼 중국 드라마 시장은 앞으

로도 성장이 예상된다. 그럼 이런 중국 드라마 시장에 현재 나타나고 있거나 향후 나타날 특징들은 무엇이 있을까? 우선 가장 큰 특징은 드라마 제작기업의 대형화를 들 수 있다. 드라마 시장이 활성화되면서 대형 사회자본이 유입되고 대형 제작사들도 속속 등장하고 있다. 대형 제작사는 상장을 통해 확보된 자금을 재투자함으로써 중국 드라마 시장의 장악력을 더욱 높여 가고 있다. 중국 드라마시장은 자본력의 영향권에 있기 때문에 당분간 자본 확보를 위한 드라마 제작사들의 상장과 M&A 움직임은 지속될 전망이다.

중국 드라마 시장의 또 다른 특징 중 하나는 온라인 자체 제작극의 강세가 이어질 전망이라는 것이다. 디지털 매체의 발전에 따라 중국에서도 '드라마는 TV를 통해서 보는 것'이라는 전통적 인식이 바뀌고 있다. 즉 드라마를 동영상 사이트를 비롯한 신규 매체를 통해 접하는 시청자들이 늘고 있다는 것이다.

▲ 중국 드라마 〈구에이투루훙(归途如虹)〉 촬영 현장 모습

동영상 사이트는 이미 드라마 등 영상물을 시청할 수 있는 중요한 플랫폼으로 성장하였으며 앞으로 그 영향력은 더욱 커질 전망이다. 최근 들어 온라인 매체가 직접 드라마를 제작하는 경우도 늘고 있다. 온라인 매체 소후SOHU는 자체 제작극을 '포털극'이라고 표현하기도 한다. 그러나 일반적으로 온라인 매체에서 만드는 드라마를 '온라인 드라마网络电视剧', 또는 '웹드라마微电视剧'라고 부른다. 2011년 9월 1일 '치이奇艺 사이트www.qiyi.com'는 첫 번째 온라인 드라마 '<짜이셴아이在线爱, 재선애>'를 출품하였다. 온라인 매체들이 자체제작에 뛰어들게 된 중요한 원인은 드라마 구매원가가 점점 높아지고 있기 때문이다. 또 다른 이유는 동영상사이트에서 제작한 드라마가 주로 드라마 화면에 광고를 심는 방식을 채택해서 광고업계의 환영을 받고 있기 때문이다. 아이치이의 드라마 '<짜이셴아이>'를 예로 들면 회당 방영시간 30분, 총 13회로 구성된 이 드라마의 광고수익은 1,000만 위안을 초과하였다.

또한 게임의 드라마화 등 다양한 소재 개발과 다양한 기업의 드라마 참여가 늘어나고 있다는 점을 특징으로 들 수 있다. 이미 2005년 중국에서는 중국 최초로 게임을 원작으로 한 드라마 '<셴젠치샤좐仙剑奇侠传, 선검기협전>'이 제작되어 평균 11.3%의 시청률을 기록하기도 하였다. 이후 2009년 제작된 드라마 '<선검기협전3>'은 허베이河北 위성 TV에서 방송된 후 1주일 만에 최고 4.6%, 평균 3.8%의 시청률을 기록하며 허베이위성TV 개국 이래 최고의 시청률을 기록하였다. 이러한 인기 게임의 드라마 제작 현상은 몇 가지 이유가 있다. 첫째는 중국 게임 산업의 발

전에 따라 드라마에 자금을 투자할 여력을 가진 기업이 늘고 있다는 점이며, 둘째는 우수한 게임이 확보하고 있는 유저 층이 드라마 시청률을 보장해 줄 수 있다는 기대 때문이다. 그리고 셋째는 국가적인 측면에서 온라인 게임과 드라마의 발전을 지속적으로 유도하고 있고 이에 따라 두 산업 간 협력에 대해 정책과 자금 지원을 해주고 있기 때문이다. 앞으로도 게임기업과 드라마 기업의 Win-Win 작업처럼 이종기업과 드라마 기업의 Win-Win 형태의 작업들이 지속될 전망이다.

또 다른 특징으로는 연예인을 비롯한 드라마 관련 인력들의 몸값 상승을 들 수 있다. 보통 1급 배우의 회당 출연료가 20만 위안일 때 2급은 12~13만 위안, 3급은 7~8만 위안 정도이나 현재 1급 배우의 회당 출연료가 50만 위안을 훌쩍 넘어섰고 2급 배우도 30만 위안을 넘어섰다. 일부 스타급 배우는 회당 출연료가 100만 위안을 호가하고 있다. 몸값 상승은 비단 연예인뿐만 아니라 감독이나 시나리오 작가 등에게도 해당되는데, 드라마 제작 기업들은 유명 감독이나 시나리오 작가를 확보하기 위해서 고액 보수는 물론 드라마 주식배분 등 다양한 방법들을 동원하고 있다. 실제로 중국에서 유명 배우나 감독이 참여하는 경우

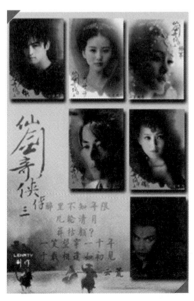

▲ 게임 원작을 드라마로 제작한 〈셴젠치샤촨(仙劍奇俠传3) 선검기협전3)' 홍보 포스터

드라마 가격이 높아지고 판매 가능성이 높기 때문에, 유명 연예인이나 감독 시나리오 작가에 대한 드라마 제작기업의 짝사랑은 앞으로도 지속될 것으로 보인다.

외국 드라마의 규제 강화도 특징 중 하나이다. 중국정부는 자국 드라마의 육성 및 보호를 위해서 외국 드라마의 중국 방영을 규제하고 있다. 방송국별로 1년에 20시간 제한, 심의 강화 및 황금시간대에 외국 드라마 방영을 금지하는 등 다양한 방법으로 외국 드라마 규제를 시행하고 있다. 드라마 초기 방영을 위성방송 2개로 제한하고 2015년 1월부터는 중국 온라인에 방영하는 드라마도 사전 심의를 받도록 하였다. 외국 드라마 규제 강화에 따라 중국의 드라마 시장은 상대적으로 중국 드라마가 경쟁력을 확보하고 시장 점유율을 높여갈 전망이다.

또 다른 특징은 온라인이나 모바일을 겨냥한 드라마나 온라인 동영상 기업들이 자체 제작하는 드라마의 증가를 들 수 있다. 온라인 동영상 시청자 규모가 5억 명에 이르면서 중국인의 드라마 시청 플랫폼으로 인터넷 동영상 사이트가 자리 잡았고, 온라인 동영상 서비스 기업들이 온라인 동영상 사이트의 핵심 콘텐츠인 드라마에 대한 투자를 늘려가고 있다. 초기 판권만을 구입하던 온라인 동영상 서비스 기업들은 자체 제작물을 제

2014년 상반기 온라인 동영상 사이트 자체 제작극 유형

구분	시트콤	청춘 로맨스	도심 로맨스	자기 개발	미스 터리	공상 과학	타임 머신	판타지
비율	31.42	17.14	13.19	11.43	9.68	8.57	5.71	2.86

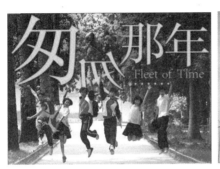

▲ 〈총총나녠(匆匆那年)〉(2014) 포스터와 드라마 장면

작해 독점 방영함으로써 사이트의 경쟁력을 높이고 있다. 회당 제작비도 높아져서 텐센트가 2014년에 출품한 '〈총총나녠匆匆那年〉'은 회당 제작비가 100만 위안을 넘은 것으로 알려졌다. 온라인 동영상 서비스 제공기업들이 자체 제작하는 드라마는 시트콤이 제일 많으며 청춘로맨스, 도시로맨스, 자기개발, 미스터리 등의 순으로 많았다.

중국 음악산업 현황과 전망

2006년 전년대비 30% 이상 성장한 중국 음악시장은 2007년 이후 성장률이 급격히 떨어지기 시작하였다. 인터넷 다운로드 시장의 발전과 함께 높은 성장이 기대됐으나 불법 다운로드 등 음원 유통시장의 혼란으로 인해 최근까지 높은 성장률을 기록하지 못하고 있다.

PWC 자료에 따르면 2013년 중국 음악시장 규모는 7억 1,500만 달러로 나타났으며 2018년까지 연평균 8.6%의 높은 증가세를 기록해 2018년에는 10억 7,800만 달러에 이를 전망이다. 오프라인 음반시장은 마이너스 성장이 예상되는 반면 디지털 음원시장은 매년 평균 9.6%의 성장으로 2018년 시장규모가 8억 달러에 이를 전망이다. 공연 음악시장도 매년 7.4%

중국 음악시장 규모 및 전망

(단위: 백만 달러)

구분	2009	2010	2011	2012	2013	2014	2015	2016	2017	2018
음반	456	457	474	498	528	564	606	660	725	810
오프라인 음반	52	32	29	24	21	19	16	14	12	10
디지털 음반	403	425	445	474	506	546	591	646	712	800
공연음악	145	154	163	175	186	202	216	232	250	268

출처: PWC

의 평균 성장률을 보이며 2018년 시장규모가 2억 6,800만 달러에 이를 전망이다.

중국 음악시장 역시 일본이나 한국처럼 디지털 매체의 발전과 더불어 디지털 시장의 성장이 뚜렷하다. 전통 음반시장은 축소되는 것에 반해 2015년 현재 6억 명이 넘는 인터넷 인구와 스마트폰의 확산으로, 인터넷이나 모바일을 통한 음악 유통시장은 큰 폭의 성장세를 이어갈 전망이다. 또한 정부의 저작권 강화 정책에 따라 불법 다운로드가 향후 줄어들 것이라는 전망은 디지털 음악시장 성장에 긍정적으로 작용하고 있다. 전통음반시장 축소와 디지털 음원시장 확대라는 양 축으로 상징되는 중국 음악시장은 2018년에는 오프라인 음반이 0.9%, 디지털음원이 74.2%, 공연 음악이 24.9%를 차지할 전망이다.

중국 음악산업 특징

중국 음악산업에는 몇 가지 특징이 나타나고 있다. 우선 가장 큰 특징으로 꼽히는 것이 불법음악 유통이다. 2005년 47.7%나 됐던 불법 음원 비율은 2015년에는 9.7%로 그 규모가 축소될 전망이다. 중국 음반시장은 경제개방 이후 성장잠재력이 매우 높은 시장 가운데 하나로 꼽혔다. 특히 경제성장으로 인해 10대 층의 구매력이 높아지고 10대 댄스음악시장이 중국에 새롭게 형성되면서, 일각에서는 2010년 이전에 일본 음반시장의 규모를 능가하는 제2위의 음반시장으로 성장할 것이

라는 예상도 있었다.

　2000년 초까지도 중국의 음반 소비량은 매우 낮은 수준이었다. 선진국의 대부분이 국민 1인당 2~4개의 음반을 소비하는 반면, 중국은 0.1개에도 못 미치는 수준이었다. 때문에 중국 음반 시장의 성장 잠재력을 의심하는 전문가들은 별로 없었다. 앞서 언급한 것처럼 10대를 중심으로 한 음반 구매층이 점차 확대되고 있었고 중국정부의 불법음반 근절을 위한 움직임도 어느 정도 효과를 거두고 있었기 때문에 음반시장의 성장 낙관론은 힘을 얻었다. 그러나 중국 음반시장은 지적재산권에 대한 인식부족으로 불법 음반유통이 사라지지 않고 있다. 중국에서는 심지어 정품 앨범이 출시되기도 전에 불법음반이 유통되는 사례도 빈번하다. 이 때문에 중국에서는 음악차트에서 1위를 한 음반이라 할지라도 판매량은 10만 장에도 미치지 못하는 경우가 많다. 이는 음반판매량의 20~30배가 넘는 불법음반이 넘쳐나기 때문이다. 중국에서 유통되는 불법음반의 가격은 정품 1/5 수준이다. 저렴한 가격으로 인해 음반을 구입하려는 대부분의 사람들은 복제음반을 구입한다. 음반사 측도 불법음반에 대한 단속에 적극적이지 않은 경우도 있다. 특히 중국 음반사들은 오히려 불법복제음반 홍보를 위한 수단으로 이용하기까지 한다. 현재 중국 음반사들은 음반 판매를 통해 매출을 증대하는 것이 아니라 음반을 통해 가수를 홍보한 후 콘서트나 광고 등을 통한 부가가치 창출에 더욱 힘을 쏟고 있다. 또한 최근 들어 음반사들은 오프라인 음반 판매 보다는 뉴미디어를 통한 수익 확대 전략에 마케팅 역량을 집중하고 있다.

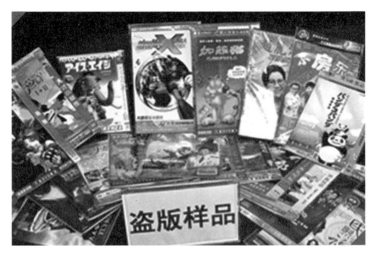

▲ 중국 공안에 압수된 불법복제품들

둘째는 중국정부의 저작권 강화 활동이다. 오프라인 음반에
이어 디지털 음원의 불법 유통마저도 확산됨에 따라 자연스럽
게 중국정부의 저작권 강화 노력도 계속되고 있다. 중국정부의
저작권 강화 활동은 중국 음악시장의 발전이 디지털 시장의 발
전 없이는 불가능하며 디지털 시장의 발전은 저작권에 대한 강
력한 보호 없이는 어렵다는 것을 중국정부가 인식하고 있기 때
문이다. 중국정부는 WTO 가입 이후 불법복제시장의 철저한
관리 및 저작권 보호정책을 시행함으로써 중국 음반시장을 활
성화시키기 위해 노력해 왔다. 중국 저작권법은 문학 · 예술 ·
과학 작품 저작자의 저작권 및 저작인접권을 보호하고 사회주
의 정신문명 · 물질문명 건설에 유익한 작품의 창작과 전파를
장려하는 동시에, 사회주의 문화와 과학사업의 발전을 촉진하
기 위해 헌법에 근거하여 제정되었다. 이 법안에서 음악부문에

해당되는 것은 주로 제39조, 제40조, 제41조로 1991년 6월 1일부터 실시되었다. 특히 불법 다운로드가 문제되고 있는 인터넷 저작권과 관련해서는 국가판권국과 공업신식사업부가 인터넷 저작권 행정관리 규범인 〈인터넷 저작권 행정보호방법互联网著作权行政保护办法〉을 2005년 4월 30일에 발표하고 2005년 5월 30일부터 정식으로 실행하였다. 〈인터넷 저작권 행정보호방법〉에 따라서 저작권자는 인터넷상으로 배포되는 콘텐츠가 자신의 저작권을 침해했음을 발견할 경우 인터넷 정보 서비스 제공 기업에 서면으로 자신의 저작권 및 해당 콘텐츠의 저작권 침해 관련 증거 등을 통보할 수 있다. 그리고 인터넷 정보 서비스 기업은 통보를 받은 후 즉시 관련 내용을 삭제해야 하며 만일 삭제하지 않으면 공업신식사업부와 각급 정보통신 관리 기구에 의해 벌금을 부과 받는다. 〈인터넷 저작권 행정보호 방법〉에 따라 음악 회사를 중심으로 저작권 보호를 주장하는 소송이 늘어나면서 저작권자와 저작권을 무단으로 사용하던 기업들과의 법적 공방도 증가하였다. 그리고 중국정부의 저작권 강화 정책으로 최근 잇따라 저작권 소송에서 저작권자가 승리함으로써 저작권에 대한 저작권자의 권리강화 의식도 조금씩 높아지고 있다. 2013년 말까지 중국 음악저작권협회에서 등재한 작품은 총 31만 개이고 사용료 총 수입은 1.12억 위안이다.

중국 음악저작권협회 저작권 수입 추이

(단위: 만 위안)

구분	2003	2004	2005	2006	2007	2008	2009	2010	2011	2012	2013	2014
수입	2,751	4,800	6,411	4,509	4,127	3,688	4,245	6,801	8,889	10,992	11,226	13,700

셋째로 중국 본토 아티스트들의 약진이다. 중국 음악시장은 2000년 초반까지 90% 이상이 타이완이나 홍콩 출신의 아티스트들이 장악하고 있었다. 동일한 언어를 사용하는 만큼 중국 본토 민중들에게 커다란 거부감 없이 받아들여질 수 있다는 점과 중국 본토에 비해서 상대적으로 수준이 높은 음악을 추구하고 있다는 점이 장점으로 작용하였다. 아울러 중국정부의 타이완 및 홍콩 지역에 대한 중국 본토 시장 진출 혜택 부여도 홍콩이나 타이완 아티스트들의 중국 본토 시장 장악력을 키워주었다. 이러한 이유로 홍콩과 타이완 아티스트들은 중국 시장 개방 이후 중국 본토 시장의 강자로 군림하였다. 상황이 이렇게 되자 중국정부는 타이완이나 홍콩 연예인에 의해 주도되고 있는 중국 문화시장의 흐름을 바꾸려고 노력하였으며, 중국 본토 연예인들의 성장을 위한 다양한 시도를 추진하였다. 베이징영화학원을 비롯해 중국 내 각지에 있는 전문학교를 통해 중국 본토 연예인들을 집중 육성, 배출하고 있다. 아울러 TV 오디션 프로그램을 통해 중국 본토 연예인의 발굴도 적극적으로 시도하였다. 이러한 노력으로 최근 중국 본토 연예인들의 중국 본토 시장에서 차지하는 비중이 점점 높아지고 있다. 특히 오디션 프로그램을 통해 선발된 중국 본토 연예인들의 약진은 주목할 만하다. 리위춘李宇春, 저우비창周笔畅을 비롯해 많은 중국 본토 음악인들이 홍콩이나 타이완 음악인들이 주류를 이루던 중국 본토 음악시장에서 영향력을 확대하였다. 또한 중국 본토 음악 회사들이 한국이나 일본 또는 기타 음악시장이 발달한 주변국들과의 협력을 통해 중국 본토 음악산업의 질적인 성장을 도모하고

있는 것도 중국 본토 연예인들의 세력 성장에 힘을 더하였다.

넷째는 음악의 다양성이다. 중국은 한족 외에 56개의 소수민족이 공존한다. 따라서 이들 소수민족의 음악적 특성이 자연스럽게 음악시장에 반영되고 있다. 중국의 남녀 혼성 듀오인 '평황촨치凤凰传奇, 봉황전기'라는 그룹은 트로트 풍의 노래로 대륙에서 큰 인기를 얻었다. 이들은 데뷔 초 보컬을 담당하는 링화玲花가 몽골 소수민족 출신이라는 점과 더불어 소수민족 특유의 악기 및 음악을 대중들에게 어필하여 큰 인기를 얻었다. 또한 급속도로 증가하고 있는 '농민공'을 집중 공략하여 각종 음악 차트에서 꾸준한 사랑을 받고 있는 가수들도 등장하였다. 대륙의 크기나 민족의 다양성 등으로 인해 다양한 장르의 음악이 다양한 지역과 다양한 사람들에게 널리 사랑 받고 있는 현상은 중국 음악의 또 다른 특징으로 향후 중국 음악이 세계 시장에서 경쟁력을 확보할 수 있는 기반이 될 수 있을 것이다. 특히 신

▲ 2014년 '펑황촨치(凤凰传奇, 봉황전기)' 베이징 콘서트 모습

장_{新疆} 및 시짱_{西藏}, 티베트 사태 등으로 소수민족과의 갈등을 겪고 있는 중국정부가 하나 되는 중국을 외치면서 소수민족 융화정책을 강화함에 따라 소수민족 음악문화의 중국시장 참여 확대는 향후 더욱 증가할 전망이다.

다섯째는 가사의 중요성이다. 중국의 언어는 표의문자이다. 따라서 같은 발음을 해도 성조에 따라서 다양한 뜻으로 해석될 수 있다. 때문에 음악가들은 가사를 작성하는 데 많은 공을 들인다. 특히 중국어는 짧은 글로 많은 뜻을 함축할 수 있기 때문에 음악가들은 음악의 종류에 따라 효과적인 의미전달을 위한 다양한 방법들을 사용한다. 중국에서는 현재 한국 노래들이 중국어로 개사되어 불리고 있다. 그러나 개사된 것을 보면 한국의 원 가사와 많이 다르거나 완전히 다른 가사로 변형되어 불리는 경우도 있다. 이것은 한국어 가사를 그대로 중국어로 바꿨을 경우 발생하는 어색함 때문이다. 중국 음악은 가사의 중요성 때문에 음반 작업을 추진하는 데 있어 작사가의 비중이 높게 반영되기도 한다.

여섯째는 공연음악시장의 성장이다. 13억의 인구와 높아가는 소득수준은 중국인들에게 공연시장에 대한 갈망을 높였으며 이는 중국 음악시장의 또 따른 돌파구가 되고 있다. 넓은 국토와 많은 인구, 그리고 도시화 과정에서 독특한 공연 문화를 만들어가고 있는 공연시장은 음악 산업의 꽃이라고 할 수 있을 정도로 중국 문화산업에서 간과할 수 없는 중요한 시장으로 성장하였다. 소규모 공연에 머물던 중국 공연산업은 베이징 올림픽을 전후해서 크게 성장하면서 베이징이나 상하이와 같은 전국

도시에서는 하루에 수백 개의 공연이 이뤄지고 있다. 공연은 대중가수 공연과 일반 오페라, 뮤지컬 등으로 다양하며 많은 가수들은 방송을 통해 자신을 홍보하고 공연을 통해 수익을 올리는 비즈니스 모델을 정립하고 있다. 중국 가수들의 경우 음악공연을 할 경우 성급 도시만 돌아도 1년에 34번의 공연을 해야 한다. 만약 시급 도시까지 공연을 진행한다면 1년 365일이 부족한 상황이다. 1선 도시뿐만 아니라 최근 2, 3선 도시들의 소득수준이 높아지면서 이들 도시의 공연 욕구도 높아지고 있어 음악산업에서 공연이 차지하는 역할은 나날이 높아질 전망이다.

일곱째는 온라인과 모바일 음악시장의 성장이다. 2000년대 초 중국 인터넷 음악시장은 불법 음악파일 유통으로 인해 유료 인터넷 음악시장 규모가 매우 미비하였다. 그러나 전 세계적으로 불법 음악파일 유통방지에 관련된 캠페인이 대대적으로 진행되면서 중국 또한 이러한 움직임에 동참하게 되었다. 또 스마트폰 확산 등 디지털 음반시장을 활성화 할 다양한 호재들이 등장하면서 온라인 음악시장은 지속적으로 성장해 2018년에는 8억 달러의 시장 규모를 형성할 것으로 전망된다. 그러나 현재까지도 중국은 불법 음악파일 복제율이 전 세계적으로 가장 높은 국가 중의 하나이다. 비록 중국정부에서 온라인 불법복제에 대한 단속을 강화하고 있지만 현실적으로 한계는 존재한다. 그러나 불법복제와 이에 대한 저작권 강화 등의 정부 정책이 강화 될 것이라는 전망으로 온라인 음악 서비스 사이트들은 점차 합법적인 음원 구입과 합법적인 다운로드를 시행하려고 노력하고 있다. 온라인 음악시장의 성장은 중국 음악시장의

중요한 성장 동력이므로 불법복제 단속 등 정부의 적극적인 지원정책은 지속될 전망이다.

마지막으로 중국정부의 규제 정책이다. 중국 음악시장의 경쟁력 강화와 자국 음악산업의 보호라는 두 마리 토끼를 잡아야 하는 중국정부는 규제와 완화라는 두 가지 정책을 적절히 활용하고 있다. 중국정부는 음악산업과 관련해 WTO 가입 후 일부 시장개방을 진행했으나 아직도 그 수준은 미약하다. 음악관련 회사 설립과 음반 출판 등 다양한 측면에서 규제가 존재하기 때문에 외국기업이 중국 음악시장에서 경쟁력을 갖추기 위해서는 중국기업과의 협력이 필수적인 경우가 대부분이다.

▌중국 온라인 음악산업 현황

중국 음악산업의 현재와 미래를 이야기함에 있어 온라인 음악산업을 빼놓고 설명하기는 어렵다. 현재도 그렇지만 향후 음악산업에서 온라인 음악산업이 차지하는 비중은 점점 높아질 것이기 때문이다. 중국의 온라인 음악은 인터넷과 모바일을 이용한 음악상품의 디지털화 진전에 따라 새로운 음악상품으로 등장하였으며, 21세기에 들어 인터넷과 스마트폰 보급률의 증가로 빠르게 성장하여 중국 온라인 음악시장 규모는 2015년에 5억 9,100만 달러에 이를 전망이다.

중국 디지털음원 시장규모 및 전망

(단위: 백만 달러)

구분	2009	2010	2011	2012	2013	2014	2015	2016	2017	2018
다운로드	7	8	9	10	12	14	15	17	18	19
스트리밍	18	22	25	38	54	71	87	101	111	119
모바일	378	395	411	425	440	461	489	528	584	663
합계	403	425	445	474	506	546	591	646	712	800

출처: PWC

　　인터넷의 편리함으로 네티즌이라는 커다란 집단이 형성되면서 중국의 유선인터넷음악과 무선인터넷음악시장의 이용자 규모는 6억 명에 이르며, 인터넷을 이용한 음악서비스 이용률도 약 80%에 이른다. 3G·4G 네트워크의 지속적인 보급, 인터넷 환경의 성숙, 각종 무선음악 어플리케이션의 다양화 등으로 온라인을 활용한 음악서비스 이용은 한결 보편화되고 편리해졌다. 온라인 음악시장의 보편화 및 편리성 증가에 따라 '량즈후데兩只蝴蝶, 양지호접'를 부른 팡룽庞龙이나 샹쉐이유두香水有毒, 향수유독를 부른 후양린胡楊林 등에 이어 대량의 인터넷 가수들이 속속 등장하였다. 일부 레코딩 업계에서는 인터넷 음악에 대해 가치 없는 음악이라 냉대하기도 했지만 이후에 가져온 거대한 경제이익의 효과로 인해 하나 둘 인터넷 음악을 인정하고 조류에 합류하였다. 인터넷 음악사이트가 우후죽순처럼 생겨나고 일정한 시간이 흐른 후 인터넷 음악이든 기존의 레코드사에서 제작한 음악이든 경제이익에 부응하는 음악이 최고라는 음악계의 '흑묘백묘론黑猫白猫论'의 인식이 보편화된 것이다. 2015년 중국 음악사업 관계자들의 온라인 음악에 대한 중요성을 인정하

는 인식은 확고하다.

　중국 문화부는 2006년 5월 불법인터넷음악사이트를 대대적으로 단속하는 활동을 벌여 '인터넷문화경영허가증网络文化经营许可证'이 없는 사이트나 문화부의 심의를 거치지 않은 음악들을 인터넷에 유포한 사이트들을 집중 단속하였다. 이러한 불법 인터넷 음악사이트들은 저작권침해, 시장질서문란, 풍속문란 등으로 인터넷 음악시장의 건강한 발전에 큰 해를 끼쳤기 때문이다. 2006년 12월 29일 전국인민대표상무위원회는 '세계지적재산권판권조약'과 '세계지적재산권 녹음제품조약'에 가입하기로 결정하였다. 이는 중국정부가 장차 인터넷판권 보호의 수준을 높이고 인터넷에서 판권소유자의 권익을 보호하여 문학 및 음악, 예술작품의 합법적 전파를 유도하려는 의지 표현이었다. 2006년 7월 1일부터 발효된 중국법률의 규정에 의해서 불법음악과 영화나 기타 자료를 유포하는 사이트는 최고 10만 위안의 벌금에 처해졌다. 그리고 2005년 소니, BMG 등 대형 음악 회사를 중심으로 한 레코드회사들이 민사 안건의 형식으로 중국의 검색엔진 바이두를 기소한 사건은 이후 많은 레코드사들에게 저작권 보호에 대한 자신감을 심어주기도 하였다.

중국 온라인 음악사이트 분류

　중국 내 음악사이트는 약 5천 개에 달하는데 사이트의 콘텐츠 내용과 서비스 수입 등의 차이를 근거로 분류하면 크게 음악

▲ 음악 서비스를 제공하는 써우거우(mp3.sogou.com) 사이트 메인 화면

을 주 테마로 하는 사이트류, 기타 엔터테인먼트의 콘텐츠를 포함하고 있는 음악 엔터테인먼트 사이트류, 음악 콘텐츠로 정면 승부를 거는 사이트들로 스트리밍서비스로 유저를 끌어들이며 중국 음악사이트들의 주류라고 할 수 있는 음악 콘텐츠 사이트류, 음악검색엔진을 이용하며 다운로드의 기능이 있는 음악포털류, 기존의 음악관련회사가 사이트를 개설할 경우 자신의 콘텐츠에 부가적으로 또 다른 음악 콘텐츠를 추가하는 콘텐츠확대사이트류, 그리고 비슷한 선호음악을 가진 유저들끼리 정보나 음악을 교류하는 음악교류사이트류로 분류할 수 있다. 음악 엔터테인먼트 사이트류에는 A8음악왕 A8音乐网, www.a8.com·야오팅음악왕 嚷听音乐网, www.1ting.com 등이 있으며, 음악콘텐츠사이트류에는 신랑러쿠 新浪乐库, music.sina.com.cn·쥐징음악왕 巨鲸音乐网, www.top100.cn·커커시음악 可可西音乐, www.cococ.com 등이 있다. 음악포털류에는

바이두MP3써우쒀 百度MP3搜索, music.baidu.com ・써우거우음악써우쒀 搜狗音乐搜索, mp3.sogou.com ・SoGua www.sogua.com 등이 있으며, 콘텐츠확대사이트류에는 MTV중궈왕 MTV中国网, www.mtvchina.com ・중궈이동우셴음악먼후 中国移动无线音乐门户, music.migu.cn 등이 있다.

중국 모바일 음악시장 현황

중국 온라인 음악산업의 또 하나의 축은 모바일 음악시장이다. 오프라인 음반판매가 수익원으로써 제대로 역할을 수행하지 못함에 따라 중국의 음반사들은 새로운 수익원을 모색하기 위해서 다양한 창구로 음원을 유통시키기 시작하였고 그 가운데 가장 눈에 띄는 실적을 올린 것이 바로 모바일 음악이다. 모바일 음악시장은 2013년 31억 2천만 위안으로 전년 대비 14.6% 성장하였다. 중국 모바일 음악산업의 가치사슬은 기존 중국 오프라인 음악산업의 가치사슬과 다소 차이가 있다. 크게 CP Content Provider ・SP Service Provider ・이동통신사・단말기 제조기업・소비자로 구성되어 있는데, 전통 음반산업의 경우에 전 세계 어느 시장과 마찬가지로 중국에서도 음반사가 차지하는 비중이 제일 컸지만, 모바일 음악시장에서는 모바일 기업의 영향력이 가장 크며 중국에서는 이와 더불어 SP가 가지고 있는 지배력 또한 매우 큰 것이 특징이다. 최근 스마트폰 확산과 모바일 속도의 증가로 모바일 음반 출시가 이뤄지는 등 새로운 음악산업 수익의 플랫폼이 된 모바일 음악시장은 중국 음악시장

에서 해적판 문제로 심각한 경영 타격을 받고 있는 음반산업에 새로운 희망의 불씨를 타오르게 하고 있다.

중국 온라인 음악사이트 발전 저해 요인

인터넷과 모바일을 중심으로 한 중국 온라인 음악시장이 발전할 것이라는 의견에는 대부분 동감한다. 그러나 온라인 음악시장 성장 속도에 대해서는 여러 가지 다른 견해들이 존재한다. 실제로 음악산업 현장에서 일하는 실무자들의 경우 중국 온라인 음악시장은 당분간 정체 또는 완만하게 성장할 것으로 보는 견해가 있다. 이러한 견해의 바탕에는 다음과 같은 몇 가지 요인이 있다.

우선 높은 인세다. 합법적으로 음악 다운로드 서비스를 제공하고 있는 기업들의 경우에 음원의 높은 인세를 반영하여 곡당 1~3위안 정도로 다운로드 서비스를 제공하고 있다. 그러나 중국 소비자들은 아직까지도 P2P 서비스 등을 통해 손쉽게 음악 파일을 무료로 소유할 수 있기 때문에 1~3위안이라는 높은 가격을 지불하면서 합법적 사이트를 이용하지 않는 경우가 대부분이다. 때문에 중국 대부분의 음악사이트들은 높은 인세 때문에 음원을 음성적으로 확보하는 경우가 많다. 음원을 음성적으로 확보하지 않고 서비스를 하면 인터넷 음악산업의 수익 배분 구조에서 통상적으로 음반사의 몫이 평균 매출액의 50% 이상을 차지하기 때문에 수익확보에 큰 어려움을 겪을 수밖에 없다.

둘째는 복잡한 음원 확보 절차이다. 중국에서 온라인 음악 시장의 급속한 성장을 저해하는 또 다른 요인으로는 합법적인 음원 확보를 위한 절차가 너무 복잡하다는 점이다. 즉 음악저작권이 여러 음반사에 나누어져 있어 합법적으로 음악사이트를 운영하기 위해서는 사전에 여러 음반사들과 개별적인 협상 과정을 거쳐야 하는 난관이 존재한다. 음원을 보유한 수천 개의 음악관련 회사들과 협상을 진행한다는 것은 결코 쉬운 일이 아니다. 때문에 이러한 협상의 단순화를 위한 작업이 향후 중국 온라인 음악시장 활성화를 위해서 필요한 작업이라 할 수 있다.

셋째는 음악파일 검색서비스와 P2P와 같은 서비스를 통한 불법음원 유통이다. 중국의 검색사이트들은 'mp3 검색' 혹은 '음악파일 검색' 서비스를 제공하고 있다. 중국의 주요 검색 엔진에서 음악파일이 전체 검색의 10%에서 크게는 30%에 이르는 것으로 나타났다. 바이두나 야후, Yahoo 중국이 단시간에 급속한 발전을 할 수 있었던 것도 전체 검색의 30%를 차지하고 있는 음악 검색서비스 덕분이었다. 검색사이트의 음악파일 검색서비스의 합법성에 대해서는 논란의 여지가 크다. 만약 검색엔진이 불법 음악파일 유통에 편리를 제공하였다면 P2P와 같은 기능을 수행하였다고 볼 수 있다. 전 세계적으로 P2P와 관련된 소송에서 대부분 P2P가 저작권을 침해한다고 법원이 판결한 점을 감안할 때, 중국의 검색 엔진들도 불법 파일 유통에 큰 몫을 하고 있다고 업계 전문가들은 판단하고 있다. 때문에 최근 바이두를 비롯해 중국의 대형 포털기업들은 합법적이지 않은 P2P 서비스를 중단하고 음원을 구입해 정규 판권 서비스를 진행하고 있다.

넷째는 소비자의 무료 소비 습관이다. 소비자의 습관을 단기간에 바꾸는 것은 어려운 일이다. 중국의 소비자는 20여 년간 무료로 음악을 다운로드 받거나 이용해왔기 때문에 앨범을 사는 것 이외에 디지털화된 음악은 무료라는 인식이 강하다. 즉 인터넷 자원을 무료로 사용해 온 중국인들의 습관이 인터넷 음악시장으로까지 이어지고 있는 것이다. 이러한 소비자의 인식과 행동은 정부의 서비스 기업에 대한 법률적 처벌과 사용자의 인식변화를 유도하는 캠페인으로 일정 부분 바뀌고 있지만 단기간에 이러한 인식이 사라지기는 어려울 것이다.

다섯째는 온라인 음악산업 분야의 인력 부족이다. 인터넷 음악시장의 활성화가 이뤄지기는 했지만 영화나 드라마 등 영상산업에 비하면 아직까지 미흡한 것이 현실이다. 따라서 인재들이 좀 더 돈의 흐름이 원활한 영상 기업 쪽으로 이동하면서 음악시장에서의 인재 부족 현상이 나타나고 있다. 특히 온라인 음악사이트의 경우 음악과 IT 양쪽의 인재를 모두 확보해야 하는데, 대형 기업을 제외하고 뚜렷한 수입원을 갖추지 못한 온라인 음악사이트의 경우 높은 원가 요인인 고급 인재를 확보하기는 쉽지 않다.

여섯째는 공평한 상용화 모델의 부족이다. 온라인 음악의 상용화 모델은 획기적인 발전이 필요하다. 한국도 비슷한 상황이지만 수익의 대부분이 운영상에 집중되어 있어 콘텐츠 제작자들의 창작 의욕을 저하시키고 있다. 또한 운영상도 광고에 전적으로 의존하고 있어 경기 변동에 따라 회사의 수익에 커다란 영향을 미치는 경우가 많다. 따라서 운영상과 콘텐츠 제공상에

게 보다 공평하고, 광고 및 다운로드 이외에 다양한 수익을 창출할 수 있는 효과적인 상용화 모델 구축이 필요한 상황이다.

이러한 이유들로 인해 중국의 온라인 음악시장이 완만하게 성장할 것이라는 견해들이 존재한다. 그러나 중국의 특성상 중국정부의 온라인 음악산업에 대한 개입이 보다 적극적으로 이루어지고 있어 온라인 음악산업은 가파른 성장세를 보일 것이라는 견해가 지배적이다. 실제로 최근 중국정부의 온라인 음악시장 활성화를 위해 시행하고 있는 정책과 지원 조치들은 온라인 음악시장 성장에 기대를 갖게 한다.

중국정부의 온라인 음악사이트 관리 강화

중국정부도 중국 온라인 음악시장의 건전한 발전에 정부 관련 부문의 관리와 지도가 큰 역할을 해야 한다는 것을 알고 있다. 이에 따라 온라인 음악시장의 주무부서인 문화부는 온라인 음악시장에 대한 관리 감독을 강화하고 있다.

최근 문화부가 내린 조치로는 온라인 음악 경영기업에 대한 비준 강화이다. 현재 문화부의 비준을 받은 온라인 음악 경영기업은 200여 개이다. 2010년 문화부는 비준을 받지 않고 음악사이트를 운영한 300여 개 기업의 서비스를 중지시켰다. 콘텐츠에 대한 관리도 엄격히 진행하고 있다. 2010년 4월, 문화부는 '추커우거粗口歌, 상스러운 노래' 등 불법 온라인 문화상품을 조사하였다. 내용이 저속하고 격조가 낮은 음악 콘텐츠에 대한 제

재였다. 〈지적재산권 침해와 가짜 저질상품 단속 특별 행동 방안의 인쇄 발행에 대한 국무원판공청의 통지国务院办公厅关于印发打击侵犯知识产权和制售假冒伪劣商品专项行动方案的通知〉를 내리고 지적재산권 침해와 해적판을 단속하는 특별 행동을 전개하고 있다. 2011년 1월 7일 문화 판공청은 〈불법 음악 제품의 정리에 대한 통보关于清理违规网络音乐产品的通告〉를 발표, 콘텐츠 심사 혹은 등록을 받지 않은 불법 온라인 음악 제품 100곡을 1차로 발표하고 시정조치가 제대로 되지 않은 바이두 MP3 등 14개 불법음악 운영 혐의를 갖고 있는 사이트에 법적인 조치를 취하였다. 또한 불법 콘텐츠 운영 기업으로 처벌을 받은 기업 중 'VeryCDwww.verycd.com'와 'Qishi.comwww.qishi.com'의 직원 3명이 체포되어 3~5년의 유기징역과 22.8~3만 위안에 이르는 벌금형을 받으면서 온라인 음악사이트 운영자들의 불법 콘텐츠 운영에 대한 경각심이 높아지게 되었다. 상황이 저작권 강화의 움직임으로 전개되고 저작권에 대한 처벌이 강화되자, 중국 대표 검색사이트인 바이두는 2011년 산하에 'ting.baidu.com'을 개설해 합법적인 음원을 제공하는 음악 소셜 서비스를 추진하는 등 온라인 음악사이트들의 저작권 보호 동조 움직임도 속도를 내고 있다.

중국 온라인 음악시장 전망

그렇다면 향후 중국 온라인 음악시장은 어떻게 발전해 나갈까? 우선 중국 온라인 음악시장은 한국처럼 무선 인터넷의 발

전으로 유선인터넷음악과 무선인터넷음악의 경계가 모호해질 것이다. 즉 모바일 음악기업과 인터넷 음악기업의 경쟁이 더욱 치열해질 전망이다. 이러한 움직임은 스마트폰의 사용이 확산되면서 속도가 더욱 빨라질 것이다. 다음으로 온라인 음악시장의 활용이 다양해질 것이다. 중국의 지속적인 네트워크 업그레이드와 스마트폰의 기능이 개선되면서 소비자들에게 새로운 형태의 음악 서비스를 제공하는 기반으로 작용할 것이다. TV나 모바일, 그리고 인터넷 또는 다양한 디지털 기기를 서로 연결해 소비자들이 음악서비스를 이용할 수 있을 것이다.

또한 음악 창작의 변화를 만들어 낼 것이다. 전문가가 아니라도 누구나 손쉽게 음악을 만들거나 온라인 음악시장을 통해서 창작품을 내놓을 수 있는 기회가 마련될 것이다. 수많은 음악관련 소프트웨어들이 쏟아지고, 사이트들도 신규 음원 확보에 노력하고 있는 만큼 기존 음악가들이 아닌 새로운 음악가들에 의한 창작품들이 등장할 것이다. 전통 음반을 통한 데뷔와 함께 온라인 음악시장을 통한 데뷔도 많아질 것이다. 전통 음반을 통한 데뷔는 비용이 많이 들어 신인들의 경우 어려움을 많이 겪었으나 디지털 음반의 경우 비용이 저렴한 만큼 향후 신인들의 경우 디지털 앨범을 통한 데뷔가 늘어날 것이다. 한 곡만을 발행하는 디지털 앨범이 대표적이다.

아울러 다양한 온라인 음악서비스 기업이 등장할 것이다. 예를 들어 이용자가 음악 프로그램을 이용하여 클라우드_{Cloud} 상의 음악 콘텐츠를 휴대폰, PC와 TV 등 여러 가지 설비에서 플레이하고 공유할 수 있는 'Icloud서비스' 형태의 온라인 서비

스 제공 기업 등 기술 발전에 기반을 둔 새로운 형태의 음악 서비스 제공 기업이 등장할 것이다. 하나 더 덧붙이자면 온라인 음악시장은 온라인에서 이뤄지고 있는 다양한 서비스와 빠르게 결합하게 될 것이다. 예를 들어 온라인 게임이나 온라인 소셜 서비스와 결합한 새로운 음악서비스들이 만들어질 것이다.

온라인 음악시장의 발전에 따라 일부 온라인 음악 기업이 이익을 창출하면서 자본시장의 관심도 커지고 있다. 온라인 음악산업의 정책 변화로 인해 이익 전망이 불명확해지면서, 2007년 이후 투자가 정체됐던 온라인 음악산업 시장은 2010년 이후 조금씩 기지개를 켜고 있다. 2010년 1월 27일, 한국의 SK텔레콤은 ifensi.com에 2,700만 달러를 투자함으로써 ifensi와 cyworld를 통합하고 팬들을 위해 여러 가지 서비스를 제공하는 전문적인 엔터테인먼트 사이트로 음악 파생 서비스와 음악 청취 서비스를 제공한 바 있다.

▲ SK가 참여하여 운영한 바 있는 아이펀스(ifensi) 초기 화면

중국 공연시장 현황과 전망

2013년 중국 공연시장의 규모는 463억 위안이다. 2013년 공연시장 총 수익은 전년대비 9% 하락하였다. 티켓 수익이 2.9% 하락한 반면 정부 보조금, 광고 후원금 등의 수익은 9.6%로 대폭 줄었다. 2013년 중국의 반부패 척결 정책과 중선부中宣部 등 5개 부처가 발표한 〈호화공연 억제 및 검소한 만회 개최 주장에 관한 통지关于制止豪华铺张·提倡节俭力晚会的通知〉에 따라 티켓 가격 조정 및 공연 축소 등의 개정 조치가 이루어졌다.

2013년 중국 전국에 신축 진행된 공연장은 약 50개로 총 60억 위안에 달하였다. 공연 단체들이 한 해 동안 새롭게 창작 또는 연출한 공연은 5,700여 개였다. 공연장 구축 산업이 활발

2013년 공연시장 종류별 수입 비교

(단위: 억 위안)

구분	수입
티켓 수입	168.79
오락 공연 수입	94.50
공연 주체 종합 서비스 수입	58.31
농촌 공연 수입	18.93
정부 보조금 수입	96.87
공연 부조금 및 협찬 수입	25.60

출처: 2013년 중국 공연시장 연도 보고

2013년 연출 티켓 수입 분포

구분	티켓 수입 비율
전문극장	38.73%
대형 콘서트와 음악제	12.65%
여행(관광) 공연	36.26%
연예 체육관(운동장)	12.36%

출처: 2013년 중국 공연시장 연도 보고

해지고 창작 공연이 많아지면서 디자인, 조명, 음향, 의상 등 다양한 주변 산업의 발전이 촉진되었다. 2013년 전국 음악 관련 공연은 1만 6,500회가 진행됐으며 티켓 수익은 43.06위안에 달하였다. 전문 공연장에서 진행된 공연 가운데 무용관련 공연은 6,200회였다. 연극 공연 횟수는 1만 1,200회로 전문 공연장 공연의 15.1% 비중을 차지하였다. 중국 전통극 공연 횟수는 1만 5,300회였으며 곡예 서커스 공연 횟수는 8,500회였다.

2013년 가장 많이 진행된 공연은 전통극, 음악회 및 뮤지컬, 아동극, 연극, 곡예서커스, 무용 순이었다. 전통극이 1만 5,300회로 가장 많았으며 음악회 및 뮤지컬이 1만 5,300회, 아동극이 1만 2,300회, 연극이 1만 1,200회, 곡예서커스가 8,500회 그리고 무용이 6,200회의 공연이 있었다.

2013년 전문공연장 공연 횟수 통계

(단위: 만 회)

구분	연극	전통극	음악회, 뮤지컬	무용	곡예 서커스	아동극	기타
공연 횟수	1.12	1.53	1.51	0.62	0.85	1.23	0.57

출처: 2013년 중국 공연시장 연도 보고

2013년 중국 연출매니지먼트기업의 총수입은 113.49억 위안이며 이 중 창작 및 판권보유 연출이 57.35억 위안, 공연연출중개 수입이 50.43억 위안, 연출부가상품 수입이 3.09억 위안, 정부지원금이 2.62억 위안으로 나타났다.

공연 수익이 줄어들면서 중국 공연기업들은 수익 창출을 위한 다양한 방안을 찾고 있다. 일회성 공연을 탈피하여 브랜드 형성을 통한 장기공연을 실험하고 있으며 집약형 경영을 통해 전문화, 체인화, 국제화 발전 추세를 보이고 있다. 공연시장에는 O2O 티켓 유통 시스템으로 온라인을 통한 티켓 판매가 활성화되고, 크라우드 펀딩으로 맞춤형 공연 서비스라는 새로운 길이 만들어지면서 공연시장에 활력이 커지고 있다. 특히 경제발전을 통한 기업의 자금 여력이 높아지고 마케팅이 중요해지면서 기업의 공연 이벤트가 활발해지고 있는 것도 공연시장에 긍정적인 영향을 주고 있다.

그러나 중국 공연시장은 정부의 정책변화에 적절히 대응할 수 있는 경영 유연성이 부족하다. 관객들의 수준이 높아지면서 공연의 질이 높아지고 있는 반면 공연 콘텐츠의 내용이나 음향,

2013년 중국 연출매니지먼트 수입 구성

(단위: 억 위안)

구분	수입
창작 및 판권보유 연출	57.35
공연연출중개	50.43
연출부가상품	3.09
정부지원금	2.62

출처: 2013년 중국 공연시장 연도 보고

▲ 중국 고전공연과 현재공연의 접목을 통해 새로운 수익 창출을 위해 노력하고 있다

무대 등 공연을 구성하는 요소들의 질은 아직 부족한 상황이다. 공연장도 신설되고 있긴 하지만 아직 낙후되어 있고 공연장과 편리성이 부족한 시설로 고객을 끌지 못하는 경우가 많다. 그리고 공연장 사용이나 활용에 대한 규제로 인해 공연장을 적절히 사용하지 못하고 있어 고객과 소통하는 공연장소를 만들어 갈 필요성이 대두되고 있다.

중국 애니메이션산업 현황과 전망

　중국 애니메이션 산업은 중국정부의 지대한 관심과 지원정책으로 중국 문화산업의 대표산업으로 발전하였다. 중국 문화부가 발표한 〈2012~2013년 중국 동만산업 발전현황 _{2011~2012年 中国动漫产业发展情况}〉에 따르면 2012년 중국 애니메이션 산업의 총생산액은 759억 9,400만 위안에 달해 2011년 621.72억 대비 22.23%의 성장률을 보였다. 2013년에는 1억 180만 위안을 달성한 중국 애니메이션 시장 규모는 PWC의 전망치에 의하면 2017년에는 10억 9,400만 달러까지 성장할 전망이다.

　인터넷 보급과 스마트폰 사용량 증가로 2012년 뉴미디어 애니메이션 생산액은 35억 3,400만 위안을 기록하였으며, 중국 애니메이션의 해외 수출액은 8억 3천만 위안으로 전년대비 16.25%의 증가율을 보였다. 이는 중국 애니메이션의 국제적 경쟁력이 향상되고 있음을 반영하는 것이다. 그러나 중국 애니

2010~2013년 중국 애니메이션 규모 통계

(단위: 억 위안)

구분	2010	2011	2012	2013
영업액	471	622	760	1,018
증가율	–	32.1%	22.2%	34%

출처: 동만청서(东湾蓝皮书)

메이션 산업은 미국, 일본, 한국과 비교할 때 아직 발전 단계에 있어 문화산업에 미치는 영향력은 미흡한 상황이다.

중국 애니메이션 산업은 조정과 개혁을 통해 경제 가치를 높이고 시장 발전 가능성을 실현시키는 단계에 진입하였다. 애니메이션 파생산업과 테마파크산업, 게임 등은 애니메이션 산업 경제 가치를 높이는 역할을 하였다. 중국에서 애니메이션 파생상품은 주로 완구, 의류, 학습용품, 생활용품, 출판물 등이며 이 중 완구 시장이 파생상품시장에서 절반 이상을 차지해 가장 높은 비중이다. 애니메이션 캐릭터를 활용한 테마파크 산업도 디즈니 등 선진국의 중국시장 참여 속에 성장을 거듭하고 있다. 애니메이션 게임 산업은 모바일게임의 급속한 발전에 따라 새로운 발전기회를 맞아 2013년에 50억 위안의 생산액을 달성하였다.

2012년 중국 문화부, 재정부, 국가세무총국이 공인한 애니메이션 기업 수는 500개로 그 중 중점 애니메이션 기업은 34개다. 이들은 중국 애니메이션 산업 발전의 주력군으로 생산액 1억 위안을 넘어선 기업이 13개나 존재한다. 만화산업과 TV · 극장용 애니메이션, 뉴미디어 애니메이션, 애니메이션 파생사업과 애니메이션 확장 산업의 생산액은 각 48억 5,900만 위안, 141억 3,500만 위안, 35억 3,400만 위안, 162억 5,500만 위안과 53억 8,900만 위안으로 각각 11.0%, 32.0%, 8.0%, 36.8%, 12.2%의 성장률을 보였다.

중국 애니메이션 시장 세분화 산업

분류	세분화 산업	연구 범위
	TV 영화	방송국(유선, 유료) 방송
	만화영화	영화관 및 학교, 부대 등
방송 시장	네트워킹 애니메이션	인터넷 방영
	휴대폰 애니메이션	휴대폰 및 기타 모바일 설비 모두 적용
	애니메이션 광고	위 4개 분야 모두 적용
	애니메이션 출판물(잡지 등)	애니메이션 도서, 신문, 잡지 등 인쇄 출판물
	애니메이션 음반제품	DVD, VCD 등 음반 출판물
파생제품	애니메이션 완구	애니메이션 수권 캐릭터 완구 제품
	애니메이션 의류	애니메이션 수권 캐릭터 제품(의류, 모자 등)
	기타 파생제품	가정, 일용품, 음료 등 패스트 소비품

출처: 도우딩왕(豆丁網)

　　모바일 애니메이션 기지는 2012년 상용화되기 시작해 2012년 생산액은 3억 위안을 달성했다. 모바일 애니메이션의 월 이용자는 1,600만 명을 넘어서고 있으며 월 평균 PV$_{page view}$는 2억 회에 달한다. 중국 애니메이션 산업 전체 생산량은 총 22만여 분分으로 완만한 성장을 보였다. 성장률은 전년대비 15% 하락하였으나 반면 최근 2년간의 발전 현황을 보았을 때 양적인

2012년 중국 애니메이션 생산 5위 기업

순위	생산기업	방영 수	생산량(분)
1	东莞水木动画衍生品发展有限公司	5	13740
2	福建神话时代数码动画有限公司	15	10942
3	深圳华犖数位动漫有限公司	10	7634
4	宁波水木动画设计有限公司	9	7286
5	无锡亿唐动画设计有限公司	9	7185

출처: 중국애니메이션산업망(中国动漫产业网)

2012년 중국 소비자 해외 애니메이션 선호도 통계

구분	유럽국가	한국&일본	홍콩, 타이완을 비롯한 중국산
선호도	29%	60%	11%

출처:투도우왕

성장보다는 질적인 향상이 이뤄졌음을 알 수 있다. 그러나 애니메이션 선진국에 비해 질적인 부분이 뒤쳐져 중국 소비자들은 중국산 대신 일본 · 한국 애니메이션을 선호하는 것으로 나타났다.

2012년 중국 애니메이션 산업 제작에 종사하는 기구는 215개로 2011년의 224개에서 215개로 감소하였다. 저장浙江, 장쑤江苏, 광둥广东, 푸젠福建, 베이징北京 등의 지역이 중국 애니메이션 산업을 선도하는 지역으로 평가 받는다. 전국 각 방송국의 애니메이션 구매액은 5,000만 위안에 미치지 못하지만 애니메이션 기업 수익의 60%는 TV애니메이션 방송에서 창출되고 있다. 2012년 애니메이션 채널 방송 총 시간은 117,193시간이다.

중국 재정부와 국가세무총국은 '애니메이션 산업발전 세금 정책關於扶持動漫產業發展有關稅收政策問題的通知'을 발표하고 2009년부터 국내 애니메이션 기업 중 3% 이상의 증치세는 바로 환불하고 애니메이션 기업이 소득세 · 영업세 · 수입관세와 수입증치세 등의 방면에서 모두 세금혜택을 받을 수 있도록 하였다.

국가신문출판광전총국은 <12 : 5 규획>에 따라 중국 애니메이션 산업 발전의 임무와 목표를 명확히 제시하고 창작 애니메이션 제작을 장려하면서 경쟁력을 갖춘 중국 애니메이션 기

업을 지원하였다. 중국스타일, 중국의 기상, 중국의 정신을 담은 중국 애니메이션 브랜드를 만들고 애니메이션 방송기구를 앞세워 애니메이션 산업사슬 내의 자원과 역량을 집중시켜 중국 애니메이션 산업이 건강하게 발전할 수 있는 환경을 조성하였다. 창조·창작 생산 시스템을 확대·발전시키고, 시장 운영 시스템과 정책 시스템을 종합 운영하며 정책 법규를 정비하고 효과적인 정부 감독 관리체계를 구축하였다.

중국정부는 <12·5 규획>에서 중국이 애니메이션 대국에서 애니메이션 강국으로 발전하겠다는 목표를 설정하였고 애니메이션 창작을 강조하였다. 또한 새로운 수익모델을 창조하여 안정적인 애니메이션 산업구조를 구축하고자 하였다. 이를 위해 애니메이션 제작 기술의 연구개발을 촉진하고 주력기업과 중요 프로젝트를 선정하여 전략적으로 이끌어 나갔다.

또한 애니메이션 인재를 발굴하고 우수 애니메이션 브랜드와 기업을 육성하였다. 우수 기업은 주식회사로 상장하는 것을 지원하고 뉴미디어 애니메이션 분야도 중점적으로 관리하였다. <12·5 규획>에서 문화부는 재정적 투자, 지적재산권 보호, 투자정책의 개선, 세금혜택, 조직적 실행 강화 등 5개 측면에서 애니메이션 산업의 정책적 보장과 체제적 보장을 강화하였다. 전체적으로 중국 애니메이션 산업정책의 핵심은 애니메이션과 기업인의 정합으로 우수 애니네이션과 애니메이션 기업의 발굴 육성에 중점을 두었다.

뉴미디어 애니메이션은 뉴미디어 플랫폼 안에서 구현되는 형태의 콘텐츠뿐만 아니라 뉴미디어 특징을 가진 애니메이션을

의미한다. 차이나모바일의 모바일 만화·애니메이션 기지의 부사장인 샹리성_{向黎生}은 뉴미디어 애니메이션에 대해 "콘텐츠 자체 혹은 콘텐츠를 만드는 기술뿐만 아니라 모바일·IPTV·인터넷 등의 플랫폼이 만화·애니메이션 디지털 북·이모티콘 등의 방식을 통해 이용자들에게 만화·애니메이션 콘텐츠 산업에 새로운 경영방식으로 보여주는 것"이라고 설명하였다.

중국정부는 4G가 가져올 변화에 중국 애니메이션 산업이 신속하게 적응하고 지속적 발전을 이룰 수 있도록 하기 위해 〈중국 뉴미디어 만화, 애니메이션 산업 업계표준_{中国新媒体动漫产业的行业标准}〉과 〈모바일 만화, 애니메이션 업계표준_{手机动漫行业标准}〉을 발표하였다. 정부의 정책과 기존 애니메이션 기업들의 발 빠른 뉴미디어 애니메이션 사업으로의 비즈니스 모델 전환, 그리고 이동통신기업 및 대형 기업의 뉴미디어 애니메이션 산업 참여 등으로 중국 모바일 만화·및 애니메이션 시장의 성장률은 중국 전체 만화 및 애니메이션 시장의 성장률을 크게 웃돌며 성장세를

▲ 차이나텔레콤 모바일 애니메이션 기지

유지하고 있다.

뉴미디어 애니메이션 산업 발전에 있어서 주목을 받는 것 중 하나가 중국 3대 이동통신사의 중국 뉴미디어 애니메이션 플랫폼 참여이다. 차이나모바일의 모바일 만화·애니메이션 기지는 2010년 샤먼_{厦门, 하문}에 정식 설립되었다. 만화·애니메이션 콘텐츠를 구독하거나 디지털 만화·애니메이션 파생상품을 구입하여 이를 통해 휴대폰을 꾸미는 서비스를 제공하고 있다. 모바일 만화·애니메이션 기지에서는 40여만 부의 만화·소설 등 정품 콘텐츠가 제공되는데, 만화 이용자는 이미 천만 명을 넘어서 영업액도 매년 1.5억 위안에 이른다. 차이나텔레콤도 2010년부터 만화·애니메이션 기지인 '아이동만_{爱动漫}'을 정식으로 운영하고 있는데, 이동통신 3사 중 가장 많은 모바일 만

▲ 중국 만화 사이트인 유야오치(有妖气, www.u17.com) 초기 화면

▲ 〈시양양〉, 중국 대표 애니메이션으로 중국의 뽀로로라고 불릴 정도로 국민적인 사랑을 받고 있다

화 및 애니메이션을 보유하고 있다. 아이동만 가입자 수는 7천만 명을 넘어섰고 일일 방문자도 100만 명이 넘는다. 차이나유니콤도 '워웨두沃阅读'를 통해 여러 종류의 만화, 애니메이션 잡지 등의 각종 콘텐츠를 제공하고 있다.

이 외에도 중국 뉴미디어 만화·애니메이션 관련 사이트로는 텅쉰이 개설한 종합 애니메이션 사이트인 텅쉰동만腾讯动漫, comic.qq.com, 중국 최대 규모의 순수 오리지널 만화 사이트인 유야오치有妖气, www.u17.com 등이 있다.

중국 출판산업 현황과 전망

　　중국 출판시장의 CAGR은 영화, 음악, 게임 등 다른 콘텐츠 산업에 비해 높지 않지만 성장은 지속되어, 2013년의 규모는 전년 대비 4.2% 성장한 283억 700만 달러를 기록하였다. 향후에도 중국 국민들의 출판매체를 통한 정보 취득 욕구는, 가파르지는 않지만 지속적으로 상승해서 중국 출판시장의 규모는 2017년까지 연평균 4.1%씩 성장하여 331억 6,900만 달러의 시장을 형성할 전망이다.

　　중국 출판시장 규모를 신문시장·도서시장·잡지시장으로 좀 더 세분화하여 살펴보면, 도서시장은 불법복제물과 저가 전자책 등의 원인으로 2012년 97억 8,500만 달러 수준에서 2017년에는 96억 7,500만 달러 규모로 마이너스 성장을 기록할 전망이다. 전체 출판시장에서 차지하는 비율도 2012년 36%에서 2017년 29%로 하락할 전망이다. 신문시장은 광고시

중국 출판시장 규모 및 전망

(단위: 백만 달러)

구분	2008	2009	2010	2011	2012	2013	2014	2015	2016	2017
시장규모	22,818	22,818	22,818	22,818	22,818	22,818	22,818	22,818	22,818	22,818

출처: PWC

중국 출판시장 비중 비교 2012 vs 2017

구분	도서	신문	잡지
2012년 비중	36%	48%	16%
2017년 비중	29%	53%	18%
증가폭	-7%	5%	2%

출처: PWC

장의 증가와 디지털신문의 성장으로 2017년에는 174억 1,600만 달러 규모로 성장해 전체 출판시장에서 차지하는 비율도 2012년 대비 5% 증가한 53%가 될 전망이다. 잡지시장은 가판대의 축소가 예상되지만 디지털 잡지 구독 증가에 힘입어 2017년에는 60억 7,800만 달러 규모로, 전체 출판시장에서 차지하는 비율은 2012년 대비 소폭 늘어난 18%가 될 전망이다.

2009년 신문출판총서는 〈신문출판 시스템 개혁에 관한 지도의견关于进一步推荐新闻出版体制改革的指导意见〉을 통해 민영출판사의 일부 진입을 허가하였다. 2012년 〈민간자본의 출판영업활동 참여 지지와 관련한 세부 시행 규칙关于支持民间资本参与出版经营活动的实施细则〉을 통해 민영자본의 도서출판 경영 활동과 당 기관지의 경영 업무 참여를 지지하였다.

또한 〈출판미디어그룹 개혁 발전에 관한 지도의견关于加快出版传媒集团改革的指导意见〉을 발표하여 출판미디어그룹의 시스템 개혁 속도를 높였으며 〈신문잡지 편집부처 체제 개혁 실시 방법关于报刊编辑部体制改革的实施办法〉을 제정하여 신문잡지 편집 부처에 대한 체제 개혁 또한 촉진하였다.

그리고 발개위 · 교육부 · 신문출판총서 · 국무원 등 4개 부

처는 〈초중고 참고서 사용관리 강화에 관한 업무 통지关于加强中小学校辅材料使用管理工作的通知〉를 통해 참고서 출판 진입 허가 조건에 관한 규정을 명시하였고, 신문출판총서는 〈학술 저서 출판 규범 촉진에 관한 통지关于进一步加强学术著作出版规范的通知〉를 통해 출판기업들의 학술저서 출판 규범화에 대한 명확한 요구를 제시하였다.

출판산업의 해외 진출을 위해서 〈중국 신문 출판 산업의 해외진출 촉진에 관한 의견关于加快我国新闻出版业走出的若干意见〉을 통해 신문출판산업의 해외진출 촉진을 위한 10대 신정책을 제시하였다. 중국정부의 이러한 노력으로 중국 출판물들의 해외 진출이 활발해졌으며, 한중 간의 문화교류가 활발해지면서 한중 간의 도서판권 교류도 활발해졌다. 2013년 한중 간의 도서판권 수출통계를 보면 2013년 한국에서 중국에 수출한 도서판권은 1,472종이었고 중국에서 한국으로 수출한 도서판권은 696종이다.

인터넷 및 모바일 속도의 증가는 급격한 독서방식의 변화를 가져왔다. 인터넷과 모바일을 통한 단순 뉴스나 정보검색에서 디지털 잡지나 디지털 도서를 구입해서 열독하는 독서방식이 자리를 잡았다. 중국신문출판연구원에서 발표한 〈제10차 전국 국민 독서조사第十次全国国民阅读调查〉에서 2012년 중국 18~70세 국민의 독서율은 76.3%로 나타났고 디지털 독서 방식의 접촉률은

2009~2013년 한중 도서판권 수출통계

(단위: 종)

구분	2009	2010	2011	2012	2013
한국⇒ 중국	799	1,027	1,047	1,029	1,472
중국⇒ 한국	253	360	446	282	696

출처: China CITIC

40.3%로 전년대비 상승 추세를 보였다. 2012년 중국 18~70세 국민 디지털 출판물 독서율은 17%, 전자신문의 독서율은 7.4%, 전자 간행물의 독서율은 5.6%로 조사되었다.

중국 디지털 출판시장 규모는 2012년 1,935억 4,900만 위안에 달해 2011년 대비 40.47%나 증가하였다. 중국 디지털 출판산업 전체 수입 중 인터넷 간행물 시장은 2009년 9,000여 종류에서 2012년 25,000여 종류로 177.8%의 성장률을 보이며 수입 규모가 10억 8,300만 위안에 달하였다. E-Book은 2009년 60만 여 종류에서 2012년 100만여 종으로 증가하며 2011년에 비해 4.43배인 31억 위안의 수입액을 달성하였다. 디지털 신문은 2009년 500여 종에서 2012년 900여 종으로 증가하며 수입액은 15억 9,000만 위안에 달하였다.

디지털 출판시장은 광전총국과 신문출판총서가 통폐합되어 전통적 출판매체들과 영상 및 미디어 매체와의 융합에 대한 규제가 일원화되면서 매체 융합 촉진이 활발해졌다. 과학기술과 신문출판의 융합 추세도 증가하고 있다. 과학기술에 기초한 정보산업이 틀을 구현하고 출판매체가 콘텐츠를 제공하는 식의 융합이 지속적으로 확대되고 있는 것이다. 더 나아가 전통 출판매체들의 디지털화도 심화되고 있다. 기존에 콘텐츠만을 제공하던 출판매체들이 수입에 한계를 맞으면서 공격적으로 디지털 출판시장에 진입하여 직접 온라인이나 모바일을 통해 생산한 콘텐츠를 제공할 수 있는 플랫폼을 만들고 있다. 디지털 출판시장이 정착되어가면서 인쇄 출판이 아닌 디지털 출판만을 진행하는 사업 추진도 늘고 있다. 디지털 출판만을 전문으로 하는 디

지털 출판사가 설립되었는데 중국정부는 최초의 디지털 출판기지인 '중국 저장 무선 콘텐츠 생산기지_{中国·浙江无线内容生产基地}'를 설립하여 5권의 전자책 발행과 함께 디지털 독서 사이트 플랫폼을 오픈하기도 하였다.

디지털 출판시장이 성장하고 있지만 불법복제는 여전히 디지털 출판시장의 발전을 저해하는 요소로 존재하고 있다. 이외에도 아직 디지털 출판시장의 가치사슬 순환이 원활하지 못하다는 점, 디지털 출판의 수익률이 낮은 점, 그리고 디지털 출판의 비즈니스 모델이 단조로운 점 등은 중국 디지털 출판시장의 발전을 저해하는 요소로 인식되고 있다. 더욱이 해외 대형 디지털 출판 유통기업들의 중국 시장 진출 등으로 인해 중국 디지털 출판산업 경쟁은 더욱 치열해질 전망이다.

중국 연예인 중개시장 현황과 전망

　중국 연예인 중개시장은 중국 문화시장 규모 성장과 더불어 성장을 보이고 있지만 아직 미국이나 일본, 한국처럼 시스템이 성숙한 단계는 아니다. 현재 중국 연예인 중개시장에 진입한 회사는 영화나 광고, 방송사로부터 파생된 회사가 많다. 영화사가 필요한 연예인을 확보하기 위해, 광고회사가 광고모델을 효율적으로 관리하기 위해, 또는 방송국이 오디션 프로그램 등으로 뽑힌 연예인을 활용하기 위해 연예인 중개회사를 설립한 경우가 대부분이다.

　중국에서 연예인 중개회사가 많이 생겨나고 있는 이유는 스타 가치의 상승과 더불어 설립 조건이 까다롭지 않고 투자비용도 적게 들기 때문이다. 진입장벽이 낮다 보니 영화사나 방송국·광고회사와 같이 연예인들의 요구, 즉 영화나 드라마 또는 광고 출연 계약을 할 수 있는 개인이나 기업들은 너도나도 연예인 중개회사를 설립하고 있다. 대형 기업이 매니지먼트에 참여하는 경우도 있지만 중국 연예인 중개회사는 대부분 2~3명으로 구성된 소규모 기업들이다. 일부 스타들은 가족이나 친구들을 중개인으로 하는 소규모 개인 중개회사를 설립하여 활동하기도 한다. 소규모 연예인 중개회사의 경우에 대부분은 단발성

연예인 중개에 머무르다 보니 전문성을 갖추지 못해 결국 사라지는 경우가 많다.

연예인 중개시장의 성장과 함께 연예인을 확보하고자 하는 중개회사 간의 노력도 치열하다. 최근 연예인 중개회사들의 연예인 확보 방법 중 가장 인기 있는 것은 단연 오디션이다. 예를 들면 '톈위天娛'는 후난湖南 위성TV와 공동으로 오디션 프로그램인 '차오지뉘성超级女声'과 '콰이러난성快乐男声'을 제작하였다. 그리고 프로그램에서 선발된 선수들과 계약을 체결하였다. '동예싱헝국제오락문화유한공사东亚星恒国际娱乐文化有限公司'는 '자요! 하오난얼加油!好男儿'이라는 오디션 프로그램에서 선발된 선수들과 계약을 체결하였다. 그리고 상하이상텅오락유한공사上海上腾娱乐有限公司는 '즈유워슈只有我秀'에서 발굴된 신인들과 모두 계약을 체결하였다. 이처럼 한국의 '슈퍼스타 K'와 같은 오디션을 통해 신인을 확보한 회사가 현재 중국에서 유명한 신인 발굴 중개회사로 발전하면서, 오디션 프로그램은 온라인이나 오프라인에서 신인 선발의 중요한 수단으로 각광받고 있다.

그러나 오디션을 통해 선발된 신인들이 모두 체계적인 육성 교육을 받는 것은 아니다. 지난 수년간 오디션을 통해 신인을 선발한 중개회사는 연예인 육성 경험의 부족으로 스스로 선발한 신인들을 제대로 육성하지 못하고 계약을 해지해야만 하는 어려움을 겪었다. 이 과정에서 중개회사들은 궁여지책으로 오디션을 통해 선발한 신인들을 유명 연예인 중개회사와 연합하여 스타로 육성하는 방식을 채택하기도 하였다. 예를 들어 '톈위'가 '차오지뉘성'을 통해 선발한 가수 리위춘을 음악관련 전문

엔터테인먼트 회사인 '베이징타이허마이톈음악문화발전유한공사北京太合麦田音乐文化发展有限公司'에 음반활동을 위탁해 운영한 사례를 들 수 있다. 이러한 과정을 거쳐 어렵게 자리를 잡은 중국 연예인 중개회사들은 최근 들어 자본력과 제작 능력을 바탕으로 체계적인 연예인 발굴 육성을 진행하면서 연예인 중개시장에서 강자로 군림하고 있다.

자본력을 바탕으로 한 전문적인 연예인 중개회사들도 속속 등장하였다. 중국의 최대 민영 영화 제작사 중 하나인 '화이형제'는 자회사로 연예인 중개회사를 설립하였다. '화이형제'에서 연예인 중개를 담당하던 유명 중개인은 일본 자본과 손잡고 전문적인 연예인 중개회사인 '청톈위러橙天娱乐'를 설립하기도 하였다. 이들 회사들은 연예인 육성 경험이 많은 해외 중개회사들의 노하우를 받아들이면서 전문 연예인 중개회사로 빠르게 진화하였다. 그러나 아직까지도 연예인 선발에서 교육, 그리고 활동까지 규범화된 운영방식을 보유하고 체계적인 운영을 하는 회사는 많지 않은 것이 현실이다. 중국에서 전문적인 연예인 육성을 위한 교육 기관이나 훈련 기관이 각광을 받고 한국 기업들에게 지속적인 러브콜이 오는 이유가 바로 여기에 있다.

▌중국 연예인 중개시장 특징

중국 연예인 중개회사의 조직구조는 한국이나 일본의 중개회사와 많이 다르지 않다. 중국 연예인 중개회사는 일반적으로 중

▲ 중국 후난위성(湖南卫视)TV의 오디션 프로그램 '중국최강음(中国最强音)' 녹화 모습

개부문, 활동부문 그리고 프로그램 제작부문 및 훈련부문으로 구성된다. 중국 연예인 중개시장의 특징은 중국 연예인의 해외진출이 늘어나면서, 특히 미국과의 합작 프로그램 제작 및 미국 프로그램에 중국 연예인들의 참여가 활발해지면서 대형 연예인 중개회사들을 중심으로 해외사업을 담당하는 부문이 강화되고 있다는 점이다. 해외사업 부문의 확대는 그 동안 개인 작업실 수준의 작은 규모로 활동하던 연예인들이 중국 브랜드가 커짐에 따라 해외시장 진출 욕구도 함께 상승하면서 만들어진 현상이다.

전문적인 중개회사는 연예인에게 있어 매우 중요하다. 연예인은 본인을 믿음직한 중개회사에 맡겨 체계적인 관리와 안정적인 수입을 보장받고 싶어 한다. 그러나 현재 중국 연예인 중개회사는 일부 대형 연예인 중개회사를 제외하고는 체계적인 관리가 어려울 정도의 소규모 형태여서 연예인과 기존 소속 회사 간의 갈등 등 불미스러운 상황이 자주 발생하고 있다. 중국에서 연예인과 중개회사와의 관계에 있어 자주 갈등이 발생하는 이유는

크게 두 가지다. 하나는 현재 중국 연예인 중개시장의 실력 편차가 크다는 점이고 다른 하나는 연예인과 중개회사가 계약 체결 시 쌍방 간의 직위 불평등으로 연예인에게 불리한 계약내용이 계약서에 다수 포함된다는 점이다. 초기에 불평등하게 계약을 체결한 연예인들이 점차 유명해지고 영향력이 높아지면서 계약에 대한 문제를 지속적으로 제기하였고 이로인한 계약문제로 인한 연예인과 중개회사와의 갈등은 더욱 커져가고 있는 것이다.

중국 연예인 중개회사 시장은 지난 수년간 혼란스러웠다. 중개회사 산업은 겉으로 보면 그럴듯하지만 사실상 내부에서는 살아남기 위한 경쟁이 치열하다. 향후 중개회사 산업은 더욱 발전할 것이라는 것이 일반적인 전망이다. 경제적 능력을 갖춘 실력 있는 대형 회사들은 안정적인 발전을 거듭하는 반면, 기타 중소 중개회사들은 연예인 확보 측면에서 더욱 어려움을 겪고 있다. 중소 중개회사들이 어려움을 겪는 이유는 제작능력의 결핍과 스타 자원의 대형회사 쏠림 현상 때문이다. 그러나 중소규모 중개회사들의 비전이 어둡기만 한 것은 아니다. 중국은 경제발전에 따라 문화에 대한 요구가 커지면서 보다 많은 연예인들을 필요로 하고 있다. 방송국 및 영화사들도 새로운 연예인에 늘 목말라 있다. 따라서 중소규모의 중개회사들은 디지털 매체 등을 통한 새로운 신인확보 방법과 밀착된 연예인 관리 시스템 운영 등 차별화된 서비스를 통해 연예인의 잠재력을 키워나가려는 움직임을 보이고 있다. 물론 아직 중국에서 활성화되지 않은 개그맨 시장 등 새로운 연예인 중개시장을 개발하는 움직임도 생겨나고 있다.

중국 연예인 중개회사들의 운영방식은 조금씩 성격이 다르다. 신인선발에만 주력하는 회사가 있는 반면 교육된 연예인만을 선발하는 회사도 있고, 일부 지역 연예인 위주로 연예인을 선발하고 육성하는 중개회사도 있다. 중개회사와 연예인들의 계약 체결기간도 회사마다 차이가 있는데 최근 연예인의 가치가 높아지면서 점차적으로 계약기간은 짧아져서 인기 연예인의 경우 최근에는 3년이 일반적인 계약기간이다.

　　계약서에 의한 연예인과 중개회사와의 갈등이 많다 보니 연예인과 중개회사와의 소송도 증가하고 있다. 소송 증가의 이유로는 첫째, 계약 위반이다. 일부 중개회사는 계약규정을 이행하지 않아 연예인에 의해 기소 당하기도 하고, 일부 연예인은 앞당겨 계약해제를 요구해 중개회사로부터 배상금 지불을 요구 받기도 한다. 또한 일부 연예인은 계약을 위반하고 제3자와 계약을 체결하기도 하며 일부 중개회사는 계약대로 연예인을 지원하지 않는 경우도 많다. 심지어 일부 중개회사는 특정 연예인을 다른 중개회사로부터 강제로 빼앗거나 연예인과의 계약을 내세워 육성시키지도 않으면서 연예인을 붙들고 있어 오히려 연예인의 발전에 악영향을 주는 경우도 있다. 둘째, 중개회사가 연예인의 미래에 대한 생각보다는 눈앞의 단기적 이익에 급급해 있다. 자본이 부족한 소규모 경영을 하다 보니 연예인의 장기적 운영을 생각할 여력이 적을 수밖에 없다. 셋째는 중개회사에서 일하는 인력의 질적 수준이 아직 높지 않다는 점이다. 예를 들어 친인척을 중개인으로 하거나 친한 친구를 중개인으로 하는 경우 전문적인 중개관리 능력 부족으로 일을 그르치는 경우가 많다. 넷째

는 기존 계약이 중개회사의 이익에만 집중돼 있어 연예인의 인기가 급속히 높아짐에 따라 자연스럽게 불만이 표출되고 있다는 점이다. 연예인들의 인기가 높아지고 영향력이 커지면서 미국 및 한국을 비롯한 주변 연예인들과의 비교가 가능해지고 스스로 일을 할 수 있다는 자신감이 높아지면서 계약서에 있는 내용들에 대해 불만을 노골적으로 나타내는 경우가 많아졌다. 다섯째는 연예인들의 도덕심이다. 갑자기 인기를 얻은 연예인들의 경우 안하무인의 행동이나 태도를 취하는 경우가 많고 도덕이나 법률적 규칙을 잘 지키지 않는 경우도 발생한다. 여섯째는 일부 중개회사와 연예인의 경우 중개 계약 없이 활동하는 경우도 있다. 중국은 비즈니스 상 '관시'가 많은 부분을 차지하고 있는 특징이 있어 서로 간의 믿음으로 계약도 없이 활동하는 경우가 있는데, 이러다 연예인이 유명해지는 경우 체결한 계약이 없어 문제가 발생하는 경우도 있다.

중국 게임산업 현황과 전망

　2012년부터 중국 게임 이용자 증가세는 둔화되고 있다. 그러나 중국 게임 이용자는 2013년 5억 명에 달해 단일 국가 규모로는 세계에서 가장 많다. 게임 이용자 수 증가로 중국 게임산업도 세계적인 규모로 성장하고 있다. 중국 게임공작위원회_{中国游戏工作委员会}의 보고에 의하면 2103년 중국 게임시장의 실제 판매 수입은 2012년 대비 38% 증가한 831억 7천만 위안을 기록하였다. 같은 해 한국 게임산업 규모의 약 1.5배 수준이다. 2014년 상반기까지 판매수익은 규모는 496.2억 위안으로 전년 상반기 대비 46.4%로 증가하였다.

　각 게임 시장의 실제 판매수익을 살펴보면 클라이언트 온라인게임이 536억 6천만 위안으로 온라인게임 전체 시장의 64.5%를, 플래시 게임은 127억 7천만 위안으로 15.4%를, 모

중국 게임 이용자 규모 추이

구분	2008	2009	2010	2011	2012	2013	2014
이용자 수 (단위: 억 명)	0.67	1.15	1.96	3.30	4.10	4.95	5.17
전년대비증가율 (단위: %)		70.0	71.1	68.5	24.2	20.7	4.4

출처: 중국게임산업보고서

2013년 게임 종류별 산업 규모

구분	클라이언트	플래시	모바일	소셜	콘솔
판매수익 (단위:억 RMB)	536.6	127.7	112.4	54.1	0.9
점유율(단위: %)	64.5	15.4	13.5	6.5	0.1

출처: 중국게임산업보고서

바일 게임은 112억 4천만 위안으로 13.5%를, 소셜게임은 54억 1천만 위안으로 6.5%를, 그리고 콘솔게임은 8,900만 위안으로 0.1%를 차지하였다.

중국 게임시장에서 중국산 게임이 차지하는 비율은 60% 전후까지 높아졌다. 기술력을 필요로 하는 온라인게임에서는 한국 게임과 미국게임이 아직까지 강세를 보이고 있는 반면 운영자금이 비교적 적게 들고 기술 장벽이 낮은 모바일게임에 있어서는 중국산 게임의 강세가 나타나고 있다. 2014년 상반기 모바일게임 중 중국산 게임 시장점유율은 70%에 달하였다.

중국산 게임의 경쟁력이 높아지면서 중국산 온라인게임의 해외 수출도 늘고 있다. 중국판권협회게임공작위원회

중국 게임산업에서 중국산 게임과 수입 게임의 비율

구분	2008	2009	2010	2011	2012	2013	2014 상반기
중국산 게임 (단위:억 RMB)	110.1	165.3	193.0	271.5	368.1	476.6	343.9
수입 게임 (단위: 억 RMB)	75.5	97.5	140.0	174.6	234.7	355.1	152.3
중국산 비율 (단위: %)	59.3	62.9	58.0	60.9	61.1	57.3	69.3

출처: 중국게임산업보고서

한국에서 매출 순위 50위 내에 진입한 중국 게임들(2014년 3월~12월)

시기	2014 3월(3)	2014 4월(4)	2014 5월(4)	2014 6월(5)	2014 7월(5)	2014 8월(6)	2014 9월(4)	2014 10월(6)	2014 11월(3)	2014 12월(7)
매출 순위 및 게임명	30위 삼국지PK	16위 진삼국대전	30위 진삼국대전	20위 아우라	26위 아우라	22위 강철의기사	23위 삼검호	27위 삼검호	20위 삼검호	14위 도탑전기
	34위 미검	40위 레전드오브킹	34위 삼국지PK	35위 진삼국대전	36위 삼검호	31위 아우라	27위 미검K	30위 미검K	32위 무지막지영웅전	27위 진삼국대전PK
	40위 레전드오브킹	43위 던전엔소드	42위 천상검	37위 선국	43위 선국	32위 삼검호	42위 아우라	35위 삼국무신	35위 삼국무신	36위 삼검호
		47위 미검	47위 던전엔소드	47위 천투온라인	47위 천투온라인	34위 선국	47위 강철의기사	36위 아우라		36위 신세계
				48위 삼국지PK	48위 삼국지PK	37위 월드오브디크		41위 와썹주공		41위 강철의기사
						45위 천투온라인		47위 강철의기사		48위 마음을지켜줘
										49위 레오갓K

의 〈중국게임산업해외판 中国游戏产业海外版〉에 의하면 2008년 중국
산 온라인게임은 7천만 달러의 해외시장 판매수익을 기록하는
데 그쳤으나, 2013년 10억 달러를 넘어설 것으로 전망되어 지
난 6년간 약 14배 이상 해외수출 신장세를 보였다. 중국산 게임
의 한국 진출도 2013년부터 활발하게 진행되면서 한국시장에
서의 점유율을 높이고 있다.

중국 게임산업 특징

중국 게임산업은 최근 몇 년 동안 높은 성장세를 유지해왔다. 특히 3G, 4G 모바일서비스의 성장과 함께 모바일게임의 성장세가 두드러진다. 게임 이용자가 늘고 이용자의 연령대 폭이 넓어지면서 다양한 게임 이용자를 만족시키기 위한 게임의 양적 증가는 물론 기업들 간의 경쟁이 강화되면서 게임의 질적 향상으로까지 이어졌다.

게임산업에 대한 진입장벽이 약화되면서 게임산업에 참여하는 기업이 늘고 있다. 기존 클라이언트게임은 투자비가 높고 기술력이 기반이 되어야 진입이 가능했지만, 모바일게임의 경우 클라이언트게임에 비해 자본 및 기술력이 높은 수준으로 요구되지 않고 장기간의 개발기간도 필요치 않기 때문에 아이디어를 기반으로 한 개발기업들이 대거 게임산업에 진입하고 있다.

게임기업이 늘어나고 성공적인 운영 모습을 보여주면서 자본 또한 게임산업으로 몰리고 있다. 2007년 이후 게임 관련 기업들이 자본시장에 상장되고 게임 기업에 대한 가치 평가가 다른 기업들에 비해 높아 최대 30배에 이르는 등 높게 평가되면서 투자 수익을 기대하는 자본들이 게임산업에 대거 몰리고 있다. 투자가 이어지면서 개발 및 마케팅 비용이 증가하고 있는데, 특히 마케팅 비용의 증가는 게임산업의 문제로 대두되었다. 게임 시장으로의 진입장벽이 낮아지면서 경쟁이 심화되어 시장에서 살아남기 위한 마케팅이 중요해졌고, 자연스럽게 경쟁에서 살아남기 위한 마케팅 비용이 급격하게 증가하고 있다.

중국 게임산업 진흥정책

중국정부는 온라인게임이 급격히 성장하기 시작한 2003년 부터 본격적인 지원정책을 추진하였다. 2004년에는 〈중국민 족온라인게임출판공정 中国民族网络游戏出版工程〉을 발표하고 중국 전통 이야기를 기반으로 해 5년 이내에 토종게임 100개를 개발하는 프로젝트를 진행하였다. 2005년에는 20개의 게임 리스트를 추 가 발표하여 정책적 지원을 추진하였다. 2010년에는 〈중국민 족창시온라인게임해외진출계획 中国民族原创网络游戏海外推广计划〉을 발표 하고 3년간 4억 2,743만 위안의 보조금을 지급하며 중국 온 라인게임기업들의 해외진출을 지원하였다. 2011년에는 국가급 문화산업투자인 〈중국문화산업투자펀드 中国文化产业投资基金〉를 설립 하는 등 중앙 및 지방정부가 연이어 투자펀드를 설립하여 온라 인게임에 투자하였다. 2011년 문화산업 투·융자사례를 보면 온라인게임은 인터넷뉴미디어 산업에 이어 두 번째로 높은 건 수를 나타냈다. 중국 국무원은 2013년 9월 상하이 자유무역지 대 내에서 외국 콘솔게임기 및 게임타이틀의 중국 판매를 허용 한다고 공식 발표하였다. 2013년 8월 국무원이 발표한 〈콘텐츠 내수 촉진을 위한 약간의 의견〉에서는 전자출판, 인터렉티브, 뉴미디어, 모바일 뉴미디어 등의 신문화산업에 역량을 집중하 여 발전을 자극할 것임을 명시함으로써 급성장하는 모바일게임 시장을 본격 육성하겠다는 의지를 보였다.

문화부는 2013년 8월 〈온라인문화경영기업콘텐츠자체심사 관리방법 网络文化经营单位内容自审管理办法〉을 발표함으로써 기존 온라인

문화상품에 대한 정부부처의 심사를 기업에 맡기면서 콘텐츠에 대한 자율적인 경영관리를 강화하고자 하였다. 2010년 8월부터 실시되어 지금까지 관리 법규로 되어 있는 〈온라인게임관리잠행방법网络游戏管理暂行办法〉과 관련해서 문화부는 현재 급성장하고 있는 모바일 게임과 관련된 내용들을 포함한 정책 제정을 진행하고 있다. 또한 게임시장 질서 확보를 위해서 위법행위에 대해서도 강력한 법적 조치를 추진하고 있다. 특히 도박성 콘텐츠 및 랜덤뽑기, 그리고 복제 콘텐츠에 대한 단속을 엄격하게 진행해서 상해와부네트워크기술유한공사上海蛙扑网络技术有限公司의 〈역전삼국逆转三国〉과 상해맹과과기정보유한공사上海萌果科技信息有限公司의 〈환상요정幻想精灵〉에 벌금형을 내리기도 하였다.

중국 온라인게임 산업체인

중국 온라인 게임산업은 게임개발서비스, 게임상품연구개발, 게임운영, 게임소비 등 총 네 가지 요소가 복잡한 산업 체인을 형성하고 있다. 게임개발서비스는 게임 연구개발에 필요한 프로그램, 음악, 엔진 라이선스, 콘텐츠의 저작권을 포함한 기본 서비스를 제공한다. 게임상품연구개발은 온라인 게임의 기획 및 개발을 담당한다. 게임운영기업은 온라인게임의 마케팅을 담당하며 온라인 고객수요를 연구하고 피드백을 통해 게임개발의 방향을 잡는다.

중국 온라인게임 산업의 가치 표식도

출처: KOCCA

중국 주요 게임 기업

2013년 중국의 온라인게임 기업을 매출액 순으로 나열하면 1~10위 텅쉰腾讯, 왕이网易游戏, 성나盛大游戏, 써우후搜狐游戏, 완메이스제完美世界, 쥐런巨人网络, 치후360奇虎360, 진산金山游戏, 왕룽王龙, 쿵중空中网 등이다. 1위 기업인 텅쉰의 2013년 매출액은 326.3억 위안에 달한다.

2013년 중국 온라인게임 10대 기업

(단위: 억 위안, %)

기업	매출액	증가율
텅쉰게임(腾讯游戏)	326.3	36.9
왕이게임(网易游戏)	83.4	15.8
성다게임(盛大游戏)	43.9	(−)0.9
써우후게임(搜狐游戏)	40.8	13.6
완메이스제(完美世界)	27.4	9.6
쥐런(巨人网络)	23.2	11.5
치후360(奇虎360)	15.7	145.3
진산게임(金山游戏)	10.9	28.2
왕룽(王龙)	10.9	14.7
쿵중망(空中网)	7.0	20.7

출처: K&C 컨설팅

중국 모바일게임 시장 규모

GPC 통계에 따르면 2013년 중국 모바일게임 사용자 규모
는 3.1억 명에 달하여 전년대비 248.5% 늘어났으며 전체 게임
사용자 중에서 차지하는 비용도 62.6%로 전년대비 21.7% 급
증하였다.

중국 모바일게임 사용자 증가 추이

(단위: %)

구분	2008	2009	2010	2011	2012	2013	2014
사용자 (단위: 백만명)	9.8	21.0	30.2	51.3	89.1	310.5	474.0
성장률	25.0	114.3	45.5	69.6	73.7	248.5	52.6

출처: GPC

모바일게임의 급성장에 따라 모바일게임 유통 플랫폼 선점을 위한 중국 인터넷 기업들의 경쟁이 치열하다. 중국에서 구글이 철수한 후 결제시스템을 보유한 인터넷 기업들로 이루어진 안드로이드_{安卓} 기반 제3자 마켓이 등장하였다. 치수360, 바이두, 텅쉰, UC Web, 알리바바 등이 중국 안드로이드 3자 마켓 시장 점유율을 높이기 위해 경쟁하고 있다.

중국 광고산업 현황과 전망

중국 광고시장 규모 및 전망

(단위: %)

구분	2008	2009	2010	2011	2012	2013	2014(e)	2015(e)
광고시장 (단위: 억 위안)	1,900	2,041	2,341	3,126	4,698	5,020	2,839	3,145
증가율	–	7.42	14.70	33.53	50.29	6.85	10.20	10.80

출처: 공상총국(工商总局), 중신건투연구발전부(中信建投研究发展部)

　　글로벌 광고회사들의 각축장이 된 중국 광고시장은 2012년
에 4,698억 위안을 기록해 2011년 대비 50.3% 성장한데 이어,
2013년에는 5,020억 위안을 기록해 2013년 대비 6.85% 상승
하였다. Zenith Optimedia의 분석에 따르면 2010~2013년 동
안 중국 기업의 광고지출 증가율은 러시아 다음으로 높았으며
광고지출총액은 미국 다음으로 높았다.

　　광고 매출액이 GDP에서 차지하는 비중은 2012년에 0.9%로
2003년 0.8%를 기록한 이래 가장 높게 나타났다. 그러나 2013
년에는 2012년에 비해 소폭 떨어진 0.88%를 기록하였다. 향후
5년 후에 GDP에서 차지하는 광고시장 규모는 1~2% 정도가 될
것이며 종합 광고산업 규모 성장률도 10~20%에 달할 전망이다.

중국 GDP에서 광고시장이 차지하는 비중

구분	2008	2009	2010	2011	2012	2013
GDP (단위: 억 위안)	31.40	34.09	40.15	47.31	51.95	56.88
GDP에서 광고가 차지하는 비율(%)	0.61%	0.60%	0.58%	0.66%	0.90%	0.88%

출처: 공상총국(工商总局), 중신건투연구발전부(中信建投研究发展部)

중국 광고 매체 및 구조

인터넷 매체의 영향력 증가에도 불구하고 전통 매체의 영향력은 여전히 높다. 일일 매체사용률日到达率 연간 평균조사에 따르면 2013년 TV 시청자 82.19%, 인터넷 사용자 63.89%, 모바일 인터넷 사용자 41.94%, 신문 구독자 53.52%, 라디오 청취자 13.37%의 결과가 나타났다. 인터넷 매체사용률 강화의 변화는 매체 광고 종합성장률에도 영향을 미쳐서 2009년에서 2013년까지 전통매체 광고 종합성장률은 10.01%, 인터넷 광고 종합성장률은 52.84%로 나타났다.

2009~2013년 중국 전통광고와 인터넷 광고 성장률

(단위: %)

구분	2009	2010	2011	2012	2013
전통광고 성장률	13.3	13.2	13.0	7.8	7.7
인터넷광고 성장률	29.9	77.3	78.4	48.4	36.8

출처: 국가통계국, 중신건투연구발전부(中信建投研究发展部)

중국 광고시장 구조 중 인터넷 광고의 위치는 점점 더 중요해지고 있지만 TV와 신문 등 전통매체의 광고 영향력도 여전히 높은 상황이다. TV의 경우는 중국인의 97%가 TV를 시청하고 도달률이 높은 것이 영향력을 유지하고 있는 이유라 할 수 있다. 2009년 중국라디오방송총국이 TV방송매체의 경우 한 프로그램 내 상업 광고시간을 1시간당 12분 이내로 규정하고 드라마 방영 중 중간에 삽입하는 광고는 1분 30초 이내로 제한한다는 '61호령_{61호令}'을 발표하였고 2011년 드라마 중간광고를 금지하는 지침을 내리면서 TV매체 광고성장률이 둔화되고는 있으나 여전히 광고주들이 선호하는 매체다. 라디오의 경우도 비교적 넓은 범위의 도달률을 확보하고 있어 광고매출은 꾸준히 증가하고 있다. 인쇄매체

2008~2013년 중국 광고시장 구조

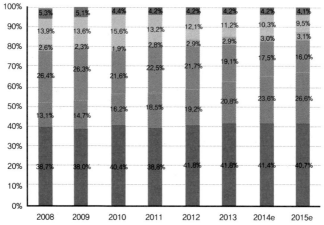

출처: Zenith Optimedia, 중신건투연구발전부

의 경우도 고정적인 독자를 보유하고 있고 인쇄매체의 세분화도 이뤄지고 있어 성장률이 다소 줄어들고 있지만 광고매출은 지속적 성장을 이어지고 있다. 전통적 매체의 성장률 둔화와 인터넷 매체의 성장률 증가에 따라 최근 들어 전통적 매체와 인터넷 매체가 결합하는 경향이 증가하고 있다.

중국 광고산업 가치사슬

중국 광고거래 과정

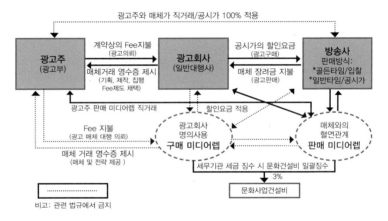

출처: iResearch

광고산업 가치사슬은 광고주, 광고회사, 미디어, 소비자 등 4개의 주체로 이루어진다. 이 중 광고회사는 광고주와 통합적 마케팅서비스를 제공하는 역할을 담당한다. 또한 미디어와 시장 분석을 기반으로 광고를 제작하고 미디어 시간을 구입하며 광고를 집

행하는 핵심적인 역할을 담당한다. 중국정부는 광고주가 직접 미디어 광고 집행을 할 수 없고 광고회사를 통해 방송사와 광고 거래를 하도록 규정하고 있다.

인터넷 광고

인터넷 광고시장의 발전 속도는 매우 빠르다. 2005년 65억 위안이던 중국 인터넷 광고시장 규모는 2013년 1,000억 위안을 돌파하였다. 중신건투연구발전부의 보고서에 의하면 2017년 중국 인터넷 광고 시장규모는 2,852억 위안에 달하고 종합성장률은 26.89%에 달할 전망이다.

2012년 중국 인터넷 광고 유형별 비중은 검색광고가 63%, 배너 광고가 25%, 동영상 광고가 9%, SNS 광고가 2%, 그리고 모바일 광고가 1%를 차지하고 있다. 광고 수입 10위권의 인터넷 매체를 보면 검색사이트인 바이두가 2012년 광고수입 1위를 차지하였다. 광고수입 10위권 중에서 구글차이나를 제외한 9개가 모두 중국 본토 기업이었다.

2010~2017년 중국 인터넷 광고시장 규모

(단위: 억 위안)

구분	2010	2011	2012	2013	2014(e)	2015(e)	2016(e)	2017(e)
시장규모	325.5	513	753.1	1,100	1,483	1,968	2,422	2,852
성장률	–	57.60	46.80	46.10	34.80	32.70	23.10	17.80

출처: 아이루이왕(艾瑞网), 중신건투연구발전부

(단위: 억 위안)

순위	온라인 광고매체	광고수입
1	바이두(百度)	223.1
2	타오바오(淘宝)	172.2
3	구글차이나(谷歌中国)	44.3
4	텅쉰(腾讯)	34.2
5	써우후(搜狐)	26.5
6	신랑(新浪)	25.7
7	유쿠투더우(优酷土豆)	20.4
8	써우팡(搜房)	20.3
9	치후360(奇虎360)	13.8
10	CBSi	10.5

출처: iResearch

중국 광고산업 정책 및 법규

1996년에 시행된 〈광고서비스 수금 관리 잠행 방법广告服务管理
暂行办法〉에서는 광고주가 광고회사에 전체 광고비의 15%를 광고
수수료로 지급하도록 규정하고 있다. 중국정부는 1995년에 시행
된 광고법에 따라 증빙이 있는 경우를 제외하고 국가급国家级, 최고
급最高级, 최상급最佳 등의 절대용어 사용을 할 수 없으며 이를 어길
경우 광고비용의 1~5배의 벌금을 부여할 수 있다. 1993년에 공
표한 공정거래법에서는 광고에서 상품의 실량, 세작 싱분, 성능,
용도, 생산자 및 유효기간, 생산지 등을 오도할 수 있는 광고를 금
지하였으며 이를 어길 경우 1만 위안에서 25만 위안의 벌금징수
및 이익 몰수 등이 가능하도록 하였다. 시안공상국西安工商部은

관할의 어느 투자관리회사광고가 "선진네트워크를 통해 투자가에게 가장 좋은 투자정보를 제공합니다 公司拥有先进的网络信息系统. 为投资者提供最佳的信息投资."라는 문구의 카탈로그를 2,000부 배포한 것에 "最佳가장 좋은"라는 광고용어가 광고법에 저촉되는 사실을 들어 카탈로그를 전량 수거하고 8,000 위안의 벌금을 부과한 사례가 있다.

2011년 중국 공산당 17차 6중 전체회의에서 〈문화체계 개혁 강화와 사회주의 문화발전 대 번영 추진을 위한 주요 현안에 대한 결정 中共中央关于深化文 化体制改革,推动社会主义文化大发展大繁 荣若干重大问题的决定〉이 난 후, 2012년 6월 국가공상행정관리총국의 〈광고전략 실행을 위한 의견 关于推进 广告战略实施的意见〉을 통해 광고산업 육성을 위한 구체적인 방법과 정책적 지원방안이 제시되었다. 2012년 7월에는 〈광고산업발전 12·5규획 广告产业发展十二五规划〉을 발표하여 정부차원의 광고산업 지원 수준을 한층 더 강화하였다.

중국
한류
시장

1

중국 문화한류 현황과 전망

한류 개념 및 발전

한류_{韓流}란 중국, 일본, 동남아 지역에서 유행하는 한국의 대중문화 열풍을 가리킨다. 한류라는 용어는 중국에서 처음 만들어진 것으로, 중국어에 한류와 발음과 성조가 같은 '한류_{寒流}'라는 단어에서 시작되었다. '寒流'란 겨울이 찾아올 때 빠른 속도로 전국에 퍼지는 차가운 기류를 의미하는데, 중국에서 '寒'을 '韓'으로 바꾸어 중국에 빠르게 퍼지는 한국의 문화를 비유적으로 표현하는 용어로 '韓流'를 사용하기 시작하였다. 한국에서는 1999년 당시 한국 문화체육관광부에서 한국 대중음악을 해외에 홍보하기 위해 제작·배포한 음반의 제목에 '한류·Song From Korea'라고 공식적으로 사용하면서 한류라는 용어가 국내외적으로 널리 사용되기 시작하였다. 처음 중국에서 한류라는 용어가 사용될 때는 중국 젊은이들이 한국 연예인이나 한국 문화상품에 빠져 있는 것을 경계하는 뜻으로 사용되다가 후에 중국에 부는 한국 열풍으로 개념이 바뀌어 지금은 신조어로 정착되어 있다.

1990년대 초부터 동남아시아 지역에 산업화와 문화상품에 대한 소비가 확대되면서 한국과 동남아 지역과의 문화교류가 활발해졌다. 이런 가운데 자국 문화상품에 만족하지 못한 사람들을 중심으로 문화욕구 충족을 이루어줄 수 있는 콘텐츠들의 요구가 높아졌고, 당시 문화상품의 질적 향상을 이루고 있던 한국 문화상품이 동남아 문화시장에서 환영을 받았다. 드라마와 음악을 중심으로 한 한국의 문화상품은 단기간에 빠르게 동남아 시장에 파고들었고 한국문화의 광범위한 동남아 시장 진출이라는 큰 흐름을 형성하였다. 한류의 발전은 3단계로 나누기도 하는데 1단계는 중국과 타이완 지역을 중심으로 한 소량의 드라마와 영화, 음악이 진출한 단계다. 2단계는 지역적으로는 일본과 동남아 등으로 한류가 확산되고 고객층으로 한류 마니아층 형성과 더불어 한류에 관심을 갖는 고객층의 폭이 젊은층에서 중년층까지 넓어진 단계다. 3단계는 지역적으로는 북남미 및 일부 유럽국가로 한류가 확대되고 콘텐츠 또한 다량의 음악, 드라마, 영화가 유통되는 단계다.

중국 한류 현황과 전망

1992년 한·중 수교 이후 정치 및 경제교류가 봇물 터지듯 터지면서 문화교류도 함께 활발히 진행되었다. 양국 정부 간 문화협력 의지와 지원 아래 1997년 한국 드라마 〈사랑이 뭐길래〉의 인기와 2000년 H.O.T. 중국 공연의 폭발적인 인기를 기

폭제로 하여 중국에서도 한류가 성장하기 시작하였다. 이후 중국에서 한국의 대중문화 및 한국 연예인들의 문화 활동에 대한 수요가 증대되었다. 2013년 한중 문화콘텐츠산업 교역 현황을 살펴보면 2013년 중국지역_{홍콩포함} 수출은 전년대비 6.2% 증가한 13억 579만 달러였다. 문화콘텐츠 수출에서 중국은 개별국가로는 일본에 이어 두 번째로 큰 비중을 차지하였다. 수입은 1억 6,869만 달러로 전년대비 1% 줄어들었다. 장르별로는 게임이 10억 481만 달러로 가장 많은 수출액을 나타냈으며 캐릭터, 출판, 지식정보, 방송의 순으로 대중국 수출액이 높게 나타났다. 수입에서는 캐릭터가 7,427만 달러로 가장 높았으며 게임, 출판 영화가 그 뒤를 이었다.

중국에서 문화 한류는 다양한 모습으로 나타나고 있다. 2014년 중국시장에서 한류는 시쳇말로 대박이었다. 기존 한류의 대표적 중심지였던 일본시장이 위축되면서 중국시장은 문화 한류의 새로운 대안으로 부상하였다. 한국 드라마가 인기를 끌면서 새로운 스타가 탄생하고, 한국 방송프로그램의 판권이 높은 가격에 팔려나갔으며 한중 스타 커플도 탄생하였다. 한국의 연

콘텐츠산업 대중국 연도별 수출액 추이

(단위: 천 달러)

구분	수출	수입
2011	1,118,909	178,172
2012	1,229,322	170,322
2013	1,305,799	168,697
전년대비증감률(%)	6.2	(−)0.1
연평균증감률(%)	8.0	(−)2.7

출처: 문화체육관광부

2013년 콘텐츠산업별 대중국 수출입액

(단위: 천 달러)

구분	수출	수입
출판	45,430	40,093
만화	986	118
음악	10,186	103
게임	1,048,144	49,659
영화	3,966	3,096
애니메이션	1,603	11
방송	35,025	1,344
캐릭터	96,587	74,273
지식정보	41,534	–
콘텐츠솔루션	22,338	–
합계	1,305,799	168,697
총 수출 비중	27.5%	21.3%

출처: 문화체육관광부

예 기획사들은 중국으로 달려갔고 중국의 문화기업들은 한국
으로 몰려왔다.

드라마의 성공과 더불어 새로운 스타가 출현하였다. 2013
년 〈상속자들〉에 이어 2014년 중국에서 단연 화제가 된 드라
마는 〈별에서 온 그대〉다. 중국 동영상 사이트에서 20억 뷰를
넘어선 〈별에서 온 그대〉의 인기에 힘입어 천송이 코트, 치맥^치
_{킨과 맥주} 등이 중국에서 큰 인기를 끌었다. 주인공 김수현의 인기
역시 높아져서 다니는 곳마다 팬 구름을 몰고 다녔고 중국에서
30여 편의 광고를 찍었다고 한다. 한국 드라마의 인기는 계속
이어져 〈닥터 이방인〉, 〈너희들은 포위되었다〉에 이어 〈피노
키오〉가 한국 드라마 인기 바통을 이어갔다.

한류 드라마의 전송권료 추이

드라마	방영시기	방송사	회차	회당 판매가
피노키오	2014년 11월	SBS	20부작	약 28만 달러
내겐 너무 사랑스러운 그녀	2014년 9월	SBS	16부작	약 20만 달러
괜찮아, 사랑이야	2014년 7월	SBS	16부작	12만~13만 달러
운명처럼 널 사랑해	2014년 7월	MBC	20부작	12만~13만 달러
닥터 이방인	2014년 5월	SBS	20부작	약 8만 달러
쓰리데이즈	2014년 3월	SBS	16부작	약 5만 달러
별에서 온 그대	2013년 12월	SBS	21부작	약 2만 달러
상속자들	2013년 10월	SBS	20부작	약 1.5만 달러
주군의 태양	2013년 8월	SBS	17부작	약 1.2만 달러

출처: KOCCA, 언론보도자료

　　한국 오락 프로그램의 판권도 큰 인기를 끌고 있다. 〈나는 가수다〉가 중국에서 폭발적인 인기를 끌면서 〈아빠 어디가〉, 〈1박 2일〉, 〈런닝맨〉 등의 한국 오락프로그램 판권이 중국에 고가로 팔렸다. 특히 중국판 〈아빠 어디가〉, 〈런닝맨〉 등이 중국에서 성공을 거두면서 중국 방송국에서는 한국 프로그램의 판권 사재기 현상까지 벌어졌다. 동방 TV, 텐진 TV를 비롯한 중국 방송국에서 〈개그 콘서트〉, 〈우리 결혼했어요〉 등 한국 프로그램의 판권을 활용한 프로그램 제작도 이어졌다. 한국 오락프로그램은 단순히 방송 프로그램으로만 제작되는 것이 아니라 드라마나 영화 등으로 확대 재생산 되면서 새로운 성공을 보여주고 있다. 중국판 〈아빠 어디가〉는 중국 영화로 만들어져 큰 성공을 거두었고 이러한 흐름에 발맞춰 〈런닝맨〉 또한 영화로 제작되었다.

▲ 중국판 런닝맨(奔跑吧兄弟) 포스터

또한 한중 스타 커플들이 탄생하며 한류를 좀 더 대중들에게 알렸다. 2014년에는 한중 스타 커플이 두 커플이나 결혼에 골인하였다. 영화 〈만추〉로 만난 김태용 감독과 탕웨이汤唯가 지난 7월 결혼하였다. 배우 채림은 2013년 CCTV 드라마 〈이씨 가문〉을 촬영하며 만난 상대배우 가오쯔치高梓淇와 열애 10개월

한류 프로그램의 중국 리메이크 현황

방송사	프로그램
후난위성	나는 가수다, 꽃보다 누나
저장위성	슈퍼맨이 돌아왔다, 런닝맨
동방위성	꽃보다 할배, 1박 2일

출처: KOCCA

만인 2014년 10월 한국과 중국 양국에서 결혼식을 올렸다. 한중간 스타 커플의 탄생에 양국 언론 및 네티즌들은 뜨거운 반응을 보였고 한중 우호의 상징적인 모습으로까지 비유되었다. 중국과 한국의 문화 교류가 활발해지면서 많은 한류 스타들이 중국 프로그램에 참여하고 중국의 스타 역시 한국 시장에 관심을 가지게 되면서 한중 스타들이 연인 관계로 발전되었다는 풍문은 점점 많아지고 있다.

떠오르는 거대 시장 중국을 잡기 위해서 한국 엔터테인먼트 기업들의 중국행도 이어졌다. SM은 중국 최대 검색사이트인 바이두가 투자한 동영상 포털 아이치이와 전략적 협력을 맺었다. YG엔터테인먼트는 중국의 대표적 IT기업인 텐센트와 전략적 협력을 체결하고 양사 공동의 사업을 창출, 확대할 수 있는 기틀을 마련하였다. IHQ도 2013년 인수한 큐브엔터테인먼트와 함께 지난 7월 중국 엔터테인먼트기업 미라클그룹과 전략적 사업제휴를 맺었다. 한편 2014년 8월 중국 포털사이트 써우후는 키이스트에 지분 투자 형식으로 한국 콘텐츠 사업에 진출하였다. 중국 최대 드라마제작사인 화처미디어그룹은 한국 영화기획사인 넥스트엔터테인먼트월드의 지분 15%를 약 563억에 인수하며 한국 엔터테인먼트 시장에 화려하게 등장하였다.

▲ 양현석 YG엔터테인먼트 대표프로듀서(왼쪽 다섯 번째)가 중국 텐센트와 전략적 업무제휴협약을 맺은 뒤 찍은 관계자들과의 기념사진

 한류스타의 공연도 이어졌다. 2014년 중국에서 열린 한류 공연만도 30회가 넘었다. 수많은 한류 스타의 콘서트와 팬미팅이 열렸다. EXO, 동방신기, 슈퍼주니어, GD, 소녀시대, CNBLUE, 이민호, 김수현, 이준기, TEENTOP 등 수많은 한류 스타들이 중국에서 공연을 이어갔다. MBC, 아리랑 TV, CJ E&M 등 방송사들도 자사 프로그램을 통해 중국에서 K-Pop 콘서트를 진행하였다. 한류 스타의 중국 공연 요청이 많아지면서 중국 중심지인 베이징과 상하이에서는 많게는 3건의 대형 한류 공연이 같은 달에 열리기도 하였다.

▲ 2014년 이민호 베이징 팬미팅 모습

한류 스타들의 중국 드라마나 영화, 오락 프로그램 출연도 증가하고 있다. 김수현이 장쑤_{江苏} 위성TV의 퀴즈 프로그램인 〈최강대뇌_{最强大脑}〉에 참여하였고, 권상우는 중국영화 〈적과의 허니문_{情敌蜜月}〉을 촬영하였다. 비는 중국 배우 류이페이_{刘亦菲, 유역비}와 함께 영화 〈루수이홍옌_{露水红颜}〉에 참여하였고 배우 송승헌은 영화 〈제3의 사랑_{第三种爱情}〉을 촬영하였다. 기존 중국에서 활동하던 한국 배우들의 작품 참여도 활발하다. 한국에서 온 백설공주라는 칭호를 갖고 있는 추자현이 장바이즈_{张柏芝, 장백지}와 함께 중국 오락프로그램인 〈명성도아가_{明星到我家}〉에 참여하였고 박해진은 중국 드라마 〈남인방: 친구_{男人帮: 朋友}〉를 촬영하였다. 이 외에도 박시후, 장나라, 채연, 이정현 등도 중국에서 다양한 활동을 이어갔다.

K-Pop, 드라마에 의존하던 중국에서의 한류는 문화상품의 범위를 확장하고 있다. CJ E&M은 중국에서 뮤지컬 〈맘마미아_{妈妈咪呀}〉를 장기 공연하였고 〈난타_{乱打}〉도 지속적으로 중국 공

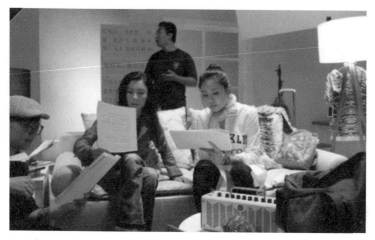

▲ 장바이즈와 함께 〈명성도아가(明星到我家)〉 촬영 대본을 보고 있는 추자현

연을 이어가고 있다. 이외에도 한국 전통공연 및 연극 등 다양한 공연들이 중국 문화시장에 진출하고 있다. 아직까지 비중이 크지는 않지만 조금씩 중국시장에서 활동영역을 넓혀가고 있다.

항한杭韓 움직임

한류의 영향력이 커지면서 한국 문화의 중국 유입을 경계하는 항한 기류도 거세다. 중국 매스컴은 드러내놓고 항한을 표현하고 있지는 않지만, 중국인의 한국 대중문화 선호와 관련해서 의도적으로 축소 보도하거나 한국 대중문화의 문제점을 부풀려 보도하는 경우가 늘고 있다. 중국 문화산업 종사자들의 항한 기류도 만만치 않아서 중국 드라마 제작자들이 세미나를

열고 한류 드라마를 규제해 달라고 한 목소리를 내기도 한다. 네티즌들도 한국 대중문화가 중국 대중문화의 발전을 저해하고 있다면서 한국 대중문화를 폄하하는 내용을 끊임없이 인터넷상에 게재하고 있다.

중국에서 한국 문화상품의 경쟁력은 이미 검증되었다. 그러나 경쟁력만으로 중국 문화시장에서 영향력을 확보할 것이라는 기대는 금물이다. 한중 간의 정치나 사회문제로 갈등이 발생한다면 언제든지 한국 문화상품의 중국 내 위상도 흔들릴 수 있다. 중·일관계의 악화로 인한 중국 내 일본문화상품의 문화시장 영향력 감소가 좋은 예가 될 수 있다. 중국정부의 한국 대중문화에 대한 경계도 중국에서 한국 문화상품의 영향력 확산을 언제든 저해할 수 있는 요소다. 2014년에 중국정부가 시행한 해외 동영상 콘텐츠의 인터넷 사전 허가제는 전체 해외 동영상 콘텐츠를 대상으로 하고 있지만 실질적으로 중국에서 가장 영향력을 발휘하고 있는 한국 동영상 콘텐츠에 대한 규제라고 볼 수 있다.

중국에서 한국 문화상품은 확산단계에 있다. 한국 연예인을 모방하고 한국 문화상품을 맹목적으로 추구하는 경향으로 인해 향락문화의 만연과 문화산업의 저속화를 우려하는 중국정부의 우려에도 불구하고 한국 문화상품의 인기는 당분간 지속될 전망이다. 그렇지만 현실에 대한 안주는 금물이다. 한국 문화상품이 항한이라는 부적정인 시각에도 불구하고 중국 내 확산이 지속적으로 유지되기 위해서는 한국 정부와 대중문화 관계사들의 보다 신중하고 체계적인 중국 문화시장 접근이 요구된다.

韓

流

중국 문화시장 진입 검토

중국 영상물기획사

　영상물 기획사는 영상물 제작자에게 자금을 투자하여 공동투자의 방식으로 영상물을 제작하기 때문에 투자계약의 약정에 따라 리스크를 부담하고 이익을 공유한다. 단 영상물 기획사는 직접 영상물을 제작하지 않는다. 따라서 기획사의 유일한 업무는 중국 내 영상물 제작자에게 자금을 투자하는 것으로서 기획사는 금융회사의 성격을 갖는다.

　중국 발전과학개혁위원회에서 공표한 〈외상투자산업지도목록_{外商投资产业指导目录}〉에 따르면 중국정부는 외국투자자가 금융업에 투자하는 것을 제한하고 있으며, 외국투자자는 중국 은행감독관리위원회 또는 중앙은행의 승인을 받아야만 금융관련 분야에 투자할 수 있다. 아울러 중국 상무부에서 공표한 〈외국투자자가 투자성 회사를 설립하는 것에 관한 규정_{关于外商投资设立投资性公司的规定}〉에 따르면 외상투사 투자성 기업은 지분투자의 방식으로 중국정부가 허용하는 외상투자분야에 투자해야 하며 지분투자가 아닌 합의_{계약} 방식으로 투자하는 것을 금하고 있다. 또한 CEPA에 따르면 홍콩의 서비스제공자 역시 중국 내에 같은 유

형의 회사를 설립할 수 없다. 따라서 현 단계에서 중국정부는 외국회사가 중국 내에서 영상물 기획사를 설립하는 것을 허가하지 않을 가능성이 높다.

단, 중국 중국신문출판광전총국에서 2004년 8월 10일자에 공표하여 시행된 〈중외합작 영화제작 관리규정 中外合作摄制电影片管理规定〉과 2004년 10월 21일자에 공표하여 시행된 〈중외합작 드라마제작 관리규정 中外合作制作电视剧(录像片)管理规定〉에 따르면 외국의 영화제작인은 중국의 영화제작인과 제휴하여 공동으로 영화를 제작할 수 있다. 아울러, 외국투자자(외국 자연인과 법인 모두 가능, 또한 영상물 제작사가 아니어도 됨)는 중국 내 영상물 제작사와 제휴하여 공동으로 드라마를 제작할 수 있다. 따라서 위 두 개의 법령에 따르면 외국투자자는 중국 내에 영상물 기획사를 설립하지 않고 직접 중국 제작인과 계약 체결을 통하여 영상물 제작 사업을 추진할 수 있다.

〈중외합작 영화제작 관리규정〉에 따르면, 중외합작의 방식으로 영화를 제작하는 방식에는 공동제작, 지원제작, 위탁제작 등 3가지 방식이 있다. 그 중에서 공동제작이라 함은 중외 中外 양 당사자가 공동투자 자금, 인력, 실물 등을 포함 를 하여 공동으로 제작하며 이익을 공동으로 배분하고 리스크를 공동으로 부담하는 영화 제작방식을 말한다. 지원제작이라 함은 외국투자자가 출자하여 중국 내에서 영화를 제작하고 중국 투자자는 유상으로 설비, 기기, 장소, 인력 등을 지원하여 영화를 제작하는 방식을 말한다. 마지막으로 위탁제작이라 함은 외국투자자가 중국 투자자에게 의뢰하여 중국 내에서 영화를 제작하는 방식을 말한다.

위 영화와 드라마 제작방식에 따라 드라마나 영화를 외국회사가 중국 회사에 투자나 위탁 또는 지원 제작할 경우 굳이 영화기획사를 설립할 필요 없이 외국회사와 중국회사 간의 계약을 통해 영상물을 제작할 수 있다.

중국정부의 현행 산업정책과 중외中外 합작 영상물 제작시의 번거로운 인허가 절차로 인하여 외국회사가 중국 내에서 영상물 기획사업投資事業에 종사하는 행위는 사실상 엄격한 규제를 받고 있다. 단, 현행 관련법 규정에 따르면 중국 내에 '영상문화컨설팅회사影視娛乐资讯公司'를 설립하는 것을 통하여 중국정부의 상기 규제를 적법하게 피할 수는 있다.

즉 외국회사는 중국 내에 영상문화컨설팅 서비스업에 종사하는 외상독자형태의 영상문화컨설팅회사를 설립할 수 있다.단, 영업집조 경영범위에 영상물 제작투자를 반영하지 말아야 함· 중국의 새로운 〈회사법2006년 1월 1일부 시행〉에서는 유한책임회사의 투자행위에 관한 제한을 취소했기 때문에 영상문화컨설팅회사는 영상문화컨설팅 서비스 업무를 수행하는 동시에 합의契约의 방식으로 중국의 영상물 제작인과 제휴하여 영상물 제작에 관한 투자 사업을 추진할 수 있다. 이 경우에 외국회사는 중국정부의 산업정책상 규제를 피할 수 있다. 또한 영상문화컨설팅회사의 등록자본금은 외국회사의 투자계획에 따라 적절하게 정할 수 있다. 단, 이 경우에 영상문화컨설팅회사는 싱응한 컨설팅업무를 수행하여 일정한 매출이 있어야 하는데 이에 반할 경우에는 연도검사 시에 영향을 받을 수 있다. 컨설팅회사가 일정한 컨설팅업무를 수행하여 일정한 매출을 발생시키는 것은 현실적으로 크게 어렵지 않다.

참고로 영상물 제작 투자분야와 유사한 병원투자분야에서 미국의 모 펀드가 중국 내에 병원관리컨설팅회사를 설립하여 컨설팅회사의 명의로 병원투자업무에 투자하도록 한 사례도 있다.

중국 영상물 제작 및 배급사

2003년부터 지금까지 영화와 드라마의 제작 및 배급분야에서 중국정부의 외자유치정책은 투자에 대한 개방_{조건부 개방}으로부터 완전 금지하는 2단계로 진행되었다. 우선 조건부 투자 개방단계를 살펴보면 2004년 10월 10일, 중국 중국신문출판광전총국과 상무부는 공동으로 〈영화기업경영자격허가잠행규정_{电影企业经营资格准入暂行规定}〉을 공표했는데 이 법령에 따르면 외국투자자는 합자 또는 합작의 방식으로 영화제작사를 설립할 수 있었다. 그 중, 외국투자자의 지분비율은 49%를 초과하지 못하며 회사의 등록자본금은 500만 위안 이상이어야 했다. 위 법령은 중국정부가 외국투자자의 중국 영화와 드라마 제작 및 배급분야에 대한 진출을 허용한 최초 법령이다. 필자가 확인한 바에 따르면, 위 법령이 공표되기 전후에 '중국영화집단_{中影集团}'과 미국 화나영화드라마회사_{美国华纳兄弟} 및 저장_{浙江, 절강}성의 헝디엔집단_{横店集团}에서 맨 처음으로 중외합자영화사, 즉 '중영화나헝뎬잉스유한공사_{中影华纳横店影视有限公司}'를 설립하였고, SONY잉스국제TV회사_{索尼影视国际电视}와 중국영화그룹은 '화쒀잉스디지털제작유한공사_{华索影视数字制作有限公司}'를 설립하였으며, '비아컴_{Viacom}'과 '상하이원광매

체그룹 上海文广媒体集团'은 TV프로그램제작회사를 설립하였다.

2004년 10월 28일, 중국신문출판광전총국과 상무부는 다시 공동으로 〈중외합자, 합작 방송TV프로그램 제작경영기업 관리 잠정규정 中外合资·合作广播电视节目制作经营企业管理暂行规定〉을 공표했는데 동 법령에서는 상기 〈영화기업 경영자격 허가 잠정규정 电影企业经营资格准入暂行规定〉에서 정한 외상투자요건에 대하여 일정한 제한을 추가하였다. 동 법령에 따르면 외국의 전문적인 방송TV 기업만이 중국 내에서 중외합자, 합작 TV방송프로그램 제작회사를 설립할 수 있고 합자 및 합작기업의 등록자본금은 USD 200만 달러 이상이어야 하며 법정 대표인은 중국 측에서 파견해야 한다.

2005년 2월 25일, 국가중국신문출판광전총국에서는 〈중외합자, 합작 방송TV프로그램 제작경영기업 관리 잠정규정〉 시행관련 통지를 공표하여, 동일 외국투자자는 중국에서 합작 또는 합자의 방식으로 하나의 영화제작사만 설립할 수 있다고 규정하였다.

투자 완전 금지단계에 관하여 살펴보면, 2005년 7월 6일, 중국 문화부, 중국신문출판광전총국, 신문출판총서, 국가발전개혁위원회, 상무부에서 공동으로 〈문화 분야에서 외자를 도입하는데 관한 일부 문제에 대한 의견 关于文化领域引进外资的若干意见〉을 발표하였다. 〈문화 분야에서 외자를 도입하는데 관한 일부 문제에 대한 의견〉 제4조에서는 중국정부는 외국투자자가 중국에서 영화드라마제작 및 배급회사를 설립하는 것을 금한다고 명확히 규정하였다. 동 의견이 공표되면서 외국투자자가 영화와 드라마의 제작과 배급분야에 진출하는 것은 완전히 금지되었

다. 단, 기존에 이미 설립된 합자 및 합작기업의 지속적인 존속 가능여부에 관하여 위 의견에서는 상응한 규정을 언급하지 않았는데 기존 설립된 기업에게는 일정 유예를 두고 있다. 중국 현행 법규정에서는 영화드라마의 후속 제작과 영화드라마의 제작을 엄격히 구분하고 있지 않다.

중국 TV채널 운영회사

1997년 8월 1일자에 공표된 〈방송TV관리조례 广播电视管理条例〉 국무원 제228호령에 따르면 라디오 방송국과 TV방송국은 중국정부의 관련 행정부서에서 설립할 수 있으며 기타 여하 기업이나 개인은 이를 설립하지 못한다. 아울러 동 조례에 따르면 외국투자자는 외상독자 · 중외합자 · 중외합작 등의 방식으로 라디오 방송국 및 TV방송국을 설립하지 못하며, 라디오 방송국 · TV방송국의 방송 시간대를 임대하거나 양도하지 못한다. 따라서 방송국 및 채널 방송 시간대의 운영은 중국 각급 정부의 관련 행정부서에서 직접 관리하고 있으며, 외국투자자를 비롯한 기타 기업 민간자본 포함이 동 분야에 진출하는 것을 금하고 있다.

단, 중국 중국신문출판광전총국에서 2003년 11월 4일자에 공표한 〈방송국 유선디지털 유료채널 관련 업무관리 잠정방법 广播电视有线数字付费频道业务管理暂行办法〉시행에 따르면, 중국의 민간 자본은 합작의 방식으로 유선TV 유료채널의 운영에 참여할 수 있다. 참고로 2005년에 타이완의 모 엔터테인먼트그룹이 중

국 광저우_{广州}시에 독자컨설팅회사를 설립하여 유선TV 유료채널 운영회사에 서비스를 제공하는 방식으로 중국 광둥_{广东}성의 모 유선TV 유료채널의 운영에 참여하는 것을 검토한 바 있다.

▌중국 음반 및 음향제품 제작회사

중국의 음반 등 음향제품관리는 기업이 진행하고 있는 구체적 업무에 따라 각각 중국신문출판광전총국, 문화부 및 각자 소속 하급기관의 권한범위 내에서 행정권을 행사하여 허가관리제도를 실시하고 있다. 구체적인 관할구분을 살펴보면 음향제품의 출판 · 제작 · 복사 · 발행은 중국신문출판광전총국에서 담당하고, 음향제품의 수입 · 경영 및 온라인 음악은 문화부에서 관장한다.

중국정부는 음향제품의 출판 · 제작 · 발행 · 복사 · 수입 · 도매 · 소매 · 임대 등 활동에 대하여 허가관리제도를 실시하고 있으며, 종사하는 업무에 따라 각각 신청인에게 '음향제품출판허가증音像制品出版许可证, 음향제품제작허가증音像制品制作许可证 음향제품발행허가증音像制品发行许可证, 음향제품경영허가증音像制品经营许可证'등의 증서를 발급하고 있다. 신청인은 음악사업 관련 각종 허가증을 취득하여야만 관련기업을 설립하여 운영할 수 있다.

2004년 〈외상투자산업지도목록〉의 규정에는 '음향제품과 전자출판물의 출판, 제작, 총 발행과 수입업무'는 금지류에 속해있다. 즉 외국투자자가 직접 투자하여 음향제품의 제작기업

을 설립하는 것은 허가되어 있지 않다. 외상투자기업을 설립하여 음향제품의 제작 업무에 종사하는 것은 중국법률의 규정과 어긋나는 것이다.

한편, 국무원에서 반포한 〈음향제품관리조례 音像制品管理条例〉에서는 이에 대하여 명확한 규정을 하고 있다. 2001년 12월 25일, 국무원에서 반포한 〈음향제품관리조례〉 제15조에서는 "음향출판단위는 홍콩특별행정구, 마카오특별행정구, 타이완지구 혹은 외국의 조직, 개인과 합작하여 음향제품을 제작할 수 있다. 그 구체적인 방법은 국무원 출판행정부서에서 제정한다"고 규정하고 있다. 〈음향제품관리조례〉는 2002년 2월 1일부터 실시되었다. 이 규정은 "음향출판단위는 외국조직, 개인과 합작하여 음향제품을 제작할 수 있다"고 명확히 규정하고 있으며 이것은 상기의 〈외상투자산업지도목록〉의 규정과는 어긋나는 의견을 포함하고 있다.

비록 상기의 두 가지 규정 즉 〈외상투자산업지도목록〉과 〈음향제품관리조례〉는 내용 서술상 서로 모순이 존재한다. 그러나 〈음향제품관리조례〉의 유효성은 외국조직과 개인에서 중국 국내 파트너와 함께 합작하여 음향제품을 제작할 수 있다는 가능성을 제시하고 있는 것이다. 또한 중국에서 외국투자자가 중국에 음향제품제작기업을 설립하여 운영하는 행위와 중국의 파트너와 함께 음향제품을 합작하여 제작하는 행위는 동일시 할 수 없으며 전자는 일종의 '투자행위'이고 후자는 일종의 '합작행위' 혹은 '계약행위'라고 이해해야 한다.

〈외상투자산업지도목록〉은 외국투자자의 대 중국 투자분야

에 대한 분류의 기본 문서로서, 당해 목록_{금지류}에서 언급되고 있는 '음향제품의 제작'은 저작권을 소유하거나 사용을 허가 받은 음악작품을 AT·VT·CD·VCD·DVD등의 기재물에 기재하는 유형상품으로 제작하는 기술과정이라고 이해할 수 있으며, 이러한 규정이 당연히 음악작품 창작에 대한 제한성 규정까지 포함한다고 볼 수는 없다. 즉 외국법인·자연인은 독자적으로 혹은 중국의 법인·자연인과 공동으로 음악작품을 창작할 수 있으며 그 창작 장소는 중국으로 할 수 있다고 볼 수 있다.

음악제품의 경영과 관련해서는 2003년 2월 8일, 문화부와 상무부에서는 공동으로 〈중외합작 음향제품 경영기업 관리방법_{中外合作音像制品分销企业管理办法}〉을 반포하였다. 이 규정에 의하면 외국투자자는 중국 측 투자자와 함께 합작의 방식으로 중외합작 음향제품경영기업을 설립할 수 있다고 하였으며 동시에 중국 측 투자자가 51% 이상의 지분을 점유하여야 한다고 규정하고 있다.

또한 〈중외합작 음향제품 경영기업 관리방법〉중에서는 홍콩특별행정구와 마카오특별행정구의 투자자의 투자형식과 투자비례에 관하여 별도로 규정하고 있다. 즉, "2004년 1월 1일부터 홍콩과 마카오의 서비스제공자는 중국 내지에서 합자형식으로 음향제품경영기업을 설립할 수 있으며, 홍콩과 마카오의 서비스세공자는 합작(합자)기업 중에서 다수 지분_{권익}을 소유할 수 있지만 70%를 초과하여서는 안된다"고 규정하고 있다.

이것으로 알 수 있는 것은 외국투자자는 중국 국내에 음향제품경영기업을 투자하여 설립할 수 있으며 상술한 조건을 만족

하는 전제하에 첫째, 합작·합자의 방식을 선택할 수 있으며, 둘째, 외국투자자가 외상투자기업에서 간접적으로 최고 70%의 지분을 소유할 수 있다.

음악관련 연출 매니저 영역을 살펴보면 2004년 수정 후의 〈외상투자산업지도목록〉중에는 외국투자자가 연출매니저영역에 투자함에 대하여 제한 혹은 금지 규정을 명시하고 있지 않다. 〈영업성 연출 관리조례_{营业性演出管理条例}〉는 중화인민공화국 국무원에서 2005년 7월 7일 반포하였으며 2005년 9월 1일부터 효력을 발생하기 시작하였다. 2005년 8월 30일, 문화부에서 〈영업성 연출 관리조례 실시세칙_{营业性演出管理条例实施细则}〉을 반포하였으며 〈영업성 연출 관리조례〉와 동시에 효력을 발생하기 시작하였다.

중국 연예인 및 연출 중개회사

개혁개방 이후에도 중국은 선전선동의 주요 도구로 활용되는 미디어 및 엔터테인먼트 사업과 관련해서 해외기업의 참여를 환영하지 않았다. 그러나 경제가 발전하고 국민의 문화 관련 요구가 높아지면서 중국 내 기업만으로는 이를 만족하기 어려워짐에 따라 일부 분야에서 해외기업의 참여에 대해 완화하는 정책을 시행하였다. 연예인 중개회사 역시 외국회사에 대한 정책이 완화되어 일부 지분 참여가 가능해졌고 협력 및 합자회사를 설립할 수는 있지만 지분율이 51% 이상의 대주주가 되는 것은 불가능하다. 중국정부의 엔터테인먼트 산업과 관련한 규

제 완화는 2006년 9월에 문화부가 발표한 〈중국 문화건설 11차 5개년 계획〉부터 본격화되었는데, 이후로 중국정부는 중국 문화기업과 국제 유명 연예 및 전시 중개회사 혹은 중개인과의 협력·합자 또는 합작 중개회사의 규모화·브랜드화로의 발전을 지원한다고 밝혔다. 이러한 중국정부의 연예인 중개회사에 대한 설립 지원 의지는 이후 미국을 비롯해 아시아 지역의 연예인 중개회사들의 중국시장 진출에 힘을 실어줬다. 현재 실시하고 있는 중국 연예인 중개 규정은 2005년 3월 23일 국무원이 발표한 〈영업성 공연 관리조례〉와 같은 해 8월 25일에 문화부 회의에서 심사 통과한 조례 실시세칙이 있다. 이 두 가지 법규는 2005년 9월 1일부터 시행되었다.

중개회사와 관련한 조례 실시세칙에 포함되어 있는 조항을 살펴보면, 우선 공연 중개회사의 설립은 3명 이상의 전문 공연 중개인원과 업무에 필요한 자금이 있어야 한다. 그리고 공연 중개회사의 설립은 성·자치구·직할시 인민정부 문화주관 부문에 신청해야 하며, 신청인은 영업성 공연허가증을 취득한 후 허가증을 소지하고 공상행정관리부문에 등록한 후 영업허가증을 취득해야 한다.

해외투자자는 법에 따라 중국 투자자와 공동으로 중외합자경영, 중외합작경영의 공연 중개회사 및 공연장소 경영단위를 설립할 수 있다. 그러나 중외합자경영, 중외합작경영, 해외기업경영의 문예공연단체를 설립해서는 안 되며, 해외자본이 대주주로써 경영권을 확보한 공연 중개회사와 공연장소 및 경영단위를 설립해서는 안 된다. 즉 위에서 서술했듯이 공연 중개회

사 및 공연장소 경영단위를 설립하는 중외합자경영기업은 중국 협력기업의 투자비율이 51% 이하면 안 되는 것이다. 이러한 투자비율 규정은 중외합자경영에 따라 설립하는 중개회사 및 공연장소 경영단위의 운영에 있어 중국기업이 경영 주도권을 보유해야 한다는 의미이다.

중개회사를 설립하여 운영하기 위해서는 몇 가지 지켜야 하는 조항들이 더 있는데 〈영업성 공연관리조례〉, 〈영업성 공연관리조례 실시세칙〉, 〈공연 중개인 직업자격 인증 잠행규정〉의 요구에 따라 각 중개회사는 적어도 3명의 공연 중개인이 있어야 하며 공연 중개인은 반드시 자격 증서를 보유해야 한다. 여기서 '공연 중개인'이라 함은 관련 규정에 부합되고 중국 공연가 협회에서 통일 작성한 시험 혹은 평가에 통과 후 공연 중개인 직업 자격 증서를 보유한 인원을 말한다. 2006년 중개인 시험 실시 이후 2013년까지 약 15,000명이 자격증을 취득하였다.

자격증 시험과 관련해서 〈공연 중개인 직업자격 인증 잠행규정〉 제12조항을 보면, 시험 참가인원은 중화인민공화국 국민이어야 한다고 규정하고 있으며 제26조항에는 국가 관련 부문의 동의 후 대륙에서 근무하는 홍콩·타이완·마카오 등 지역의 전문 인원들도 시험에 참가할 수 있으나 외국국적은 참가할 수 없다고 적혀있다. 그러나 현재 중국에서는 관련 주관기업이 수입을 고려해 외국인들이 일정 비용 지불 후 시험에 참가하도록 허락하는 경우도 있다. 현재 중국의 중개정책에 따르면 해외기업은 독자 혹은 대주주 형태의 연예중개회사를 설립할 수 없다. 한국 엔터테인먼트 기업인 SM이나 JYP 등 한국 중개회

사가 중국에 진출하려면 반드시 대주주 회사가 아닌 합자나 합작경영 방법으로 참여해야 한다. 중국 내에서 해외기업이 중개회사를 설립하기 위해서는 관련 산업을 운영하는 중국의 중개회사와 협력하여 합자나 합작회사를 만드는 것이 가장 일반적인 방법이다. 이외에도 중개회사를 설립하는 방법 중에 변칙적인 방법으로는 타인의 명의로 중개회사를 등록하는 방법이 있다. 현재 중국의 일부 중소 연예인 중개회사는 실질적으로 해외자본이 투자하고 해외기업이 절대적인 관리 권한을 갖고 있는 경우가 많다. 정부의 제한을 피하기 위해 통상 중국인이 나서 출자자 또는 관리자 역할을 하고 있으나 사실은 해외회사가 직접 관리하는 형태다.

음악관련 연출중개영역을 살펴보면 2004년 수정 후의 〈외상투자산업지도목록〉중에는 외국투자자가 연출중개영역에 투자함에 대하여 제한 혹은 금지 규정을 명시하고 있지 않다. 〈영업성연출관리조례營业性演出管理条例〉는 중화인민공화국 국무원에서 2005년 7월 7일 반포하였으며 2005년 9월 1일부터 효력이 발생하기 시작하였다. 2005년 8월 30일, 문화부에서 〈영업성연출관리조례실시세칙營业性演出管理条例实施细则〉을 반포하였으며 〈영업성연출관리조례〉와 동시에 효력을 발생하기 시작하였다.

〈영업성연출관리조례〉 및 그 실시세칙에는 외국투자자가 중국에서 연출매니저기업을 투자하여 설립함에 있어서의 투자형식, 지분점유비례 등에 대하여 명확한 규정을 하고 있다. 〈영업성연출관리조례〉에서 규정한 '영업성연출'은 이익 도모를 목적으로 대중을 위하여 진행하는 공연활동을 말한다. 이를 살펴

보면, 첫째로 티켓을 판매하거나 장소를 운영하는 경우, 둘째로 공연에 참여한 단위 혹은 개인에게 보수를 지불할 경우, 셋째로 공연을 매개로 광고 선전 혹은 상품판촉을 진행할 경우, 넷째로 협찬 혹은 기부가 있을 경우, 다섯째로 기타 이익을 도모하는 방식으로 공연을 조직할 경우 등이다. 〈영업성연출관리조례〉중에 규정한 영업성연출 경영주체는 연출매니저기업·연출장소경영단위·문예표연단체를 포함하며, 그 중 외국투자자는 중국에서 연출매니저기업과 연출장소경영단위에 투자하여 설립할 수 있으나 문예표연단체에 투자할 수 없다고 규정하고 있다. 연출매니저기업은 영업성연출의 중개, 대리, 행기_{行紀, 자신의 이름으로 추진하는 대리활동} 활동 등을 진행할 수 있다.

〈영업성연출관리조례〉 제11조에서는 "외국투자자는 중국투자자와 함께 법에 의하여 중외합자경영, 중외합작경영의 연출매니저기업을 설립할 수 있다"고 규정하고 있으며 그 중 중국 측 파트너의 투자비례는 최소한 51%로 중국측 파트너가 경영주도권을 소유하고 있어야 한다고 규정하고 있다.

또한 〈영업성연출관리조례〉는 별도로 '홍콩특별행정구, 마카오특별행정구의 투자자는 내지에서 합자, 합작경영의 연출매니저기구를 설립할 수 있다'고 규정하고 있으나 지분점유비례에 대하여 제한적인 규정을 하고 있지 않다. 이는 홍콩, 마카오의 투자자일 경우에 중국에서 중외합자 및 합작의 방식으로 중외합자연출매니저기업을 설립할 수 있으며 지분비례에 있어서 투자쌍방이 협상하여 결정할 수 있음을 의미한다. 홍콩특별행정구나 마카오특별행정구의 연출매니저기업은 중국 내지

에 분사를 설립할 수 있으나, 이 분사는 영업성연출의 중개 · 대리활동만 진행할 수 있으며 영업성 연출의 행기 활동을 진행할 수는 없다.

중국 출판사 및 출판물 유통회사

중국 출판시장의 폐쇄성은 세계적이다. 한국 출판시장이 중국보다 시스템적으로 앞서 있다고 해도 중국 출판시장에서 경쟁력을 확보하고 사업을 추진하기는 어렵다. 왜냐하면 중국 출판산업은 외국기업이 참여하고 시스템을 갖추어 사업을 추진하기 어려운 규제사업이기 때문이다. 중국에서 민간기업에게 중국 출판시장에 진출할 수 있도록 규제를 풀어 준 것도 얼마 되지 않았기 때문에 외국 기업에게 출판시장을 개방하기까지는 오랜 시간이 필요할 전망이다. 외국기업의 중국기업 진출과 관련한 규제 목록을 담고 있는 〈중국 외상투자산업 지도목록〉에서는 출판산업과 더불어 도서, 신문, 정기간행물의 출판업무와 전자출판물의 출판 제작업무를 외국기업 경영 금지업종으로 규정하고 있다. 〈외상투자산업 지도목록〉에 따라서 외국기업은 출판회사를 세울 수 없는 것은 물론이고 유통사업도 진행할 수 없다. 다만 외국기업이 간접직으로 중국에서 출판 유통을 진행하기 위해서는 반드시 중국정부에서 운영하는 유통 대리상을 통해야 가능하다. 유통 대리상은 출판물의 검열 과정을 책임지고 진행하며 중국 출판물 규정에 문제가 없을 경우 유통기업에

중국 외상투자산업 지도목록 중 출판관련 분야 내용

구분	내용
장려업종	지식재산권 서비스
제한업종	인쇄업과 복사업: 출판물 인쇄(중국측 대주주, 포장 장식용 인쇄 제외)
금지업종	도서, 신문, 정기간행물의 출판업무, 음향제품과 전자출판물의 출판, 제작업무

출처: 출판저널

게 출판물을 넘길 수 있다. 유통 대리상을 통해 간접적으로 출판시장에 진입할 수는 있다.

2014년 한 · 중 FTA가 타결되어 출판업에 종사하는 기업들의 기대도 크다. 그러나 중국 출판시장이 일부 개방된다고 해도 그 수준은 영상이나 음악 등 다른 콘텐츠 분야에 비해 미비할 것이기 때문에 중국에서 한국기업이 단독으로 출판 사업을 영위하는 것은 쉽지 않을 것이다. 따라서 조금 속도가 늦더라도 우선은 중국에서 장려하거나 일부 제한하고 있는 업종으로 중국 출판시장 접근을 추진할 필요가 있다.

CEPA를 활용한 중국시장 진출 검토

중국정부는 2004년 10월 27일에 〈중국 대륙과 홍콩 간의 더욱 밀접한 경제와 무역관계를 구축하는데 관한 배치內地与香港关于建立更紧密经贸关系的安排, 즉 CEPA〉의 보충합의서를 공표하였다. 그 중에서 중국 대륙이 홍콩에 서비스무역을 개방하는데 대한 구체적 내용 승낙에 대한 보충과 수정 관련 내용에 따르면 첫째로

홍콩 연예인 중개회사에서는 중국 대륙에 분공사_{지점}를 설립할 수 있고, 둘째로 홍콩 서비스제공자는 중국 대륙에서 합자·합작의 방식으로 연출 중개회사를 설립할 수 있으며, 셋째로 홍콩 서비스제공자는 중국 대륙 주관부서의 승인 하에 독자회사를 설립하여 국산영화를 배급할 수 있다.

따라서 홍콩의 서비스제공자는 상기 CEPA의 규정에 따라 중국에서 투자를 할 수 있다. 서비스제공자의 정의에 관하여 CEPA의 별첨 5에는 전문적인 규정을 두고 있는데 그 주요 요건은 다음과 같다.

- 중국 대륙에서 제공하는 서비스의 성격과 범위는 홍콩에서 제공하는 서비스의 성격과 범위를 초과하지 못한다.
- 홍콩에서 적법하게 설립되었고 3년 이상 경영업무에 종사하여야 한다.
- 외국의 서비스제공자는 인수합병의 방식으로 홍콩의 서비스제공자의 51%이상의 주권을 취득한 기간이 1년 이상 이어야 한다.
- 만약 외국회사가 홍콩을 경유하여 중국에 연예 및 연출 매니지먼트합자회사, 영화작품을 배급하는 외상독자회사 및 연예 및 연출 매니지먼트합자회사의 분공사 등을 설립하고자 한다면 위에 상응하는 회사와 협력 관계를 갖고 있어야 한다.

위 모든 서술을 종합하면 중국의 현행 법률법규 및 법령에 따라 외국회사는 중국 내에 영화드라마투자회사를 설립할 수 없지만, 첫째로 중국의 영화드라마제작사와 제휴하는 방식으로 영상물 제작 분야에 투자하거나 또는 영상문화컨설팅회사

를 설립하는 방식으로 영상물 제작 투자업무를 추진할 수 있으며, 둘째로 외상독자관리 및 자문회사를 설립하여 연예인 중개업무에 종사할 수 있다. 만약 영상문화컨설팅회사와 외상독자관리 및 자문회사를 모두 설립한다면 동 2개의 회사를 하나로 병합하여 하나의 회사를 설립할 수도 있다. 아울러 비록 현 단계에서 외국회사는 중국에서 영화드라마제작 및 배급회사를 설립할 수 없고 방송국 및 TV 채널의 운영업무에 종사할 수 없지만 적절한 계약을 통하여 서비스를 제공하는 방식으로 영화드라마의 제작·배급 및 중국 유선TV 유료채널의 운영에 참여할 수는 있는 방법을 찾을 수는 있다.

중국 내 한류 문화기업 설립

본격적으로 중국 사업을 추진하기 위해서는 회사설립이 필요하다. 회사설립은 합자와 합작, 그리고 독자회사 설립에 따라 조금씩 차이가 있지만 일반적으로 '합작이나 합자를 하기로 한 양사의 의사결정 및 JV설립 계약 체결→법인설립 대행사 선정→준비 서류 작성→사무실 임차 계약→법인설립 절차→법인운영'의 순서를 거친다. 법인이 설립되기 전에 JV 양사 간의 중요 사항에 대한 의사결정이 이뤄져야 하며 양사 간에 결정된 사항을 토대로 JV 계약서를 체결하여야 한다. JV에 참여하는 회사 간에 의사결정이 이뤄져야 하는 주요 내용은 법인설립 형태, 납입자본금, 지분 분배, 사업범위, 동사회 구성, 대표동사

JV 설립을 위한 양사 주요 의사결정 사항

구 분	주요 내용
법인설립 형태	유한회자 또는 주식회사 설립 가능하나 외자 단독으로는 주식회사 설립이 불가함
납입자본금	사업영역에 따라 최소 기준의 납입자본금이 정해진 경우가 있으니 최소 기준 이상의 투자 필요
상호명	중문 회사 명칭을 반드시 등록해야 함
사업범위	영위하고자 하는 사업범위를 가능한 많이 등록하는 것이 향후 유리함
동사회 구성	동사회는 주로 홀수로 구성하며 3년 임기가 일반적임
대표동사(동사장)	동사회에서 대표동사 1인을 선출함
총경리	동사회에서 총경리를 선출함
감사	동사회에서 감사를 선출함
임원 보수	주주회의에서 결정하며 세금 문제를 고려하여 임원보수를 책정함
설립 비용	일반적으로 설립 비용은 자본금에서 부담함
의무 사항	양사간의 대행 권리와 사업권 등의 JV 이양에 대해 명시함
사무실	근무지 확인을 위한 주소지가 확정되지 않으면 법인허가가 나지 않음

동사장 선정, 총경리 선정, 감사 선정, 임원 보수, 설립비용, 의무 사항 등이다. 의사결정이 이뤄지면 양사는 의사결정 내용이 담긴 내용을 기반으로 한 계약서를 체결한다.

중국에서 외국인이 직접 관련 부서들을 찾아다니며 법인을 설립하는 것은 어렵다. 서류 구비에서부터 여러 단계의 법적·세무적 법인설립 절차가 까다롭기 때문에 전문가의 도움을 받는 것이 좋다. 비용을 절약하기 위해서 혹은 법인설립 절차를 꼭 숙지해야 하는 경우가 아니라면 법인설립 전문조직을 이용하는 것이 오히려 실수를 줄이고 시간을 질약히는 방법이다. 법인설립 대행사는 법인설립을 의뢰한 회사의 법인설립과 운영에 필요한 포괄적인 등록신청을 대행한다. 중국에서 법인설립 대

행사를 찾는 것은 어려운 일이 아니다. 인터넷이나 주변의 소개를 받으면 쉽게 법인설립 대행사를 찾을 수 있다.

법인설립을 순조롭게 진행하기 위해서는 법인설립에 필요한 자료를 확실하게 준비하는 것이 최우선이다. 법인설립 자료가 미비하여 한 번 퇴짜를 받으면 다시 법인설립을 진행할 때 더욱 어려워질 수 있기 때문이다. 주요 준비 서류로는 정관, 사업계획서, 기업등록증 등이 있다. 법인설립에 필요한 서류는 사업형태나 규모 등에 따라 일부 달라질 수 있다.

사무실은 근무지에 대한 확인절차에 필요한 사항으로 사무실이 없으면 법인설립 허가가 나오지 않는다. 사무실을 구할 때는 사무실용으로 허가증을 발급 받을 수 있는 곳과 그렇지 않은 곳이 있으니 법인설립을 하려면 이 점을 명확히 확인하고

법인설립에 필요한 일반 서류 리스트

No.	서류명칭	부 수	비 고
1	정관	8	출자인 서명 및 날인
2	사업계획서(FS)	4	출자인 서명 및 날인
3	기업등록증	3	한국국내 공증 및 현지 중국영사관 인증
4	자금신용증명서	3	거래은행 예금 잔액 증명서 (인수출자액을 초과하는 금액이어야 함)
5	동사 리스트	3	성명/성별/국적/직무/여권번호/임기 (각 동사가 서명)
6	감사 리스트	3	성명/성별/국적/직무/여권번호/임기
7	동사 임명장	3	
8	감사 임명장	3	
9	동사장 이력서	3	
10	동사장 여권(복사본)	1	
11	부동산임대계약서	1	
12	부동산권리증명서(복사본)	-	부동산권리인의 인감을 날인

법인설립 주요 절차 및 소요기간

주요 Task	주관기관	소요기간
사업 타당성 연구 보고서, 정관심사	구상무국 외자과	30일
임시계좌 개설 신청	북경외환관리국	10일
기업코드 예비신청	시기술감독국	당일
비준증서 신청	구상무국 외자과	당일
공상등록 신청	시공상국	5일
인감제작	공안국	2일
기업코드 신청	시기술감독국	3일
외환등기	외환관리국	당일
은행계좌 개설		당일
세무등기	국가/지방세무국	당일
세관등기	세관	5일
재정등기	재정국	5일
Working Permit/체류비자	공안국	5일

주요 검토 사항
(중국 정부의 핵심 Concern 사항)

1) 사업 범위 확정

2) 법인 설립 형태 확정

3) 근무지 확인을 위한 주소지 확정

4) 법인 운영을 위한 조직 체계 구성

5) 초기 자본금 규모 확정

6) 회사 명칭 선정

사무실 계약을 체결해야 한다. 중국에서는 재임차의 경우에도 법인설립 주소지로 활용할 수 없는 경우도 있으니 이점도 고려하여 사무실 임차 계약을 진행해야 한다.

▲ 법인영업집조 예시

중국에서 법인설립 절차를 시행하는 데는 약 4개월이 소요된다. 물론 '꽌시'나 주변상황에 따라 조금 빨라지거나 늦어질 수 있지만 대략 3개월 징도로 잡으면 된다. 법인설립 절차에는 사업타당성 연구보고서, 정관심사 신청, 임시계좌 개설 신청, 비준

증서 신청, 기업코드 신청, 세부등기 신청, 체류비자 신청 등의 절차가 있다. 각 절차마다 소요되는 시간도 상이하다.

법인설립 절차가 마무리되면 사업을 정식적으로 운영할 수 있다. 가구를 갖추고 인력을 선발하여 본격적인 사업을 운영할 수 있다. 법인설립 절차가 끝나면 영업집조와 외환 등기증, 세무 등기증 등의 허가증을 받고 정식적으로 사업을 진행할 수 있다.

중국문화
시장진출
전략전술

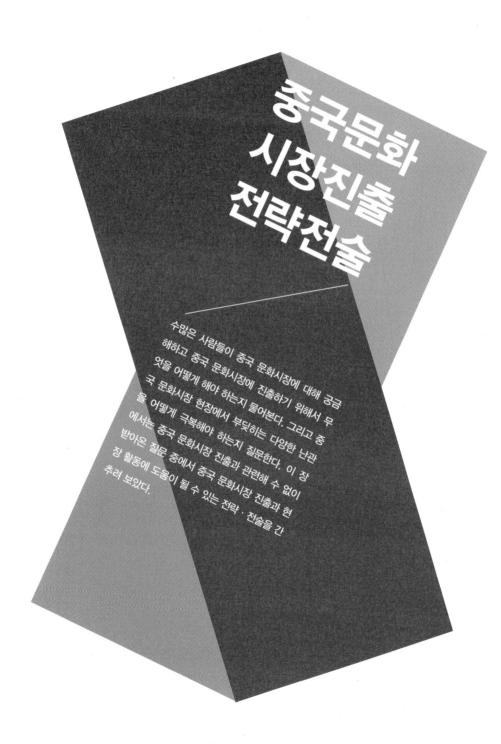

중국문화 시장진출 전략전술

수많은 사람들이 중국 문화시장에 대해 궁금해하고 중국 문화시장에 진출하기 위해서 무엇을 어떻게 해야 하는지 물어본다. 그리고 중국 문화시장 현장에서 부딪히는 다양한 난관을 어떻게 극복해야 하는지 질문한다. 이 장에서는 중국 문화시장 진출과 관련해 수 없이 받아온 질문 중에서 중국 문화시장 진출과 현장 활동에 도움이 될 수 있는 전략·전술을 간추려 보았다.

- 진출 의지를 확고히 하라
- 사전준비를 철저히 하라
- 시장분석은 객관적이고 꼼꼼히 하라
- 하고 싶은 것과 할 수 있는 것을 구분하라
- 성급한 일반화는 금물이다
- 중국 문화코드를 파악하라
- 시장진출은 속도감 있게 진행하라
- 중국 문화트렌드를 앞서가라
- 선입견은 쓰레기통에 던져라
- 가슴에 하트를 크게 그려라
- 중국어로 강력하게 무장하라
- 문화차이를 전략화하라
- 현장에서 답을 찾아라
- 인내하고 기다려라
- 부정부패의 한계선을 그어라
- 파트너 선택에 신중하라
- 깊이 있는 관시를 만들어라
- 리모트 컨트롤을 자제하라
- 겸손하라

- 주저하지 말고 묻고 또 물어라
- '메이원티没问题'는 'OK'가 아니다
- 변함없이 내 편인 통역사를 확보하라
- 중국을 싫어하는 사람에게는 'NO'라고 말하라
- 한국 일등이 중국 일등은 아니다
- 중국 진출 지역은 역시 베이징?
- 번개같이 생각하고 천둥처럼 결정하라
- 전문가를 활용하라
- 디테일에 강해져라
- 핵심역량과 경쟁우위를 어필하라
- 암묵적 규제를 파악하라
- 세무 및 회계를 중시하라
- 인재확보에 사활을 걸어라
- 정부의 지원과 협력을 끌어내라
- 문화 속에서 중국을 발견하라
- 계약서에 안심하지 마라
- 비즈니스 매너를 숙지하라
- 지역에 적합한 비즈니스를 찾아라
- 연예인의 도전으로 보는 성공의 답
- 온라인 마케팅을 시행하라

진출 의지를 확고히 하라

'남들이 다 가니까 나도 가야지'라는 생각은 버려라. 중국에 진출하고 싶지 않고 진출하지 않아도 된다면 굳이 하지 않아도 된다. 누군가에게 떠밀려 중국시장에 진출하면 인내와 의지가 부족해 결국 좋은 성과를 내지 못하는 경우가 많기 때문이다. 필요성을 느끼지도 못하는데 괜히 중국에서 돈과 시간을 낭비해 한국 사업마저 어렵게 만들 필요는 없다. 중국 사업을 진행하는 데는 생각보다 긴 적응 시간과 많은 비용이 들어간다. 때문에 확고한 사업의지가 없으면 중국 사업을 지속적으로 추진하기 어렵다. 절실하게 중국시장에 진출하려고 하는 기업들도 오랜 기다림에 지치는 경우가 있다. 하물며 중국시장 진출 의지도 없는 기업은 어떻겠는가? 단순히 중국시장이 크다는 것에 현혹되기보다는 중국시장에 진출할 필요성이 있는지, 그리고 중국시장에 진출할 확고한 의지가 있는지를 스스로에게 먼저 물어보라. 'YES'라는 대답이 나온다면 그 순간부터는 주저하지 말고 중국시장 진출을 추진하라.

사전준비를 철저히 하라

여행에 앞서 여행지에 대한 정보를 확인하고 필요한 물품을 꼼꼼히 챙기는 행위는 여행에서의 시행착오를 줄여 유쾌하고 행복한 여행을 할 수 있게 도와준다. 해외사업도 마찬가지다. 진출하고자 하는 시장에 대한 정보를 기반으로 경쟁력을 키울 수 있는 역량은 사전에 확보해야 한다. 해외시장에서 사업을 진행하는데 있어서는 사전준비가 철저할수록 리스크를 줄일수 있다. 특히 규제나 정책에 있어 불확실성이 높은 사회주의 국가에 진출하는 경우에는 더욱 철저한 사전준비가 요구된다.

일반적으로 해외진출에 실패한 기업들의 가장 큰 공통점은 준비부족이다. 체계적인 시장조사 부족, 현지의 문화 및 법률에 대한 무지, 현지 관계자들과의 파트너십 미흡, 전략적 고민 부족 등이 실패의 주원인이다. 중국 문화시장에 진출한 기업 중에도 사전준비 부족으로 중국에서 뿌리를 내리지 못하고 시간과 비용만을 지불한 채 중국을 떠난 기업이 많다.

최근 중국에서 한류가 확대되면서 중국 문화시장에 진출하려는 한국기업이나 개인도 점점 증가하고 있다. 그러나 한류에 의존한 채 아무 준비도 되지 않은 기업들이 서둘러 중국 문화시장에 들어오는 경우도 많아지고 있다. 필자도 중국에 대한 이해가 극히 적은 상태에서 중국시장에 진출하는 한국 문화기업이나 개인을 만난 적이 있다. 그냥 중국 문화시장이 점점 커질 것이고 이에 따라 자신의 기업도 충분히 중국에서 성장할 수 있을 것이라는 막연한 기대감으로 중국시장에 진출하는 사람

들이었다. 중국 문화시장은 결코 만만한 시장이 아니다. 막연한 기대감으로는 경쟁력을 확보하여 사업을 성공시키기는 어렵다. 중국 문화시장에 진출하려는 기업은 최소한 사업 분야와 관련한 사전조사를 철저히 진행한 후 본격적으로 중국 문화시장에 진출해야 한다.

시장분석은 객관적이고 꼼꼼히 하라

중국 시장의 크기를 이야기할 때 가끔 이쑤시개에 관한 예를 들곤 한다. 중국시장에서 이쑤시개를 만들어 한 개씩만 팔아도 13억 개를 팔 수 있다는 식의 이야기다. 그러나 이 이야기에는 중국시장의 크기만을 강조한 것이지 경쟁에 대한 고려는 없다. 중국에서 이쑤시개를 만들어 팔고 있는 사람이 얼마나 되는지, 얼마나 싸게 만들어 팔아야 경쟁에서 살아남을 수 있는지에 대한 분석이 없는 것이다. 중국 문화시장의 크기를 이야기할 때도 비슷하다. 중국 문화시장이 수십조 원 규모이고 이러한 시장에서 김수현이 300억 원 이상을 벌었다는 성공 스토리를 자주 이야기한다. 그러나 중국 문화시장의 경쟁상황 및 규제, 그리고 이문화 커뮤니케이션의 어려움 등에 대한 고민은 그리 많지 않다.

중국 문화시장에 진입할 때는 반드시 경쟁사의 동향, 중국 정부의 문화시장 정책, 그리고 자사의 경쟁력 등에 대한 다각적 시장분석을 우선적으로 실시해 봐야 한다. 그리고 이에 맞게 중국 문화시장 진입 및 경쟁전략을 세워야 한다. 환경 분석에 필요한 자료는 한국 및 중국정부에서 발표하는 자료들, 그리고 각종 논문이나 책자 또는 중국 현지에서 일하고 있는 대중문화 전문가들의 조언을 통해 확보할 수 있다. 중국에 진출하려고 하거나 중국에서 프로젝트를 추진하려고 준비하고 있는 문화기업이라면 관련시장 자료수집과 현지 전문가들의 조언을 얻는데 시간과 노력을 투자하고 이를 바탕으로 객관적이고 꼼꼼한 시장분석을 시행해야 한다.

하고 싶은 것과 할 수 있는 것을 구분하라

중국 문화시장에 진출해서 하고 싶은 것이 많을 수 있다. 영화, 드라마, 연극, 뮤지컬, 공연, 매니지먼트 등 성장하고 있는 시장에 들어가 기업을 키워보고 싶을 수 있다. 하지만 중국시장에 진출할 때는 하고 싶은 것 보다 할 수 있는 것을 기반으로 하여 사업을 전개하는 것이 중요하다. 하고 싶은 것이 많겠지만 중국 문화시장을 자세히 들여다보면 하고 싶은 것 중에 할 수 없는 일들이 너무 많은 것을 알게 될 것이다. 그것이 중국정부의 정책 때문이든 진출하고자 하는 기업의 경쟁력 때문이든 말이다. 결코 하고 싶은 것을 포기하라는 것이 아니다. 우선 할 수 있는 것을 정하고 그 중에서 중국에서 경쟁력이 있는 사업을 먼저 시작하라는 것이다. 그래야 중국시장에 안정적으로 정착할 확률이 높기 때문이다. 할 수 있는 것을 먼저 시작하여 중국시장에 기반을 만들어라.

성급한 일반화는 금물이다

중국에 대해 이야기하는 사람들 중에는 성급하게 중국을 일반화하는 경우가 많다. 베이징을 다녀간 관광객은 가이드로부터 베이징에 산이 거의 없다는 말을 듣고 한국에 돌아가서는 중국에는 산이 없다고 이야기한다. 중국에 산이 없는 것이 아니고 베이징에 산이 적은 것이다. 실제로 중국에는 산이 많다. 중국에서 중국인과 사업을 하다가 실패한 사람들 중에는 중국인은 모두 사기꾼이라는 말을 하곤 한다. 참 어처구니없는 일반화다. 중국인이 모두 사기꾼이 아니라 일부 한국인이 중국 사기꾼을 만난 것이고 소수만이 사기꾼일 뿐이다. 같은 나라 안에서도 저마다 살아가는 방법이 다르고 생각하는 방식이 다르나. 때문에 단지 몇 가지 정보를 가지고 전부인 것처럼 일반화하는 것에는 신중해야 한다.

중국에 기술을 수출하려고 하는 사람들은 중국의 기술력이 한참 뒤처져 있다고 이야기한다. 그러나 중국은 이미 유인 우주선을 발사한 나라다. 기술력이 부족한 것은 일부 분야에 국한된 것이다. 중국에 관한 일반화는 중국 문화시장의 일반화로 연결되는 경우가 많다. 중국에서 문화산업을 운영하는 기업가 중에는 중국에 문화산업에 적합한 인재들이 없다고 한다. 그러나 중국에 인재들이 없는 것이 아니라 한국 문화기업에서 일하고 싶어 하는 인재가 적을 뿐이다. 이미 많은 중국 인재들이 문화사업에 뛰어들어 중국 문화산업의 발전을 견인하고 있다.

오랜 기간 중국에 머물며 중국인과 함께 살고 있는 사람들은

중국인의 삶이나 생각을 일반화하는데 무척 조심스러워한다. 중국은 영토가 넓고 다양한 민족이 함께 생활하고 있기 때문에 일반화가 어렵다는 것을 알기 때문이다. 물론 나름대로의 지식이나 경험을 기반으로 중국 문화시장을 판단하고 사업을 추진하는 것은 필요하다. 그러나 단편적이고 국한된 지역이나 사건에 대한 인식을 일반화하여 중국 문화산업 전략을 수립해서는 안 된다. 자칫 전략방향이 엉뚱한 곳으로 흘러갈 수가 있기 때문이다.

중국 문화코드를 파악하라

이슬람 국가에 문화상품 수출을 고민하면서 이슬람 문화가 돼지고기를 금지하는 것을 알지 못하고 문화상품과 돼지고기를 연계시킨다면 어떻게 될까? 당연히 이슬람 문화시장 진출에 실패할 확률이 높아질 것이다. 물론 세계적으로 공통된 문화코드도 있지만 나라마다 문화코드는 다르다. 같은 문화코드라도 지역과 장소마다 접근하는 커뮤니케이션 방법이 다를 수 있다. 문화상품은 상대방의 감정을 자극해 물건이나 감성을 공유하여 가치를 높이는 상품이다. 중국 문화시장에 문화상품을 팔려면 중국인의 감성을 움직여야 한다. 이를 위해서는 중국 문화코드를 읽어야 한다. 문화코드를 읽어내지 못하면 문화에 대한 이질감으로 문화상품을 판매하기 어렵기 때문이다.

중국 문화시장 역시 중국만의 특색 있는 문화코드가 있다. 유구한 역사 속에서 유지되어 온 문화코드, 사회주의 체제 속에서 만들어진 특유한 문화코드, 그리고 자본주의 시장경제 체제를 도입하면서 발생한 문화코드, 광대한 국토와 56개의 다양한 민족이 함께 공유하며 만들어내는 문화코드 등 중국 문화시장에는 특색 있는 문화코드가 존재한다. 여러 가지 상황이 만들어낸 복합적인 문화코드는 중국대중의 가치관과 정신세계를 반영하고 삶의 방식에 영향을 미치며 독특한 문화시장을 만들어내고 있다. 중화中华 사상, 관시关系, 체면面子, 금기 숫자 및 색상, 가족과 국가관, 그리고 외래문화 수용방식까지 중국인의 삶 속에 숨겨져 있는 독특한 문화코드를 이해하고 이를 반영하여 중국 문화시장 진출 전략을 수립해야 한다.

시장진출은 속도감 있게 진행하라

중국 문화시장은 이미 세계 유수 문화기업들의 각축장으로 변모해있다. 아직까지 중국시장에 진입하지 않았다면 이미 늦었다고 말할 수 있다. 그러나 늦었다고 생각할 때가 가장 빠른 때라는 말이 있는 것처럼 지금이라도 거대한 중국 문화시장에 발을 내딛을 필요가 있다. 중국 문화시장은 단번에 인기를 올리거나 성과를 내기가 힘든 시장이다. 한국 드라마처럼 10% 이상의 시청률이 나오는 중국 드라마는 거의 없다. 드라마 시청률이 1%만 나와도 성공한 드라마로 보는 것이 중국 문화시장이다. 그만큼 많은 시청자들에게 다가가고 팬층을 확보하기 위해서는 시간이 필요하다. 물론 한국에서 제작된 드라마나 영화 또는 노래를 통해서 짧은 시간에 중국에서 가파른 인기상승을 올릴 수도 있지만 이는 몇 안 되는 스타에 국한된 것이고, 대부분의 한국 문화기업이나 연예인은 장기간의 노력을 투자해야 중국 문화시장에서 기반을 잡을 수 있다. 중국 문화시장 진출에 있어 신속한 진출과 시장 선점은 가장 훌륭한 전략 중 하나다. 늦었다고 생각하지 말고 빠른 시간에 중국 문화시장에 발자국을 찍어라. 발자국이 찍혀 있지 않다면 중국 땅을 걸었다고 이야기하기 어렵다.

중국 문화트렌드를 앞서가라

문화상품의 트렌드는 자주 바뀐다. 문화상품을 소비하는 대중의 기호와 생각이 바뀌면서 문화상품을 소비하는 패턴 및 선호하는 문화상품도 시대와 장소에 따라서 달라진다. 중국 문화시장도 급성장하는 경제만큼이나 급격한 변화를 보여주고 있다. 변화의 흐름을 읽지 못하면 중국 문화시장에서 경쟁력을 확보하기 어렵다.

중국 영상시장이 드라마에서 영화로의 전환이 어떻게 이루어지고 있는지, 음악시장이 전통음악에서 록음악으로 어떻게 발전하는지, 방송 프로그램들이 어떤 프로그램들을 선호하는지, TV에서 인터넷 및 모바일로의 전환은 얼마나 빠르게 이루어지고 있는지, 문화상품을 소비하는 중국인들의 음악이나 영상소비 패턴은 어떤지, 그리고 대중의 대중문화 욕구를 만족시키기 위한 중국정부의 움직임은 어떤지 등을 적절히 파악하여 따라가지 못하면 중국 문화시장에서 새롭게 부상하는 사업기회를 확보할 수 없을 뿐만 아니라 경쟁에서 뒤쳐질 수 밖에 없다. 중국 문화시장 전략을 수립하려면 중국의 경제, 사회 및 문화적인 측면을 전반적으로 고려하여 중국 문화시장의 트렌드를 예측하고 단순히 문화트렌드를 따라가는 것이 아니라 문화트렌드를 이끌어 갈 수 있는 전략을 수입해야 한다.

선입견은 쓰레기통에 던져라

　JTBC의 프로그램인 '비정상회담'에 출연한 줄리안 퀸타르트는 한 인터뷰에서 "장위안을 만나기 전에는 중국에 대한 선입견이 있었다. 중국 사람들은 모두 재미없고 조용한 사람인 줄 알았다. 그런데 장위안을 만나고 보니 정 많고 좋은 사람들도 많다는 것을 깨달았다"고 말한 적이 있다. 원희룡 제주지사도 "베이징 생활 6개월 동안 생생한 중국 공부를 할 수 있었습니다. 중국의 라오바이싱, 노백성의 생활을 그대로 영위하면서, 중국 인민들의 생각을 가까이에서 느끼고자 노력했습니다. 베이징에서의 시간은 중국에 대한 선입견을 벗고 중국인을 정확히 이해하는 귀한 기회였습니다"라고 이야기한 적이 있다. 이처럼 많은 사람들이 실제로 중국과 중국인에 대한 선입견을 가지고 있다. 그리고 중국을 방문하고 중국인을 만나면서 그 선입견을 깨기도 한다.

　중국을 직접적으로 경험하지 못한 사람들은 중국에 대한 선입견을 가지고 있는 경우가 많다. 치안이 좋지 않다, 중국은 사기꾼이 많다, 중국 문화시장은 한국보다 한참 뒤떨어져 있다, 중국인은 약속을 잘 지키지 않는다 등과 같은 중국 관련 이야기들은 인터넷이나 서적 및 영상매체들을 통해서 쉽게 접할 수 있다. 그리고 이러한 이야기들은 중국에 대한 선입견을 만든다. 그러나 중국 문화시장에 진출하려면 우선 중국에 대한 부정적인 선입견을 버릴 필요가 있다. 부정적인 선입견은 생각과 행동을 제한할 수 있기 때문이다.

세상에는 참 다양한 공간이 존재한다. 한 개인이 이 모든 공간을 향유하는 것은 불가능하다. 그러나 노력에 따라서 개인이 만나는 세상의 공간에는 큰 차이가 있다. 선입견을 가지고 익숙한 것만을 찾는 사람에게는 작은 세상만이 다가온다. 그러나 과감히 선입견을 깨고 새로움을 찾는 사람에게는 넓은 세상이 기다리고 있다.

새로운 세상, 넓은 세상을 향한 커뮤니케이션은 선입견을 버리는 것에서 시작된다. 그리고 솔직한 자신의 마음을 던질 때 편안해진다. 또 다른 세상을 만날 때는 휴대폰을 잠시 꺼두셔도 좋다는 어느 이동통신 기업의 광고 문구처럼 오늘 하루 새로운 세상과의 커뮤니케이션을 준비하는 열린 마음이 필요하다. 새로운 세계인 중국 또한 열린 마음으로 다가가 보라. 마음속에 담아두었던 중국과는 다른 새로운 모습과 기회를 만날 수 있을 것이다. 선입견은 쓰레기통에 버리고 중국을 만나보자.

가슴에 하트를 크게 그려라

중국을 사랑하라. 너무 고리타분한 말로 들릴 수 있다. 하지만 고리타분하더라도 필자는 중국 문화사업을 준비하는 사람들에게 '중국을 사랑하라'는 말을 항상 잊지 않고 한다. 그 이유는 필자가 그 중요성을 깊이 느꼈기 때문이다. 필자가 중국을 사랑하라고 말하는 것은 글자 그대로 '사랑'하라는 것이다. '사랑'이라는 단어를 사전에서 찾아보면 '상대방에게 성적으로 끌려 열렬히 좋아하는 마음 또는 그 마음의 상태', '부모가 자식을, 스승이 제자를, 신이 인간을 아끼는 것처럼 누군가를 소중히 여기는 마음'이라고 쓰여 있다. 사전에 적힌 글을 인용해서 '중국을 사랑하라'는 말을 필자 나름대로 풀이하면 '중국에 끌려 열렬히 좋아하는 마음으로 중국을 소중히 생각하라'이다.

사랑을 해 본 사람이라면 누군가를 사랑한다는 것이 얼마나 가슴 떨리고 사람을 열정적으로 변하게 하는지 알 수 있을 것이다. 필자가 생각하는 중국사업의 출발점은 바로 누군가를 열정적으로 만드는 사랑의 감정이다. 단순히 중국과 관련된 책에서 중국시장의 발전 전망이 크다고 적혀 있으니까, 또는 중국에서 사업하는 사람들이 중국시장이 크다고 얘기들을 하니까 무작정 중국시장에 접근하는 것이 아니라 연인을 대하듯 모든 것을 이해하고 보듬는 심정으로 중국시장에 뛰어들어 보라는 것이다.

사랑한다는 의미에는 사랑에 실패했을 때 그 아픔까지도 견딜 수 있어야 한다는 의미가 포함되어 있다. 물론 사랑의 실패에 따른 아픔이 무서워 사랑을 시작조차 하지 않는 어리석은 행

동을 하는 사람들도 있겠지만 사랑이 꼭 성공하는 것만은 아니기에 사랑의 결단을 꼭 내려 보라는 것이다. 그리고 결단을 내렸으면 실패했더라도 아픔을 참고 견뎌서 다음 사랑을 기약해 보라는 것이다. 사랑을 한다는 것은 누군가를 소중히 생각하고 따뜻한 마음으로 다가간다는 것이다. 즉 누군가와 신뢰를 가지고 만남을 이어나갈 수 있다는 것이다. 중국사업의 시작도 연인과의 사랑과 별반 다르지 않다. 한 눈에 반한 사랑이 아니더라도 천천히 사랑에 빠져보기 바란다. 그러면 중국 사업을 보다 열정적으로 추진할 수 있을 것이다.

특히 문화사업은 감정과 밀접한 관련이 있다. 즐거움을 만들고 기쁨을 생산하는 사업이다. 이런 문화사업을 하는데 혐오와 증오의 감정으로 일을 추진한다면 어떻게 일이 잘 될 수 있겠는가? 문화사업을 하는 데 있어 무엇보다도 중요한 것은 일단 문화사업을 영위하는 대상에 대한 애정이 필요하다. 중국에 대한 애정과 중국인에 대한 애정, 그리고 중국문화에 대한 애정, 더 나아가서 스스로가 추진하고 있는 중국 문화사업에 대한 애정이 필요하다. 중국 문화시장으로 뛰어들기에 앞서 중국을 사랑한다고, 사랑하겠다고 가슴으로 외쳐보자.

중국어로 강력하게 무장하라

전쟁터에 나가는 군인은 총, 칼 등으로 완전군장을 한다. 마찬가지로 전 세계 기업인의 전쟁터인 중국시장에서 기업 활동을 영위하기 위해서는 중국어로 강하게 무장하고 사업에 임해야 한다. 물론 전쟁터에서 총칼이 없어도 싸움은 할 수 있듯이 중국어를 못해도 중국 사업은 할 수 있다. 그러나 중국어를 못하면 일의 능률이 떨어질 수밖에 없으며 사업기회마저도 잃을 수 있다.

중국에서 문화사업을 하려면 필연적으로 중국인과 만나야 한다. 그리고 이런 만남을 통해 사업기회를 확대해야 한다. 그런데 일반적으로 사업차 만나는 중국인은 중국말을 할 줄 아는 사람을 선호한다. 중국말이 통하지 않아서 갑갑하고 서먹한 분위기보다 중국어로 편하게 마음을 전달할 수 있는 왁자지껄한 분위기를 중국인들이 좋아하기 때문이다. 이는 한국인이 한국말을 구사하는 외국인에게 좀 더 친근감을 표시하는 정서와 별반 다르지 않다.

물론 중국에서 성공한 기업가 중에는 중국어를 전혀 못하는 사람도 있다. 그러나 이런 기업가는 일부분이다. 또한 중국 사업을 하면서 중국어가 별로 필요하지 않다고 말하는 이들도 있다. 그러나 이런 사람들은 늘 통역사를 옆에 대동해야 하는 번거로움을 감수해야 한다. 그러나 이런 번거로움을 감수한다 하더라도 중국 사업은 통역을 통해서는 할 수 없는 일이 상당 부분 존재하기 때문에 사업추진에 분명 한계가 있다.

특히 문화사업처럼 작은 규모로 중국인과의 개인적인 커뮤

니케이션이 많이 요구되는 사업의 경우 중국어 능력의 필요성은 더욱 커진다. 다시 말하면 중국 사업은 계약서상의 글만으로는 실행되지 않는 경우가 많으며, 결정적인 순간에 계약서에 나타나지 않는 개인들 간의 감정이나 요구를 충족시킬 수 있는 상호커뮤니케이션을 통해 일이 성사되는 경우가 많다. 이러한 개인적인 감정이나 의견이 중요시되는 커뮤니케이션에서 최소한의 중국어 능력은 필히 요구된다.

중국 문화산업이 발전하면서 중국 문화산업에 관심 있는 한국인도 많아지고 있다. 그러나 실질적으로 중국 문화사업 경험이 있는 한국인은 아직까지 많지 않다. 나아가서 문화사업에 관심을 가지고 중국 문화사업에 몸담고 있는 사람 중에 중국어를 제대로 구사할 수 있는 사람은 더더욱 많지 않다. 중국 문화사업에 종사하는 사람 중에 중국어로 강하게 무장한 사람들이 많아질 때 한류의 최전선에 선 중국 문화 기업가들의 경쟁력은 높아질 수 있으며 한류 또한 강한 흐름이 만들어 질 수 있다. 전장에 나가는 군인의 마음처럼 비장하지는 않더라도 중국 문화사업에 뛰어들려면 적어도 잠을 설치며 중국어를 배우려는 마음가짐과 노력은 필요하다. 지금 중국 문화사업을 꿈꾸는 이들이 있다면 우선 중국어로 강하게 자신을 무장하라.

문화차이를 전략화하라

중국과 한국은 완전히 다른 문화를 가진 나라다. 그러나 일부 기업가는 한국과 중국의 문화를 동일시하기도 한다. 생김새도 비슷하고 몽골민족이며 조선족 동포도 많이 있다는 이유에서이다. 분명 한국과 중국은 아시아 국가로써 동질성을 가지고 있다. 그러나 엄연히 다른 문화를 가진 나라이고 문화적 차이 또한 크다. 이러한 문화적 차이를 이해하고 인정하는 것이 중국에서 문화사업을 추진하는 데 있어 중요하다.

한중 양국 간의 문화 차이 때문에 생기는 오해도 자주 발생한다. 사람 간의 관계에 있어 중국인들은 '길이 멀어야 말이 힘이 있는지를 알 수 있고, 시간이 오래 지나야 사람의 마음을 알 수 있다路遥知马力, 日久见人心'고 한다. '바람이 세야 어떤 풀이 센 풀인지를 알 수 있고, 곤경에 빠져봐야 사람의 진심을 알 수 있다疾风知劲草, 患难见真心'고도 말한다. 중국인은 쉽게 다른 사람에게 마음을 열지 않는다는 뜻으로 중국인의 사람 사귀는 방식을 나타내는 말이다. 이는 고향이 같거나 나이가 같아서, 그리고 동문이어서 짧은 시간에도 스스럼없이 자신의 고민을 털어놓는 한국인과는 다소 차이가 있다. 이러한 사람 사귀는 방법의 차이 때문에 쉽게 친구가 되지 않는 중국인과 사귀면서 한국인은 스스로가 부시당하고 있다는 생각을 하기도 한다. 이런 오해는 가끔 사업관계를 어렵게 만들기도 한다.

중국인의 문화는 관습과 관념, 오락 등에서 한국과 차이를 보인다. 이러한 나라 간의 문화 차이는 옳고 그름의 문제가 아

니며, 발전과 퇴보의 문제도 아니다. 한국의 기준으로 보면 이해할 수 없는 부분도 있을 수 있지만 중국의 입장에서 보면 당연한 일이고 그것을 이해 못하는 한국인을 오히려 이상하다고 생각할 것이다.

중국 문화사업은 중국인과 하는 것이고 중국의 문화 속에서 이루어지는 것이다. 때문에 중국에서 문화사업을 추진하기 위해서는 한국과 중국의 문화차이를 이해하고 인정함으로써 문화차이로 인한 오해를 최소화하려는 노력이 우선적으로 필요하다. 한국의 문화만이 좋은 문화이고 그래서 중국문화가 한국문화를 받아들여야 한다는 인식을 바탕에 둔 문화사업은 중국에서 결코 성공하기 어렵다. 중국 문화사업에서 성공하려면 한국문화가 우수하다는 것을 외치기보다는 오히려 중국문화를 좀 더 깊이 이해하는데 시간을 투자하고 양국 간의 문화차이를 전략화 하는 작업이 필요하다.

현장에서 답을 찾아라

한국의 한 개그 프로그램에서 김병만이 자신에게 잘못을 지적하는 류담에게 쏘아붙이는 말이 있다. 바로 "해보지 않았으면 말을 하지 말어"라는 말이다. 현장경험을 중시하는 이 말은 금세 유행어가 되었다. 일본 기업 유니참의 CEO였던 다카하라 게이치로는 그의 저서 『현장이 답이다』에서 "모든 문제의 답은 현장에 있다"고 하면서 본질을 꿰뚫는 '직감'은 현장에서 나오며 몸으로 부딪쳐야만 비로소 성장한다고 현장경험을 강조하였다.

중국 문화사업 현장에서는 생각지도 못했던 일들이 자주 발생한다. 보고서나 책에서는 접하지 못한 다양한 문제가 현장에는 늘 존재한다. 때문에 중국에서 일하는 많은 사람들은 현장경험을 강조한다. 그런데 아직까지도 중국에 진출한 기업가들이 현장보다는 보고서에 의존하여 사업을 추진하거나 현장을 파악하기 위해 너무 많은 시간을 보고서 작성에 소비하고 있는 것이 현실이다. 심지어는 중국에 몇 번 와본 적도 없는 사람들이 한국에서 중국 사업 계획서를 작성하고 이를 바탕으로 중국에서 사업을 영위하는 경우의 이야기도 종종 듣는다.

최근 필자는 직접 문화사업 현장에서 뛰고 있다. 보고서보다는 현장사람들을 만나고 직접 경험하면서 현장에서 일어나는 일들과 부딪치는데 많은 시간을 쏟고 있다. 날마다 새로운 문제들을 만나고 해결하면서 현장의 중요성을 새삼 느껴간다. 지나고 보니 그동안 보고서만 붙들고 고심했던 시간들이 아깝

다는 생각이 든다. 보고서에는 담지 못했던 현장의 수많은 경험들을 진작 겪었더라면 좀 더 현명하게 사업을 진행했을 것이라는 때 늦은 후회도 남는다.

현장에서 얻을 수 있는 중요한 것은 바로 현장에서 만나는 사람들의 살아 숨 쉬는 다양한 경험이다. 실제로 현장경험자들로부터 듣는 이야기들은 문제해결의 실마리가 되거나 더 나아가 새로운 비즈니스 창출의 기회까지도 제공한다. 중국 문화사업에 진출하고자 하는 기업가라면 중국 문화사업에 대한 경험을 다양한 방법으로, 되도록 많이 해 보기를 권한다. 가능하다면 중국 문화관련 회사에서 실질적 경험을 해 보는 것이 좋다. 이러한 경험을 통해 향후 문화사업을 추진함에 있어 장황하고 긴 보고서가 아니라 마땅히 가슴에 새겨두어야 할 핵심 한 줄을 발견할 수 있을 것이기 때문이다. 한 페이지의 보고서라도 현장을 담는 노력이 필요하다.

인내하고 기다려라

중국사업은 결코 짧은 시간에 승부를 내려고 해서는 안 된다. 물론 철저한 사전준비와 기회가 맞아 떨어진다면 짧은 시간에도 얼마든지 성공할 수 있다. 그러나 외국사업자가 중국에 진출해서, 또는 외국인이 중국에서 사업을 하면서 짧은 시간에 사업에 성공한다는 것은 그리 쉽지 않다.

중국에서 사업하는 사람들은 중국사업을 위해서는 최소 3년은 참고 기다릴 수 있는 인내심이 있어야 한다고 이야기하곤 한다. 또한 많은 한국기업들이 실패하고 돌아가는 이유로 성급한 결론과 조급성 때문이라고 지적한다. 필자도 이 말에 공감한다. 한국 기업들은 중국사업을 하는 데 있어 대체적으로 조급하다. 때문에 6개월이나 1년 정도까지 가시적인 성과가 보이지 않으면 사업성에 대해 의심하거나 포기하는 경우도 많다.

필자의 한 지인은 중국에서 음식점과 관련한 요식업의 CI와 디자인 마케팅을 해 주는 일을 하는데 중국에서 사업을 시작한지 8년 정도 지나서야 회사가 안정화 궤도에 접어들었다. 우연히 지인과 식사를 하면서 그동안의 힘들었던 중국사업 이야기를 듣는데 공감 가는 부분이 많았다. 이 지인이 한 말 중에서 특히 공감이 갔던 부분은 중국에서 사업을 하려면 최소 수년을 기나릴 줄 알아야 하고 성공적인 사업을 영위하려면 그것보다 두 배 이상의 시간을 참아낼 수 있는 인내심이 있어야 한다는 이야기였다.

중국에서의 계획은 의도했던 시간보다 긴 시간을 필요로 하

는 경우가 많다. 한국 기업이나 개인이 사업계획을 수립하는 경우 대부분 가장 최선의 상황을 고려하여 시간 계획을 잡는다. 그러나 현실에서의 시간은 훨씬 더 많이 필요하다. 필자 또한 중국에서 엔터테인먼트 사업을 준비하면서 1년 이라는 시간의 계획을 잡았지만 2년 이상의 시간이 더 소요되었다. 이처럼 계획보다 시간이 늦어지는 데는 여러 가지 요인이 존재하겠지만 무엇보다도 중국의 예측하기 어려운 경제 환경 및 정책 요인이 크다.

중국에서 사업을 하려는 사람, 특히 규제적 요소가 많은 문화사업을 추진하는 기업은 좀 더 시간에 대한 인내심을 가지고 사업을 준비하는 자세가 필요하다. 6개월의 시간으로 계획을 잡았다면 두 배 이상의 시간을 견딜 수 있는 자금과 인내심을 가지고 중국 사업에 임해야 한다. 중국 사업을 시작하였다면 과감한 투자도 중요하지만 투자금을 회수할 수 있을 때까지 끝까지 인내하는 노력 또한 요구된다. 실력이 기반이 된다면 인내하고 기다려 보라. 언젠가 기회는 찾아온다.

부정부패의 한계선을 그어라

"부정부패에 적절히 대응하라." 만약 누군가 부정부패를 완전히 배격하지 말고 적절히 대응하라고 한다면 한국에서는 부도덕한 사람으로 낙인이 찍힐 것이다. 기업에서 이런 이야기를 하면 당장 쫓겨날 수도 있다. 그만큼 한국에서는 부정부패에 대한 부정적 인식이 강한 편이다. 물론 중국에서도 부정부패에 대한 반감은 크다. 그러나 아직 한국에 비해서 부정부패에 대한 의식은 전반적으로 낮다. 때문에 부정부패가 아직도 사회 곳곳에 존재한다.

중국에서 사업을 한다는 것은 크든 작든 부정부패 속에서 일을 한다고도 할 수 있다. 중국에서 사업을 추진하는 사람이면 언제 어디서 누군가에게 뇌물을 요구 받을 수 있는 상황을 맞을 수도 있다. 그리고 이러한 상황은 중국에서 사업을 영위하는 외국인에게 중국에서 맞이하는 가장 난처하고 어려운 상황일 수 있다. 특히 청렴하게 일을 처리해 온 기업가에게 부정부패의 상황은 심적인 스트레스를 주어 사업을 지속시킬 수 없는 상황에까지 이르게 만들 수도 있다.

그렇다면 중국에서 어쩔 수 없이 부정부패 상황과 마주친다면 어떻게 해야 할까? 이럴 때는 회사에 끼치는 영향, 불법적인 수준, 그리고 향후 개인에게 미치는 영향 등을 종합적으로 고려해서 판단을 내릴 필요가 있다. 분명히 뇌물은 많든 적든 불법적이며 옳지 않은 행동이다. 뇌물이라는 함정에 빠지면 쉽게 빠져나올 수도 없고 이후 사업 또한 불법적인 방향으로 빠져들

수 있기 때문에 중국에서 사업을 영위함에 있어 뇌물과 부정부패의 기준을 정하고 대응하는 것은 무척 중요하다.

그렇다고 해서 중국에서 사업을 할 때 뇌물을 줘도 된다고 이야기하는 것은 절대 아니다. 중요한 것은 뇌물, 더 나아가 부정부패의 잣대를 어디에 둘 것인가 하는 점이다. 수천 원 이상의 식사대접만 받아도, 그리고 일과 관련된 사람과 선물을 주고받는 것만으로도 뇌물이며 부정부패라고 단순 판단하지 말라는 것이다. 중국의 현실을 반영하라는 것이다.

중국에서 사업관계가 어느 정도 진행이 되면 규제를 풀기 위해, 사업권을 획득하기 위해, 그리고 계약을 체결하기 위해 뇌물이라는 함정에 언제든지 빠질 수 있다. 이럴 때 기업가가 사업을 유지하면서 스스로를 보호하기 위해서는 기업가 나름대로 부정부패에 대한 한계선을 긋는 것이 필요하다. 부정부패를 무작정 거부할 수도, 무작정 받아들일 수도 없는 상황에서 스스로 정한 적정선의 한계는 중국 사업에서 기업과 스스로를 지키는 무기가 될 수 있다. 부정부패에 대한 스스로의 냉정한 판단기준을 갖추고 사업을 영위함으로써 자칫 생각지도 못한 어려움에 처하지 않도록 해야 한다.

파트너 선택에 신중하라

중국사업 진출에 있어 가장 중요한 것 중 하나는 바로 '파트너'다. 말도 통하지 않고 규제가 많은 중국 땅에서 사업을 추진하는 데 있어 중국을 잘 아는 능력 있는 파트너를 만나는 것은 사업 성공의 핵심 열쇠다. 가끔 필자는 중국에 진출하고자 할 때 가장 중요한 것은 무엇이냐는 질문을 받는다. 이럴 때면 주저 없이 파트너를 꼽는다. 농담처럼 첫째 중요한 것은 파트너, 둘째 중요한 것도 파트너, 셋째 중요한 것도 파트너, 넷째 중요한 것도 파트너, 다섯째도 중요한 것은 파트너, 그리고 하나 더 꼽으라면 역시 파트너라고 이야기한다. 파트너 선택이 중국사업의 성패를 좌우하는 핵심 요소임을 강조하기 위해 필자가 자주 하는 답변이다.

그렇다면 파트너는 어떻게 선택하면 좋을까? 이 질문의 대답은 정말 어렵다. 그러나 몇 가지 기준을 적용하면 파트너 선택의 리스크를 조금이나마 줄일 수 있다. 우선 능력을 갖춘 파트너를 찾는 것이다. 중국시장에 진입하고자 하는 사업자라면 반드시 사업측면의 규제를 우선 파악하고, 이러한 규제 리스크를 피해갈 수 있는 '관시'와 영업력을 갖춘 파트너를 선택하는 것이 무엇보다 중요하다. 규제 리스크를 피해가지 못하면 결국 사업을 시작조차 할 수 없기 때문이다. 둘째는 파트너의 실체를 정확히 파악한 후 선택하는 것이다. 중국 파트너를 만날 때 너무 서두르지 말고 주변의 평가와 사회적 명성들을 직접 확인할 필요가 있다. 파트너 회사에 대한 신뢰성은 회사 방문이나

간단한 프로젝트를 함께 진행해 보는 방법 등 직접 몸으로 겪어봄으로써 확인할 필요가 있다. 과장된 자료와 말이 앞서는 허세 가득한 파트너를 구별해 낼 필요가 있기 때문이다. 셋째는 협력의 필요성에 대해 공감하는 파트너를 찾는 것이다. 돈을 원하든 기술을 원하든 아니면 경영노하우를 원하든 무엇인가 쌍방 간에 협력의 필요성이 강력히 존재해야 한다. 그렇지 않은 파트너는 결국 무성의한 협력 파트너로 전락되는 경우가 많다. '동상이몽'을 꿈꾸는 협력 파트너는 협력 계약을 체결한 후에 사업을 어렵게 만드는 걸림돌이 될 수 있다. 넷째는 경영자의 마인드와 기업문화가 올바른 파트너를 선정하는 것이다. 문화사업을 하려는 기업이 국유기업에서나 느낄 수 있는 권위적인 기업문화를 보유한 파트너를 만난다면 사업은 가도 가도 험난한 여정일 수밖에 없다. 무조건 '관시' 등 능력이 좋다고 파트너를 택하면 이런 오류를 범하기가 쉽다. 다섯째는 가능하면 동일 분야에서 경험이 있는 파트너를 선정하는 것이다. 동일 영역에서 경험을 갖고 있다는 것은 낯선 경험으로부터 발생하는 리스크를 줄일 수 있을 뿐만 아니라 협력 파트너에 대한 상호 이해심을 높일 수 있기 때문이다. 여섯째는 도덕적이고 신뢰성 있는 경영자나 임원진을 보유한 파트너를 선택하는 것이다. 중국의 법률과 규제는 부정부패에 대해 엄중히 적용된다. 특히 외자합작이나 합자기업에게는 더욱 그렇기 때문에 파트너 회사 경영자의 부정부패는 자칫 회사의 존폐를 위협할 수도 있다.

파트너를 선택하였다면 이후에는 파트너에게 최선의 신뢰를 보여주며 일을 추진해 나가면 된다. 파트너간의 상호 신뢰

관계는 아무리 강조해도 지나치지 않는다. 아무리 멋진 제도와 규칙을 만들어 놓아도 신뢰가 없으면 무용지물이 될 수밖에 없다. 오랜 시간을 거쳐 믿고 선택한 파트너라면 다시는 보지 않겠다거나 아니면 다시는 일을 같이 하지 않겠다고 마음먹는 상황이 될 때까지는 믿어주고, 다시 한 번 믿어주는 신뢰가 필요하다. 이러한 믿음이 통하면 상호 신뢰는 조그마한 갈등에 쉽게 깨어지지 않는다. 파트너간의 강력한 상호 신뢰가 구축되었다면 이미 사업은 반쯤 진행된 것이나 다름없다.

깊이 있는 관시를 만들어라

아마도 중국에서 사업을 영위하는 기업인이라면 중국인들에게 중요한 행동양식으로 유지되고 있는 '관시_{关系}'가 비즈니스에 큰 영향을 미치고 있다는 것을 인정할 것이다. 유명 기업인들도 관시의 중요성을 강조한 바 있다. 중국기업인 최초로 하버드 대학에서 강연한 중국의 가전회사 하이얼_{HAIER} 그룹의 장루이민_{张瑞敏} 회장은 중국 비즈니스 성공의 핵심 요인을 첫째도 관시, 둘째도 관시, 셋째도 관시라고 하였다. 아시아 최대 재벌 중 한 명이자 화교인 리카싱_{李嘉诚} 홍콩 장강그룹_{长江实业} 회장은 자서전에서 중국 비즈니스 성공의 가장 중요한 조건은 중국인들과 훌륭한 관시를 구축하는 것이라고 하였다.

중국에서 일을 하다보면 "제가 중국에서 관시가 아주 좋거든요"라고 말하는 한국 사람을 심심찮게 만날 수 있다. 그러나 관시를 생각하는 깊이는 중국인과 한국인 사이에 차이가 있다. 필자가 만난 한국의 한 기업가는 중국 고위급 관리와 관시가 있다고 무척 자랑을 해서 필자가 몇 번이나 만났냐고 했더니 한 번 만났는데 형과 동생 사이로 친하게 지내기로 하였다고 이야기하였다. 술 한 잔 마시면서 어떤 부탁이든 들어주겠다는 이야기도 들었다고 한다. 당시 어이가 없어서 그냥 웃고 넘겼던 기억이 난다.

중국에서 관시는 한 번 만나서 술 한 잔 먹는 걸로 쉽게 만들어지지 않는다. 중국에서 진정으로 사업에 도움이 되는 관시를 만들기 위해서는 몇 년, 아니 십 년 이상도 걸릴 수도 있다. 그

것도 진정으로 상대방을 이해하고 대하려는 자세가 없다면 평생 관시를 만들지 못할 수도 있다. 그러나 한 번 관시가 구축되면 마치 가족처럼 언제든 서로의 신뢰를 바탕으로 거래가 손쉽게 이루어지며, 관시를 만든 당사자에게서 제3자로의 관시 전이가 이루어지는 경우도 있다.

중국어로 구동九同, 즉 아홉 가지가 같다는 말이 있다. 구동은 동종同宗, 동향同乡, 동학同学, 동행同行, 동년同年, 동호同好, 동사同事, 동성同姓, 동정同情을 의미하는 것으로 중국에서는 같은 학력·취미·고향·업계 등의 플랫폼을 통해서 서로의 감정을 돈독히 하며 관시를 구축할 수 있다. 중국에서 사업을 성공적으로 수행하기를 원한다면 구동을 통해 중국에서의 관시를 효율적으로 구축해 보라.

그리고 필자가 관시 구축에 있어 중요하다고 생각하는 것은 양보다 질적인 관시 구축이다. 한국에서는 가끔 2~3명만 통하면 필요한 사람과 대부분 연결된다고 한다. 이것은 중국도 마찬가지다. 물론 땅이 넓고 사람이 많으니 좀 더 많은 사람을 거쳐야 할 수도 있지만 중국 역시 한 명과 관시를 강력히 구축하면 수많은 사람과 관시를 맺고 있는 것이나 다름없는 효과를 갖는다. 또 하나 중요한 것은 바로 진정성이다. 진정성 없는 관시는 만들어져도 곧 깨질 수 있다. 중국에서 사업적 관시를 구축하고 싶더라도 비즈니스 측면이 아니라 가족처럼 모든 것을 함께 나눌 수 있는 마음가짐으로 먼저 중국인에게 다가가야 한다. 가족을 대하는 것처럼 진정으로 상대방을 대해보라. 진정한 관시에 한 걸음 더 다가갈 수 있을 것이다.

리모트 컨트롤을 자제하라

장나라가 어느 날 중국 TV에 망가진 모습으로 나타났다. 중국 드라마 〈댜오만 공주刁蛮公主〉에서 명나라의 공주로 분하여 귀엽고 선량하지만 개성 가득한 독특한 성격으로 등장한 것이다. 늘 예쁜 모습만을 보여주던 그녀가 드라마에서 엉뚱한 캐릭터로 나왔을 때 중국인들은 그녀를 반겼다.

필자는 개인적으로 중국 현지화에 가장 모범적으로 활동한 한국 배우로 장나라를 꼽는다. 물론 한국에서의 발언 실수로 중국활동에 어려움을 겪기도 했지만 그녀는 중국에 대한 이해를 바탕으로 슬기롭게 어려움을 극복하였다. 현재 많은 한국 연예인들이 중국에서 활동하고 있다. 그러나 현지화 측면에서 본다면 단연 장나라가 최고였다. 이유는 그녀가 중국인들과 함께 생활하고 함께 연기하며 중국인들과 함께 어울리는 모습을 늘 보여주고 있기 때문이다. 일 년에 한 번 또는 가끔 중국을 방문해서 손을 흔들고 가거나 촬영만 하고 바로 한국으로 돌아가는 배우들과는 확연히 다르다. 중국 연예계에 있는 친구들을 만나도 한국 연예인 중에서는 장나라를 대표적인 중국 스타일의 한국 연예인으로 뽑는다. 여기서 중국 스타일이라고 말하는 의미는 중국 연예계에 가장 잘 편안하게 적응하고 있는 것 같은 연예인이라는 의미이다.

현지화라는 것은 바로 가장 중국스럽게 적응하는 것으로, 가장 자연스럽게 중국사회에 어울려서 생활하는 것을 의미한다. 대기업 보고서에 표현되는 거창한 학문적 표현이 아니라 말

그대로 현지인들과 별반 다르지 않은 삶으로 과감히 들어간다는 것이다. 물론 현지화가 현지인들과 똑같이 생활하고 똑같이 생각하며 똑같은 의미를 부여하자는 것은 아니다. 가능하면 현지 삶의 모습을 이해하고 맞춰가라는 것이다.

기업의 현지화 측면에서 가장 많이 강조되는 것이 현지 인력의 활용이다. 한국인이 설립한 중국기업 사업에서 한국인들이 주도하는 것이 아니라 현지 인력들이 이를 대신하도록 하여 가능한 중국 기업처럼 만든다는 것이다. 이를 문화산업 측면에서 살펴보면 가능한 중국 인재를 스타로 배양해 중국시장에서 한국 대중문화의 대표주자로 활동하도록 해야 한다는 것이다. 그리고 만약 한국 연예인을 현지화 해야 한다면 중국어로 말하고 노래하며, 중국인들과 함께 연기하고 춤추는 연예인을 만들어야 한다는 것이다.

한국 대중문화의 중국 현지화는 단지 중국에서 한두 번 공연하는 것이 아니라 중국에 살고 있는 많은 중국인들이 한국 대중문화를 모방하게 하고, 한국인을 대신하여 중국에서 한국 대중문화의 영향 속에서 생활하도록 만들어야 한다는 것이다. 가끔 문화의 현지화를 단지 TV를 리모트 컨트롤로 조종하는 것처럼 한국에서 중국 상황을 원격 조정하려는 경우가 있다. 한국적 사고로 한국적 시각에서 중국 현지를 조종하려고 하는 것인데, 이 때문에 한중 서로 간에 갈등을 유발하는 경우도 자주 발생한다. 현지화는 결코 리모트 컨트롤로 지휘되거나 만들어지지 않는다. 리모트 컨트롤을 던져버리고 현지에서 함께 울고 웃는 생활이 반복될 때 현지화는 자연스럽게 만들어진다.

겸손하라

중국 전문가들은 중국에서 사업을 하기 위해 가져야 할 중요한 덕목으로 중국인의 체면을 살려주는 '겸손'을 꼽는다. 중국 사업에서 겸손은 최고의 무기가 될 수 있다. 자신의 능력을 뽐내지 않고 남의 의견을 소중하게 들을 줄 아는 겸손은 중국 사업을 위해 반드시 갖춰야 할 자세다.

2010년 초 필자는 한국 방송관계자와 중국 방송국 관계자 몇 명과 술자리를 함께 할 기회가 있었다. 몇 잔의 술이 오가고 조금씩 서로 익숙해지자 자연스럽게 중국 드라마 등 프로그램과 관련된 이야기들도 오고 갔다. 그런데 한국 방송관계자 한 사람이 불쑥 '중국 드라마는 너무 볼게 없어요, 너무 못 만들어요, 한국 감독들을 데려다 만들면 훨씬 더 잘 만들 텐데'라며 농담 섞인 말을 던졌다. 그런데 아뿔싸! 이 이야기를 통역이 그대로 중국 PD들에게 전달해 버렸다. 갑자기 분위기가 싸늘해지더니 중국 방송국 관계자가 통역을 통해 '한국 드라마는 정말 뛰어나다. 중국 PD들은 아직 많이 배워야 한다. 하지만 중국 감독들도 한국처럼 투자비가 많이 책정되고 소재 제한이 풀린다면 아마 향후 멋진 드라마를 만들어 낼 수 있을 것이다'라고 회답하였다. 체면이 깎인 중국 방송국 관계자가 그나마 자리를 주선한 필자의 체면을 세워주려고 애써 겸손한 대답을 건넨 것이다.

겸손함은 일을 만든다. 중국에서 문화사업을 하려면 적을 만들지 말라는 이야기가 있다. 중국에서 가장 쉽게 적을 만들 수 있는 방법은 바로 겸손함을 잃고 상대방의 체면을 깎아 내

리는 것이다. 중국인은 체면에 지나칠 정도로 민감해 목숨보다 중히 여기는 경우가 있기 때문에, 체면이 깎인 중국인은 충분히 체면을 깎은 사람의 적이 될 수 있다.

한국 대중문화는 세계 속에 한국 대중문화 바람을 일으킬 정도로 우수한 평가를 받고 있다. 이러한 한국 대중문화의 거센 바람은 결코 어떤 한 개인이나 기업의 결과물이 아니라 국민 모두가 합심하여 힘겹게 만들어낸 것이다. 그리고 이렇게 만들어진 한국 대중문화의 힘 뒤에는 늘 희생하며 남의 것을 배우려는 겸손의 자세가 있었다.

중국을 방문하는 한국 대중문화 관계자들 중에는 '한류'에 도취되어 한국의 대중문화 시스템이 최고이고 중국에서는 경쟁자가 없기 때문에 중국 대중문화 관계자들도 자신들에게 한 수 배워야 한다고 큰 목소리를 내는 사람들이 있다. 그러나 이러한 태도는 결코 중국 문화시장 진출에 도움이 되지 않는다. 좀 더 스스로를 낮추는 겸손한 태도로 중국 대중문화시장에 접근하는 자세가 필요하다. 한국 대중문화가 질적으로 우수하다고 평가 받는다고 해도 중국에서는 다양한 해외문화 중 하나일 뿐이고 중국에서의 영향력 또한 크지 않다는 현실을 인지하고 접근하는 자세가 필요하다. '한류'가 최고이며 마치 거대한 산을 집어 삼킬 듯한 파도와 같은 영향력을 가진 것처럼 외치는 모습은 중국인들에게 결코 좋은 인상을 남길 수 없다.

세상에서 최고로 겁나는 사람은 자기 자신을 낮출 줄 아는 사람이라고 한다. 벼는 익을수록 고개를 숙인다는 말이 있듯이 자기 자신을 낮출 수 있을 때에 비로소 중국문화를 배울 수

있고 중국 문화사업에서 경쟁력을 갖출 수 있다. 겸손한 태도로 주위의 충고에 귀 기울이고 행동할 수 있을 때 중국 문화시장의 문은 더욱 크게 활짝 열릴 것이다. 마음가짐만 있다면 돈 없이 얼마든지 가질 수 있는 겸손의 무기를 결코 버리지 마라.

주저하지 말고 묻고 또 물어라

중국에서 정보는 곧 돈이고 힘이다. 정보는 사업의 성공과 실패에 영향을 미칠 수 있다. 때문에 중국에 진출한 기업들은 중국에서 사업 추진에 필요한 정보를 파악하기 위해서 많은 시간과 돈을 투자한다. 대기업의 경우 컨설팅이나 전문가 채용을 통해 정보부족 문제를 해결할 수 있다. 그러나 중소기업이나 개인의 경우 비싼 컨설팅을 하기 어렵기 때문에 적은 비용으로 정보를 획득할 수 있는 방법을 나름대로 찾아야 한다. 정보를 찾는 방법은 필요한 정보가 담긴 서적을 참고하거나 관련 사이트 또는 연구소 자료들을 확보하거나, 글로써 얻을 수 없는 경험은 중국 사업에 경험이 있는 사람으로부터 직접 듣는 방법 등 다양한 방법이 있다. 이것들 중 스스로 적합한 방법을 찾아 사업에 필요한 정보들을 확보해야 한다. 정보가 확보 됐다면 정보를 바탕으로 실행을 해야 하는데, 여기서 중요한 것은 한 사람에게 들은 정보로 상황을 판단하지 말고 여러 정보를 조합해서 종합적으로 판단하라는 것이다. 확보한 정보를 100% 믿지 말고 늘 확인하는 자세를 가질 필요가 있다. 정보를 확인할 때는 가능하면 본인이 직접 보고 확인하는 것이 중국사업의 리스크를 줄이는 방법이다. 주저하지 말고 묻고 또 확인하는 자세로 성보를 대해야 한다는 것을 잊지 말자.

'메이원티没问题'는 'OK'가 아니다

　　중국인과의 협상 테이블에서는 '메이원티'라는 말을 자주 들을 수 있다. '메이원티'는 한국어로 '문제없다, 자신 있다 확신하다'라는 뜻이다. 일을 진행하는데 문제가 없다는 의미다. 그러나 '메이원티'라는 말은 반드시 일을 처리하겠다는 뜻도 아니다. 단지 문제가 없다는 것이지 일을 꼭 해결할 수 있다는 의미는 아니다. 중국인과 일을 추진하는데 있어 '메이원티'라는 말을 너무 과신하면 자칫 낭패를 볼 수 있다. 중국에서 이 말을 통역할 때 통역사 대부분은 '문제없다'라고 해석한다. 때문에 협상 테이블에 앉은 한국인은 이 말을 승낙으로 인식하는 경우가 많다. 그리고 이 말을 믿고 일을 추진하다가 나중에 '메이원티'가 꼭 '승낙'을 의미하는 것만이 아닌 것을 알고 어이없어 하는 경우를 자주 본다. 중국인이 '메이원티'라고 하면 검토해보겠다는 의미 정도로 이해하고 시간을 갖고 대응하는 자세가 필요하다.

변함없이 내 편인 통역사를 확보하라

통역사가 내 편이면 협상의 성공 가능성은 높아진다. 통역사가 협상자의 편이면 협상은 상대방에게 끌려갈 가능성이 높다. 통역사가 단순히 몇 백 위안을 주고 쓰는 아르바이트라면 협상은 산으로 갈 수 있다. 통역사가 전문통역사라면 협상의 성공 가능성은 차치하더라도 그나마 순조롭게 진행될 가능성이 높아진다. 중국 사업을 추진하려는 기업가 중에는 말로는 몇 십 억, 몇 백 억의 사업을 진행한다고 하면서도 통역사에게 주는 몇 백 위안을 아끼려고 하는 경우가 있다. 그리고 중국어를 구사하는 직원을 채용하는 것을 헛된 비용이라고 여기는 기업가도 있다. 하지만 중국에서 사업을 추진함에 있어서는 협상 당사자가 중국어에 능숙해 직접 커뮤니케이션을 진행하는 것이 가장 좋다. 그러나 상황이 그렇지 못하다면 통역사는 협상이나 중국 사업의 성공적 실행에 있어 핵심 요소가 된다. 화자와 같은 시점에서 같은 감정으로 통역을 해 줄 수 있는 통역사를 확보할 필요가 있다. 또한 사업과 제품을 이해하고 문화와 역사를 이해하는 통역사를 확보할 필요가 있다. 문화사업은 사람의 마음을 움직이는 사업이고 수많은 전문 용어들이 통용되는 분야이다. 그런 만큼 문화사업을 이해하고 전문 용어들을 적절하게 커뮤니케이션 할 수 있는 통역사는 필수다. 중국인과 장기적으로 문화사업을 함께 할 생각이라면 변함없이 내 편을 들어줄 수 있는 전문 통역사 한 명쯤은 반드시 확보하라.

중국을 싫어하는 사람에게는 'NO' 라고 말하라

중국을 싫어하는 사람을 중국에 보내서 일을 시키는 것은 중국 사업을 망치는 지름길이다. 실제로 중국에서 근무하는 일부 한국 직원들은 중국에 스펙을 쌓기 위해서 왔다고 말하기도 하고 중국이 싫지만 회사에서 억지로 떠밀려서 왔다고도 한다. 술을 마시면 중국이 정말 싫다고 주정을 하는 사람도 있다. 이런 사람들이 중국 사업을 성공적으로 해낼 리가 없다. 대충 시간이 흐르기만을 기다리고 실수만 하지 않고 자리를 지키다가 한국으로 다시 돌아가려고 생각하는 사람에게 중국 일을 맡기는 것은 피하는 것이 좋다. 중국을 싫어하는 사람들을 중국에 보내는 것은 돈과 시간낭비다. 차라리 향후 본격적인 중국 사업을 위해서라도 중국에 좋지 않은 감정을 가지고 있는 사람은 중국에 보내지 않는 것이 좋다.

특히 중국을 싫어하는 연예인이라면 더더욱 중국활동에 신중을 기해야 한다. 중국 활동을 좋아하지 않는 연예인이 소속 기획사의 중국진출 계획에 떠밀려 억지로 중국에서 활동을 하다보면 말썽이 일어난다. 물론 연예인이기 때문에 중국을 좋아하는 척, 이해하는 척 연기를 할 수도 있겠지만 가식적인 모습은 그리 오래가지 못한다. 결국 기쁘지 않은 표정과 성의 없는 동작, 그리고 애정이 담기지 않는 말투를 통해 중국을 싫어하는 감정들이 표출된다. 중국을 싫어하는 연예인이 중국활동을 하다가 자칫 말실수를 단 한 번이라도 한다면 소속 회사뿐만 아니라 한류에도 심각한 영향을 미칠 수 있다. 때문에 중국활동을 싫어하는 연예인은 생각이 바뀔 때까지 그냥 한국 활동만 하게

놔둬라. 연예인을 통해 중국 문화시장에 진출하고자 하는 연예기획사라면 굳이 중국활동이 싫다고 하는 연예인을 설득하여 중국시장에 진출하는 것보다는, 비록 신인이라도 중국활동에 관심을 갖고 애정을 쏟을 수 있는 연예인을 진출시키는 것이 장기적으로 중국 문화시장에서 성공할 확률이 높다.

한국 일등이 중국 일등은 아니다

한국 문화기업이나 연예인이 가장 많이 하는 착각 중 하나가 한국에서의 순위와 중국에서의 순위를 동일시하는 것이다. 물론 한국에서 인기 있는 연예인이 중국에서도 인기가 높을 확률이 높다. 또한 한국에서 잘 나가는 엔터테인먼트 기업이 중국에서도 잘 나가는 기업이 될 확률이 크다. 그러나 반드시 한국에서의 위치가 중국에서의 위치와 일치하는 것은 아니다. 예를 들어 한국 여자 연예인 중 한 명인 추자현의 경우, 한국에서는 TOP스타로 인정받지 못하였지만 중국에서는 현재 TOP 스타로 인정받고 있다. 반대로 한국에서 TOP스타로 평가 받는 연예인이라도 중국에서는 팬미팅조차도 하기 힘든 연예인이 많이 있다.

필자는 중국에서 대중문화 사업을 하면서 가끔 드라마나 영화 또는 콘서트에 한국 배우나 가수를 섭외해 주곤 한다. 이럴 때 가장 난감한 것이 섭외 대상 연예인과 기획사의 착각이다. 한국에서는 섭외대상 연예인 스스로가 김수현이나 이민호급 수준이라며 김수현이나 이민호가 중국에서 받는 출연료와 비슷한 출연료를 요구하는 경우가 있다. 중국에서 인기가 높은 한국 연예인의 위치와 자신을 대비하여 출연료를 요구하는 경우다. 이런 경우에는 섭외를 포기할 수밖에 없다.

한국에서 인기가 있다고 해서 미국에서도 비슷한 인기를 누릴 것이라고 생각하는 연예인은 별로 없는데, 이상하게도 한국에서 인기가 있으면 중국에서도 비슷한 인기가 있을 것이라고

생각하는 한국 연예인과 기획사는 의외로 많다. 분명 한국과 중국은 다른 시장이다. 때문에 양국에서의 평가는 다를 수밖에 없다. 이 점을 이해하고 받아들일 때 중국 문화시장에 보다 순조롭게 정착 할 수 있다.

중국 진출 지역은 역시 베이징?

　　중국 문화시장에 진출하려면 어느 지역이 가장 적합할까? 베이징이라고 말하는 사람도 있고 상하이라고 이야기하는 사람도 있다. 아니면 다른 지역을 제안하는 사람도 있다. 필자는 개인적으로 중국 문화시장에 진출하려면 우선 베이징과 상하이를 염두에 두라고 권하고 싶다. 우선 베이징을 추천하는 이유는 베이징이 중국 정치와 문화의 중심지이기 때문이다. 정치와 문화의 중심지라는 것은 많은 규제들이 따르는 문화사업을 보다 효율적으로 수행할 수 있는 지역이라는 것을 의미한다. 또한 중국 문화기업들의 본사 또는 지사들이 대부분 베이징에 사무실을 두고 있는 만큼 이들과의 협력 또한 수월히 진행할 수 있기 때문이다. 다음으로 상하이를 추천하는 이유는 상하이가 중국 경제의 중심지이기 때문이다. 경제의 중심지라는 것은 중국 내에서도 생활수준이 높은 지역이고 이에 따른 문화적 향유 의지가 강한 지역임을 의미한다. 실제로 상하이는 중국에서 문화 활동이 가장 많이 열리는 도시 중 하나다. 그러나 중국에 진출하는 문화기업이 항상 베이징이나 상하이로만 진출할 수는 없다. 실제로 선전深圳, 심천이나 선양沈阳, 심양 지역 등을 통해 중국 문화시장에 진출하는 경우도 많다. 중국 문화시장 진출에 있어 어느 지역으로 먼저 진출해야 하는가에 대해서 정답이 있는 것은 아니다. 베이징이나 상하이는 기회가 많은 만큼 경쟁도 심하다. 다른 지역은 베이징이나 상하이에 비해 상대적으로 경쟁이 적은 반면 기회도 적다. 중국은 지역마다 장단점이 있는 만큼 중국

문화시장에 진출하려는 기업은 프로젝트를 추진하는 지역이거나 지인 등 사업을 도와줄 수 있는 관계자가 있는 지역으로 우선 진출하는 것이 좋은 방법이다. 이런 상황이 아니라면 우선 베이징이나 상하이로의 진출을 고려하라.

번개같이 생각하고 천둥처럼 결정하라

필자는 중국에서 한국 대기업이 문화사업을 추진하기 힘들다는 말을 가끔 한다. 이런 말을 하는 주된 이유는 바로 프로젝트를 결정하는 속도가 느리기 때문이다. 대기업의 특성상 분석 및 보고 기간이 길어서 프로젝트를 결정하는데 걸리는 시간이 무척 오래 걸린다. 때문에 좋은 프로젝트도 결정이 늦어져 기회를 날려버리는 경우가 많다. 예를 들어 중국 프로모터가 콘서트를 공동 추진하자는 제의를 해 오거나 사업협력에 대한 제안을 해오면 콘서트나 협력의 규모에 따라 다르겠지만 대기업의 경우 분석에서 보고, 그리고 결정까지 수개월이 걸린다. 길게는 일 년이 넘게 결정이 나지 않는 경우도 있다. 반면 중소 엔터테인먼트 기업은 며칠이면, 아니 빠르면 당일에도 결정을 내린다. 물론 결정속도가 빠르다고 좋은 것만은 아니다. 그러나 중국에서 대중문화사업을 추진하는 데 있어 결정속도를 높이는 것은 보다 많은 협력 기회를 잡을 수 있다는 점에서 무척 중요하다.

결정속도를 높이기 위해서는 결정권자끼리 만나서 직접적으로 일을 추진하는 것이 가장 좋다. 만약 그렇지 못할 경우 결정권을 위임해서 결정의 속도를 높일 필요가 있다. 가끔 엔터테인먼트 사업은 오너가 진행해야 성공할 수 있다고 하는데 이는 바로 결정 속도가 빠른 것이 이유 중 하나다. 엔터테인먼트 사업은 흥행 사업이기 때문에 자칫 손해가 발생할 경우 책임 추궁을 받을 수 있는 소지가 높아 결정권자들이 최종 결정을 미루는 경우가 많다. 오너는 그나마 이러한 책임에서 한 걸음 비

껴갈 수 있기 때문에 빠른 결정을 내릴 수 있고 사업 또한 빠르게 추진할 수 있다. 아무튼 중국 문화시장에서 살아남아 좀 더 많은 기회를 잡기 위해서는 보다 정확하고 올바른 결정을 빠르게 내릴 수 있는 시스템 구축이 필요하다. 번개처럼 생각하고 천둥처럼 결정해 보라. 실패도 있겠지만 기회 또한 더욱 많아질 것이다.

전문가를 활용하라

중국으로 여행을 가면 중국 가이드를 찾는다. 중국 가이드는 중국 여행에 있어서는 전문가라고 할 수 있다. 아무리 한국 지리를 잘 안다고 해도 중국 지리를 잘 아는 것은 아니기 때문에 중국 여행을 위해서는 중국 가이드가 필요하다. 물론 여러 번 중국을 방문하여 지리를 잘 알게 되면 혼자서도 중국여행을 할 수 있다. 그러나 지역마다 전문가를 만나 이야기를 나누면 보다 전문적이고 깊이 있는 내용을 배울 수 있다. 전문가란 어떤 방면에서 좀 더 깊이 있는 경험담을 전달해 줄 수 있는 사람이다. 그렇다면 중국 문화시장 전문가란 누구인가? 중국 문화시장 전문가는 중국 문화사업과 관련하여 깊이 있는 지식이나 경험을 보유하고 있는 사람으로 한국이나 중국에서 중국 문화사업을 하는 한국인일 수도 있고 중국 문화사업을 하는 중국인일 수도 있다. 중국에서 대중문화사업을 추진하려면 각자가 처한 상황에 따라 분야별 전문가를 찾아서 협력을 진행할 필요가 있다. 전문가가 한국인이든 중국인이든 상관없이 전문가와의 협력은 중국 문화사업을 진행하는 데 있어 시행착오를 줄이고 사업성공률을 높여준다. 가끔 중국에 진출하려고 하는 문화 기업인들 중에는 한국에서 문화사업을 하고 있어 문화에 대해서는 이미 알고 있기 때문에 중국에서는 통역사만 있으면 된다고 생각하는 기업인이 있는데, 이러한 생각은 해외사업을 진행하려는 기업가의 올바른 자세는 아니다. 경험이 많은 전문가를 만나는 것은 여행에서 해박한 가이드를 만나듯 문화사업 성공의 가이드를 만나는 것과 같다.

디테일에 강해져라

중국기업들이 협력을 염두에 둔 한국기업의 존재나 능력을 확인하는 방법 중에 하나가 바로 홈페이지와 기사검색이다. 홈페이지가 없는 기업이면 일단 의심부터 한다. 반면 홈페이지가 있으면 회사가 존재하고 외부에 정식으로 회사를 공개한 만큼 대중들로부터 신뢰성이 일부 검증되었다고 생각한다. 홈페이지가 뭐가 그렇게 중요하냐고 이야기할 수도 있겠지만 이처럼 작은 부분 하나가 중국 문화사업 진출에 있어 기반이 되는 신뢰성을 만들어 준다. 인터넷 기사 관리도 중요하다. 중국기업은 사업을 함께 하기 전에 인터넷에서 협력회사에 관련된 자료를 검색해서 평가하는 경우가 많다. 만약 회사와 관련된 좋은 기사가 많다면 회사의 신뢰성은 높아진다. 반면 검색에서 좋지 않은 기사들이 발견되면 협력 과정에서 이 부분을 집중적으로 캐묻는 경우가 많다. 이처럼 중국기업들이 협력을 추진하려는 한국 기업들에 대해 조심스럽게 조사하고 접근하는 것은, 한국기업이 중국기업과의 협력에서 많은 사기와 어려움을 당했던 것처럼 중국기업 또한 한국기업과의 협력에서 사기와 어려움을 당한 경험이 많기 때문이다. 중국 문화시장에 진출하려는 기업은 우선 홈페이지와 인터넷 기사 등 회사의 실체와 평판을 보여줄 자료들을 만드는데 신경 써야 한다. 홈페이시와 인터넷 기사 등 회사를 확인할 수 있는 방법과 자료들이 구축된다면 중국기업에게 회사의 신뢰성을 설명하는데 드는 시간과 노력을 상당히 줄일 수 있다. 작은 일 같지만 이러한 디테일이 경쟁력을 만든다.

핵심역량과 경쟁우위를 어필하라

드라마 '미생'을 보면 오과장은 회사로 이동하는 차안에서 "너 나 홀려봐. 너 뭘 팔 수 있어"라고 제안하는 장면이 나온다. 장그래는 "전 지금까지 제 노력을 쓰지 않았으니까 제 노력은 새빠시 신상입니다. 무조건 열심히 하겠습니다"라고 설득했고, 오과장은 "안 사"라고 단호히 거절한다. 이후 오과장은 "왜 안 사겠다는 건 줄 알아? 흔해 빠진 게 열심히 하는 놈들이거든. 고로 네가 팔려는 노력은 변별력이 없다"라고 설명했고, 장그래는 "제 노력은 다릅니다. 질이요. 양도요"라며 간절함을 드러내는 장면이 나온다. 오과장은 장그래에게 직장인으로서 핵심역량 및 경쟁우위를 물어본 것이고 장그래는 직장생활의 핵심역량 중 하나인 노력을 설명하고 경쟁우위로 노력의 질과 양을 설명한 것이다. 만약 이 장면에서 장그래가 저는 성실할 수도 있고 노력할 수도 있고 열심히 할 수도 있고 말도 잘 들을 수 있고 지각도 안 할 수 있고 동료들과 잘 지낼 수 있고…. 이런 식으로 나열하였다면 어떨까?

중국에서 문화사업을 추진하면서도 이런 장면을 자주 마주한다. 많은 한국기업들이 중국기업들과 협상을 하는 자리에서도 '우리는 이것도 할 수 있고 저것도 할 수 있고 또 다른 것도 할 수 있다'라는 식의 백화점식 설명을 하는 경우가 많다. 이야기를 듣고 있으면 마치 회사를 설명하는 것이 아니라 그냥 일반 엔터테인먼트 기업의 설명을 듣는 느낌마저 든다. 그러나 중국기업은 협상에서 핵심역량과 경쟁우위가 무엇인지를 듣고 싶

어 한다. 제작에 확실히 경쟁우위가 있는지, 유통에 확실히 경쟁우위가 있는지, 투자 능력이 있는지, 정부와의 관계로 정부 과제에 강점이 있는지, 기획에 경쟁우위가 있는지, 가장 저렴한 가격으로 제품을 만들어 낼 수 있는지 등을 듣고 싶어 한다. 중국기업과 협상할 때 한국 문화시장이 중국 문화시장에 비해 상대적으로 가지고 있는 핵심역량 및 경쟁우위 이야기는 굳이 안 해도 된다. 대부분의 중국 문화기업들은 이미 알고 있기 때문이다. 이보다도 협상 당사 기업이 가지고 있는 핵심역량과 경쟁우위를 강하게 어필하는 것이 필요하다. '우리 기업은 연예인 교육에 있어서는 한국에서 제일 강력한 프로그램을 가지고 있다'같은 식의 간추려진 경쟁우위 어필이 중국인의 심장을 빠르게 뛰게 만든다.

암묵적 규제를 파악하라

자국 콘텐츠를 보호하기 위한 중국정부의 의지는 높다. 때문에 중국에서의 해외콘텐츠 규제 또한 갈수록 심해지고 있다. TV에 이어 인터넷에서도 해외콘텐츠에 대한 규제가 강화되는 추세다. 중국에서의 해외콘텐츠에 대한 규제는 당분간 더욱 강화될 전망이다. 해외콘텐츠 기업이 중국정부의 문화산업에 대한 규제 및 정책 흐름을 유심히 살펴야 하는 이유는, 중국정부의 문화사업에 대한 규제 및 정책 방향이 해외콘텐츠 기업의 중국시장에서의 사업 성과와 향후 추진방향에 상당한 영향을 미칠 수 있기 때문이다.

그렇다면 중국정부의 문화사업에 대한 규제 및 정책방향은 어떻게 알 수 있을까? 우선 중국정부의 문화사업 규제 및 정책 방향이 나와 있는 인터넷 사이트를 통해 기본 자료들을 찾아볼 수 있다. 그리고 한국정부나 민간기관에서 발간하는 중국 문화사업 관련 자료들을 통해서도 대략적인 중국정부의 문화사업에 대한 규제 및 정책방향을 살펴볼 수 있다. 또한 규제 및 정책을 만들고 실행하는 중국 정부 관계자들과의 미팅이나 이들이 참여하는 각종 세미나와 발표회 등에 참석함으로써 정보를 구할 수도 있다.

그런데 중국문화시장의 규제 중에 글이나 서면형식으로 발표되지 않는 것들이 있다. 한마디로 분위기라고 할 수 있는데, 이러한 분위기는 정식적으로 발표되거나 서류화된 것이 아니라 문화사업 관계자들 사이에서 공유되는 일종의 보이지 않는 규

제로 암묵적 규제라고 불리기도 한다. 예를 들어 중국과 일본의 영토 문제가 발생하면서, 중국정부가 공식적으로 일본 문화 사업자의 중국 진출에 대한 규제를 내린 것은 아니지만 당분간 일본 문화콘텐츠의 중국 진출과 일본 문화기업과의 협력을 진행하지 말라는 암묵적 규제가 형성되었고 이에 따라 실제로 현장에서도 중국과 일본과의 문화협력은 크게 줄어들었다. 또 다른 예를 하나 들어보자. 2014년 12월 31일 중국 상하이 와이탄 外灘 에서 새해맞이를 하고자 모인 인파가 붐비면서 수십 명이 죽는 사고가 발생하였다. 이 일이 있은 후 중국 중앙 정부는 유사 사고가 재발하지 않도록 각 지방 정부에 지침을 내렸다. 이에 따라 문화시장에서도 많은 인파가 모이는 콘서트나 팬미팅 등의 행사는 야외에서 열리는 것이 암묵적으로 제한되었다. 실제로 상하이를 비롯해 베이징 등 주요 지역에서 열리기로 예정되었던 행사가 취소되거나, 진행하려고 했던 행사들이 비준이 나지 않아 추진을 포기하는 일들이 발생하였다.

암묵적 규제는 현장에서 직접 뛰는 실무자들이 가장 많이 느낄 수 있는 부분이다. 때문에 중국에서 문화사업을 효과적으로 진행하기 위해서는 현장 실무자들과의 지속적인 만남을 통해 암묵적 규제를 지속적으로 파악할 필요가 있다.

세무 및 회계를 중시하라

한류스타 배우 J씨가 세금 탈루액과 가산세를 합쳐 수십억 원에 이르는 추징금을 국세청에 납부하였다는 보도가 있었다. 서울지방국세청이 J씨와 그의 중화권 활동을 중개한 H연예기획사 A대표 등을 상대로 징수하였다는 보도였다. J씨와 더불어 지난해 비슷한 시기에 배우 H양도 종합소득세를 탈루한 혐의로 뒤늦게 이를 추징당한 사실이 알려지면서 물의를 빚었다. 당시 H양 측은 담당 세무사의 실수로 벌어진 일이라며 이미 추징금을 납부해 종결된 사건이라고 해명했지만 논란은 계속되었다.

이들이 중국에서 좋은 이미지로 인기를 누리고 있던 스타인 만큼 이 같은 논란이 불거지게 되면 이미지에 치명타를 입을 수밖에 없다는 평가들이 있었고, 이들 스타들은 한국을 대표하고 있기 때문에 중국 내부에 일고 있는 반한류 움직임에 힘을 실어 줄 수 있다는 지적도 있었다. 중국에서 활발하게 활동하고 있는 두 배우의 탈세 문제로 인해 한중 문화사업에 있어 세금문제가 새롭게 이슈가 되기도 하였다.

중국에서 문화사업을 진행하는 사업자들은 자주 세금과 관련된 문제에 부딪친다. 세금 문제를 제대로 알고 대처하지 못하면 자칫 오랜 기간 준비한 중국시장에서의 성공이라는 공든 탑이 무너질 수 있다. 중국은 국세와 지방세 및 영업세를 비롯해 부가가치세, 소득세 등 사업 추진에 따라 부담해야 하는 세금들이 존재하며 다양한 세금 정책이 존재한다. 때문에 이 모든 정책이나 내용들을 알고 한국 문화기업이 대처하기에는 어

려움이 있다.

중국에서 회사를 설립하여 대중문화사업을 추진하는 경우에는 세금 및 회계 전문가를 채용하는 것이 좋다. 그러나 규모가 영세하여 전문가를 채용하기 어려운 경우에는 이러한 기업들을 위해서 전문적으로 세금 및 회계를 대신해주는 기업을 활용해 세금 및 회계 문제를 처리할 수 있다.

중국에서 문화사업에 종사하는 한국 기업들은 한중문화교류사업을 추진하면서 정식적으로 세금을 내고 사업을 진행하면 비용 부담이 너무 커서 사업을 진행할 수 없다는 자조적인 이야기를 하곤 한다. 예를 들어 10억 수준의 콘서트를 진행한다고 하면 세금이 약 2~3억 수준이나 발생한다. 상황이 이렇다 보니 어떻게든 세금 문제를 피해서 일을 추진하려고 하는 경향이 있다. 세금을 모두 부담하면 예산 때문에 행사 자체를 진행하기 어려운 상황이 되거나 진행을 하더라도 이익을 남기기 어려운 상황이 될 수 있어 사업자나 연예인은 행사를 진행하면서 세금 탈루의 유혹에 쉽게 빠질 수 있다. 그러나 장기적으로 중국에서 문화사업을 추진하려면 탈세 유혹에 빠져서는 안 된다. 그 보다는 세금 및 회계 전문가들과 협의하여 탈세가 아닌 절세의 방식을 찾는데 노력해야 한다.

인재확보에 사활을 걸어라

월스트리트저널$_{WSJ}$의 보도에 따르면 중국 근로자들은 과거 로컬기업보다 높은 임금, 더 많은 자기발전 기회 등을 이유로 외국기업을 선호했으나 이제는 그 추세가 바뀌고 있다고 한다. 중국 진출 외국기업의 모임인 CEB가 지난해 중국 근로자 1만 6천 5백 명을 대상으로 시행한 설문조사 결과에 따르면 응답자의 47%가 자국기업을 선호했으며 24%가 외국기업을 선호하였다. 이는 5년 전 같은 조사에서 자국기업 선호 응답이 9%, 외국기업은 42%였던 것과 대조된다. 즉 중국 근로자들의 외국기업 선호 추세는 없어졌다는 것을 의미한다.

이런 추세에 따라 중국에 진출하는 한국 문화기업들도 중국에서 관련분야 전문가를 채용하여 사업을 영위하는 일이 점점 힘들어지고 있다. 필자도 중국에서 문화사업을 추진하면서 인재확보가 얼마나 힘든지 몸소 체험한 바 있다. 문화사업을 이해하는 통역사를 채용하는 것도 어려운 상황으로 변하고 있다. 한국과 중국의 문화사업을 이해하고 실행할 수 있는 인재를 확보하는 것은 더더욱 어려운 일이 되고 있다. 어렵게 인재를 확보하였다고 하더라도 중국기업이 더 좋은 보장을 하면 쉽게 이직을 하는 경우가 많기 때문에 장기적으로 인재를 확보하고 사업을 추진하는 것이 실제로 쉽지 않은 것이 현 중국 문화시장이다.

"사업을 키우고 싶어도 쓸 만한 사람이 없다"는 말은 이제 제조업에만 국한되는 것이 아니라 문화사업 분야에서도 적용되는 말이다. 기업 입장에서야 확장되어가는 중국 내수시장을 겨

냥해 사업을 키우고 싶지만 정작 사업을 이끌어갈 인력은 부족하다는 것이다. 그렇다고 인재를 찾는 것을 포기할 수는 없다. 필요에 따라 매번 인력을 채용할 수도 있지만 장기적인 관점에서 주변 관계자들의 추천을 통해 인재풀을 확보하고 지속적으로 교류를 해 나갈 필요가 있는 것이다. 그리고 인력을 제공해 주는 헤드헌트 기업과의 협력을 통해 인재를 구할 수 있는 채널을 확보해 둘 필요도 있다. 만약 인재를 확보하기 어렵다면 현 인력 중에서 중국 사업에 적합한 인력을 선발해 자체적으로 육성하는 방법도 강구할 필요가 있다.

정부의 지원과 협력을 끌어내라

한국정부 및 문화예술관련 정부기관 및 단체들은 한국과 중국에서 한국 기업이나 예술인이 중국에 진출하거나 활동하는 것을 지원하고 있다. 중국 문화시장에 진출하려는 기업이나 개인은 문화체육관광부, KOTRA, 한국콘텐츠진흥원, 주중한국대사관, 주중한국문화원, 한국저작권위원회 등 여러 정부기관 및 단체를 통해 다양한 도움을 받을 수 있다. 정부기관이나 단체에서 지원하는 것은 자금에서부터 법률 및 정책 자문, 그리고 중국 현지 사무실 지원에 이르기까지 다양하다.

하지만 정부기관의 지원은 가만히 앉아 있는다고 뚝 하고 떨어지는 것이 아니다. 정부기관의 지원과 협력을 받기 위해서는 적극적으로 문을 두드려야 한다. 정부의 지원을 활용하는 방법은 정부가 추진하는 프로젝트에 참여하는 방법도 있고 정부에서 주관하는 각종 콘텐츠 설명회나 발표회, 그리고 박람회 등에 참여하는 방법도 있다. 또는 중국에서 개별적으로 추진하고 있는 프로젝트의 의미와 중요성을 이해시키고 어필하여 정부기관 및 단체의 지원과 협력을 이끌어내는 방법도 있다. 한국 정부와 문화예술관련 정부기관 및 단체들도 많은 한국 문화기업들이 중국에 진출하기를 희망하고 있으며 적극적으로 도움을 줄 준비가 되어 있다. 중국 문화시장에 진출하거나 활동을 하려고 하는 기업이나 개인이 있다면 망설이지 말고 한국정부 및 문화예술관련 정부기관 및 단체들에게 도움을 청해보라.

문화 속에서 중국을 발견하라

드라마 · 영화 · 다큐멘터리 등 중국 영상물은 중국의 과거와 현재 그리고 미래를 볼 수 있는 창이다. 한국 드라마나 영화를 통해 한국을 이해하고 한국을 좋아하는 중국인들처럼, 한국인도 중국 드라마나 영화 등의 영상물을 통해 중국인의 생활이나 사고방식 등을 좀 더 깊이 있게 들여다 볼 수 있다. 그렇다고 한국 드라마나 영화가 한국인의 생활상이나 사고방식을 그대로 드러내지 않는 것처럼 중국 드라마나 영화 또한 모든 작품들이 중국인의 생활상이나 사고방식을 담고 있는 것은 아니다. 때문에 중국인의 생활과 사고방식을 간접적으로 경험하기 위해서는 이러한 것들이 잘 표출된 영상물을 찾아보는 것이 필요하다.

중국에서 인기 있었던 한국 드라마 중에 〈목욕탕집 남자들〉이 있다. 1995년에 방영된 이 드라마는 30여 년간 대중목욕탕을 업으로 살아온 할아버지와 대가족의 이야기를 유쾌하게 그린 드라마다. 〈목욕탕집 남자들〉은 2001년 중국 CCTV에서 방송되면서 중국인들에게 큰 인기를 끌었는데 중국 시청자들은 드라마를 통해 한국인들도 가족 간의 화합과 행복, 그리고 사랑을 중요시하는 것을 좀 더 확실히 알게 되었다고 평가하였다. 드라마를 통해 한국인의 가족은 어떤 모습인지, 가족 간에는 어떻게 서로 이해하고 사랑하는지, 어떤 방식으로 커뮤니케이션하며 사랑을 표출하는지 등을 좀 더 깊이 있게 알게 되었다고 하였다.

필자는 중국 대중문화평론가로 활동하면서 중국인의 생활이나 사고방식을 좀 더 자세히 알기 위해 수많은 드라마와 영화

를 접하였다. 필자가 본 중국드라마나 영화의 편수는 아마 어느 한국인에게도 뒤지지 않을 것이다. 물론 그 중에는 필자의 취향에 맞는 드라마나 영화도 있었지만 필자가 찾아 본 드라마나 영화의 대부분은 중국인의 사고방식이 잘 반영된 것들이었다. 중국인들의 애국관은 어떻게 표출되는지, 중국인들의 소통 방식은 어떠한지, 중국인들이 희망하는 삶은 과연 어떤 것인지, 중국의 청춘들은 어떤 것에 감동하고 아파하는지 등 중국인들의 삶에 대한 보다 깊은 성찰이 담겨 있는 드라마나 영화를 지금도 자주 찾아본다.

아쉽게도 한국 TV나 영화관을 통해서 방영되는 중국 드라마나 영화는 다양하지 못하다. 아니 거의 무협이나 과거 역사물에 치우쳐 있다고 해도 과언은 아니다. 이런 드라마나 영화들을 보면 마치 중국인들은 도박을 일삼고 총 싸움을 하며 하늘을 자유롭게 날아다니는 삶을 사는 것처럼 느낄 정도다. 최근 중국에도 수준 높은 영상물들이 발행되고 있다. 중국을 좀 더 이해하고 싶다면 다양한 중국 영상물 속에 숨겨진 중국을 찾아보길 권한다.

계약서에 안심하지 마라

중국에서는 계약을 했다고 해서 안심해서는 안 된다. 계약했으니 이제 전혀 문제가 없다는 생각은 잠시 접어둘 필요가 있다. 중국에서는 계약이 잘 지켜지지 않아 분쟁이 일어나는 경우를 자주 접할 수 있다. 예를 들어보자. 한국의 한 매니지먼트 회사가 중국 회사와 소속 가수 콘서트를 1년에 3회 진행하기로 계약을 체결하였다. 콘서트 전문가들이 생각하기에도 높은 가격으로 계약이 체결되었다. 그러나 이 계약은 결국 끝까지 진행되지 못하였다. 왜냐하면 콘서트를 추진하면서 중국 사업자가 티켓 판매가 잘 되지 않아 콘서트를 취소하기로 한 것이다. 계약금을 주었더라도 콘서트를 진행하기보다는 취소하는 것이 손해가 더 적을 것이라고 판단하였기 때문이다. 계약서에 위약금 조항이 있긴 하였지만 이 조항은 지켜지지 않았다. 계약은 법적인 효력이 있는 만큼 꼼꼼하게 내용을 확인하고 체결해야 한다. 그러나 계약이 완벽하게 잘 되었다고 해도 반드시 계약서대로 일이 진행되는 것만은 아니다. 특히 한국과 중국 간의 계약에서 중국기업들도 한국기업이 계약 위반에 대해서 쉽게 소송을 하기 어렵다는 점을 악용하는 경우가 있다. 계약이 되었다고 모든 것이 끝났다고 생각하지 말고 계약이 시작이라는 생각으로 계약 파트너와 일의 추진과정을 세심하게 체크해 나가야 한다.

비즈니스 매너를 숙지하라

비즈니스 매너를 숙지하고 있어야 자칫 실수로 인한 사업 실패를 막을 수 있다. 외국인이기 때문에 중국인이 이해해 줄 것이라고 생각할 수도 있지만 비즈니스 현장에서는 실수 하나가 사업을 망칠 수 있다.

실수 중에는 술자리에서의 실수가 많다. 중국에는 '우주부청시无酒不成席'란 말이 있다. 술이 없으면 자리가 만들어지지 않는다는 말이다. 이 말처럼 중국에는 많은 술자리가 있기 때문에 술자리에서 실수가 자주 발생한다. 술을 못하면 못 마신다고 이야기하고 양해를 구하는 것이 좋다. 술을 마신다면 취하여 술주정을 부리는 것은 절대 삼가야 한다.

비즈니스 매너의 예를 들어보면 하얀색은 슬픔과 죽음을 뜻하고 빨간색은 축복과 기쁨을 의미하기에 축의금을 낼 때는 빨간 봉투를 사용하고, 중국어로 좋지 않은 의미를 가진 단어와 비슷한 발음을 가진 시계와 우산 등은 비즈니스 파트너에게는 선물하지 않는 것이 좋다. 병문안을 갈 때는 뿌리가 있는 꽃을 가져가는 것을 피하고 대접을 할 때는 부족함이 느껴지지 않도록 준비한다. 회의를 할 때는 상대방의 체면을 손상시킬 수 있는 반박은 자제하며 호칭은 적절하게 사용할 필요가 있다. 비즈니스 매너를 지켜 신뢰도를 높여라.

지역에 적합한 비즈니스를 찾아라

중국의 영토는 한반도의 44배에 달하며 56개의 민족이 살고 있다. 당연히 지역마다 특징이 존재하고 다양한 삶의 모습이 펼쳐진다. 북쪽 지방에서 통하는 것이 남쪽 지방에서 반드시 통하는 것은 아니다. 지역 사투리는 중국인들 사이에서도 이해하지 못하는 경우가 많다. 중국은 중앙정부에서 정책을 시행하기는 하지만 각 지방 정부가 세부적으로 지방 현실에 맞게 정책을 추진한다. 문화사업도 예외는 아니다. 지역별로 특색 있는 문화사업을 육성하고 있다. 베이징과 상하이에는 공연문화가 발달되어 있고 푸젠성에는 게임사업이 활성화되어 있으며 광저우에는 전시 및 뮤지컬 사업이 활발히 진행되는 등 지역마다 집중하여 육성하고 있는 문화사업도 차이가 있다. 지역정부에서 문화사업에 지역적 경쟁력과 특색을 반영하고 있기 때문이다. 따라서 중국 문화시장에 진출하고 비즈니스를 추진하기 위해서는 지역의 특징과 더불어 지역에서 지원하고 있는 중점사업 분야를 파악하고 지역에 적합한 비즈니스를 추진할 필요가 있다. 이를 위해서는 지역에서 나고 자란 관리자를 채용하는 것이 지역 문화사업 추진에 도움이 될 수 있다.

연예인의 도전으로 보는 성공의 답

원소강 화처잉스 华策影视, 화책미디어 한국사무소 드라마사업부 공동대표는 한국매체와의 인터뷰에서 중국진출을 노리는 배우들에게 다음과 같은 조언을 한 바 있다.

"추자현씨가 중국에서 잘 나가는 이유는 철저히 현지화 했기 때문이에요. 그는 중국 스타일을 따르고 있죠. 한국 것을 버려야 해요. 어떤 한국 연기자는 중국의 모 회사와 계약을 했는데 잘 안됐어요. 중국 드라마 출연을 권유하면 안 하겠다는 거예요. 요구 사항도 많고요. 일단은 중국에서 작품을 많이 해야 중국 사람들도 더 많이 그 배우에 대해 알게 되지 않을까요. 그런데 무턱대고 안 한다하면 결국 본인을 알릴 기회만 없어지는 셈입니다. 사실 중국 톱배우들보다 한국 톱배우들의 개런티가 적어요. 그런데 중국에서는 점점 한국 톱배우들은 안 쓰려고 해요. 개런티가 중국 톱배우보다 싸지만 조건이 너무 많거든요. 한국 톱배우 한 명이 중국에 가면 기본 스태프에 보디가드, 통역까지 정말 수많은 사람들이 따라 갑니다. 결국은 제작비 부담으로 이어지지요. 이렇게 할 거면 아주 큰 작품이 아니면 굳이 한국 톱배우를 안 쓰게 되는 겁니다"

원소강 대표의 이야기는 결국 중국에서 연예활동을 위해서는 중국의 시스템에 맞춰 연예활동을 추진하라는 이야기다. '로마에 가면 로마의 법을 따르라'는 이야기처럼 중국에 가면 중국의 법을 따라 일을 추진해야 한다. 그러나 중국에서 활동하는 한국 연예인 중에는 중국에서도 한국에서 하는 형식을 그대고

고수하는 경우가 있다. 이로 인해 중국 현지 기업들과의 불화나 말썽이 벌어지기도 한다. 한 콘서트 진행 사장의 이야기가 생각난다. "한 번은 한국 가수를 섭외하여 콘서트에 참석시키려 하다가 깜짝 놀랐다. 콘서트에 한 번 참여하는데 25명이 온다고 하더라. 도대체 누가 오는지 모르겠는데 25명이라니 어이가 없어서 말이 안 나왔다. 25명이면 비행기 값만도 어마어마한데 중국 연예인은 연예인 포함 2~3명이면 되는데…" 결국 콘서트 진행 사장은 한국 연예인의 콘서트 참여를 포기하였다. 한국 연예인 입장에서는 찾는 곳이 많으니까 안 가면 그만이라고 할 수 있지만 이러한 스타 연예인의 모습은 중국 연예 관계자들에게 선입견을 만들어 중국에 진출하려고 하는 다른 한국 연예인의 길을 막을 수 있다. 중국에서 활동하고 싶다면 중국 문화시장의 룰이나 법률을 이해하고 존중해야 한다.

온라인 마케팅을 시행하라

온라인 마케팅은 이제 중국시장에 진출하고자 하는 기업에게는 필수다. 물론 오프라인 마케팅이 직접적이고 반응이 빠르고 영향력도 클 수 있지만 비싼 금액 때문에 문화기업이 실행하기는 쉽지 않다. 비싼 오프라인 매체 광고의 대안이 바로 바이럴 마케팅의 파급력이 큰 온라인 마케팅이다. 온라인 마케팅은 비용 대비 효과가 높기 때문에 중국기업 뿐만 아니라 중국시장에서 브랜드를 알리고 상품을 판매하려고 하는 외국기업들에게 인기가 높다. 온라인 마케팅으로는 중국판 트위터라고 불리는 웨이보微博, 중국판 카카오톡으로 불리는 웨이신微信, 중국판 페이스북으로 불리는 런런왕人人网을 비롯해 중국판 유트브라고 불리는 요우쿠优酷 등을 활용한 마케팅이 있다. 문화기업은 온라인 마케팅을 통해서 직접적인 소비를 끌어낼 수 있는 것은 물론 브랜드나 상품에 대한 중국 소비자의 소비 특성을 깊이 있게 파악할 수도 있다. 문화기업은 온라인 마케팅을 통해 소비자들과 지속적으로 상호작용함으로서 소비자들의 구매 행태, 소비자의 요구, 소비자 중심의 상담과 마케팅 방법, 소비자의 긍정적 경험 유도 그리고 브랜드나 상품에 대한 개선 사항 파악 등 다양한 마케팅 결과물들을 확보할 수 있다. 연예인의 경우 온라인 마케팅을 통해서 팬 관리는 물론 인지도와 선호도를 높일 수도 있다. 온라인 마케팅을 통한 결과물은 문화기업이 중국 문화 소비자들에게 적합한 상품과 서비스를 제공함으로써 중국 문화시장에 한 걸음 더 깊이 있게 다가갈 수 있는 디딤돌 역할을 해줄 수 있다.

※ 설문조사 테스트는 지은이가 그 동안의 중국경험과 현장조사 등을 기반으로 이루어진 것으로 보편적으로 적용할 수 있는 과학적 근거자료를 포함하고 있지 않습니다.

結果

A	B	
5개 미만	개수 무관	중국사업 진출은 아직 시기상조
5~10개	3개 이하	중국사업에 진출 할 시기이나 중국시장에서의 성공은 미지수
	4~7개	중국사업에 진출 할 시기이며 중국시장에서의 조기 기반 구축 가능
	8개 이상	중국사업에 진출 할 적기이며 중국시장에서의 성공가능성 높음

중국사업
가능성 간단

CHECK LIST

A

☐ 중국사업을 하고 싶다는 생각이 자주 든다.
☐ 중국에 대한 나쁜 선입견이 없다.
☐ 중국을 좋아한다.
☐ 중국시장에 대한 이해도가 높다
☐ 중국사업을 위한 사전준비를 진행해 왔다.
☐ 중국 관련 소식이나 자료를 주기적으로 챙겨본다.
☐ 중국에 거주 하거나 사업체를 설립할 생각이 있다.
☐ 중국에 알고 지내는 사람들이 많다.
☐ 중국사업을 진행하는 것이 두렵지 않다.
☐ 중국사업 관련 빠른 의사결정과 집행이 가능하다.

B

☐ 중국에서 경쟁우위에 있을 만한 능력, 제품 또는 기술이 있다.
☐ 한국에서 경쟁우위에 있는 능력, 제품 또는 기술이 있다.
☐ 경쟁우위를 지속적으로 유지할 수 있는 핵심역량이 있다.
☐ 중국에 깊이 있는 관시가 있다.
☐ 중국에 믿을 만한 파트너가 있다.
☐ 해외시장에 진출했거나 성공한 경험이 있다.
☐ 중국에서 또는 중국기업과 사업을 진행해 본 적이 있다.
☐ 중국사업 관련 인재나 전문가 또는 조직을 확보하고 있다.
☐ 중국에서 장기적 영업에 필요한 자본력을 확보하고 있다.
☐ 중국기업으로부터 중국시장 진출 제안을 받은 적이 있다.

부록

중국사회 주요 이슈

'호랑이'에서 '파리'까지

　시진핑 정부가 들어서면서 중국에 부정부패 척결 칼바람이 불고 있다. 부정부패를 저지른 공무원들이 사형을 당하거나 감옥에 수감되었다는 기사가 하루가 멀다 하고 보도되고 있다. 언론을 통해 드러나는 중국의 부정부패는 방법도 다양하고 금액도 어마어마하다. 일반 국민들이 들으면 '헉' 소리가 나올 정도다. 지도자들의 부정부패와 관련한 얘기는 중국 국민들의 분노를 자아내기에 충분하다.

　시진핑 정부는 국민의 분노를 인지하고 부정부패와의 멈추지 않는 전쟁을 선언하였다. 정부가 바뀔 때마다 늘 시행되던 전시행정으로 여겨졌던 시정바람은 수 년간 식을 줄 모르고 진행되고 있다. 중국정부가 부정부패와의 전쟁에 온 힘을 쏟고 있지만 사회 전반에 걸쳐 만연한 부정부패는 쉽게 뿌리 뽑히지 않고 있다. 모든 사회에는 부정부패가 존재한다. 문제는 그 정도가 얼마나 만연하고 심각한가 하는 것인데 중국정부는 중국의 부정부패가 사회와 경제를 위협할 만큼 심각한 수준이라고 여기고 있는 듯하다.

　시진핑 정부는 취임 이후 부정부패 척결을 정책 우선순위로 정하고 부정부패와 관련해 호랑이_{고위관리}와 파리_{하급관리}를 모두 잡을 것이라고 여러 차례 공언하였다. 리커창_{李克强} 총리도 2014년

열린 양회에서 부정·부패 척결에 관련해서는 관용 없는 강경 정책으로 대처할 것이라고 밝히고 부패 대처에 대한 당과 정부의 의지와 결심은 일관된다고 밝혔다. 또한 시진핑 총서기가 이끄는 당 중앙은 탐욕이 있으면 대가가 있고 부패가 있으면 처벌해야 한다는 정책을 추진해 새로운 성과가 있었다며 이런 정책을 앞으로도 끊임없이 시행해 나갈 것이라며 부정부패에 대한 강력대응 의지를 밝혔다. 정부의 강력한 부정부패 대응 의지에 따라 인민은행이 매년 3월 전국인민대표대회전인대 개막에 앞서 시행하는 설문조사에서 부정부패는 국민의 10대 관심사 순위에서 2013년 7위에서 2014년에는 3위로 올라갔다.

부정부패 조사에 대한 성역이 사라지면서 부정부패 사건들이 속속 밝혀지고 있다. 저우융캉周永康 전 정치국 상무위원, 쉬차이허우徐才厚 전 정치국 위원 겸 중앙군사위 부주석, 링지화令計劃 전 통일전선공작부장이 부정부패 혐의로 체포되었다. 공금으로 북한 관광을 다녀온 저장성 간부 2명도 경고 처분을 받는 등 크고 작은 부정부패를 저지른 이들이 처벌을 받았다. 2014년 1~9월까지 부정부패 혐의로 접수된 공직자 부정부패 사건은 총 2만 7,235건이며 관련자는 3만 5,633명이었다. 해외로 도주한 부패 관료와 기업인을 추적 체포하는 이른바 '여우사냥借狐'으로 500여 명이 체포되기도 하였다.

부정부패 척결은 시장경제에도 영향을 미쳤다. 중국 부자도시 중 하나로 꼽히는 저장浙江성 닝보宁波 지역에서는 중국 대륙에서 처음으로 5성급 호텔이 파산하였다. 2014년 마카오 카지노 수입은 전년대비 2.6% 줄었다. 골프장도 직격탄을 맞아 지

난해 하반기에만 베이징에서 12개의 골프장이 문을 닫았다. 위스키 판매도 직격탄을 맞고 약 소비가 40% 감소하였다. 이와 같이 고급 소비시장 위축 이면에는 중국정부 공무원 부패를 막기 위한 '삼공소비三公消費, 해외출장·음식접대·공용차' 근절 대책이 있다.

중국 중앙기율검사위원회中共中央紀律檢查委員会 감찰부가 '부패와의 전쟁' 관련 소식을 볼 수 있는 앱을 개발해 출시하고 SNS를 통해 부정부패에 대한 제보를 받는 등 부정부패 척결 노력은 다양하게 추진되고 있다. 그러나 이러한 중국정부의 적극적인 부정부패 척결 노력에도 불구하고 다양한 규제 정책과 투명하지 못한 시스템으로 중국사회의 부정부패는 당분간 지속될 것으로 보인다. 최근 국제투명성기구Transparency International가 세계 175개 국을 대상으로 조사한 '2014년 부패인식지수CPI' 발표에서 중국은 오히려 20계단이나 떨어진 100위를 기록하였다.

미디어 통제 이상 無

한국의 한 토크쇼 프로그램에 중국 대표로 참여하고 있는 참가자가 '땅콩회항'과 같은 사건이 중국에도 있느냐는 질문에 "중국은 한국과 비슷하다. 중국에도 비슷한 사건이 많았는데 뉴스에 안 나왔다. 언론이 통제되었다"라고 답하였다. 중국에서 언론이 통제되고 있어 많은 사건사고들이 보도되지 않고 있다는 것을 의미하는 대답이다.

중국에서는 일부 인터넷 매체와 인쇄 매체를 제외한 대다수의 매체는 중국정부가 100% 지분을 보유했거나 경영권 지

분을 확보한 국유기업이다. 중국 언론사 대부분이 중국정부의 관리체계 하에 놓여 있는 상황이다. 때문에 중국 언론사는 중국정부의 노선에 따라 움직인다. 국민에게 당의 노선을 알리며 정부의 정책에 국민이 동참할 수 있도록 하는 선전 및 선동 역할이 중국 언론 매체의 주요 역할인 것이다. 중국 언론사는 정부의 직접적인 관리체계에 있는 정부 기관이라고 볼 수 있다.

중국정부는 일부 언론들이 정부 방침에 저항하는 움직임을 보일 때나 사회 및 정치적으로 민감한 이슈가 발생할 때마다 직간접적으로 언론을 통제해 왔다. 2014년 6월 국가신문출판광전총국은 각 보도기관에 통지문을 보내 "지국_{지사}, 인터넷사이트, 경영부문, 취재부문 등에 대한 집중 정리작업을 추진해 법규 · 법률위반 문제를 바로잡으라"고 지시하였다. 특히 "_{사전에 등록된} 영역과 범위를 벗어난 취재보도와 뉴스기자 · 지국_{지사}이 본기관의 동의를 거치지 않고 자의적으로 비판보도를 하는 것은 금지된다"고 밝혔다. 또한 기자가 자체적으로 인터넷사이트를 개설하거나 _{신문 · 잡지 등의} 특별호, 내부참고 등을 발행해 비판 보도를 하는 행위, 지국과 취재인원이 광고, 발행, 홍보를 담당하는 기업을 개설하는 행위, 지국과 기자가 광고, 발행, 찬조 등 경영활동을 하는 행위, 지국이나 취재인원에게 광고, 발행 등의 경영임무를 부여하는 행위 등을 금지하였다. 국가신문출판광전총국은 금전을 받고 뉴스보도를 한 하남청년보_{河南青年報}, 기사로 협박해 금품을 취득한 '남방일보'_{南方日報} · 무명만보_{茂名晚報}, 지방정부에 광고비용을 분담케 한 '서남상보'_{西南商報} 소속 기자 등 전형적인 뉴스사기, 허위뉴스인 사례 8건도 공개하였다. 이

는 정부의 언론통제 통지가 표면적으로 확인 안 된 보도가 난무
하는 언론폐단과 기자들의 금품갈취 행위를 근절하기 위한 것
임을 설명하기 위한 것이었다.

통지에 이은 조치로 2014년 8월 중국정부는 웨이신微信, QQ
등 중국 채팅 어플리케이션과 모바일 메신저 이신易信과 알리바
바 라이왕来往의 사용자 실무등록을 의무화 하였다. 또한 정치,
경제, 군사, 외교 등의 뉴스를 발신할 수 있는 대상을 언론매체
로 제한하였다. 2014년 10월에는 중국 국가인터넷정보판공실
과 국가신문출판광전총국이 뉴스 사이트를 비롯한 인터넷 언론
에도 기자증 제도를 도입하여 관리·감독을 강화하겠다고 밝혔
다. 중국 당국이 기존 매체는 물론 인터넷 언론에 대해서도 표
현의 자유를 제한하고 통제와 단속을 강화하겠다는 의미가 담
긴 것으로 해석된다.

중국 헌법 35조는 "중화인민공화국 공민은 언론 출판 집회
결사 여행 시위의 자유가 있다"고 규정한다. 그러나 현실은 그
렇지 못하다. 2014년 중국을 뜨겁게 달군 홍콩시위와 관련해
서 중국정부는 BBC 홈페이지의 중국 내 접속을 차단하였다.
영국 BBC 등 외신이 경찰의 폭력적인 진압 장면을 그대로 보
도했고 부상자도 속출하고 있다고 타전하면서 뉴스는 전세계
로 일파만파 퍼져갔고 여론은 시위대쪽으로 급격히 기울어지
자 급기야 중국 정부는 인터넷 통제에 나선 것이다. 당시 BBC
채널에서 중국정부가 원하지 않는 장면이 나오면 화면이 검정
색으로 바뀌었다.

또한 최근 중국에서 이슈가 되고 있는 사건사고에 대해서는

통제가 더욱 심한데 언론에서는 '신장 위구르 자치구', '북한', '미얀마', '남중국해'를 가장 민감한 주제로 여긴다. 한 주요 언론사 기자는 "이 같은 주제에 대해서는 기자가 직접 기사를 쓰는 것은 인정되지 않는다"고 얘기한다.

인터넷 공간과 미디어에 대한 검열을 대폭 강화하고 정부정책에 비판적인 유명 블로거와 기자들을 '사회혼란 야기', '유언비어 유포' 등의 혐의로 잇따라 체포하는 등 사실상 강도 높은 언론통제 행보가 이어지고 있다. 국제 언론단체인 '국경 없는 기자회_{RSF}'가 2014년 발표한 자료에 따르면 2014년 8월 말까지 전 세계 수감 언론인 178명 중 중국이 33명으로 1위를 차지하였다고 밝혔다. 이런 이유로 RSF가 발표한 2014년 세계 언론 자유 지수에서 중국은 전 세계 조사대상국 180개 중 175위를 차지하였다.

일부 중국 언론과 언론인들이 중국 정부의 언론통제 사실을 폭로하거나 언론자유 보장을 촉구하는 거리행진을 벌이는 등 중국정부의 언론 통제에 반대하는 움직임을 지속하고 있다. 그러나 이러한 언론통제 반발에도 불구하고 최근 환경오염, 부정부패, 영토문제 등 중국 내부 문제로 인해 국민들의 불만이 커지고 있는 것과 관련, 중국정부가 불안해하고 있는 만큼 중국정부의 언론통제와 언론인에 대한 사상개혁 교육은 당분간 이어질 것으로 보인다. 아울러 IT의 발달로 미디어 영향력이 급격히 높아지고 있는 인터넷과 모바일 등 뉴미디어에 대한 중국정부의 언론통제 또한 더욱 강화될 전망이다.

GDP UP, 내수 UP, 문화소비 UP

중국 경제가 소비중심으로 바뀌고 있다. 2014년 기준으로 중국의 1인당 GDP는 7,570달러를 기록하였다. 중국의 GDP대비 서비스산업 비중이 50%에 미치지 못하고 있는 점 그리고 1인당 가처분소득 증가로 개인 구매력 또한 증가하고 있다는 점은 향후 서비스와 소비산업의 성장동력은 크다고 것을 시사한다.

최근 경제성장률이 주춤하자 중국정부는 내수 진작을 강조하고 있다. 소비확대를 통해 경제성장률을 높이겠다는 것이다. 2014년 12월 중국 공산당 중앙경제공작회의에서는 미래 성장의 로드맵 중 하나로 소비의 개성화 및 다양화를 제시하였다. 소비의 양적 성장에서 질적 성장으로의 방향 또한 논의되었다. 후상통_{沪港通}을 통해 부양되는 주가는 소비 진작에 영향을 미치고 FTA를 통한 다양한 해외 상품의 중국 유입도 중국 내수 진작에 이끄는 요소가 될 것으로 전망되었다. 중국정부가 도시 발전 정책에서 지역적 배분에도 힘쓰면서 지역 도시 발전에 따른 내수 진작도 기대되고 있다.

중국의 소비형태 또한 변화의 시기를 맞이하고 있다. 무작정 유행을 따르는 소비 형태를 벗어나 개개인의 소득수준과 요구에 따른 소비가 증가하고 있다. 이러한 소비형태의 변화는 중국 소비자가 점점 스마트해지고 있음을 반영한다. 중국 소비자들은 과거 일방적으로 정보를 전달받던 수동적인 방식에서 탈피하여 웨이보_{微博} 등 IT의 발전과 함께 접근 가능해진 다양한 소통채널을 통해 기업에 대한 참여와 권익주장의 목소리를 높

이고 있다. 또한 좀더 편안한 생활을 향유하기 위해서 편리성과 신속성을 추구하는 경향도 점점 두드러지고 있다. 이런 까닭으로 KFC나 롯데리아 등 패스트푸드 소비점과 24시간 편의점은 해가 갈수록 늘어나고 있다. 미디어 네트워크 발전에 따라 바링호우$_{80後}$, 지오우링호우$_{90後}$를 주축으로 하는 소비자들은 쉽고 간편한 온라인 쇼핑이나 TV 쇼핑 등을 찾고 있다. 단순 광고 등 일방적인 미디어의 파워에 의해 수동적으로 제품을 선택했던 소비자들의 기호도 직접 체험 후 구매하는 추세로 진화하고 있다. 이러한 소비 시장의 배경에는 개인화 성향과 더불어 소비자들이 실제 생활을 통해 얻은 정보를 스마트한 구매로 연결시키려는 소비 경향이 커지고 있기 때문이다.

FTA로 기대되는 문화시장

한·중 FTA에 한국 콘텐츠 업체들이 거는 기대는 크다. 그 이유는 중국 콘텐츠 시장이 세계 콘텐츠 시장 매출 규모 3위를 차지하는 거대 시장이기 때문이다. 한·중 FTA가 타결 되면서 한국은 GDP 8조 달러의 거대 시장을 확보했고 FTA 경제영토가 70% 이상으로 상승함으로써 칠레에 이어 2위가 되었다. FTA 타결로 대중국 상품 수출이 증가할 것이며 이에 따른 콘텐츠 교역량은 지속 상승할 것이다. 그러나 아직 중국 콘텐츠 시장의 높은 진입장벽으로 한국 콘텐츠 업체들이 중국 진출에 어려움을 겪고 있는 것 또한 현실이다.

한·중 FTA의 콘텐츠 분야 주요 이슈는 중국 문화시장의

개방 범위다. 중국 정부가 자국 문화시장 보호를 위해 묶어둔 규제를 풀고 실질적으로 얼마나 개방하느냐는 한국 콘텐츠 업계의 주요 관심사다. 중국의 입장에서 보면 한국의 콘텐츠 시장이 이미 대부분 개방되어 있고 자국 콘텐츠의 질적 성장 또한 미흡하기 때문에 자국 문화시장 보호 차원에서 중국 문화시장 개방에 소극적일 것으로 예상된다. 그럼에도 불구하고 한국 정부는 중·홍콩 CEPA, 중·뉴질랜드 FTA 등 중국의 개방수준이 높은 기존 양허 약속을 참조하여 향후 중·한 서비스 시장 개방 수준을 실질적으로 높일 필요가 있다.

투자 자유화도 주요 이슈다. 실제로 중국 진출을 희망하는 기업들이 중국 문화시장 진출에 있어 가장 큰 장벽으로 꼽는 것이 투자 및 지분제한이다. 일부 풀리긴 했지만 아직까지 중국 문화사업 대부분이 외국기업의 투자금지로 되어 있고 개방된 일부 분야도 중국회사와의 합자나 합작을 통해서만 사업을 영위할 수 있는 투자제한으로 묶여있어 한국 문화기업의 중국시장 진출을 어렵게 하고 있다. 따라서 이번 한-중 FTA 체결을 계기로 한국정부는 서비스 분야, 특히 문화 분야에 있어 업종별 투자제한 및 외자기업의 지분제한 완화를 추진할 필요가 있다.

그리고 저작권분야를 포함한 지적재산권 분야도 주요 이슈가 될 것이다. 중국에서 한국 저작권 문제는 그 동안 많이 해결되어 왔다. 한국저작권위원회가 집계한 중국 온라인에서의 한국 콘텐츠 불법 유통 비율을 보면, 드라마의 경우 2007년 91%에서 2013년 33%로, 영화는 82%에서 28%로 떨어졌다. 그러나 음악은 88%에서 84%로 소폭 감소하는 등 아직 저작권 문제

의 개선 여지는 크다. 특히 오프라인 측면에서는 더욱 그러하다. 최근 중국 화장품 업체의 박근혜 대통령 초상권 도용 등 초상권 침해 사례를 비롯해 불법 DVD, 불법 출판물의 경우는 아직 중국 정부의 손이 많이 미치지 못하는 곳이 많다. 이에 따라 아직까지도 한국기업이 외국에서 당하는 지재권 침해의 59%가 중국에서 발생하고 있으며 이로 인한 한국 콘텐츠업계의 피해액이 3조 원에 달하는 것으로 추정되고 있는 만큼 이번에 타결된 한·중 FTA를 통해서 중국에 지재권 분야에서 수준 높은 규범 및 불법 저작물 유통 감소를 요구할 필요가 있다.

한·중 FTA 타결은 빠르게 이뤄졌다. 그러나 실질적으로 한·중 FTA 효과가 양국 문화시장에 반영되기 위해서는 좀 더 시간이 필요하다. 분명한 것은 한·중 FTA로 문화산업 분야는 현재 보다 향상된 수준의 중국 시장 개방 가능성과 시장의 양적 확대 가능성은 충분히 있다는 것이다. 이를 대비해서 한국 콘텐츠 업체들은 지금부터라도 사전 준비를 철저히 해야 한다. 우선 중국사업을 위한 인력 육성이 필요하다. 중국 시장을 이해하고 중국과 실질적으로 사업을 진행해본 경험이 있는 인력을 확보할 필요가 있다. 또한 중국 현지에서 출판 등 관련 콘텐츠 분야에서 꽌시를 가지고 있는 인력을 확보하는 노력이 필요하다. 특히 한-중 콘텐츠 업체의 공동협력 방안을 모색하는 노력이 필요하다. 중국 문화시장이 일부 개방된다고 해도 그 수준은 다른 상품 분야에 비해 크지 않을 것이기 때문에 중국에서 한국업체가 문화사업을 영위하는 것은 지금처럼 쉽지 않을 것이다. 따라서 정부간 협력체계 구축에 맞춰 민간에서도 공동 콘텐츠 개발

등 문화상품 관련 민간 협력체계를 구축하여 한-중 문화기업
이 협력하여 일을 추진할 수 있는 기반을 구축할 필요가 있다.

브랜드를 소비하고 창조하는 중국

중국은 경제개방 이후 지난 30여 년간 이룬 경제성장으로
충분한 재산 축적을 이뤘다. 또한 가난한 시대를 경험해 보지
않은 25~40세의 소비층이 현재 브랜드 소비시장의 새로운 주
역으로 등장하였다. 이들은 근검절약이 미덕이던 옛날과는 다
른 사고방식을 지니고 있으며 국제사회에서 중국의 지위가 급
부상함에 따라, 자신의 미래에 대해서도 비교적 큰 자신감을
가지고 있다. 이들의 월 소득은 대략 5천~5만 위안 정도로 비
교적 높은 수준이다. 그들은 자신의 성공을 드러내고 싶어하는
성향이 강하다.

영국의 이코노미스트잡지에 실린 평론에 따르면 현재 중국
인들의 소비습관이 일본을 닮아가고 있다면서, 남들이 사는 것
은 자신도 반드시 구입하고, 비싼 것을 선호한다고 지적하였
다. 브랜드 명품소비에도 이러한 속성이 내포되어 있다. 지금
처럼 경제잡지 표지에는 분명 손목시계 광고가 실려 있을 것이
고 여성 패션잡지라면 가방광고가 표지를 장식할 것이다. 좋은
차는 다른 사람이 알아차릴 수 없는 경우도 있지만 몸에 지니는
손목시계와 가방은 다른 사람이 쉽게 알아볼 수 있기 때문이다.

중국인의 브랜드 선호 경향은 날이 갈수록 뚜렷해질 것으
로 전망된다. 중국 소비자들은 현실적이기 때문에 브랜드에 대

해 관심이 적을 것 같지만 실제는 브랜드에 대한 애착이 높다. 자신의 소비에 브랜드를 적용해 구매를 실행하는 경향이 높다. 중국인이 브랜드 제품을 선호하는 이유는 자기과시는 물론 브랜드 제품 대부분이 품질이 높고 신뢰성이 검증되어 믿고 살 수 있기 때문이다.

프랑스 크레디아그리콜의 계열사인 시장조사기관 CLSA 아시아퍼시픽 마켓은 중국이 2020년 미국과 일본을 제치고 세계 최대 럭셔리 제품 소비 시장으로 부상할 것이라고 전망하였다. 글로벌 경제예측기관인 언스트앤영 Ernst & Young 사 자료에 따르면 중국 총인구 중 1억 7,500만 명이 명품 소비자 또는 잠재적 소비자이다. 이러한 거대 소비집단을 토대로 중국에서 각종 명품 브랜드들이 빠르게 성장하고 있다.

그러나 가파른 성장만을 이어갈 것 같던 중국 명품시장은 글로벌 컨설팅업체인 베인앤드컴퍼니 Bain & Company 의 보고서에 의하면 2014년 마이너스 1% 성장을 기록하였다. 중국정부의 반부패 활동 강화 때문이라는 분석이다. 비록 반부패 활동으로 2014년 중국 명품시장이 마이너스 성장을 기록했지만 중국 소비자들의 해외 여행 증가, 정보 탐색 능력 강화, 온라인 마켓 플랫폼 발전에 따른 구매 대행 증가의 변화가 뚜렷한 가운데 여성 중심의 선진국형 사치품 시장을 중심으로 변모하며 브랜드 명품 소비는 꾸준히 진행되고 있다.

때문에 중국정부는 중국인의 명품 소비 욕구를 자국 브랜드로 돌리기 위한 노력을 지속하고 있다. 자국 명품 브랜드 육성을 위해 신기술 개발과 다양한 마케팅을 지원하고 있다. 2014

년 중국 브랜드 가치 평가 순위를 보면 새롭게 50위 안으로 진입한 브랜드가 8개나 됐고 50개의 브랜드 총액 가치는 2013년 대비 22%나 성장하였다. 중국에서 가장 빠른 속도로 성장하고 있는 IT 분야 대표 주자인 텅쉰_腾讯, 아리바바_阿里巴巴, 바이두_百度가 11%~24%로 높은 가치 상승을 이끌었다. 화웨이_华为, 리앤샹_联想, 하이얼_海尔, 거리_格力, 메이더_美的 등도 전통산업에 모바일, B2B, B2C 산업을 함께 접목시키며 기존 산업의 브랜드 역량을 강화시키고 있다.

스타벅스의 중국 내 매출과 매장 수의 빠른 증가는 소비 증가는 브랜드를 우선 순위에 두는 중국인의 특성에서 찾을 수 있다. 중국인이 스타벅스 제품을 선호하는 이유는 단순히 커피를 마신다기보다는 브랜드를 소비하기 위함으로 볼 수 있다. 중국인은 지금까지 해외 명품 브랜드를 소비하였다. 그러나 중국시장이 커지면서 중국인은 스스로 자국 명품 브랜드를 만들어가고 있다. 자국 명품 브랜드에 대한 중국인의 사랑도 커지고 있으며 중국에서 성공한 중국 명품 브랜드는 세계시장 진출을 서두르고 있다.

〈별에서 온 그대〉의 그림자

2012년 중국에서 싸이_PSY의 열풍은 뜨거웠다. 싸이의 웨이보_Weibo 팔로워_Follower는 한국 연예인 최초로 2천만을 돌파하였다. '강남스타일'과 관련한 패러디 영상과 노래가 쏟아져 나왔다. 싸이 열풍에 그를 찾는 방송국과 기업들이 늘어났고 당연

히 출연료 또한 상승하였다. 그러던 중 싸이가 높은 출연료를 요구해 중국 최고 방송 프로그램 중 하나인 CCTV 춘완 春晩 출연이 무산되고 대신 출연한 동방TV에서 한화 약 17억원의 출연료를 받았다는 소문이 돌면서 중국 언론은 한국 연예인의 높은 출연료에 관련하여 반감 섞인 기사들을 쏟아냈다. 여론은 부정적인 반응으로 흘러갔고 인터넷에는 한국 연예인은 팬보다는 돈을 벌기 위해 중국에 온다는 얘기가 심심찮게 흘러나왔다.

'한국인이 중국에서 돈만 벌어간다'라는 중국 네티즌의 반감은 이전에도 이미 있었다. 중국에서 활발하게 활동을 하던 장나라가 2009년 10월 20일 SBS '강심장'에 출연해서 "내가 자꾸 중국을 가더라. 돈 벌러 간 것이었다."라는 발언을 하였다. 이 발언은 중국에서 네티즌 사이에 큰 화제가 되면서 '반한 감정'의 원인으로 작용하였다. 당시 네티즌들은 "외국인들이 중국으로 와서 돈만 벌어 간다. 이제 중국인들은 저런 한국인들을 거부하기 바란다", "한국은 원래 중국을 싫어한다" 는 등 다양하게 한국 연예인 및 한국에 대한 거부 반응을 표출하였다. 당시 네티즌들의 거센 반발로 선전 深圳 TV 신년음악회에 출연하려던 비의 계획이 취소되기도 하였다. 여러 번에 걸친 장나라의 진심 어린 사과에도 불구하고 장나라는 여전히 이전의 인기를 회복하지 못하고 있다.

한국 연예인의 출연료에 대한 논쟁은 공연 업게에서도 자주 일어난다. 중국 공연업계에서는 한국 연예인의 공연을 유치 하면 손해가 크다는 인식이 퍼져있다. 가수나 소속 회사만 돈을 벌고 기획사와 투자자는 늘 손해 보는 장사를 한다는 소문이 기

정사실화 되어 있다. 물론 한국 연예인의 중국 공연이 중국 기획사나 투자자 입장에서 수익을 내지 못하는 이유에는 투명하지 못한 중국 공연 시스템과 기획사의 예측 부족에도 원인이 있다. 그러나 가장 큰 원인은 역시 연예인의 높은 출연료다. 연예인의 높은 출연료는 티켓 가격을 높이고 결국 공연을 찾는 팬들의 수를 줄여 공연 수익을 악화시킨다. 그리고 손해를 본 중국 투자사는 이 후 한국 연예인의 공연을 기피하는 현상을 보인다. 이러한 현상이 중국 공연업계에서 반복되고 있다. 실제로 연예인의 높은 출연료로 중국에서 열리는 한국 연예인의 공연 티켓 가격이 50만원에 이르는 경우도 있다. 상황이 이렇다 보니 일부 팬들로부터 한국 연예인들이 중국 팬들을 단지 돈으로 보고 있다는 불만도 나온다.

2014년 〈별에서 온 그대_{来自星星的你}〉의 중국에서의 인기는 과거 〈대장금〉과 비교된다. 드라마 방영 이후 주인공인 김수현과 전지현의 인기는 상종가다. 특히 김수현의 인기는 2012년 싸이의 인기에 비교된다. 실제로 베이징_{北京} 왕징_{望京}에 위치한 한국제과점 앞에 붙어 있는 김수현의 포스터를 배경으로 사진을 찍는 중국인들을 보면 김수현의 인기가 높아졌다는 것을 실감할 수 있다. 연일 중국 언론이 〈별에서 온 그대〉에 대한 기사들을 쏟아내고 인터넷에서는 〈별에서 온 그대〉에 대한 논쟁도 이어졌다. 그 중에 중국 프로그램인 '최강대뇌_{最强大脑}'가 김수현의 출연을 위해 600만 RMB의 비용을 쏟아부었다는 기사들이 부각되면서 일부 네티즌에 의해 한국 연예인의 출연료 논란이 다시 불거지기도 하였다.

시장 논리에 따라 찾는 곳이 많으면 연예인의 출연료가 올라가는 것이 당연하다. 그러나 한 번 올라간 출연료를 연예인 스스로 내리는 것은 쉽지 않다. 출연료 하락은 당장 인기의 하락으로 취급 당할 수 있기 때문이다. 때문에 연예인들은 한 번 형성된 출연료를 유지하거나 조금이라도 더 올리려고 한다. 문제는 시장에서 인기가 떨어지고 있어도 출연료를 내리려고 하는 연예인이 별로 없다는 것이다. 결국 이러한 현상은 한국 연예인이 중국에서 설 자리를 점점 좁게 만들고 있다.

또 하나의 고액 출연료 현상은 연예인들의 출연료 비교에서도 나타난다. 중국에서의 한국 연예인들의 인기 순위는 차이가 있다. 그럼에도 불구하고 많은 한국 연예인들이 중국에서 활동할 때 한국에서의 인기를 기준으로 출연료를 책정하려고 한다. 한국 연예계에서는 이민호, 김수현, EXO와 동급이거나 더 높은 대우를 받는 연예인이 많다. 그러나 중국에서는 그렇지 않다. 당연히 중국에서의 출연료도 다르다. 그렇지만 한국 연예인 중 상당수가 이를 인정하지 못하는 듯 하다. '누가 얼마를 받으니 나도 그 정도의 몸 값은 받아야 하지 않겠냐'는 식의 태도가 일반적이다. 결코 중국시장 진출에 도움이 되지 않는 태도다. 우연히 기회를 얻어 높은 출연료를 받고 중국 시장에 진출하더라도 중국 활동은 오래 지속되기 어렵다. 손해를 보면서 지속적으로 한국 연예인을 초청해서 공연을 개최할 중국 투자자는 없기 때문이다.

한국 연예인들의 출연료 논쟁은 중국 네티즌들에게 잠재되어 있는 이슈다. 언제라도 터져 나올 수 있는 문제다. 이런 측

면에서 외국 언론과 중국 지도자들의 〈별에서 온 그대〉에 대한 반응에 주목할 필요가 있다. 〈별에서 온 그대〉와 관련해 외국 언론이나 중국 지도자들이 결코 부러움만으로 기사를 쓰고 드라마를 평가한 것만은 아니기 때문이다. 워싱턴포스트는 3월 8일_{현지시간} '한국의 드라마가 중국의 모범이 될까'_{Could a Korean soap opera be China's guiding light}라는 기사에서 "정치국 상무위원인 왕치산_{王岐山} 중앙기율위원회 서기가 전국인민대표대회_{전인대} 분임토의장에서, 〈별에서 온 그대〉를 극찬하기도 하였다"며 "이번에 중국이 느끼는 불안감은 쿵푸팬더 때보다 더 심하다"라고 전하였다. 월스트리트저널_{WSJ}도 〈별에서 온 그대〉의 중국에서의 인기를 전하며 정치협상회의의 대표가 "중국이 문화적 자존심의 상처를 입었다"고 발언한 것을 소개하였다. 전체적인 기사 방향은 〈별에서 온 그대〉의 인기를 소개한 것이다. 그러나 기사 내용 중에서 중국이 불안해 하고 자존심이 상했을 것이라고 논평한 부분은 다른 측면으로 들여다보면 중국 경제의 고도 성장에 비해 문화적으로 성숙하지 못한 중국을 우회적으로 꼬집은 것으로도 볼 수 있다.

중국의 지식인들에게 〈별에서 온 그대〉는 중국 문화계의 질적 향상을 위한 방향을 돌아볼 수 있는 좋은 기회가 되었다. 이와 함께 문화대국을 외치는 중국인의 자존심을 돌아보는 계기도 되었다. 중국인의 문화에 대한 자부심은 강하다. 2008년 헐리우드 애니메이션 '쿵푸팬더'가 나왔을 때 중국에서는 중국의 대표 상징이 헐리우드에서 제작한 애니메이션의 주인공이 된 것에 대해 자랑스러워 하는 반응이 많았다. 반면 중국 대표 신

문인 인민일보는 '쿵푸팬더와 문화침략'이라는 제목으로 "미국이 중국 고유의 문화 소재를 약탈해 문화식민을 도모한다"라는 기사를 싣고 '쿵푸팬더2'가 나올 때는 중국 국보 1호 팬더를 이용해 중국 무술을 폭력적으로 묘사하였다며 영화에 대한 보이콧이 일어나는 등 '쿵푸팬더'에 대한 반감도 적지 않았다. 중국이 스스로 쿵푸팬더와 같은 콘텐츠를 생산하지 못한 자괴감이 표출된 것이기도 했지만 문화적 자존심이 상한 중국인들의 자연스러운 반감이 나타난 것이었다.

물론 〈별에서 온 그대〉가 '쿵푸팬더'와 같은 반감이 생길 것이라고는 보지 않는다. 공산당 서열 6위인 왕치산王岐山 정치국 상무위원 겸 중앙기율위원회 서기가 〈별에서 온 그대〉를 언급하며 "한국 드라마를 자세히 들여다보니 모두 가정에서의 사소한 이야기, 고부관계, 삼강오륜을 이야기하고 있다. 마치 예전의 드라마 '갈망渴望'처럼 전통문화를 반영하고 있으며 생활이 부유해진 이후의 회귀적 승화"라고 극찬한 만큼 당분간 〈별에서 온 그대〉에 대한 중국 문화계의 부정적인 반응들이 적을 것으로 보인다. 그러나 광동화원廣東畵院 쉬롼쑹許軟松 · 정협위원 원장이 "한국 드라마의 인기는 단순히 한국 드라마의 문제가 아니다. 이는 우리의 문화적 자존감에 상처를 입혔고, 문화적 자존감의 상처는 문화적 자신감 실추에서 비롯된 것"이라고 말한 것처럼 향후 한국 드라마에 대한 밴치마킹과 더불어 한국 드라마를 경계하며 중국의 문화 자존심 회복을 위한 지식인들의 반항적 움직임도 커질 것으로 보인다.

실제로 중국 문화의 자존심을 회복하려는 중국 정부의 의지

는 강하다. 중국 정부는 '09년 〈중국문화산업진흥계획_{中国文化产业}
{振兴规划}〉을 통화시켜, 문화산업을 국가전략산업{11번째 산업}으로 육성
하겠다는 강력한 의지를 표명한 데 이어, 2012년에는 "12·5
기간_{12차 5개년 규획} 문화산업 배증계획"을 발표하고 2015년까지 문
화산업의 부가가치를 2010년의 2배 이상 창출할 것을 제시하
였다. 그리고 매년 열리는 양회 등 국가적인 행사를 통해 자국
문화산업의 육성의지를 재확인하고 있다.

간과하지 말아야 할 점은 중국정부의 해외 콘텐츠의 인기로
인해 위협받는 자국 문화시장을 육성하기 위한 의지가 외국 문
화산업의 중국 진출 규제로도 나타나고 있다는 점이다. 중국정
부는 자국 문화산업 보호를 위해 외국 콘텐츠의 자국 시장 유입
에 대한 쿼터제도, 수입허가증 관리 등 다양한 규제를 시행하
고 있다. 그리고 상황에 따라 부수적으로 자국 문화산업을 보
호하기 위한 후속 조치를 지속적으로 시행하고 있다. 예를 들
어 중국 정부는 한국 드라마가 인기를 끌자 CCTV에서 방영할
수 있는 한국 드라마의 수와 방영 시간을 제한하였다. 한국 연
예종합 프로그램의 판권 수입이 늘어나자 수입할 수 있는 포맷
프로그램 수도 제한하는 조치를 취하였다. 중일 관계가 안 좋
아지면서 일본과 관련된 콘텐츠 교류를 거의 정지 시키기도 하
였다. 이러한 중국 정부가 외국 콘텐츠의 중국 문화시장 진출
제한의 가장 큰 이유로 들고 있는 것이 중국 문화 시장의 보호
의 당위성을 주장하는 대중의 여론이다.

이런 측면에서 〈별에서 온 그대〉가 몰고 온 한류 열풍이 중
국 정부의 문화시장 보호정책으로 이어지지 않을까 하는 우려

와 당시 한창 진행중인 한중 FTA에서 문화서비스 시장의 개방 논의에도 부정적인 영향을 미칠 것이라는 한 발 앞선 걱정도 있었다. 그러나 〈별에서 온 그대〉가 드라마 그 자체로 중국 시장에서 한류에 대한 반감을 불러 일으키지는 않았다. 다만 드라마로 인해 인기를 얻은 김수현이나 전지현 그리고 기타 연예인들의 중국 활동에 따라 '항한(杭韓)'의 기류가 형성될 가능성은 제기되었었다.

중국 대중문화에 종사하는 이들은 당시 김수현의 출연료는 조금 무리가 있는 금액이 아니었나 하는 반응이 많았다. 영화나 광고 출연이 아닌 TV프로그램 한 편 출연하는데 받는 비용으로는 중국 현지 문화 전문가들도 놀랍다는 평가를 내리는 금액이다. 중국 현지 전문가들의 걱정은 김수현이 '최강대뇌'에서 받은 출연료가 중국 문화시장에서 지속적으로 이어지기는 힘들 수밖에 없기 때문에 향후 김수현을 중국에서 자주 볼 수 없을 것이라는 예견들이 있었다. 싸이가 거액의 출연료를 받고 동방 TV의 출연을 한 이후 별다른 중국 활동이 없었던 것처럼 김수현 또한 같은 전철을 밟지 않을까 하는 걱정이었다. 〈별에서 온 그대〉, 그리고 김수현이 중국에서의 한류에 큰 힘을 실어준 것은 분명하다. 그러나 중국 문화시장의 특수성을 제대로 이해하지 못하고 접근한다면 중국 문화시장에서의 한류에 치명적인 독이 될 수 있다는 지적도 있었다.

겨울연가로 배용준이 인기를 얻었을 때 배용준의 일본 활동은 어느 때보다 활발하였다. 그리고 배용준이 만들어 낸 일본에서의 한류는 많은 한국 연예인들이 중국에 진출할 수 있는 기

반이 되었다. 그만큼 일본 시장에서 배용준이 긍정적인 영향력을 발휘한 것이다. 〈별에서 온 그대〉로 중국에서 한류 스타로 부상한 김수현이 팬들과의 지속적인 소통을 통해 긍정적인 영향을 만들어 가야 하는 이유다. 단순히 일회성의 돈 버는 행사가 아니라 장기적인 측면에서 팬들과 좀 더 만날 수 있고 소통할 수 있는 자리를 지속적으로 만들어야 한다. 그래서 더 많은 한국 연예인들이 중국 시장에 진출할 수 있는 분위기를 만들어야 한다. 당장 돈에 끌리는 것은 어쩔 수 없겠지만 보다 장기적인 측면에서 한류 스타를 보호하는 것은 기획사는 물론 연예인 스스로의 몫이기도 하다.

중국 성장 중심축의 변화

중국이 지방도시에 주목하고 있다. 현재 중국 도시는 선진국의 도시수준에 뒤지지 않는 첨단 도시부터 70년대 농촌 수준에 머물러 있는 낙후된 도시까지 경제 발전의 수준이 다르다. 특히 동부 도시에 비해 서부 도시의 경제발전 격차가 크다. 중국은 초기에 경제발전을 추진하면서 베이징, 상하이 등 동부지역의 1선 도시 위주로 중점적인 발전 정책을 추진하였다. 이를 통해 동부지역에 위치한 1선 도시들은 선진국의 어느 도시에 비교해도 뒤지지 않을 만큼 최첨단 도시로 성장하였다. 그러나 서부와 내륙에 위치한 2, 3선 도시는 중국정부의 경제발전의 지원을 제대로 받지 못해 1선 도시만큼 발전하지 못하였다.

2000년 들어 중국정부는 지역간의 발전 격차를 줄이고 새

로운 성장동력 확보를 위해 지역발전 전략을 강력히 추진하고 있다. 이미 2009년 중국 국무원은 지역경제 활성화를 위해 순차적으로 무려 11개 지역경제 발전계획을 발표하며 경제개발 권한을 지방에 이양하였다. 장강삼각주_{長江三角洲} 지역경제협력위원회와 같이 지역별로 지역경제 개발을 위한 전담조직을 설치하고 현실에 맞는 지역도시 발전을 구체적으로 추진하고 있다.

중국이 추진하고 있는 지역발전 프로젝트 가운데 가장 눈에 띄는 것은 '서부대개발_{西部大开发}'이다. 2000년 1월에 착수된 '서부대개발'은 상대적으로 낙후된 중·서부지역을 개발하여 지역 불균형을 해결하기 위해 1단계 인프라 건설_{2001~2010}, 2단계 개발 거점육성_{2011~2030}, 3단계 서부전역발전_{2031~2050} 을 추구하는 대형 프로젝트이다. 추진 지역은 쓰촨_{四川}, 구이저우_{貴州}, 윈난_{雲南}, 산시_{陝西}, 간쑤_{甘肅}, 칭하이_{青海}, 충칭_{重慶}, 닝샤_{寧夏}, 신장_{新疆}, 네이멍구_{內蒙古}, 광시_{廣西}, 시짱 등 12곳이 포함되며 2014년까지 160개가 넘는 프로젝트에 약 3조 위안이 투자되었다. 2015년에도 약 6,000억 위안이 서부지역 인프라 투자 등에 투자될 계획이다.

중국은 각 지역별로 특징이 다르다. 지역 상인들에 대해 얘기할 때 베이징 상인은 강직하고 상하이 상인은 신중하고 안웨이_{安徽} 상인은 지적 수준이 높으며 산시_{陝西} 상인은 검소하다고 하는데 이처럼 각 지역별로 상인들의 특징을 얘기하는 것은 중국의 각 지역이 각자 독특한 지역색을 가지고 있다는 것을 의미한다. 때문에 베이징에서 통하는 것이 산시에서는 통하지 않을 수도 있다.

중국에 진출하려면 중국에 대한 전반적인 환경은 물론 진출하려고 하는 지역의 시장특징과 사회심리적 환경 또한 파악하고 차별화된 전략을 구사해야 한다. 중국 전체를 바라보는 거시적 관점도 중요하지만 진출하는 중국의 일부 지역을 세밀히 바라보는 미시적 시장접근이 요구된다. 중국 지역도시 개발은 중국에 진출하려는 기업에게 새로운 기회를 줄 것이다. 중국 지역도시 개발 과정에서 중국이 필요한 것이 아닌 지역도시가 필요한 것이 무엇인지를 파악하여 비즈니스로 연결하려는 시도와 노력이 필요하다.

중국의 새로운 발전발향, '13.5계획'

2015년 10월 26일부터 29일까지 베이징에서 개최된 중국공산당 18기 중앙위원회 제5차 전체회의_{이하 18차 5중전회}에서는 향후 중국 5년의 새로운 발전방향인 '국민경제와 사회발전을 위한 제13차 5개년 계획_{이하 13.5계획, 2016~2020년}에 대한 건의_{中共中央关于制定国民经济和社会发展第十三个五年计划的建议}'가 채택됐다.

이로써 2016년부터 향후 5년간 국민경제와 사회발전을 위한 중국사회의 전면적인 개혁의 핵심전략이 될 13.5계획은 2016년 3월 전인대회 심의를 거쳐 중국사회 및 경제발전 정책에 투영되어 시진핑이 강조하는 '뉴노멀 시대'가 본격적으로 전개될 것으로 보인다.

18차 5중전회에서 채택된 13.5계획은 시진핑 정부의 첫 5개년 계획이고 중국이 100년 계획으로 추진하는 소강_{小康} 사회 건

설을 위한 마지막 5개년 계획이라는 점에서 그리고 둔화되고 있는 중국경제의 새로운 전환점이 될 것이라는 측면에서 중국 국민은 물론 중국과 관련한 개인, 기업 그리고 국가들에게 큰 주목을 끌었다.

이 때문인지 13.5계획 채택 이전에 이미 수 많은 중국전문가와 관련 기관들에서 13차5개년 계획에 담길 경제정책들이 수 없이 예견돼 왔다. 중국 대표 투자은행인 중금공사中金公司는 미디어 및 네트워크, 신재생에너지, 환경보호, 군수, 제약 등의 산업을 주목해야 한다고 했고 신만굉원증권申万宏源证券은 보건 서비스, 신에너지자동차, 로봇, 전자제품, 항공, 농업, 90년대생 소비패턴 7가지 이슈에 주목해야 한다고 밝혔다. 또한 국태군안증권國泰君安证券은 13.5계획의 수혜가 예상되는 투자 테마로 IT경제, 클린에너지, 국유기업개혁, 중국제조2025, 지역계획, PPPPublic Private Partnership, 민관협력사업 등 6개 항목을 꼽기도 했다.

한편 중국경제전문가들은 13.5계획이 성공한다면 중국이 경기둔화에서 벗어나 양적인 성장뿐만 아니라 질적 경제 성장도 지속될 것이라며 경제발전 속도와 산업구조, 중앙정부와 지방정부, 현존 자원과 신규 자원, 국유자산과 민간자산, 투자와 효율 등 중국 경제 발전 중 불균형이 심각했던 분야와 주체 사이의 균형 조절이 13.5계획의 핵심 '키워드'가 될 것으로 전망하기도 했다.

2015년 7월, 중국정부가 13.5계획에 대해 '진면적 소강사회 가는 연결점'이라고 의미를 부여하기도 했던 13.5계획은 중국전문가들이 예견한 대로 중국정부가 주요 회의에서 이미 언급했던 다양한 정책들을 담았다. 18차 5중전회를 통해 발

표된 13.5계획에 담겨 있는 내용을 살펴보면, 우선 중국정부는 중국연간경제성장률을 6.5%로 잡았다. 13.5계획에 발표된 연간경제성장률 목표는 그 동안 중국공산당 지도부가 2020년 GDP가 2010년의 2배가 돼야 한다는 목표를 제시했던 부분을 반영한 수치로 보인다. 인터넷산업은 13.5계획기간의 주요 신성장동력으로 제시됐다. 이 부분은 리커창李克強 총리가 그 동안 지속적으로 '인터넷+'를 강조해 왔기 때문에 어느 정도 예상되었던 부분이었다. 13.5계획기간에 추진될 주요 프로젝트로는 중국 국무원이 3대 국가프로젝트로 삼고 있는 일대일로一帶一路 프로젝트, 징진지京津冀 수도권 통합 프로젝트, 창장長江 경제벨트 육성 프로젝트가 발표됐다. 소강사회 달성을 위한 마지막 5개년 계획이고 시진핑 주석이 2015년 6월 구이저우貴州 성을 시찰하면서 "13·5계획이 빈민구제정책을 과학적으로 설계해 2020년까지 빈민인구가 한 명도 없도록 만들어야 한다"고 발언한 것에 기반한 듯 농업산업화 대형화 추진, 사회자본 농촌투자 확대 등 빈민격차 완화와 빈민구제 대책도 담겼다. 이미 중국정부가 심각하게 받아 들이고 있는 환경문제 또한 주요 해결 항목으로 13.5계획에 담겼다. 환경보호를 위해서 신에너지 및 재생산업의 발전을 추진하기로 했다. 정부개혁 측면에서는 부정부패를 막고 국유기업의 경쟁력을 강화하기 위해서 국유기업 개혁을 지속적으로 추진하기로 했다. 세계경제에서 중국시장이 차지하는 비중을 고려하여 중국시장 개방에 대한 외부압력을 일부 수용하면서 제조업으로 떨어진 고용창출을 높이기 위한 방안으로 의료, 법률, 금융 등 서비스업에 대한 시장개방 수

준도 높이기로 했다. 점점 리스크가 커지고 있는 지방정부의 부채문제를 해결하기 위해서 PPP모델도 적극지원하기로 했다.

중국 13.5계획은 다양한 추진정책이 담긴 보따리를 풀어놓으며 향후 5년간의 중국정책의 방향성을 제시하고 있다. 13.5계획을 얼마나 파악하고 이를 잘 활용하느냐에 따라 향후 5년간 중국사업의 성패가 달려있다. 때문에 중국에서 이미 사업을 추진하고 하거나 중국시장 진출을 준비하고 있는 한국 기업들에게 13.5계획은 중국사업의 큰 방향타 역할을 해 줄 수 있다. 뿐만 아니라 신규사업 기회를 제시해 주는 나침반 역할도 해 줄 수 있다. 한중 FTA 시기와도 맞아 떨어지는 13.5계획은 중국의 집중 육성 산업분야에서 비교우위를 가진 한국기업에게는 새로운 중국 진출 및 사업확장의 기회를 던져주고 있다.

향후 13.5계획에 따라 각 지방별로 풀어질 세부 보따리들을 잘 들여다보고 사업의 발전방향과 진출방향을 찾아보고자 하는 노력이 필요하다. 5중전회를 앞둔 2015년 10월 14일 문예예술공작회의 文艺工作座谈会 에서 시진핑이 '문화는 민족번영을 위한 정신적인 주춧돌이기에 문화번영이 중화민족의 번영을 견인한다'고 강조한 것처럼 중국의 문화산업에 대한 발전촉진 또한 더욱 가속화될 전망이다. 따라서 13.5계획에 맞춰 중국의 문화산업분야 또한 중앙정부 및 각 지방정부의 후속 추진방향들이 속속 나올 것이다. 봇물처럼 쏟아질 각종 추진빙향들 속에서 개인이나 기업에 적합한 새로운 발전방향과 기회들 찾아보는 적극적인 노력이 필요하다.

중국문화 주요 용어

검망행동(剑网行动)

국가판권국이 국가인터넷정보판공실과 공신부, 공안부 등 부처와 연합하여 시행한 인터넷상의 불법 권리 침해를 적발하는 프로젝트다.

관명광고(冠名广告)

TV 프로그램이나 각종 행사에 협찬을 가장 많이 한 기업이 프로그램에 그 기업의 상표나 브랜드 이름을 타이틀로 하여 기업을 광고하는 방식으로 예를 들어 SK의 'SK장웬방_{SK壯元榜}'이 있다.

관시(关系)

'관계'의 중국어 발음에서 나온 것으로 사람과 사람과의 관계를 의미한다. 주로 비즈니스 혹은 정치나 경제적인 일에 있어서 사람의 관계를 통해서 어떤 일을 계획하거나 해결하는데 필요한 연결고리를 의미한다.

고다상(高大上)

중국 소셜 네트워크상에서 많이 쓰이는 '고다상'은 '고급스러움_{高端}', '당당함_{大气}', '품위있는_{上档次}'을 의미하는 축약어다. TV 드라마 '무림외전'과 영화 '갑방을방'에서 이 단어가 쓰이면서 2013년에 유행하였다.

공력(公历)

중국에서 연도를 세는 용어이다. 중국은 1949년 중화인민공화국이 탄생한 때부터 '공력'을 사용하고 있다.

공산당(共产党)

중국은 1993년 신헌법 제 1조 규정에 의거하여 정치형태를 노동연맹에 기초한 인민민주독재의 사회주의 국가로 규정하였다. 정부형태는 공산당共产党 일당독재로 정하고 있지만 실제로는 형식상의 정당들도 존재한다. 그리고 의회는 전국인민대표대회全国人民代表大会 하나만이 존재하는 단원제로 정하고 있다.

공자학원(孔子学院)

중국 교육부가 세계 각 나라에 있는 대학교들과 교류해 중국의 문화나 중국어 등의 교육 및 전파를 위해 세운 교육 기관으로 2004년 서울에 세계 최초로 공자아카데미라는 이름으로 설립되었다.

국가발전개혁위원회(国家发展改革委员会)

중국 국민경제와 사회발전전략, 총수요와 총공급 등 주요 경제총량의 균형화, 외자이용 전략, 구조 합리화 목표와 정책 제정, 물가정책 제정 및 집행 감독, 체제개혁 방안의 제정 및 실시 등 전체적인 국가발선 균형 및 구소소성에 대한 연구를 통해 거시경제를 조정, 관리하는 곳이다.

국공내전(國共內戰)

국공내전은 1927년부터 1949년까지의 중국 공산당과 중국 국민당 사이의 내전이다. 국공내전은 시기에 따라 1차와 2차로 나뉘는데, 1차는 1927년부터 1936년까지를, 그리고 2차는 1946년부터 1949년까지를 의미한다. 1차와 2차 국공내전 사이인 1937년부터 1945년까지는 중일 전쟁을 수행하기 위한 공산당과 국민당의 대 항일 합작기간으로 제2차 국공합작 기간이다. 1차 국공내전은 1927년 4월 12일 장지에스가 공산주의 세력 확장을 꺼리던 외세 의존 세력의 강요에 의해 공산주의자들에 대한 대대적인 숙청 및 처형을 벌이면서 10여 년간 일어났다. 2차 국공내전은 1945년 10월 총칭重庆에서 장지에스蒋介石와 마오쩌둥毛泽东이 쌍십협정双十协定으로 정치의 민주화에 대한 합의를 도출했으나 장지에스가 일방적으로 협정을 번복하고 1946년 6월 국민당의 공산당 지국을 공격함으로써 제2차 국공내전1946~1949년이 발발하였다. 2차 국공내전은 결과적으로 공산당의 승리로 이어졌고 1949년 10월 1일 마오쩌둥은 베이징에서 중화인민공화국의 수립을 선포하였다.

국가신문출판광전총국(国家新闻出版广电局)

국무원 직속기관으로 신문, 출판, 영화와 TV프로그램의 제작 및 기술 등에 대한 전반적인 정책 결정 및 법률과 법규 등을 관리 감독하는 국가기관이다.

난징대학살(南京大屠杀)

1937년에 중일전쟁 발발 이후 일본군은 '상하이상륙작전'과 '오송상륙전투'에서 중국 국민당에 의해 상당한 피해를 입는다. 그러나

일본군은 가까스로 상하이를 점령하고 당시 중국 국민당의 수도였던 난징南京으로 진격한다. 일본군의 난징 침략이 진행되자 국민당은 수도를 충칭으로 옮기면서 결사항전을 하지만 결국 1937년 12월 13일 난징이 함락된다. 그 후 일본군은 미처 피난을 가지 못하고 남아 있던 60만 전후의 난징 시민들을 6주의 기간 동안 처참하게 대량으로 학살하는데 이를 난징대학살이라고 부른다. 당시 일본군은 '1644부대'를 통해 중국인 포로 대상의 잔인한 생체실험까지 진행했던 것으로 알려지고 있으나 일본군이 1945년 일본이 패망하면서 자국으로 돌아갈 때 대부분의 데이터를 파괴하고 도주하면서 난징대학살의 실적 실체는 아직까지 많이 알려져 있지 않다.

녹색통로(绿色通道)

녹색통로는 원래 입국 시에 세관에서 신고할 물품이 없는 승객들이 이용할 수 있도록 지정한 면세 통로를 의미한다. 중국에서는 중국경제 발전에 필요시 되는 각종 산업이나 기술 그리고 물품 등에 있어 각종 정책적 측면에서 녹색통로정책을 시행하고 있는데 녹색통로로 지정되면 다양한 절차 및 규제적 혜택이 주어진다.

농민공(农民工)

1984년까지는 농촌 사람이 도시에 와서 살 수 없었다. 이 후 거주의 자유가 주어지면서 농촌 사람들이 도시로 나와서 일을 찾고 거주하기 시작하였다. 이처럼 농촌에서 도시로 나와서 2, 3차 산업에 종사하는 사람 중에 농촌 호구를 가진 사람들을 의미한다.

뉘한쯔(女汉子)

뉘한쯔는 예쁜 얼굴에 남자 같은 근육이나 성격을 가진 여자를 의미하는 단어로 독립심이 강하고 유능한 여성을 포괄한다. 여성의 사회참여가 높은 중국에서 여성의 높아진 지위를 표현하는 단어이다.

다V(大V)

중국 웨이보에서 50만명 이상의 팔로워(粉丝)를 보유하고 온라인에서 막강한 영향력을 행사하는 네티즌이나 공인을 의미한다.

당안(档案)

개인의 신상을 관리하는 문서로서 중국 후코우(户口, 호구)제도의 핵심을 이루고 있으며 각 근로자의 소속직장, 기관, 단체에 보관되어 있다. 기재사항은 성명, 성별, 생년월일, 민족, 학력, 결혼, 본적, 현주소 등 일반사항 외에 출신계급, 본인성분(본인의 소속계급), 정치성향, 사회관계(친척, 친구관계), 해외관계(해외화교, 외국인과의 관계) 등이 세밀히 기재된다.

대약진운동(大跃进运动)

대약진운동은 1958년에서 1960년까지 중화인민공화국 설립 이후 중국에서 사회주의 건설을 촉진하자는 취지로 마오쩌둥의 주도하에 시작된 농공업 대증산 정책이다. 대약진운동은 인민공사를 기반으로 자본 및 설비 없이 인민의 자발적 참여에 의한 순수한 인력만의 경제개발을 시도했으나 목표와 자발적 참여의 괴리로 생산력 하락을 야기시켰다. 결국 생활공동체인 인민공사와 전통

가족제도의 갈등발생, 생산능률 하락 그리고 최악의 자연재해 등이 겹치면서 약 3천만 명의 아사자를 내고 대약진운동은 큰 실패로 끝이 났고 마오쩌둥은 국가주석에서 물러났다.

도광양회(韜光養晦)

빛을 감추고 밖에 비치지 않도록 한 뒤, 어둠 속에서 은밀히 힘을 기른다는 뜻이다. 자신의 재능이나 명성을 드러내지 않고 참고 기다린다는 뜻으로 1980년대 중국의 대외정책을 일컫는 용어다.

무술변법(戊戌変法)

무술변법은 청나라가 사회전반의 제도들을 개혁하고자 전개한 운동이다. 당시 청나라는 청일전쟁의 패전과 열강들의 침략으로 어려움에 처한 상황에서 양무운동 등으로 유럽의 무기와 기술을 도입함으로써 부국을 꾀하려 했지만 한계를 느낀 상황이었다. 이에 부르주아 계급 캉요우웨이康有为, 량치차오梁启超 등의 변법파変法派가 중심이 되어 나라의 근본적인 사회 및 정치 시스템의 개혁을 요구하는 운동을 일으키는데 이 운동이 일어난 해가 음력으로 무술년이었기 때문에 무술변법으로 부른다. 이 운동은 시타이후西太后, 서태후의 쿠데타로 좌절되고 말지만 중국 인민들에게 중국을 변화시키기 위해서는 혁명적 수단을 통한 변화가 필요함을 깨닫는 기회를 제공한다.

문화대혁명(文化大革命)

문화대혁명은 대약진운동의 실패로 권력의 기반이 흔들릴 것을 우려한 마오쩌둥의 주도로 1966년부터 1977년까지 일어난 중

국 사회 전반에 걸친 사회적, 정치적 격동이다. 당시 대약진운동의 실패를 책임지고 물러났던 마오쩌둥이 공산당 내에 새로운 계급화가 이뤄지는 것을 비판하며 이를 개혁할 새로운 사회주의 교육을 제기했으나 공산당이 이를 적극 수용하지 않자 군을 움직여서 일으킨 무산계급 문화 창출 혁명이다. 이로 인해서 마오쩌둥의 사고에 반하는 많은 지식인과 문화들이 파괴되었으며 많은 경제활동 또한 '혁명'이라는 이름 하에 10여 년간 정체기를 맞았다. 결과적으로 문화대혁명은 다양한 평가가 존재하지만 중국에 교육제도의 파괴, 전통도덕의 붕괴, 당파적 전쟁, 문화유산의 파괴, 소수민족문화의 핍박 등을 만들어낸 것으로 간주되어 대부분의 서방과 중국의 학자들은 문화대혁명을 미증유의 재난이며 중국사의 비극이라고 평가하고 있다. 중국정부 또한 1981년 공산당 중앙위원회에서 문화대혁명이 좌편향의 과오이며 이러한 과오가 거대한 규모로 장기간 지속된 것에 대한 책임은 마오쩌둥 동무에게 있다며 문화대혁명의 과오가 마오쩌둥에게 있음을 공식화하였다.

문화산업(文化産業)

국민에게 문화, 오락상품 및 서비스를 제공하는 활동 또는 이와 관련된 기타 활동을 의미한다.

바우호우(85后)

90년대 생인 주링호우$_{90后}$와 80년대 생인 바링호우$_{80后}$의 특징을 모두 가진 신세대 직장인들을 의미한다. 온라인 미디어를 자유자재로 활용하는 세대로 중국 소비시장의 주축으로 떠올랐다.

분장제(分账制)와 매단제(买断制)

중국에서 개봉하는 해외영화의 경우 두 가지 배급 형태가 있는데, 분장제는 중국 수입사가 외국 제작사와 전체 박스오피스 수익을 공유하는 방식이고 매단제는 외국 제작사가 영화의 권리를 전적으로 판매하고 이후 수익 배분은 이뤄지지 않는 형태이다.

BAT

중국의 IT분야 3대 공룡 기업인 바이두_{Baidu}, 알리바바_{Alibaba}, 텐센트_{Tencent}의 앞 글자를 따서 만들어진 신조어이다. BAT의 문화산업 투자가 활발해지면서 문화산업 관련 신규 투자업체의 대표 명사로 사용되고 있다.

비준(批准)

중국에서 비준이라 함은 규제에 영향을 받는 사업이나 업무를 수행함에 있어 정부의 승인을 득하는 작업을 의미한다. 예를 들어 드라마를 제작 방영하기 위해서는 국가신문출판광전총국으로부터 제작 및 방영 비준을 받아야 한다.

산자이(山寨)문화

'산자이'는 '산적들의 소굴'이라는 뜻이다. 이 말이 최근 '강한 모방성과 신속성을 갖춘 저렴한 생산체계'의 의미로 확산되었다. 이른바 '짝퉁'이라고 부르는 모조품 또는 복제품이 중국 사회 전반에 확산되어 형성된 사회적 그리고 문화적 현상을 가리킨다. 산자이는 휴대폰에서 담배, 자동차에 이르기까지 다양하게 나타나고 있다.

삼망융합(三网融合)

중국정부가 한번의 접속으로 TV, 인터넷, 전화통화까지 모두 가능한 유비쿼터스_{Ubiquitous} 시스템 구현을 위해서 방송, 통신, 인터넷을 하나로 묶는 것을 의미한다.

3철(3铁)

중국의 계획경제 하에서의 노동 및 인사제도를 특징짓는 개념으로 철밥통_{평생직장보장}, 철임금_{균등임금}, 철의자_{직위보장}로 개인의 능력이나 업무성과에 관계없이 직장과 임금 및 직위가 보장되는 것을 말한다.

서안사변(西安事变)

1936년 서안사변이 일어날 당시 중국에서는 일본군이 동북 3성을 점령하고 지속적으로 화베이_{华北} 침략을 준비하고 있었다. 이런 상황에서도 중국에서는 계속해서 국민당과 공산당간의 싸움이 이어졌다. 서안사변은 1936년 12월 12일, 동북군 총사령관 장쉐랑_{张学良}이 공산당과의 내전보다는 중국을 침략한 일본군에 대한 저항이 우선임을 내세우며 국민당 총통 장지에스를 산시성_{山西省}의 성도_{省都} 시안_{西安} 화칭츠_{华清池}에서 납치하여 구금한 사건이다. 이 일이 있기 전인 12월 9일 시안에서는 1만여 명의 대학생들이 '12.9'운동 1주년을 기념하기 위해 집회를 열고 공산당 소탕보다는 정부가 항일에 나설 것을 요구하는 대규모 시위가 전개되었다. 서안사변을 계기로 중국에서는 10여 년간 이뤄지던 내전이 중단되고 국민당군과 홍군의 제2차 국공합작이 이뤄졌으며 대 일본 전쟁 수행이 진행되었다.

소황제(小皇帝)

다소 이기적이고 독선적이라는 평가를 받지만 중국의 주요 소비자로 부상한 계층으로 중국 독생자녀제獨生子女制에 의해 1980년대에 태어난 독생자층을 의미한다. 바링호우80後라고도 하며 여자 아이의 경우 샤오공주小公主, 소공주 라고도 한다.

소프트파워(文化软实力)

시진핑 국가주석이 2013년 공산당 중앙위원회 정치국 학습모임에서 2014년의 주요 화두로 제시한 것으로 중국이 문화의 힘을 키워서 중국 문화의 힘을 세계 각국에 전파하는 것을 내포하고 있다.

CMMB(China Mobile Multimedia Broadcasting)

중국신문출판광전총국의 주도로 개발된 휴대 이동 방송 기술이다.

CC족(Culture Creative族)

물질적 향락을 반대하며 영혼의 건강을 추구하는 사람들을 가리킨다. 자신의 가치와 새로운 문화생활 방식을 창조하려는 사람들을 의미한다.

CSR(기업의 사회적 책임)

중국 소비자는 CSR을 잘 지키는 기업을 선호한다. CSR은 기업이 국가 및 지역사회 공헌 및 제품 결함 등에 책임을 다하는 것을 의미한다.

신문연보(新闻联播)

중국에서 가장 영향력 있는 뉴스 프로그램이다. 매일 저녁 7시부터 30분간 방영된다. 1978년부터 방영된 신원연보는 CCTV채널외에 전국의 성, 시, 방송국을 통해 동시에 방영된다. 때문에 중국에서는 7시에 TV를 틀면 모든 채널에서 신원연보를 볼 수 있다.

신해혁명(辛亥革命)

신해혁명은 청조말_{1911~1912}, 중국에서 일어난 한민족에 의한 청나라 타도의 혁명운동이다. 1911년 재정난에 허덕이던 청나라는 재정 개혁의 일환으로 외자_{차관}를 도입하기 위한 담보 확보를 위해 민간철도의 국유화를 진행하였다. 그러나 이를 반대하는 대규모의 반대운동이 일어났고 쓰촨_{四川, 사천}에서는 대규모 폭동마저 일어났다. 이러한 상황에서 같은 해 10월 군사 거점 도시인 우창_{武昌, 무창}에서 청 말기에 창건된 서양식 군대인 신군이 봉기하여 혁명정권의 수립에 성공하였다. 그리고 이어서 2개월 사이에 14개 성이 잇따라 독립하게 되면서 청나라는 붕괴 위기에 처하였다. 이를 이해의 간지를 따서 신해혁명이라 부른다. 신해혁명의 결과로 1912년 독립을 선언한 성의 대표들이 난징에 모여 순원_{孙文, 손문}을 임시 대총통으로 하는 중화민국을 건국한다. 그러나 같은 해 북양군벌을 통솔하는 위안스카이_{袁世凱, 원세개}가 청나라 황제를 퇴위시키고 혁명파와 타협하여 1913년에 자신이 임시 대통령에 취임한다. 그리고 동맹회로부터 그 주도권을 뺏은 입헌파가 위안스카이와 타협함으로써 반_反혁명은 승리하지만 토지개혁과 식민지 문제 등으로 인한 정치 및 사회적 문제로 인해 1919년 5월 4일에 이르기까지 군벌혼전이라는 혼란상태가 지속되었다. 신해혁명의 제1혁명이라고

도 하는 이 혁명으로 청나라가 멸망함으로써 2천 년간 계속된 전제정치가 끝나고, 중화민국이 탄생하여 새로운 정치체제인 공화정치의 기초가 이루어진다. 초기 임시 대통령이던 순원은 실의에 빠져 1925년 '혁명은 아직 이루지 못하였다'라는 말을 남기고 베이징에서 세상을 떠난다.

양무운동(洋务运动)

양무운동은 19세기 후반 중국 청나라에서 서양의 문물을 수용해 부국강병을 이루기 위해 일어난 근대화 운동이다. 이 운동은 태평천국운동을 진압하며 청나라의 지도적 정치세력으로 자리잡은 한인 관료들이 왕족 공친왕恭亲王을 내세워 추진하였다. 공친왕을 앞세운 한인 관료들은 전란을 통하여 배운 서양 문물의 우수성을 받아들여 국력을 키우기 위해 안칭安庆, 상하이上海, 쑤조우苏州에 무기 제조 공장을 세우는 한편 각지에 조선소, 제철소, 제지 공장과 신식 사관학교 등을 설립하였다. 그러나 양무운동은 중국의 전통적인 제도와 체제를 그대로 둔 채 서양의 과학 기술만을 받아들이려는 외형 위주의 운동이었기에 결과적으로는 중국 민중의 부담을 가중시키고 중국의 외국자본주의에 대한 의존성을 심화 시키는 결과를 가져왔다. 그러나 양무운동은 근대화 기간에 중국 공업 발전에 긍정적인 자극을 준 운동으로 평가받는다.

아편전쟁(鸦片战争)

아편 전쟁은 19세기 중반에 청나라와 영국 사이에서 벌어진 전쟁이다. 18세기 이래 영국이 중국에서 수입하는 물건 중 가장 비중이 큰 것은 차였다. 영국이 중국으로부터 차를 수입하기 위해

필요한 은의 양이 영국의 대 중국 수출 금액을 넘어 설 정도였다. 영국은 차를 사기 위해 막대한 양의 은을 중국에 주어야 했고 날이 갈수록 무역적자는 커졌다. 영국이 적자를 해결하기 위해서 고안해 낸 방안이 바로 인도에서 아편을 만들어 중국에 팔고 아편을 팔아 번 중국 은으로 인도에서 영국의 면직물을 구입하게 하는 것이었다. 아편전쟁은 이러한 영국의 삼국 무역에 있어 청나라가 아편 판매에 반기를 들면서 발생한 청나라와 영국 간의 전쟁이다. 제1차 아편 전쟁_{1840~1842}은 중국의 아편 단속을 빌미로 하여 영국이 1840년에 일으켰다. 영국의 지속적인 아편 판매에 따라 청나라의 많은 사람들이 마약에 중독되자 청나라가 아편의 확산을 막기 위해 단속을 강화했고 마약상들을 홍콩으로 쫓아냈다. 청나라의 강력한 마약판매 조치로 영국은 아편판매로 인한 돈줄이 막히자 무역항을 확대한다는 명분을 내세워 전쟁을 일으켰다. 이 전쟁은 1842년에 영국의 승리로 종결됐으며 이 전쟁으로 영국은 난징 조약_{南京條約}을 체결하고 추가 항구 개항의 성과를 얻어냈다. 제2차 아편 전쟁_{1856~1860}은 제1차 아편 전쟁 이후 청나라의 개방이 기대에 못 미치자 영국이 1856년에 아일랜드, 프랑스와 함께 청나라를 공격하여 일으킨 전쟁이다. 제1차 아편 전쟁으로 광동_{广东}을 중심으로 대영 항쟁이 전개되자 영국은 중국인 소유의 영국 해적선 애로호를 빌미로 한 애로호 사건을 일으켰다. 영국은 프랑스와 구성한 연합군으로 티엔진_{天津}을 점령하여 불평등 조약인 티엔진 조약을 맺고 1860년에는 황제의 별궁인 위엔밍위엔_{圆明园}을 약탈하고 베이징을 함락한 후 청나라가 영국, 프랑스, 러시아와 베이징 조약을 맺으면서 2차 아편 전쟁은 비로소 종결되었다.

양안관계(两岸关系)

한국과 북한같이 영토가 남과 북이 아니라 중국과 대만은 동과 서로 해안을 끼고 마주보고 있어 양안관계라 부른다. 즉, 대만해협을 마주 보고 있는 양쪽 해안 이라는 뜻이다.

오성홍기(五星紅旗)

붉은 바탕에 황색의 커다란 별, 그리고 그걸 둘러싸고 있는 네 개의 작은 별을 가진 중국의 국기다. 1949년 공산당 정부를 탄생시킨 인민정치협상회의_{人民政治协商会议}에서 결정되었다. 오성홍기에서 한 개의 큰 별은 중국공산당을, 그리고 4개의 작은 별은 중국인 노동자, 농민, 도시소자산계급, 민족자산계급을 의미한다.

5 · 4운동 및 신문화 운동(新文化运动)

제국주의 열강의 중국 침략으로 나타난 중국 권력층의 무기력함에 대해 진보적인 사상가들의 불만이 커져가는 와중에 파리강화조약으로 칭다오_{清道}가 일본으로 넘어가자 1919년 5월 4일 반제국주의 반군벌의 구호를 내걸며 베이징의 학생들이 애국시위운동을 일으켰는데 이를 5 · 4운동이라고 한다. 그리고 5 · 4운동 전후_{1915~1920}에 베이징대학 교수 후스_{胡适}, 천두시오_{陈独秀} 등이 중심이 되어 유교를 부정하고 전통을 타파하는 사상적, 사회적 개혁을 통해 신중국을 건설하고자 했던 근대화 운동이 신문화 운동이다. 신문화 운동은 이후 여성해방운동과 5 · 4운동의 사상적 기반이 되었다.

'우마오당'(五毛黨)

중국 인터넷에 당 · 정의 방침을 지지하고 반정부 여론을 반박

하는 내용의 댓글을 다는 아르바이트생을 의미한다. 글을 한편 올
릴 때마다 5마오$_{90원}$를 받는 것을 비하해서 나온 유행어이다.

잉스(影视, 영시)

영시는 영화와 드라마를 뜻하는 것으로 중국업체들 중에서 영
상분야에 종사하는 회사의 이름에는 영시라는 말이 많이 들어간
다. 예를 들어 '베이징잉스문화유한공사$_{北京影视文化有限公司}$'라는 회사
는 이름 중간에 '잉스'가 들어가는 것으로 봐서 베이징에서 설립된
영화나 드라마 등 영상분야 일을 하는 회사임을 알 수 있다.

1, 2, 3, 4선(线) 도시

중국 도시를 1선부터 4선까지 구분하는데 이러한 구분은 도시
의 인구 수와 GDP를 기준으로 하고 있다. 이러한 기준으로 보면
현재 베이징$_{北京}$, 광조우$_{广州}$, 상하이$_{上海}$ 등이 1선 도시이고 우한$_{武汉}$
다롄$_{大连}$, 칭다오$_{青岛}$ 등이 2선 도시이고 우루무치$_{乌鲁木齐}$, 쿤밍$_{昆明}$ 등
이 3선 도시에 속한다.

웨이보(微博)

중국판 트위터라고 불리는데 영어로 '미니블로그'라는 뜻이다.
트위터처럼 140자 이하의 짧은 텍스트를 스마트폰 등 모바일 기
기를 통해 실시간으로 올릴 수 있고 다른 회원의 계정을 '펀스$_{粉丝,}$
$_{팔로어}$'할 수 있다.

웨이신(微信)

웨이신은 텐센트가 2011년 출시한 중국판 카카오톡이다. 약

5억 명의 가입자가 사용하고 있는 웨이신은 중국에서 가장 유명한 모바일 어플리케이션이다. 중국인들은 간단한 소통은 웨이신을 통해서 해결한다.

일극양성(一劇两星)

드라마 방영과 관련하여 황금 시간대 내 한 작품의 동시방영을 두 개의 위성채널로 제한하는 정책이다.

IPTV(Internet Protocol Television)

초고속 인터넷망을 통해 제공되는 양방향 텔레비전 서비스로 2005년 최초 서비스가 BesTV를 통해 시작되었다.

의용군진행곡(义勇军进行曲)

중국의 국가国歌다. 의용군진행곡义勇军进行曲은 극작가 티엔한田汉이 영화 '펑원얼뉘风云儿女, 풍운아녀'의 주제가로 작곡한 것이다. 항일전쟁 시기에 사람들에게 애창되다가 1949년 인민정치협상회의에서 국가로 제정되었다.

인민폐(人民币)

과거 내국인용 화폐인 인민폐人民币와 외국인용 화폐인 외환태환권外汇兑换券 두 가지 종류를 사용하던 중국은 1995년 1월 1일부터 공식적으로 인민폐만을 사용하고 있다. 가장 고액권인 지폐는 100위안元이며 50위안, 20위안, 10위안, 5위안, 2위안, 1위안과 5지아오角, 2지아오, 1지아오 가 있다. 화폐 1위안은 10지아오이며 1지아오는 10펀分이다.

영업집조(营业执照)

법인 설립증명서로 공상국에서 합법적인 영업법인임을 증명하기 위해 발급하는 서류로 한국의 사업자등록증에 해당한다.

원선제(院线制)

극장의 체인 시스템을 의미하며 몇몇 극장이 조합을 형성해 통일된 브랜드를 사용하고 통일적으로 극장을 경영, 관리하는 시스템을 의미한다.

의화단운동(义和团运动)

의화단운동이란 청조 말기인 1900년 중국 화베이华北 일대에서 일어난 배외적排外的 농민투쟁이다. 이 운동을 이끈 의화단은 18세기 말에서 19세기 초에 걸쳐 청에 대한 반란을 조장했던 다다오회大刀会, 대도회의 분파이다. 기본적으로 반기독교적 민족운동이었던 의화단 운동은 독일의 산동침략과 그에 따른 철도 개설 및 이에 필요한 토지 매입, 분묘 파괴, 민가 철거 등으로 인해 흉흉해진 민심과 때마침 일어난 산동지역의 자연재해와 기근이 겹친 것이 발단이 되었다. 서태후는 의화단운동을 열강 압력의 수단으로도 활용되었다. 1900년 1월에 서태후가 황제인 광쉬디光绪帝, 광순제를 폐위시키려고 한 것이 열강의 의도로 좌절되자 청나라 정부 수구파는 1900년 6월에 의화단이 베이징에 있는 외국 공관을 포위 공격한 것과 관련 의화단을 의민义民으로 규정함으로써 열강에 압력을 가하였다. 이러한 청 정부의 움직임에 대해 열강들은 전쟁을 통해 베이징北京을 비롯해 양자강 이북을 점령하고 청나라 왕조와의 협상을 거쳐 1901년 9월 7일에 강화조약인 신축조약辛丑條約, 베이징의정

_서를 체결하였다. 그 내용은 '청나라가 제국주의 열강에 거액의 배상금을 지급하는 동시에 열강의 중국 내 군대 주둔권을 인정'하는 것이었다. 이 사건으로 인해 열강에 의한 중국의 반식민지 상태는 더욱 심화되었다.

장정(长征)

대서천_{大西迁} 또는 대장정_{大长征} 이라고도 부르는 장정은 홍군_{红军} 이 지앙시성_{江西省} 루이진_{瑞金} 에서 산시성_{山西省} 의 북부까지 국민당군과 전투를 하면서 탈출한 사건이다. 당시 국민당의 포위와 토벌을 받던 공산당은 근거지였던 지앙시성_{江西省} 에서 탈출하여 새로운 지방에서 결전을 준비하였다. 그리고 마오쩌둥_{毛泽东}, 조우언라이_{周恩来} 등이 이끄는 홍군은 장지에스_{蒋介石} 가 이끄는 국민당군의 집요한 추격을 뿌리치고 1936년에 9,600킬로미터의 행군을 통해 목적지인 옌안_{延安} 에 도착한다. 이 때 30만 이상이던 홍군은 3만여 명 밖에 남지 않았는데 이 때문에 당시 중국 국민당은 홍군이 제거된 것으로 보았다. 그러나 홍군은 엄청난 고난과 역경을 이겨낸 신화를 만들어내면서 결국 중국 공산당은 농민들의 지지를 받게 됐고 마오쩌둥은 중국 홍군의 핵심 지도자로 부상하면서 공산당의 재건을 마련하는 기틀을 마련하게 되었다.

전국인민대표대회(全国人民代表大会)

줄여서 '전인대_{全人大}'라고 한다. 상설 기관으로 상무위원회_{常务} _{委员会}가 있으며 입법, 사법, 행정권을 갖고 있는 국가최고 권력기관이다. 전인대 대표는 성, 자치구, 직할시 인민대표회의 및 인민해방군의 선거에서 선출되며 정원은 3,500명을 초과하지 못한다.

전인대의 임기는 5년이고 매년 1회 상무위원회에 의해 대표 전원이 베이징에서 전체회의를 갖는다.

주선율(主旋律) 프로그램

정통 이데올로기를 표현하는 프로그램으로 당의 지도자를 부각하고 혁명 전통을 고양하며 사회주의 정신문명을 제창하는 프로그램을 의미한다.

중화사상(中华思想)

중화사상의 본질은 중국 또는 중국인이 세계의 중심이라는 것이며 중국인의 자신과 우월감이 내재되어 전통적으로 중국인을 지배해온 사상이다.

중화인민공화국(中华人民共和国)

중국의 공식 명칭이다. 약칭으로 중국中国, People's Republic of China: PRC이라고 부른다. 한국에서는 1992년 8월 24일 수교 이전에는 중공中共이라고 불렸다. 중국의 건국일은 1949년 10월 1일이다.

중국면적(中国面积)

중국은 한국, 러시아, 몽골, 중앙아시아 3국, 아프카니스탄, 파키스탄, 인도, 네팔, 부탄, 미얀마, 라오스, 베트남 등 14개 국가와 국경을 접하고 있다. 국경선 총 길이는 20,280km이며, 면적은 960만 평방 킬로미터로 남북한 전체 면적의 약 44배다.

중국기후(中国气候)와 지형(地形)

면적이 넓은 만큼 지형과 기후가 매우 다양하지만 대체적으로 지형은 서고동저형이며 기후는 여름에는 덥고 겨울에는 추운 대륙성 기후이다.

중국행정구역(中国行政区域)

중국에는 33개의 성급 행정구역이 있다. 이를 세분화 하면 23 개의 성_{省, 중국은 타이완(台湾, 대만)을 23번째 성으로 간주}과 4개 직할시_{直辖市, 베이징(北京), 티엔진(天津), 상하이(上海), 총칭(重庆)}, 5개의 자치구_{自治区, 내몽구(内蒙古), 신지앙웨이우얼(新疆维吾尔), 시장(西藏), 광시장족(广西壮族), 닝시아회족(宁夏回族)}그리고 2개의 특별행정구_{特别行政区, 시앙깡(香港, 홍콩), 아오먼(澳门, 마카오)} 이다. 성과 자치구는 자치주, 현_县, 자치현, 시로 나뉘며, 직할시와 비교적 큰 시는 구와 현으로 나뉜다. 자치주는 현, 자치현, 시로 나뉜다. 현과 자치주는 향_乡, 민족향, 진_镇으로 나뉜다.

중국인구(中国人口)

중국 인구는 1995년 2월 15을 기해 공식적으로 12억으로 발표된 후 지속 증가하여 2014년 중국 국가통계국이 발표한 자료에 따르면 중국 전체 인구수는 13억 6천만명을 돌파하였다. 그 중 남성이 여성보다 3,376만 명 더 많은 것으로 조사되었다.

중국민족구성(中国民族组成)

중국은 90%가 넘는 다수를 차지하는 한족_{汉族}과 장족_{藏族}, 만조우족_{满洲族, 만주족}, 회족_{回族}, 미아오족_{苗族, 묘족}, 차오시엔족_{朝鲜族, 조선족} 등 56개의 소수 민족으로 구성된 다민족 국가이다.

중국종교(中国宗敎)

중국은 다양한 민족으로 구성된 만큼 다양한 종교가 있다. 주요 종교로는 도교, 불교, 이슬람교, 천주교, 기독교 등이다. 각 종교는 중화인민공화국헌법中华人民共和国宪法 제36조에 의해 신앙의 자유는 인정받고 있지만 종교활동은 당과 정부의 지도 하에 제약을 받고 있는 것이 현실이다.

중국언어(中国言语)

중국은 표준어로 베이징北京 어를 표준음으로 한 보통화를 사용하며 공식문자는 한자를 단순화한 간체자简体字를 사용하고 있다. 중국에는 다양한 민족만큼이나 다양한 방언이 존재하며 중국인끼리의 대화도 방언을 사용하면 통역을 내세워야 할 만큼 차이가 크다.

중국국경일(中国国庆日)

중국의 공휴일 의미를 담은 국경일은 크게 7가지다. 신정元旦. 양력 1월 1일, 구정春节. 음력 1월 1일, 청명절清明节. 양력 4월 4일, 노동절劳动节. 양력 5월 1일, 단오절端午节. 음력 5월 5일, 중추절中秋. 음력 8월 15일, 건국기념일国庆日. 양력 10월 1일이 중국에서 중요시하는 국경일이다.

중국국가기관(中国国家机关)

중국의 주요 국가기관인 전국인민대표대회에서는 국가주석, 부주석, 중앙군사위원회 주석과 최고인민법원 원장, 최고인민검찰원 검찰장 등 최고국가기관 지도자를 선출한다. 국가주석은 국가의 원수이며 법률의 공포, 국무원 구성원의 임명, 대사파견, 외

국 사절의 접수 등의 권한을 가진다. 국무원_{国务院}은 중앙인민정부의 최고국가행정기관으로 성, 직할시, 자치구의 인민정부를 통할하고 중앙, 지방, 해외주재 행정기관의 감독, 조정을 맡아보는 동시에 경제개발계획, 국가예산의 작성과 집행, 공안업무를 담당한다. 중앙군사위원회는 국가의 군사지도기관으로 전국의 무장력을 통솔하는데 중국의 무장력은 인민해방군, 무장경찰부대와 민병을 포함한다.

중화권(中华卷)

경제, 문화적으로 중국인들의 영향력이 큰 지역을 총칭하는 말로 좁게는 중국 대륙과 홍콩, 마카오, 타이완을 의미하며 넓게는 화교의 영향력이 큰 태국, 인도네시아, 말레이시아 등을 포함한 경제권을 의미한다.

중화인민공화국국무원(中华人民共和国国务院)

중화인민공화국 중앙정부의 한 기관이다. 약칭은 '국무원'이다. 중국헌법 제85조에 '중국 국무원은 중앙인민정부이며 최고국가권력기관의 집행기관이자 최고국가 행정기관이다'라고 규정하고 있으나 국무원의 지위는 전국인민대표대회와 전인대 상무위원회에 종속적인 성질을 가지고 있다. 총리 1명, 부총리 4명, 국무위원 5명, 각 부 부장 등으로 구성되어 있다. 총리, 부총리, 국무위원의 임기는 5년이며 연임은 1회에 한한다.

중국공산주의청년단(中国共产主义青年团)

약칭 공청단_{共青团}으로 불리는 중국공산주의청년단은 중국공산

당의 청년 전위단체로 1922년 5월에 설립되었다. 14세에서 28세까지의 선진 청년의 대중적인 조직으로 공청단의 강령에는 공청단의 성격을 '중국공산당의 조수이자 예비군'이라고 규정하고 있을 만큼 중국의 미래 정치권력이라고 할 수 있다.

중국꿈(中国梦)

시진핑 국가주석이 중국사회의 목표와 나아갈 방향으로 제시한 것으로 주요 내용은 중화민족의 부흥과 민생문제 개선, 그리고 국가의 현대화 등이다.

중일전쟁(中日战争)

중일전쟁은 1937년 7월 7일 루고우챠오卢沟桥, 노구교 사건을 계기로 시작되어 1945년 9월 2일의 일본 항복까지 계속된 중일 간의 전쟁이다. 노구교사건 후 현지에서 정전협정이 성립됐지만 일본 정부는 사건을 중국 측의 계획적 무력항일이라고 단정하고 총공세를 개시하여 8월 상하이에 전투병력을 확대하였다. 일본 측은 당초 이 전쟁을 '베이즈北支, 북지 사변'이라고 했지만 후에 '즈나支那, 지나 사변'으로 개칭하였다. 정식 선전포고를 하지 않고 1941년 12월 태평양전쟁 개시 후 대対미국·영국전쟁과 지나사변을 포함하여 '대동아전쟁'으로 호칭한다. 일본의 군사행동 확대는 중국문제를 유리하게 해결하려는 호기를 노린 일본의 야심과 우세한 군사력의 일격으로 중국 측을 단기간에 굴복시킬 수 있다는 생각에 기초한 것이었다. 중국 측은 항전준비 부족에도 불구하고 항일의 전의를 굳히고 1937년 9월 제2차 국공합작을 이끌어내며 항일 민족통일전선을 형성하였다. 12월 난징 점령 후 일본군은 10만을 넘는 중국 군

민을 참살하는 난징학살 사건을 일으켜 국제여론의 비난을 초래하여 중국민중의 항일의식을 더욱 고양시켰다. 일본이 지원하여 세운 화베이(华北, 화북)와 화종(华中, 화중)의 정권은 민중의 지지를 얻지 못하고 일본군 점령지에서는 중국 공산당군을 중심으로 하는 유격전이 끊임없이 전개되었다. 1938년 10월의 우한(武漢) 점령 후 전선은 교착상태에 빠졌으며 통일전선 내의 국공(国共) 양군의 대립이 격화하여 분열의 위기에 직면하였다. 일본은 국민정부 내에 대일 타협파에 대한 화평공작을 활성화시키고, 왕자오밍(汪兆銘) 등은 국민정부로부터 독립하여 일본 점령하의 난징에 1940년 3월 '난징정부'를 수립했으나 이 또한 국민의 지지를 얻지 못하였다. 독일, 일본, 이탈리아 3국 동맹을 체결한 일본은 미일협상 중에 일본군의 중국철수를 요구한 미국의 주장을 받아들이지 않고 1941년 태평양전쟁에 돌입하였다. 일본군은 대대적인 공세로 대항전력을 철저히 파괴하려고 했으나 성공하지 못하고 1945년 110만의 병력을 중국에 남기고 항복하였다. 중일전쟁으로 인한 중국인 사상자는 1,000만 명을 넘었다.

차오지뉘성(超级女声)

중국 후난(湖南)TV가 2004년부터 2006년까지 3년간 진행한 가수선발 프로그램이다. 특징적인 것은 제목에서 알 수 있듯이 여자 가수만 선발한 오디션 프로그램이다. 사회적으로도 큰 반향을 일으키며 중국 지역 방송국의 대표적인 성공 프로그램으로 평가 받았다. 중국에서 일반 시민이 참여하는 오디션 프로그램의 붐을 일으킨 대표적인 프로그램이다.

차이나 라인(China Line)

차이나 라인은 한국에서 활동하는 중국인 아이돌 맴버들로 구성된 모임이다. 한류의 확대로 한국에서 활동하는 중국 아이돌 맴버들과 연습생들이 늘어나면서 이들 간의 협력이 강화되며 만들어졌다.

찰리우드(Chollywood)

중국_{China}과 할리우드_{Hollywood}를 합친 신조어로 세계 영화시장에 가장 큰 영향을 미치는 할리우드처럼 중국이 세계 영화시장에서 중요한 위치를 차지할 것이라는 전망에 따라 등장하였다.

청불전쟁(中法战争)

청불전쟁은 1984~1985년에 베트남에 대한 청나라의 종주권을 둘러싸고 프랑스와 청나라 사이에 벌어진 전쟁이다. 프랑스는 1874년 사이공 조약에 따라 베트남의 일부 지역을 식민지로 할당받았는데 청나라가 이를 허락하지 않고 사이공 조약을 무효화 하자 프랑스가 베트남의 보호국 권리를 내세우며 청나라와 일으킨 전쟁이다. 이 전쟁에서 중국과 베트남 양국의 군민들이 힘을 합쳐 프랑스군에 항전을 계속했으나 청나라가 자국을 공격한 프랑스군에 패하면서 타협과 투항의 정책을 선택하게 됐고 결국 1885년 티엔진_{天津}에서 강화조약을 체결하여 베트남에 대한 프랑스의 보호권을 인정하였다.

천안문사건(天安门事件 6·4 사건)

천안문사건은 중국정부가 1989년 학생과 시민의 민주화 시위

를 무력으로 진압한 사건이다. 당시 총서기 후야오방_{胡耀邦}이 민주주의 노선의 과감한 정치 개혁을 추진했으나 당내 보수파들의 반발로 총서기직에서 물러나고 덩샤오핑_{鄧小平}을 중심으로 한 실용파가 다시 실권을 잡았다. 그러나 실용파가 추진해 온 개혁개방 정책이 정치 경제적 부작용을 양산하면서 정부에 대한 중국 국민의 불만이 심해지던 중 후야오방이 1989년에 사망하면서 베이징시를 중심으로 학생 및 시민들이 후야오방의 총서기직 사임 이유를 밝힐 것과 그의 명예 회복을 요구하며 시위를 시작하였다. 이후 베이다오_{北島, 북도}를 주축으로 한 47명의 저명한 학자들이 학생운동 지지 성명을 발표하고 후야오방 장례식날 시안_{西安}에서 군중이 성 정부를 습격하자 중국정부는 이를 반혁명 폭동으로 규정하고 강경 진압하였다. 이에 학생 수천 명이 1989년 5월에 천안문 광장에서 무기한 단식농성에 돌입하고 그 수가 점점 늘어났다. 이에 베이징 일부 지역에 계엄령이 선포되고 6월 4일 천안문 광장에 모인 시위대에 대한 대규모 진압작전이 개시되면서 수천 명의 사상자가 발생하는데 이를 천안문 사건 또는 6·4사건이라고 부른다. 이 사건으로 중국은 서양 세계와의 외교 관계가 악화됐으며 덩샤오핑은 보수파에 의해 권좌에서 물러났다.

철모자왕(鐵帽子王)

'철모자왕'은 세습 특권 귀족을 의미하는 말로 2015년 양회기간에 뤼신화_{呂新華} 정협 대변인이 내외신 기자회견에서 "철모자왕을 조사하지 않는 일은 없을 것"이라고 말한 것을 계기로 거물급 부패 관리를 지칭하는 유행어로 떠올랐다.

청일전쟁(清日战争)

청일전쟁은 1894~1895년 조선의 지배를 둘러싸고 청나라와 일본 간에 벌어진 전쟁이다. 일본의 침략으로 혹독한 수난을 당하던 조선의 민중들이 동학농민군으로 봉기하자 조선정부가 동학농민군을 자력으로 진압하려 했으나 이에 실패하였다. 이로 인해 조선 봉건 정권 붕괴의 위협을 느낀 조선정부가 청나라에 원군을 요청함으로써 청나라 군대가 조선에 파병됐고 장기적으로 조선을 발판으로 아시아 제국주의를 확산하려던 일본이 이에 반발하여 일으킨 청나라와 일본 간의 전쟁이다. 이 전쟁의 결과로 청나라는 조선에 대한 전통적인 종주권을 상실한 반면 일본은 대만 등 중국 영토를 식민지로 확보하여 아시아 제국주의 국가로 자리잡았다.

춘완(春晚)

중국에서 춘절은 가장 큰 명절 중 하나다. 각 방송국들은 춘절 황금시간대에 온 가족들이 함께 모여 볼 수 있는 종합오락프로그램을 방송한다. 일년을 새롭게 시작하는 의미의 방송국을 대표하는 이 프로그램을 춘지에리엔환완후이春节联欢晚会라고 하는데 이를 줄여서 춘완이라고 한다.

타호박승(打虎拍蝇)

시진핑 주석이 총서기 취임 후 가진 첫 취임 연설에서 '부패한 호랑이와 파리 전원 척결'등 '성역 없는 사정'을 강조한 바 있다. 여기서 호랑이는 고위층 부패 관리, 파리는 중하위층 부패 관리를 의미한다. 즉 직위 여하를 막론하고 부정부패를 척결하겠다는 강력한 의미를 내포한 말이다.

태자당(太子党)

중국에서 당, 정, 군 원로나 고위 간부의 자제를 일컫는 말이다. 태자당은 부모의 배경하에 중국의 각종 이권사업에 참여함으로써 막대한 부를 쌓고 있는데 이러한 현상 때문에 '태자당'이란 용어는 부모의 권력을 이용한 '부정부패, 비리의 주인공'이라는 부정적 의미로 쓰이기도 한다.

태평천국(太平天国)

태평천국은 청淸 나라 말기 홍시오취엔洪秀全과 농민반란군이 세워 14년간 존속한 국가1851~1864이다. 홍시오취엔은 배상제회拜上帝숲 활동을 전개하며 근거지를 구축하고 1850년 7월에 청나라 정부군과의 전투를 시작으로 태평천국운동을 전개하였다. 이 운동은 부의 편중, 지주와 소작과의 관계, 인구증가에 따른 농경지의 부족, 아편전쟁으로 인한 민중의 경제적 압박, 과다한 세금부과, 만주인 지배에 대한 한인의 저항의식 그리고 자연재해 다발 등의 복합적인 원인에 의해 일어났다. 그러나 이 운동은 이상과 현실의 차이와 열강의 청나라 지원으로 인해 1864년 7월 19일 티엔징天京 함락으로 마감되었다.

팍스 시니카(Pax Sinica)

경제대국이 된 중국이 자신의 뜻대로 세계질서를 개편하여 중국이 주도하는 세계를 만든다는 뜻이다.

합자 및 합작회사(合资·合作)

합자회사와 합작회사는 각각 『중외합자경영기업법』과 『중외합작경영기업법』의 적용을 받는다. 합자회사는 투자자본의 비율에 따라 구성된 내부관계가 법적으로 결정되므로 정관의 규정이 엄격하게 적용된다. 그러나 이에 반해서 합작회사는 투자비율과 관계없이 동업자 간의 계약에 따라 모든 것이 결정되므로 합자회사에 비해 융통성이 있으며 분쟁 발생 시 정관보다는 계약서가 중요한 역할을 한다.

화평굴기(和平屈起)

중국은 평화적으로 강대국이 되겠다는 뜻이다. 중국이 경제대국이 된 것에 걸맞게 역할을 하겠다는 의미와 중국위협론을 경계하는 서방이나 이웃에게 중국은 조화와 평화를 사랑하는 나라라는 사실을 강조하기 위해 후진타오가 추진했던 외교전략이다.

호적제도(户籍制度)

1958년부터, 거주지와 직업에 의해 농촌의 농민에게는 농업호구农业户口를 도시의 비농민에게는 비농민호구非农业户口를 부여했으며 한번 정해진 호구는 특별한 경우를 제외하고는 거의 변하지 않는다. 호적제도는 중국사회에서 정부의 허가를 받지 않은 자유로운 인구이동을 금지함으로써 도시인구를 제한하고 계획경제하에서 희소자원을 분배하는 기준 역할을 하기 위해 만들어졌다.

홍피엔(红牌)

축구경기에서 '레드카드'로 퇴장을 의미하는데 1990년대 문화 분야에서도 많이 사용되고 있다. 출판원칙에 위반되는 내용이나 음란한 내용을 게재한 출판물에 대한 벌칙으로 부여하는 경고를 뜻한다.

황소(黄牛)

공연, 영화, 행사 등의 표를 빼돌린 후 소비자들에게 되파는 암표상을 '황소'라고 부른다. 특히 온라인에서 기차표 등을 빼돌린 후 파는 암표상을 '인터넷 황소'라고 한다.

중국문화산업관련 주요 지침 및 통지 등

『광고전략 실행을 위한 의견』 关于推进广告战略实施的意见

『광고산업발전 125계획』 广告产业发展十二五规划

『국가 '십일오' 시기 문화발전 계획요강』 国家'十一五'时期文化发展规划纲要

『국가 우수 애니메이션사업 전보작업에 관한 통지』 关于国家动漫精品工程申报
　工作的通知

『국가신문출판광전총국 주요 직책 내설기구 설립과 인원편제 규정』 国家新闻出
　版广电总局 主要职责内设机构和人员编制规定

『국민경제 및 사회발전 제12차 5개년 규획 강요』 国民经济和社会发展第十二个
　五年规划纲要

『국유문예극단의 기업화 혁신 개혁 발전 지원에 관한 지도의견』 关于支持转企
　改制国有文艺院团改革发展的指导意见

『국무원의 정보소비 촉진과 내수확대에 관한 약간의 의견』 国务院关于促进信息
　消费扩大内需的若干意见

『국유 영화관 프랜차이즈 심화 개혁 발전 가속 촉진에 관한 의견』 关于推进国
　有电影院线深化改革加快发展的意见

『대외문화무역 발전 가속화에 관한 의견』 关于加快发展对外文化贸易的意见

『대륙-홍콩간 더 긴밀한 경제무역 관계 구축에 관한 배치 부속협의 9』
　内地与香港关于建立更紧密经贸关系的安排补充协议九

『대륙-마카오간 더 긴밀한 경제무역 관계 구축에 관한 배치 부속협의 9』
　内地与澳门关于建立更紧密经贸关系的安排补充协议九

『모바일만화, 애니메이션 업계표준』 手机动漫行业标准

『문화금융협력 추진 심화에 관한 의견』 关于深入推进文化金融合作的意见

『문화기업 발전 지원을 지속적으로 실시하기 위한 몇 가지 세수정책에 관한 통지』
　关于继续实施支持文化企业发展若干税收政策的通知

『문화산업진흥계획』 文化产业振兴规划

『문화산업 진흥과 발전 및 번영을 위한 금융 지원에 관한 지도 의견』 关于金融
　支持文化产业振兴和发展繁荣的指导意见

『문화 및 관련산업 분류』文化及相关产业分类

『문화산업 진흥과 발전 번영 금융 지지에 관한 지침 의견』关于金融支持文化产业振兴和发展繁荣的指导意见

『문화영역의 외자기업 투자에 관한 의견』关于文化领域引进外资的若干意见

『문화체계 개혁 강화와 사회주의 문화발전 대 번영 추진을 위한 주요 현안에 대한 결정』中共中央关于深化文化体制改革、推动社会主义文化大发展大繁荣若干重大问题的决定

『문화분야에서 외자를 도입하는데 관한 일부 문제에 대한 의견』关于文化领域引进外资的若干意见

『민간자본의 출판영업활동 참여 지지와 관련한 세부 시행 규칙』关于支持民间资本参与出版经营活动的实施细则

『방송 영상수출입 중점기업과 중점 프로젝트 육성에 관한 합작협의』关于扶持培育广播影视出口重点企业、重点项目的合作协议

『방송사 제작-송출 분리 개혁추진에 관한 개혁(수정방안)』广电总局关于推进广播电视制播分离改革(修改稿)

『방송TV관리조례』广播电视管理条例

『방송국 유선디지털 유료채널 관련 업무관리 잠정방법』广播电视有线数字付费频道业务管理暂行办法

『소형 및 초소형 문화기업의 대대적 발전 지원에 관한 실시의견』关于大力支持小微文化企业发展的实施意见

『'12·5' 시기 문화산업 배증계획』"十二五"时期文化产业倍增计划

『신문출판 시스템 개혁에 관한 지도의견』关于进一步推荐新闻出版体制改革的指导意见

『신문잡지 편집부처 체제 개혁 실시 방법』关于报刊编辑部体制改革的实施办法

『신문출판업 디지털화 전환 업그레이드 추진에 관한 지도의견』关于推动新闻出版业数字化转型升级的指导意见

『애니메이션산업 부가가치세와 영업세 정책에 관한 통지』关于动漫产业增值税和营业税政策的通知

『영화산업 번영 발전 촉진에 관한 지도 의견』关于电影行业繁荣发展的指导意见

『영화발전 지원에 관한 약간의 경제정책에 관한 통지』关于支持电影发展若干

经济政策的通知

『영화기업경영자격허가잠행규정』 电影企业经营资格准入暂行规定

『영화기업경영자격허가잠정규정』 电影企业经营资格准入暂行规定

『영업성연출관리조례실시세칙』 营业性演出管理条例实施细则

『영업성연출관리조례』 营业性演出管理条例

『영업성연출관리조례실시세칙』 营业性演出管理条例实施细则

『애니메이션산업발전세금정책』 关于扶持动漫产业发展有关税政策问题的通知

『오프라인 서점 지원 시범업무 전개에 관한 통지』 关于开展实体书店扶持试点工
作的通知

『온라인문화경영기업콘텐츠자체심사관리방법』 网络文化经营单位内容自审管理办法

『온라인해외동영상관리와관련된규정에 관한통지』 关于进一步落实网上境外影视
剧管理有关规定的通知

『온라인문화경영기업콘텐츠자체심사관리방법』 网络文化经营单位内容自审管理办法

『온라인게임관리잠행방법』 网络游戏管理暂行办法

『외국인 영화관 투자 임시규정』 外商投资电影院暂行规定

『외국인 투자 인쇄기업 설립 임시규정』 设立外商投资印刷企业暂行规定

『위성채널의 드라마 편성관리에 대한 통지』 广电总局电视剧司关于进一步规范卫
视综合频道电视剧编播管理的通知

『외상투자산업지도목록』 外商投资产业指导目录

『외국투자자가 투자성 회사를 설립함에 관한 규정』 关于外商投资设立投资性公
司的规定

『인터넷 저작권 행정보호 방법』 互联网著作权行政保护办法

『인터넷 문화 경영단위 콘텐츠 자체 심사 관리방법』 网络文化经营单位内容自审
管理办法

『인터넷 음악발전과 관리에 관한 약간의 의견』 关于网络音乐发展和管理的若干意见

『음향제품관리조례』 音像制品管理条例

『재정부 국가세무총국의 문화부가가치세 우대정책 지속적 선전 집행에 관한 통지』
财政部 国家税务总局关于继续实行宣传文化增值税和营业税优惠政策的通知

『전통미디어와 신흥미디어의 융합발전에 관한 지도의견』 关于推动传统媒体和
新兴媒体融合发展的指导意见

『제8기 '중국 민족 인터넷게임 출판 공정' 프로젝트 공포에 관한 통지』第八批"中国民族网络游戏出版工程"申报通知

『중공중앙 국민경제 및 사회발전 10차 5개년 계획 건의』中共中央关于制定国民经济和社会发展第十个五年计划的建议

『중공중앙 문화체제 개혁심화 및 사회주의 문화 대발전 대번영 촉진에 관한 몇 가지 중대문제결정』中共中央关于深化文化体制改革, 推动社会主义文化大发展大繁荣若干重大问题的决定

『중공중앙 국민경제 및 사회발전 제12차 5개년 규획 제정에 관한 건의』中共中央关于制定国民经济和社会发展第十二个五年规划的建议

『중공중앙의 중대문제의 전면개혁심화에 관한 결정』中共中央关于全面深化改革若干重大问题的决定

『중국 신문 출판 산업의 해외진출 촉진에 관한 의견』关于加快我国新闻出版业走出的若干意见

『중국민족창시온라인게임해외진출계획』中国民族原创网络游戏海外推广计划

『중국 뉴미디어 만화, 애니메이션산업 업계표준』中国新媒体动漫产业的行业标准

『중국 대륙과 홍콩 간의 더욱 밀접한 경제와 무역관계를 구축하는데 관한 배치』内地与香港关于建立更紧密经贸关系的安排

『중외합작 영화제작 관리규정』中外合作摄制电影片管理规定

『중외합작 드라마제작 관리규정』中外合作制作电视剧(录像片)管理规定

『중외합자, 합작방송TV프로그램제작경영기업관리잠정규정』中外合资、合作广播电视节目制作经营企业管理暂行规定

『중외합작 음향제품 경영기업 관리방법』中外合作音像制品分销企业管理办法

『지적재산권 침해와 가짜 저질상품 단속 특별 행동 방안의 인쇄 발행에 대한 국무원판공청의 통지』国务院办公厅关于印发打击侵犯知识产权和制售假冒伪劣商品专项行动方案的通知

『출판미디어그룹 개혁 발전에 관한 지도의견』关于加快出版传媒集团改革的指导意见

『초중고 참고서 사용관리 강화에 관한 업무 통지』关于加强中小学校辅材料使用管理工作的通知

『콘텐츠 내수 촉진을 위한 약간의 의견』

『특색 있는 문화산업 발전 추진에 관한 지도의견』关于推动特色文化产业发展的 指导意见

『호화공연 억제 및 검소한 만회 개최 주장에 관한 통지』关于制止豪华铺张、提 倡节俭办晚会的通知

『학술 저서 출판 규범 촉진에 관한 통지』关于进一步加强学术著作出版规范的通知

참고문헌 및 사이트

김언군 · 배기형, "중국 영화산업의 현황과 활성화 방안", 한국콘텐츠학회논
　　　　문지, 제13권, pp. 420~435, 2013

김준영, "한국 애니메이션 산업의 중국 진출 유형에 관한 연구", 중앙대학교
　　　　박사학위논문, 2015

노수연 외, "중국의 문화콘텐츠 발전현황과 지역별 협력방안", 대외경제정책
　　　　연구원, 연구보고서 14~16, 2014

농협경제연구소, "NHERI 주간 브리프", 2014. 9

대한무역투자진흥공사, "2014 50 KEYWORDS FOR CHINA", 2014

루상리, "중국 연예 매니지먼트의 문제점과 개선방안", 건국대학교 석사학위
　　　　논문, 2013

류재기, 『한눈에 알아보는 중국의 문화산업 시장』, 대가, 2014

류재윤, 『지금이라도 중국을 공부하라』, 센추리원, 2014

박신희, 『문화산업을 알면 중국이 보인다』, 차이나하우스, 2012

박지혜, "중국 콘텐츠산업의 규제정책 변화와 시사점", KIET산업경제, 통권
　　　　177호, pp.32~41, 2013

범려방, "한국 문화산업의 중국진출성공 요인분석:엔터테인먼트 산업을 중심
　　　　으로", 영남대학교 석사학위논문, 2013

석뢰, "중국의 한류 발전추세에 관한 연구", 계명대학교 석사학위논문, 2015

양효령, "중국 영상산업의 외국인투자 규제에 관한 법제 연구", 조선대 법학
　　　　논총, 제20집, pp.33~60, 2013

오정숙, "중국의 ICT산업 경쟁력 현황 및 시사점", 정보통신정책연구원, 2015. 1

우수근, 『우수근 교수의 실사구시 중국진출전략』, 매일경제신문사, 2014

주금평, "한 · 중 FTA 체결에 따른 문화산업 수출입효과에 대한 연구", 한남
　　　　대학교 석사학위논문, 2014

한국무역협회, "중국문화산업동향보고서", 2014. 3

한국무역협회, "중국 애니메이션 산업 동향", 2015. 2

한국투자기업센터, "중국 광고시장, 모바일로 빠르게 이동 중", 2015. 2

한국콘텐츠진흥원, "중국콘텐츠산업동향", 2013-2015

한국콘텐츠진흥원, "2014 중국 문화산업 비즈니스 가이드", 2014

허초, "중국 현대 영화산업에 관한 연구", 한남대학교 석사학위논문, 2014

鲍枫, "中国文化创意产业集群发展研究", 吉林大学, 2013

曹怡平, "中国电影管理制度创新的路径与策略", 文艺研究, 2015. 1

范周 · 张苋, "新时期中国文化产业发展面临的几大问题", 北京联合大学学报(人文社
　　会科学版), 2014. 2

贺朦, "中国演艺经纪产业盈利模式研究", 湖南大学, 2013

金元浦 · 王瑞津, "2012-2013年度中国电视剧对外贸易发展报告", 中国人民大学
　　文学院, 艺术百家, 2014. 4

毛修炳, "中国演出市场变化态势与演艺产业的发展对策", 道略演艺产业研究中心,
　　中外企业文化, 2014. 2

王苏, "浅谈中国文化产业发展", 青年与社会(上), 2014

汪文忠, "我国微电影类型化的发展之路", 中国电影市场, 2015. 3

刘凯 · 韩红岩 · 郎伊涵, "中国动漫产业发展现状分析", 哈尔滨理工大学外国语学院,
　　边疆经济与文化, 2013. 8

刘世锦, 『2014-中国文化遗产事业发展报告-文化遗产蓝皮书』, 社会科学文献出版
　　社, 2015

李季 · 范玉刚, 『中国文化产业园』, 社会科学文献出版社, 2012

李璨, "国内外电影产业集群战略研究", 西安外国语大学经济金融学院, 商, 2014. 2

李志恒 · 张露, "中国广告传媒业价值链分析", 李新投资管理顾问公司, 中国广告,
　　2013. 12

秦喜杰, "中国电影院线市场集中度的综合分析", 商业经济研究, 2015. 6

许蕾, "中国音乐产业的创新与融合发展", 山东艺术学院音乐学院, 东岳论丛, 2013. 5

田林, "写意俞胜利：从作家到金牌制片人", 文艺报, 2014年

黄先蓉 · 田常清, "中国出版产业国际竞争力研究", 武汉大学信息管理学院, 中国出
　　版, 2014. 3

黄伟, "简论中国游戏产业发展及趋势", 上海大学, 商, 2014

张静, "中国影视产业整合化营销研究", 山东师范大学, 2013

张卓娜, "中国文化产业发展保障体系构建研究", 湖南大学, 2013

ENTGROUP, "2013−2014年中国影院投资发展研究报告", 2014

ENTGROUP, "2013−2014年中国娱乐营销市场报告", 2014

ENTGROUP, "2013−2014年中国电视剧 市场研究报告", 2014

ENTGROUP, "2013−2014年中国电影产业研究报告", 2014

ENTGROUP, "2013−2014年中国艺人品牌价值报告", 2014

http://www.baidu.com

http://www.cccseoul.org

http://www.ccdy.cn

http://www.ccitimes.com

http://www.ccm.gov.cn

http://www.ccmedu.com

http://www.cfa.gov.cn

http://www.cflac.org.cn

http://www.chinaemb.or.kr

http://www.chinaculture.org

http://www.chinatheatre.org

http://www.chnmusic.org

http://www.cncci.org

http://www.cnci.gov.cn

http://www.cntv.cn

http://csf.kiep.go.kr

http://www.entgroup.cn

http://epaper.ccdy.cn

http://www.gapp.gov.cn

http://www.kocca.kr

http://www.kofice.or.kr

http://www.kotra.or.kr

http://www.mcprc.gov.cn

http://www.mcst.go.kr

http://www.naver.com

http://www.onbao.com

http://www.qq.com

Http://www.shanghaibang.net

http://www.sina.com

http://www.sohu.com

http://www.stats.gov.cn

http://www.sarft.gov.cn

http://www.wenming.cn

http://www.zohqcm.com

http://www.seechina.com.cn

중국문화산업이 미래다

2016년 2월 10일 초판 1쇄 인쇄
2016년 2월 20일 초판 1쇄 발행

지은이 박신희
펴낸이 이건웅
편 집 권연주
디자인 이주현 · 이수진
마케팅 안우리

펴낸곳 차이나하우스
등 록 제303-2006-00026호
주 소 서울시 영등포구 영등포동 8가 56-2
전 화 02-2636-6271
팩 스 0505-300-6271
이메일 china@chinahousebook.com
ISBN 979-11-85882-14-7 03600

값: 15,800원

이 도서의 국립중앙도서관 출판예정도서목록(CIP)은 서지정보유통지원시스템 홈페이지 (http://seoji.nl.go.kr)와 국가자료공동목록시스템(http://www.nl.go.kr/kolisnet)에서 이용하실 수 있습니다. (CIP제어번호 : CIP2016001925)